西方韩国
研究丛书

既见半岛，也见世界

韩国流行音乐

Globalization and Popular Music in South Korea
Sounding Out K-Pop

［德］迈克尔·富尔 著

王丹丹 译

江苏人民出版社

图书在版编目(CIP)数据

韩国流行音乐 /(德)迈克尔·富尔著；王丹丹译
. — 南京：江苏人民出版社，2024.1
(西方韩国研究丛书 / 刘东主编)
书名原文：Globalization and Popular Music in
South Korea：Sounding Out K-Pop
ISBN 978 - 7 - 214 - 28280 - 4

Ⅰ.①韩… Ⅱ.①迈… ②王… Ⅲ.①通俗音乐—研
究—韩国 Ⅳ.①J605.312.6

中国国家版本馆 CIP 数据核字(2023)第 165222 号

书　　　　名	韩国流行音乐	
著　　　　者	[德]迈克尔·富尔	
译　　　　者	王丹丹	
责 任 编 辑	孟　璐	
装 帧 设 计	周伟伟	
责 任 监 制	王　娟	
出 版 发 行	江苏人民出版社	
地　　　　址	南京市湖南路 1 号 A 楼,邮编:210009	
照　　　　排	江苏凤凰制版有限公司	
印　　　　刷	南京爱德印刷有限公司	
开　　　　本	890 毫米×1240 毫米　1/32	
印　　　　张	13.875　插页 4	
字　　　　数	275 千字	
版　　　　次	2024 年 1 月第 1 版	
印　　　　次	2024 年 1 月第 1 次印刷	
标 准 书 号	ISBN 978 - 7 - 214 - 28280 - 4	
定　　　　价	78.00 元	

(江苏人民出版社图书凡印装错误可向承印厂调换)

"西方韩国研究丛书"总序

　　我对韩国研究的学术兴趣,是从数年之前开始萌生的。2019 年 11 月初的一天,我有点意外地飞到了那里,去接受"坡州图书奖"的"特别奖",也当场发表了自己的获奖词,这就是那篇《坚守坐拥的书城》,后来也成了我一本文集的标题。而组织者又于颁奖的次日,特地为我个人安排了观光,让我有机会参观了首尔,观摩了市中心的巨大书店,观摩了韩国的历史博物馆,也观摩了光化门和青瓦台。我还在那尊"大将军雕像"下边——后文中还会提起这位将军——抖擞起精神留了一个影,而此后自己的微信头像,都一直采用着这幅照片。

　　当然,只这么"走马观花"了一遭,肯定还留有很多"看不懂"的。不过,既然生性就是要"做学问"的,或者说,生性就是既爱"学"又好"问",从此就在心头记挂着这些问题,甚至于,即使不能马上都给弄明白,或者说,正因为不能一下子都弄明白,反

而就更时不时地加以琢磨，还越琢磨就越觉出它们的重要——比如，简直用不着让头脑高速运转，甚至于闭着眼睛也能想到，它向自己提出了下述各组问题：

· 韩国受到了儒家文化的哪些影响，这在它的发展过程中起到过什么作用？而它又是如何在这样的路径依赖下，成功地实现了自己的现代化转型？

· 作为曾经的殖民地，韩国又受到了日本的哪些影响？而它又是如何保持了强烈的民族认同，并没有被外来的奴化教育所同化？

· 尤其到了二战及其后，韩国又受到了美国的哪些影响？而它又是如何既高涨着民间的反美情绪，又半推半就地加入了"美日韩"的同盟？

· 韩国这个曾经的"儒家文化圈"的成员，何以会在"西风东渐"的过程中，较深地接受来自西方的传教运动？与此同时，它的反天主教运动又是如何发展的？

· 韩国在周边列强的挤压下，是如何曲折地谋求着生存与发展的？而支撑这一点的民族主义思潮，又显现了哪些正面和负面的效应？

· 韩国在如此密集的外部压强下，是如何造成了文化上的"多元"？而这样的文化是仍然不失自家的特色，还是只表现为芜杂而断裂的拼贴？

·韩国社会从"欠发达"一步跃上了"已发达",是如何谋求"一步登天"的高速起飞的？而这样的发展路径又有哪些可资借鉴之处？

·由此所造成的所谓"压缩性"的现代化,会给韩国的国民心理带来怎样的冲击？而这种冲击反映到社会思想的层面,又会造成什么样的特点或烙印？

·韩国在科学研究与技术创新方面,都有什么独特的经验与特长？而它在人文学术和社会科学方面,又分别显示了哪些成就与缺失？

·在这种几乎是膨胀式的发展中,韩国的社会怎样给与相应的支撑？比如它如何应对工具理性的膨胀,如何应对急剧扩张的物质欲望？

·传统与现代的不同文化因子,在韩国社会是如何寻求平衡的？而个人与现代之间的微妙关系,在那里能不能得到有效的调节？

·家庭文化在韩国的现代化进程中,起到了哪些正面和负面的作用？而父权主义和女权主义,又分别在那里有怎样的分裂表达？

·政党轮替在韩国社会是怎样进行的,何以每逢下台总要面临严酷的清算？而新闻媒体在如此对立的党争之下,又如何发挥言论自由的监督作用？

·这样的发展模式会不会必然招致财阀的影响？而在财富如此高度集中的情况下，劳资之间的关系又会出现什么样的特点？

·韩国的利益分配是基于怎样的体制？能否在"平等与效率"之间谋求起码的平衡，而它的社会运动又是否足以表达基本的民意？

·韩国的西洋古典音乐是否确实发达，何以会产生那么多世界级的名家？而它的电影工业又是如何开展的，以什么成就了在世界上的一席之地？

·韩国的产品设计是如何进行的，为什么一时间会形成风靡的"韩流"？而它的整容产业又何以如此发达，以致专门吸引出了周边的"整容之旅"？

·韩国的足球何以会造成别国的"恐韩症"？而韩国的围棋又何以与中日鼎足为三，它们在竞技上表现出的这种拼搏的狠劲和迅捷的读图能力，有没有体质人类学上的根据？

·韩国是否同样极度注重子女的教育，从而向现代化的高速起飞，源源地提供了优质的劳动力？而它的教育体制为了这个目的，又是如何对资源进行疏导和调配的？

·韩国如何看待由此造成的升学压力？而它眼下举世最低的人口出生率，跟这方面的"内卷"有没有直接关联？

·韩国如何应对严峻的老龄化问题，又如何应对日益紧迫

的生态压力？而由此它在经济的"可持续发展"方面，遭遇到了怎样的挑战与障碍？

·作为一个过去的殖民地，韩国如何在当今的世界上定位自己？而作为一个已然"发达"的国家，即使它并未主动去"脱亚入欧"，是否还自认为属于一个"亚洲国家"？

·置身于那道"三八线"的南侧，国民心理是否会在压力下变形？而置身于东亚的"火药桶"正中，国家是否还能真正享有充分的主权？

·最后的和最为重要的是，韩国对于它周边的那些个社会，尤其是对于日益强大的中国，到底会持有怎样的看法、采取怎样的姿态？

一方面自不待言，这仍然只是相当初步的印象，而要是再使劲地揉揉眼睛，肯定还会发现更多的、隐藏更深的问题。可另一方面也不待言，即使只是关注到了上述的问题，也不是仅仅用传统的治学方面，就足以进行描述与整理、框定与解释的了。——比如，如果只盯住以往的汉文文献，就注定会把对于韩国的研究，只简单当成了"传统汉学"的一支，而满足于像"韩国儒学史""域外汉学"那样的题目。再比如，如果只利用惯常的传统学科，那么在各自画地为牢的情况下，就简直不知要调动哪些和多少学科，才足以把握与状摹、研究与处理这些林林总总的问题了。

所幸的是,我们如今又有了一种新的科目——"地区研究",而且它眼下还正在风行于全国。这样一来,在我们用来治学的武器库中,也就增添了一种可以照顾总体的方法,或者说,正因为它本无故步自封的家法,就反而能较为自如地随意借用,无论是去借助于传统的人文学科,还是去借助于现代的社会科学,更不要说,它还可以在"人文"与"社科"之间,去自觉地鼓励两翼互动与齐飞,以追求各学科之间的互渗与支撑,从而在整体上达到交融的效果——正如我已经在各种总序中写过的:

> 绝处逢生的是,由于一直都在提倡学术通识、科际整合,所以我写到这里反而要进一步指出,这种可以把"十八般武艺"信手拈来的、无所不用其极的治学方式,不仅算不得"地区研究"的什么短处,倒正是这种治学活动的妙处所在。事实上,在画地为牢、故步自封的当今学府里,就算是拥有了哈佛这样的宏大规模和雄厚师资,也很少能再在"地区研究"之外找到这样的中心,尽管它在一方面,由于要聚焦在某个特定的"领域",也可以说是有其自身的限制,但在另一方面,却又为来自各个不同系科的、分别学有专攻的教授们,提供了一个既相互交流、又彼此启发的"俱乐部"。——正因为看到了它对"学科交叉"的这种促进,并高度看重由此带来的丰硕成果,我才会在以往撰写的总序中指出:"也正是在这样的理解中,'地区研究'既将会属于人文学科,也将会属于社会科学,却还可能更溢出了上述学

科,此正乃这种研究方法的'题中应有之意'。"

<div align="right">(刘东:《地区理论与实践》总序)</div>

正是本着这样的学科意识,我才动议把创办中的这套丛书,再次落实到江苏人民出版社这边来——这当然是因为,长达三十多年的紧密合作,已经在彼此间建立了高度的信任,并由此带来了融洽顺手的工作关系。而进一步说,这更其是因为,只有把这套"西方韩国研究丛书",合并到原本已由那边出版的"海外中国研究丛书"和"西方日本研究丛书"中,才可能进而反映出海外"东亚研究"的全貌,从而让我们对那一整块的知识领地,获得高屋建瓴的,既见树木、也见森林的总体了解。

当然,如果严格地计较起来,那么不光是所谓"东亚",乃至"东北亚"的概念,就连所谓"欧亚大陆"或者"亚欧大陆"的概念,都还是值得商榷的不可靠提法。因为在一方面,中国并非只位于"亚洲"的东部或东北部,而在另一方面,"欧洲"和"亚洲"原本也并无自然的界线,而"欧洲"的幅员要是相比起"亚洲"来,倒更像印度那样的"次大陆"或者"半岛"。可即使如此,只要能警惕其中的西方偏见与误导,那么,姑且接受这种并不可靠的分类,也暂时还能算得上一种权宜之计——毕竟长期以来,有关中国、日本、韩国的具体研究成果,在那边都是要被归类于"东亚研究"的。

无论如何,从长期的历史进程来看,中国跟日本、韩国这样的近邻,早已是命运密切相关的了。即使是相对较小的朝鲜半

岛,也时常会对我们这个"泱泱大国",产生出始料未及的、具有转折性的重大影响。正因为这样,如果不是只去关注我们的"内史",而能左右环顾、兼听则明地,充分利用那两个邻国的"外史",来同传统的中文史籍进行对照,就有可能在参差错落的对映中,看出某些前所未知的裂缝和出乎意料的奥秘。陈寅恪在其《唐代政治史述论稿》的下篇,即所谓《外族盛衰之连环性及外患与内政之关系》中,就曾经发人省醒地演示过这种很有前途的路数,尽管当时所能读到的外部材料,还无法在这方面给与更多的支持。而美国汉学家石康(Kenneth M. Swope),最近又写出了一本《龙头蛇尾:明代中国与第一次东亚战争,1592—1598》,也同样演示了这种富含启发的路数。具体而言,他是拿中国所称的"万历朝鲜战争",和朝鲜所称的"壬辰倭乱"——前述那尊李舜臣的"大将军雕像",在那边正是为了纪念这次战争——对比了日本所称的"文禄庆长之役",从而大量利用了来自中文的历史记载,并且重新解释了日本的那次侵朝战争,由此便挑战了西方学界在这方面的"日本中心观",也即只是片面地以日文材料作为史料基础,并且只是以丰臣秀吉作为叙事的主角。

更不要说,再从现实的地缘格局来看,在日益变得一体化的"地球村"中,这些近邻跟我们的空间距离,肯定又是越来越紧凑、挤压了。事实上,正是从东亚地区的"雁阵起飞"中,我们反而可以历历在目地看到,无论是日本,还是"四小龙"与"四小虎",它们在不同阶段的次第起飞、乃至于中国大陆的最终起飞,在文化心理方面都有着同构关系。正如我在一篇旧作中指

出的:

> 从传统资源的角度看,东亚几小龙的成功经验的确证明;尽管一个完整的儒教社会并不存在"合理性资本主义"的原生机制,但一个破碎的儒教社会却对之有着极强的再生机制和复制功能。在这方面,我们的确应该感谢东亚几小龙的示范。因为若不是它们板上钉钉地对韦伯有关中国宗教的研究结论进行了部分证伪,缺乏实验室的社会科学家们就有可能老把中国现代化的长期停滞归咎于传统。而实际上,无论从终极价值层面上作何判定,中国人因为无神论发达而导致的特有的贵生倾向以及相应的伦理原则,作为一种文化心理势能却极易被导入资本主义的河床。不仅东亚的情况是这样,东南亚的情况也同样证明,华人总是比当地人更容易发财致富。

> (刘东:《中国能否走通"东亚道路"》)

——而由此便可想而知,这种在地缘上的紧邻关系和文化上的同构关系,所蕴藏的意义又远不止于"起飞阶段";恰恰相反,在今后的历史发展中,不管从哪一个侧面或要素去观察,无论是基于亚洲与欧洲、东亚与西方的视角,还是基于传统与现代、承认与认同的视角,这些社会都还将继续显出"异中之同"来。

有意思的是,正当我撰写此篇序文之际,杭州也正在紧锣密鼓地举办着延期已久的亚运会;而且,还根本就用不着多看,最终会高居奖牌"前三甲"的,也准保是东亚的"中日韩",要不就

是"中韩日"。——即使这种通过竞技体育的争夺,顶多只是国力之间的模拟比拼,还是让我记起了往昔的文字:

> 我经常这样来发出畅想:一方面,由于西方生活方式和意识形态的剧烈冲击,也许在当今的世界上,再没有哪一个区域,能比我们东亚更像个巨大的火药桶;然而另一方面,又因为长期同被儒家文化所化育熏陶,在当今的世界上,你也找不出另一方热土,能如这块土地那样高速地崛起,就像改变着整个地貌的喜马拉雅造山运动一样——能和中日韩三国比试权重的另一个角落,究竟在地球的什么地方呢?只怕就连曾经长期引领世界潮流的英法德,都要让我们一马了!由此可知,我们脚下原是一个极有前途的人类文化圈,只要圈中的所有灵长类动物,都能有足够的智慧和雅量,来处理和弥合在后发现代化进程中曾经难免出现的应力与裂痕。

> (刘东:《"西方日本研究丛书"总序》)

那么,自己眼下又接着做出的,这一丁点微不足道的努力,能否算是一种真正的现实贡献呢?或者说,它能否在加强彼此认知的情况下,去增进在"中日韩"之间的相互了解,从而控制住积聚于"东亚"的危险能量,使之能不以悲剧性的结局而收场,反而成为文明上升的新的"铁三角"?我个人对此实在已不敢奢想了。而唯一敢于念及和能够坚守住的,仍然只在于自己的内心与本心,在于它那种永无止境的"求知"冲动,就像我前不久就此

坦承过的：

> 真正最为要紧的还在于，不管怎么千头万绪、不可开
> 交，预装在自家寸心中的那个初衷，仍是须臾都不曾被放下
> 过，也从来都不曾被打乱过，那就是一定要"知道"、继续要
> "知道"、永远要"知道"、至死不渝地要"知道"！
>
> （刘东:《无宗教而有快乐·自序》）

所以，不要去听从"便知道了又如何"的悲观嘲讽，也不要去
理睬"不务正业"或"务广而荒"的刻板批评。实际上，孔子所以
会对弟子们讲出"君子不器"来，原本也有个不言自明的对比前
提，那就是社会上已然是"小人皆器"。既然这样，就还是继续去
"升天入地"地追问吧，连"只问耕耘，不问收获"的宽解都不必
了——毕竟说到最后，也只有这种尽情尽兴的追问本身，才能让
我们保持人类的起码天性，也才有望再培养出经天纬地、顶天立
地的通才。

刘　东

2023 年 10 月 1 日

于余杭绝尘斋

目　录

上部　解构 K-Pop：历史与生产

下部　K-Pop 复杂化：流动、不对称及转型

翻译①、罗马音及韩文名说明

本书中大部分采访为英文采访。除另有说明,韩语访谈及歌曲歌词的英文翻译均由笔者完成。笔者根据马科恩·赖肖尔(McCune-Reischauer)罗马表记法提供韩语术语音译。根据个人意愿或韩国社会最通用形式,韩国人名使用马科恩·赖肖尔音译或英译人名。根据东亚地区习惯,韩国人名的书写顺序为先姓后名。

① 韩到英翻译,译者后添加原韩文词。——译注

致　谢

　　万分感激诸多为本书创作提供支持的朋友和机构。本书始于一篇我在 2013 年提交给德国海德堡大学的论文,题目是《K-Pop 画外音:全球化、不对称与韩国大众音乐》(Sounding Out K-Pop: Globalization, Asymmetries, and Popular Music in South Korea)。感谢海德堡大学的精英研究集群(Cluster of Excellence)"全球语境下的亚洲和欧洲:文化流动中转变的不对称"课题和德国学术交流中心慷慨提供的学术支持和财政支持,使研究得以推进。

　　在此,我尤其要感谢我的博士生导师和人生导师,感谢他们的信任、指导与鼓励:德国柏林音乐档案馆(Berlin Phonogramm-Archiv)的拉斯-克里斯蒂安·科克(Lars-Christian Koch)带我踏入民族音乐学领域,海德堡大学的多罗西娅·雷德彭宁(Dorothea Redepenning)与芭芭拉·米特勒(Barbara Mittler)将我

纳入她们的研究项目课题"创意失调:全球语境下的音乐"。同时,我要向鲁迪格·舒马赫(Rüdiger Schumacher)谨致最深的谢意,他是我在科隆大学的研究生导师,是第一个赞成此课题构想的人,但很遗憾,因过早离世,他无法见证此课题的发展。

申贤俊(Shin Hyunjoon,音译)给予的宝贵支持与友谊让我不胜感激。感谢你身兼数职,开车载我穿过首尔,一边听着韩国流行歌曲,一边讨论韩国文化的奇特之处。万分感谢我的前辈、同事及好友奥利弗·赛布特(Oliver Seibt)参与讨论本书的诸多方面,我们在研究道路上的不期而遇使我倍感欣喜。我也感谢海德堡大学创意失调课题、汉学流行文化小组、集群硕士课程和音乐学专业的同学们。同时感谢科隆和汉诺威的我的学生们,感谢他们对此话题的巨大兴趣与启发性的讨论。

多亏诸多在韩人士的帮助,此研究才得以实现。感谢首尔圣公会大学东亚研究所的白元淡(Paik Won-Dam)教授和她的团队给予的推动科研的帮助与工作场所。同时感谢金昌南(Kim Chang-Nam,音译)帮我同韩国大众音乐研究协会牵线搭桥。特别感谢金密阳(Kim Miryang,音译)、宋浩硕(Song Hawsuk,音译)和鲜珉中(Son Min-Jung,音译),他们帮我联系了众多受访者并在采访中担任翻译。由衷感谢以下诸位伸出援手,牵线搭桥,不吝其宝贵的时间、丰厚的学识和具体的经验:林锡元(Lim Sukwon,音译)、朴汉章(Park Hymn-Chang,音译)、哈恩·瓦德(Hahn Vad)、马克·拉塞尔(Mark Russell)、赵洙光(Bernie Cho)、郑在允(Jae Chong)、朱珉奎(Brian Joo)、郑彩英(Chŏng

Chaeyǒng,音译）、郑基万（Sǒng Kiwan,音译）、金宪忠（Kim Hun-Chong,音译）、金道允（Kim Toyun,音译）、林基宏（Im Ki-Hong,音译）、赵彩英（Cho Ch'ae-Yǒng,音译）、赵东春（Ch'o Dong-Ch'un,音译）、申慧媛（Sin Hǔi-Won,音译）、韩庆川（Han Kyǒng-Ch'ǒn,音译）、韩大洙（Han Dae-Soo,音译）、金斗秀（Kim Doo-Soo,音译）、李佳兰（Lee Jaram,音译）、佐藤幸惠（Sato Yukie,音译）、"小八"春日浩文（Hirofumi Kasuga,音译）、王宝隆（Whang Bo-Ryung,音译）、艾米丽·朱（Emily Chu,音译）、阿查里耶·赛辛（Atchareeya Saisin）、中泽吉（Yoshi Nakazawa,音译）、渡来洋子（Yoko Watarai,音译）、申志元（Shin Chi-Won,音译）、曹睿元（Ch'o Yewon,音译）、哭泣坚果（Crying Nut）成员和尹度玹乐队（Yoon Do-Hyun Band）。

　　我在柏林、科隆、大田、海德堡、香港、火奴鲁鲁和首尔的会议、讲座和研讨会上介绍了本书的部分内容,在首尔与严辉京（Um Haekyung,音译）和宋尚言（Sung Sang-Yeon,音译）的批判性讨论和交流让我受益匪浅,我有幸与其一同参与欧洲的韩国流行音乐项目。此外,我还有幸与胡里奥·门迪维尔（Julio Mendivil）、岩渊功一（Koichi Iwabuchi）、基思·霍华德（Keith Howard）、弗雷德里克·劳（Frederick Lau）、菲利普·博尔曼（Philip Bohlman）、矢野克里斯蒂娜（Christine Yano）、李政烨（Lee Jung-Yup,音译）、托比亚斯·胡比内特（Tobias Hubinette）、李恩静（Lee Eun-Jeung,音译）、周耀辉（Yiufai Chow）、森义隆（Yoshitaka Mori）、吴英宇（Oh Ingyu,音译）、蔡明发（Chua Beng

Huat）以及托马斯·伯卡尔特（Thomas Burkhalter）一同从事研究。非常感谢亚洲流行音乐研究协会为学术灵感和交流提供的绝佳论坛，同时感谢世界韩流研究协会为助力韩国流行文化的学术研究所作的贡献。

感谢冯应谦（Anthony Fung）、申贤俊、克里兹·海嫩（Chrizzi Heinen）、鲜珉中、奥利弗·赛布特、高里·帕拉舍尔（Gauri Parasher）和埃莉奥诺·马克森（Eleonor Marcussen）阅读早期版本和个别章节的原稿，并给予评论。感谢悉尼·哈钦森（Sydney Hutchinson）、塔米·K. 鲁滨逊（Tammy K. Robinson）、迈克·科弗林（Mike Cofrin）和凯瑟琳·肖布尔（Kathleen Schöberl）校对初稿章节；感谢宋尚言和金密阳在版权许可和韩文翻译及音译方面给予的帮助；感谢厄休拉·斯坦霍夫（Ursula Steinhoff）出色的图片编辑工作。很高兴能与汉诺威音乐、戏剧和媒体学院的雷蒙德·沃格尔斯（Raimund Vogels）合作，他为我提供了充足的写作时间来完成本书。万分感谢你不厌其烦，并给予鼓励支持。劳特利奇（Routledge）出版社的利兹·莱文（Liz Levine）与凯蒂·劳伦蒂夫（Katie Laurentiev）在我准备出版原稿时提供了莫大的编辑指导。在此，向二人及三位匿名审稿人表示由衷的感谢，感谢他们为原稿改进所提供的有效建议。

感谢皇家博睿学术出版社（Koninklijke BRILL NV）允许我转载徐太志和孩子们（Seo Taiji and Boys）的《回家》（Come Back Home）歌词翻译，感谢泰勒-弗朗西斯出版集团（Taylor and Francis）允许我转载朱珉奎和 YB 的采访记录，以及感谢 Dee 娱

乐公司（Dee Entertainment）允许我转载 YB 的《88 万元的失败游戏》（88manwon ŭi Losing game）的歌词。本书中的视频画面均为正当使用，取自核心内容媒体公司（Core Contents Media）、JYP 娱乐公司（JYP Entertainment）、Pledis 娱乐公司（Pledis Entertainment）、三星电子公司（Samsung Electronics）、SM 娱乐公司（SM Entertainment）、星船娱乐公司（Starship Entertainment）、TS 娱乐公司（TS Entertainment）和 YG 娱乐公司（YG Entertainment）版权所有的音乐视频片段。

最后我要感谢我的家人，但他们是第一位的。在我的研究过程中，家庭成员不断增多。衷心感谢在韩国的我的姨母、姨父和表亲，特别是双胞胎表亲权贤熙（Kwon Hyeonhee，音译）和吉熙（Jeehee，音译）给了我第二个家，感谢我的岳母岳父埃达（Edda）和曼弗雷德·斯坦霍夫（Manfred Steinhoff）在本家的殷勤付出，感谢我的父母威利（Willi）和玉心（Ok sim，音译），以及桑德拉（Sandra）、汉斯（Hansi）和哈拉曼卡–奥马（Hallamanka-Oma）的不断激励与鼓舞，以及为我带来的生活乐趣。我要向韦雷娜（Verena）致以最深的谢意，感谢她的耐心、善良和关爱。谨以此书，向她和我们的两个儿子——迈伦（Miron）和拉斐尔（Raphael），表达万分感激与无限爱意。

第一章 ｜ 引言：K-Pop^① 崛起，国度的流行追寻

K-Pop 表演

花絮 1：K-Pop 舞台

首尔，一个周六午后，我被一群纷乱的韩国青少年裹挟，一同大步迈向韩国文化广播公司（Munhwa Broadcasting Corporation, MBC）^②演播室大楼入口，在这里，这个国家电视频道每周都会直播流行偶像打榜节目。人群里大多是初高中女生，一眼就能看出她们是在下课后便径直赶来加入大部队——因为校服还在身。其中许多人与好友结伴，或与母亲同行，她们的母亲驱车送她们到活动现场，同时也是想盯着自己的女儿。当人群到达演播室大楼前的广场，便忽然分成几列队伍，所有人耐心等待着，仿佛在执行一项隐秘命令。我之后了解到，操纵队列的神秘逻辑实则是所有人的共识。出演节目的每个偶像组合或流行明星通常都有自己的官方粉丝后援会，这样每个粉丝后援会会排成各自的队列。没有在官方粉丝后援会注册的其他粉

① Korea-Pop 的简称，指韩国流行音乐。——译注
② 韩国文化广播公司是韩国三大主流媒体之一。——译注

丝,可以加入官方粉丝后援会队伍或另排一队。其他特定兴趣群体,比如在有奖竞猜中赢得门票的外国人,会单独组成队伍。普通的持有门票的人也会单独排队,有时队伍甚至会按票号进行细分。像我这样没有门票,但仍想要入场的人,会排成另一队,或者就稀松地站在队伍周围,等待检票员决定是否放行。

　　演播大厅内,观众席同样会区分开来,粉丝后援会各自会有一块席位。现场,扬声器传来声音,提醒观众不要擅自录影和拍照,在演出期间不要走动,保持安静。舞台管理人员在台上忙碌奔走,音响师和灯光师进行最后的技术调整,摄像机各就各位,演播厅内灯光熄灭,台下传来韩语倒计时:"……3,2,1。"大厅内所有液晶屏幕开始播放节目开场预告,三位少男少女作为今天的节目主持人亮相,时尚靓丽,光彩夺目,他们本身也是流行偶像组合的成员。接下来的一个半小时内,偶像们陆续登台,用迷人的脸庞和姣好的身材,表演时下他们的热曲。

　　有些组合,身着绚丽多彩的青春时装步入舞台,带着诸如毛绒玩具或幼儿园场景的可爱天真元素,他们的歌词轻松愉快,描绘出青少年流行音乐的青春世界。而另一部分歌手和组合的形象则更成熟,他们身着深色商务或皮革正装,闪闪发亮,姿态诱人,舞步翩跹,哼着道德无害或暧昧不明的歌词,大多是关于男女爱情的浪漫主义。活力电舞节奏配合着甜蜜旋律、纯熟说唱和刀群舞步①,柔情流行民谣则伴随钢琴弦乐伴奏、低吟歌声和

① 网络用语,指偶像团体跳舞很齐,动作干净利落像刀划过。——译注

夸张情感。所有的歌曲都用韩语演绎，不过常常会夹杂一些英语。虽然音乐是预先录制的，但节目是现场直播，所有的偶像在台上都必须现场演唱（其中一些人的歌唱天赋也因此露出马脚）。台上没有现场乐队（无论是真实的还是虚拟的），而偶像们也似乎急于完成表演。表演结束后，他们迅速向观众鞠躬，然后离开舞台，没有留时间向粉丝问候。

　　由于时长有限，而数量又众多，所以节目高度紧凑，只保留精华部分：主要是为了突出偶像们的出众外表。他们必须上台，但不一定表演完整曲。最明显的表现是有些偶像表演会被中断。通常，两首歌之间短暂的休息时间会由主持人来串场。不过，有时表演组合会在其歌曲结束前就下台，而其舞台表演则用视频片段代替。演播大厅的液晶显示屏上，MV（Music Vedio，音乐视频）播放至歌曲结束，下一个组合紧接着上台。西方流行音乐观众可能会认为这种人为的干扰让舞台失去真实性，而对这里的年轻韩国观众来说，这显然不构成问题。

　　不知不觉间，我已坐在一群韩国女粉丝中间，她们欣喜若狂，十分投入，不受控制地尖叫，齐整地喊着口号，有节奏地挥舞彩色气球、横幅、应援棒以及其他应援物，有声有色地为台上某位女偶像应援。应援口号在歌曲的关键时刻呼应歌声或穿插其间，口号通常由官方后援会制定，并在演出前发布在后援会网站上。通过这种方式，粉丝们接收口号，然后现场的应援才会高度齐整、节奏十足。一位后排女生的呐喊声震耳欲聋，她的脸上洋溢着应援带来的宣泄。

最后,当天打榜一位①下台,大厅灯光再次亮起后,我看到了许多疲惫不堪但又快乐的脸孔。尽管韩国的偶像歌手或 K-Pop 组合乍一看似乎与西方或其他地方的偶像歌手大同小异,但 K-Pop 远不只是复制品而已。韩国本土表演环境就相当特殊,比如,K-Pop 的高度合理化(rationalization)与表演时的情感爆发之间、流水线式的集体表演与表演结束后的疲惫之间的矛盾。而 K-Pop 所揭露的是韩国本土文化视野所映射的全球化的现代性。

当我走过演播室大楼的后门时,看到成群结队的粉丝希望能一睹偶像风采,但明星们上了装有防窥车窗的黑色保姆车,就这样离开了演播大楼。

花絮 2：K-Pop 视频

韩国是电视屏幕的国度。到了首尔不看任何 K-Pop 视频或不听 K-Pop 音乐几乎不可能。地铁车厢和地铁站、公交车和火车、餐馆、酒吧和商店、街头小吃摊或市场摊位上都会有电视屏幕。无论是在高清的超大液晶屏幕、笨重的老式电视机,还是 iPad 和智能手机,甚至是车载导航仪上,人们都能看到喜欢的电视剧、真人秀或视频片段。

韩国也是声音的国度,或者更准确地说,是听觉刺激和经过声音设计②的环境的国度。在这儿,洗衣机洗完衣服后会播放曲

① 获得节目综合分最高的偶像或偶像组合。——译注
② 在影视节目制作中对音响部分作总体设计的工作。——译注

调作为信号，KTX① 高速列车在最后一站会用甲壳虫乐队（Beatles）的歌曲《顺其自然》（Let it Be）的伽倻琴（kayagǔm 가야금）版本向乘客告别。公共场所的扩音器随处可见。甚至我每天穿过校园，校园广播里也会传来轻快的流行歌曲，就连我住的新村洞附近的超市也会播放 K-Pop 歌曲，音乐响彻整个街道。K-Pop 是韩国的主流音乐。最初它是专门针对青少年市场的，如今这个国家年轻人的音乐已经成为韩国最具影响力的音乐，成功塑造了声音公域、不同世代的音乐品味，以及其听众和制作人的异想世界。那么 K-Pop 呈现的是什么样的愿景，讲述的是什么样的故事呢？

2009 年，由 9 名成员组成的少女时代（Sonyǒsidae 소녀시대）以其热门单曲《Gee》在韩国音乐排行榜上获得了轰动性成功。这首歌曲的 MV 片段在无数互联网平台疯传，吸引了众多海内外观众。由于单曲的巨大成功，少女时代发行了这首歌曲的第二版即日语版。这首歌是泡泡糖流行音乐②的最经典作品：花哨的舞曲制作充满了数字合成声音、电子鼓点、抓耳旋律，还有尖锐的少女声，这些全都诉说着一个主题——可爱。MV 以穿着高跟鞋跳标志性刀群舞步为主，同时突出 9 名成员的无暇面孔和标致身材，她们都身着时尚靓丽的服饰，被"放置"在一间五彩缤

① 韩国高铁。——译注
② 指节奏欢快活泼的流行音乐，通常为流水线制作，旨在吸引青少年。
　　——译注

纷的时尚精品店内。偶像们表演夸张的姿势,睁大眼睛、张大嘴巴、嘟嘟嘴、用手指或手掌托住脸颊,她们用这样的动作,不断强调韩国社会所定义的标准女性可爱。在韩国人的口中,这被称为"애교"①,这个词有"妩媚"的意思,却暗示着韩国年轻女性的娇媚行为背后更多的矛盾观念。她们高亢而尖锐的声音与这种姿态表演相吻合:以前奏中梦幻天真的朗诵开始,用女孩们的笑声收尾。歌词用韩语演绎(除了用英语说的开场白和经常重复的"Gee"一词),围绕年轻人的异性渴望和矛盾的程式化主题。这首歌讲述的是一个第一次坠入爱情(与一个男孩)的女孩的腼腆和忧虑。《Gee》的 MV 把舞蹈作为重点嵌套于一个故事内。故事开始时,9 位女孩儿作为人体模特被陈列在一家时装店的橱窗里,一名男性工作人员(由她们的唱片公司同事、男团 SHINee 成员珉豪扮演)关店离开后,她们苏醒了过来。在他不在时,醒来的模特们开始意识到周围的环境,以及对这位迷人的年轻员工的渴望和崇拜,他的"本月最佳员工"画像被挂在墙上。最后,当他回到店里,却发现模特们已经离开了。

　　这个故事是对古老的皮格马利翁②主题的流行音乐演绎,将其移植到了晚期消费资本主义的城市和后现代背景中。它让人想起早期的英美流行歌曲的视频片段,比如星船乐队(Starship)

① 爱娇,为撒娇义。——译注

② 希腊神话人物,善雕刻。他用神奇的技艺雕刻了一座美丽少女像,倾注全部热情与爱恋,打动了爱神阿弗洛狄忒。爱神赐予雕像生命,让他们结成夫妻。——译注

1987 年的歌曲，好莱坞浪漫喜剧电影《神气活现》（*Mannequin*）的配乐《不可阻挡》（Nothing's Gonna Stop Us Now），或苏菲·埃利斯-巴斯特（Sophie Ellis-Bextor）2002 年发行的歌曲《忘记你》（Get Over You）。《Gee》的音乐和视觉语言显然不单单是针对本土观众的。它在很大程度上遵循了英美流行音乐的标准，但以韩国方式进行了重塑，用韩国语言、面孔和身体进行演绎，以本土及东亚人群作为主要受众。事实证明，这首歌在跨国听众中获得了成功，在不同消费文化之间迅速传播，是 K-Pop 制作人乐于称道的"全球音乐，韩国制造"的一个鲜明代表。

花絮 3：K-pop 舞蹈

我在德国西部一个偏僻的中型城市的公园散着步，突然就被熟悉的声音拨动心弦，这是我从未在德国公共场所听到过的声音。疑惑间，我循着声音，视线转向了远处的手提音响和音响的主人。出乎意料，我发现四个德国白人少女正跟着一首 K-Pop 歌曲跳舞。她们告诉我，她们喜爱 K-Pop，会定期聚会听歌，练习 K-Pop 视频中的刀群舞。她们对韩国这个国家没有任何特别的兴趣，没有韩国朋友，不会说韩语，也不热衷于有关韩国的话题。她们也从未去过韩国。那她们是如何接触到 K-Pop 的呢？是什么让她们想跟着音乐起舞？鉴于截至目前，K-Pop 唱片从未正式在德国发行，韩国偶像也从未在德国举办过演出或接受过任何媒体报道，这种现象令人难以置信。

答案当然是互联网。多亏了像网络视频频道、粉丝博客和

论坛这样的社交网络服务（social networking services, SNS），这四位女孩才能获取 K-Pop 歌曲及周边信息，并和同伴们交流。她们说，以前她们更关注日本流行文化，但在她们所参与的日本流行论坛中的其他用户开始发表 K-Pop 评论后，她们便逐渐转移了注意力，开始将 K-Pop 视为不仅是对西方流行音乐，也是对日本流行音乐的新颖有趣的替代；她们刻意用 K-Pop 来区分自己与学校同学和邻里其他同龄人的音乐品味。K-Pop 似乎帮助她们在周边线下圈子里塑造了社会局外人或"怪咖"的形象。其中一位女孩坦白，K-Pop 激发了她对韩国的兴趣，将来她想学习韩语或韩国文化。

　　几周后，我在另一个城市遇到了一帮在跳 K-Pop 舞蹈的青少年，她们人数更多。一个德国 K-Pop 粉丝后援会邀请成员参加一场公共场合的"舞蹈快闪"——近来全球网络粉丝圈的热门活动。最终，大约 50 位少女（有不同的种族背景，来自不同地区）聚在旧市政厅大楼前，跟着 Super Junior、少女时代、2PM、东方神起以及其他韩国偶像组合的歌曲一齐舞动。虽然她们的表演过于业余，动作常常乱七八糟，而且明显缺少编排或指导，但这个活动对这些孩子来说似乎趣味十足。活动也引得一群路人驻足。有人拍下了表演，视频片段在剪辑之后会上传至网络。正如粉丝后援会的核心成员告诉我的那样，视频的主要目的是向更大的 K-Pop 圈子展示其狂热的喜爱，还有表达她们对于韩国娱乐公司将来安排 K-Pop 偶像们到德国活动的希望（公司基本上不会收到这个消息）。

　　K-Pop 在德国是一种互联网现象，与在世界其他地方一样，比起主流流行音乐，它更算是一种小众音乐类型。青少年们在 K-Pop 视频里陶醉，在家中沉浸练舞。她们跟着歌曲学唱，用音译解码并记住韩语歌词，认同韩国音乐及其偶像，从而提升了她们对制造这种音乐的小国的意识。尽管 K-Pop 拥有粉丝参与，但韩国并未成为德国公众意识的一部分。除了汽车、智能手机、平板、世界杯足球赛以及该国与朝鲜的政治分裂和紧张关系，韩国仍相当不起眼。

　　K-Pop 及其粉丝活动（不仅是在德国的活动）代表另一种流行音乐风尚，更为重要的是，使韩国作为一个国家，特别是作为一个文化国家的符号概念收获了更多关注。这一点在快闪活动结束时表现明显。活动结束时，快闪族对活动很满意，她们最后一起拗造型拍照片，笑容满面，挥舞着手，队伍中间还举着韩国国旗。

K-Pop 中的 K 是什么？

崛起的 K-Pop

　　《酷潮韩国》（Cool Korea）（Bremer and Moon，2002）、《韩国流行入侵》（The Korean Pop Invasion）（Villano，2009）、《韩国流行浪潮》（South Korea's Pop Wave）（Al Jazeera，2012），《日本的韩国 K-Pop 文化增长》（South Korea's K-Pop Culture Growing in Japan）（英国广播公司亚洲新闻［BBC News Asia］，2012）、《韩流，耶！

一股"韩国浪潮"热烈席卷亚洲》（Hallyu，Yeah! A 'Korean
Wave' Washes Warmly over Asia）（《经济学人》[The Economist]，
2010）、《韩国 K-Pop 蔓延拉美》（South Korea's K-Pop Spreads to
Latin America）（Jung,2012）、《韩国最强输出：K-Pop 如何撼动世
界》（South Korea's Greatest Export：How K-Pop Is Rocking the
World）（Mahr,2012）——带有这类标题的国际媒体及韩国媒体
报道层出不穷,不胜枚举。除了哗众取宠的热情,这些报道透露
出自 21 世纪初以来的一个明显转移——韩国流行音乐和文化
在海外曝光率提升,且韩国在世界其他地区享有更高知名度。
以往韩国常受忽视,或者大多因其与朝鲜的政治冲突或其在经
济和体育领域的成就而为人所熟知,如今,其作为东亚地区新流
行文化中心和流行音乐的输出国,正在抢占头条。多年来,韩国
流行歌曲已征服了全亚洲音乐排行榜,最近也进军了西方市
场①。K-Pop 明星,如少女时代、2ne1、Big Bang 以及 Super
Junior,在全球各地的体育场和音乐厅的演出座无虚席,包括东
京、纽约、伦敦和巴黎的场馆②。他们的 MV 通过社交网络传播

① 由于 K-Pop 的西方国家听众数量日趋上升,2011 年 8 月,美国公告牌
（Billboard）榜单加入了 K-Pop 前百榜单单元。

② 2011 年 6 月,巴黎天顶竞技场（Le Zénith）音乐厅举办了欧洲第一场 K-Pop 演
唱会。6 000 个席位在 15 分钟内售罄,全欧成百上千的粉丝也因此呼吁在卢
浮宫前再举办一场快闪表演（Mesmer,2011;Falletti,2011）。最终,所属娱乐
公司宣布加演一场,门票仍在数分钟内售罄。K-Pop 粉丝也在欧洲其他地
方,如伦敦的特拉法加广场（Trafalgar Square）,组织了类似的快闪活动。

至各大洲,观看量达数亿次①,彰显其在全球范围内强大的粉丝基础。K-Pop 显然已成为一种全球现象。发生了什么？怎会如此？

　　跟随着 20 世纪 80 年代末的韩国政治民主化进程,经济增长、文化开放以及现代技术的应用推动了该国音乐版图的重大变革。当说唱进入韩国,本土流行舞曲制作人将目光转向新兴年轻文化市场(并打破早先的"流行民谣体系"霸权)伊始,便从风格上标志了这场"音乐生产的惊天动地大转移"(Howard,2002,80)。20 世纪 90 年代,韩国音乐的特征是风格高度多样化且有本土音乐作品稳固国内音乐市场。国内音乐和国外音乐的市场比例开始颠倒,韩语歌曲约占总曲目的 80%,而引进的欧美歌曲所占比例则缩减至 20%。通过对全球化音乐风格,如嘻哈、R&B②、雷鬼、重金属和电子乐的本土化挪用(local appropriation),韩国流行音乐流派走向现代化、潮流化和国际化,吸引了年轻的富庶城市中产阶级这一新消费群体,不过也掀起了关于复制文化和盗版问题、音乐原创和模仿的争论。它成为商定韩国音乐概念与界限,同时也是商定韩国文化身份的话语战地。

① 最轰动的莫过于韩国男歌手 PSY(本名朴载相[Park Jae-Sang])的《江南Style》(Gangnam Style)MV。该歌曲于 2012 年 7 月 12 日发布,3 个月内,该MV 在 Youtube(优兔)视频网站播放量超过 4.3 亿次,是互联网有史以来观看次数最多且点赞最多的视频(参见第七章)。

② Rhythm and Blues,节奏布鲁斯。——译注

20 世纪 90 年代末,"韩流"(hallyu 한류)的出现意味着一种"全球性转移"(Cho,2005),在强化并改变韩国国内民族主义话语的同时,也主导了韩国电视剧、电影和流行音乐在亚洲邻国及地区的空前成功,如中国大陆、中国台湾、日本、印度尼西亚和越南等。在韩国政府的不懈努力与充分支持下,"韩流"这一术语此后便用于建设国家品牌形象。为维持其经济利益和象征性利益,"韩流"一直是韩国作为流行文化产品和作品输出国的新形象的一个闪耀标签。音乐只是"韩流"官方解释中的一员,该词还灵活用于涵盖韩国本土内容产业的其他领域,如,政府主导的韩国文化产业振兴院(Korea Creative Content Agency,KOCCA)还进一步涵盖了如动画、广播、卡通、人物、网络游戏和电影等类别。

从 21 世纪初始,韩国本土文化内容市场便持续增长,到 2013 年年底其经济价值高达 890 亿美元(91.5 万亿韩元)(韩国文化产业交流财团①[Korea Foundation for International Culture Exchange,KOFICE],2014,427),使韩国一跃挺进世界十大媒体和娱乐市场(普华永道[Pricewaterhouse Coopers,PwC],2013)。同一时期,文化内容的出口产值从 21 世纪初的 5 亿美元稳步增长至 2013 年的 51 亿美元,同比增长率达 10.6%(韩国文化产业交流财团,2014,432)。现代研究所(Hyundai Research Institute)于 2014 年 8 月发布的报告显示,韩流显现出一系列正面经济效

① 2018 年 1 月 9 日更名为韩国国际文化交流振兴院。——译注

应,包括不断增长的消费品出口、上涨的来韩旅游人数以及走高的外国直接投资(Jeong,2014)。音乐产业(以及游戏和广播产业)成为推动整体出口产值的主要支柱。音乐出口增长了 10 倍以上,从 2008 年的 2 000 万美元增长至 2012 年的 2.3 亿美元(Jeong,2014)。

　　之前媒体、政府和学术界围绕韩流的讨论主要集中在韩剧和韩国电影,直到最近范围才扩大至游戏、动画和音乐等。K-Pop 从韩流话语中脱颖而出,现在似乎是引领着韩流话语,不过明显是以一种完全基于音乐的独特现象呈现。这并不是说音乐是 K-Pop 的核心(之后会探讨),但音乐在其中不可或缺,并释放特定的动力和机制,使 K-Pop 有别于其他文化形式。

颠倒潮流，分散潮流

　　K-Pop 是韩国在千禧年后全球化进程的配乐(K-Pop 偶像则担当门面)。男团、女团以及流行舞蹈是其最受欢迎的代表作,在听觉与视觉呈现、表演、习惯和介入(mediation)方面与西方主流流行音乐都有许多相似之处。然而,这些现象既不是对西方原创作品的简单复刻,也不是单边西方文化帝国主义的产物。它们并不代表任何韩国文化本质(或文化丧失),而是同质化与异质化、跨国家和多方向的流动及其紧张关系、生产和消费流通的散裂等持续牵扯过程的源头,也是其结果。在亚洲地区内部文化流动因经济技术增长而得到促进的大环境下,韩

国流行文化作为东亚流行文化的最新代表(Chua,2004；Chua
and Iwabuchi,2008)，在塑造新形式的区域主义和文化接近
(cultural proximity)①方面显示出其重大旨趣及所掌握的重要话
语权,从而将亚洲现代性的概念重新洗牌。荆子馨(Leo Ching)
针对当今亚洲主义的消费主义现状表示："亚洲已成为一个市
场,且亚洲性已成为一种通过晚期资本主义(late capitalism)在
全球流通的商品。"(Ching,2000,257)

　　例如,在流行音乐领域,MTV②亚洲台自1994年频道开播
以来,一直在积极推动区域性亚洲想象(尽管MTV旗下11个
频道只限本地观众收看),而K-Pop在这种情况下地位也开始
逐渐上升。据引述,MTV亚洲副总经理甘蕙茵(Jessica Kam)
面对21世纪初韩国偶像在东亚和东南亚的成功(如H.O.T.、
S.E.S.、神话、朴志胤和BoA),当时表示："韩国好似亚洲流行
文化的下一个中心。"(MacIntyre,2002)近十年后,甘蕙茵的
MTV继任者之一本·理查森(Ben Richardson)发现部分早期
韩国明星仍然活跃在圈内,与众多的新生代团体同时活动,
K-Pop不仅在亚洲,而且在全球市场上扩大了其影响力和竞争
力。他表示：

　　　　韩国作为一个娱乐输出大国,其地位如今举足轻重。

① 指受众基于对本地文化、语言、风俗等的熟悉,较倾向于接受与该文化、语言、
　 风俗接近的作品。——译注
② Music Television,全球音乐电视台,是全球最大的音乐电视网。——译注

我可以这么说，韩国的内容几乎是在 MTV 所处的每一个市场都切实拉高了收视、带动了节目销量——它真切地在与观众建立联系。要找到一首在各国年轻人里都能吃得开的美国热门单曲真的很不容易。对我们而言，韩国的内容不亚于美国如今制作的任何作品。

（彭博频道单片镜栏目［Monocle on Bloomberg］，
2011 年 2 月 19 日）

随着媒体空间和市场份额的增长，K-Pop 似乎正在挑战（尽管一定不会取代）英美对流行音乐及其实践、话语、历史和产业的长期霸权。西半球以外的大众音乐故事（如果存在的话），其讲述方式一直是单向文化挪用，在边缘—中心、东—西、南—北、西方—东方等二分的权力关系中精心编排。西方倾售，其余收受。在这个意义上，反映韩国现代化之路的韩国大众音乐的历史，很大程度上是一部关于文化接受的历史——不管是叫挪用、归化、混杂化、超文化，还是人们喜欢用的任何其他术语。如果说过去韩国长期接受西方和日本传播过来的大众音乐，那么 K-Pop 则标志着这些流动①都处于倒流和分散的一个新阶段。媒体学者金尤娜（Kim Youna，音译）认为：

韩国大众文化的跨国流动是当今全球媒体流动分散化

① 文化连续不断地传播、发展、变化的一种趋势，是文化的一种动态过程。
　　——译注

的现实情况。其走俏的重要意义在于反映了整个地区对亚
洲主义的重新主张或想象，以及一种不一定是美式或欧式
的替代文化。

（Kim，2011，56）

K-Pop 的流行与媒体全球化的多种动力并存，也多亏这些动力，
K-Pop 在韩国和亚洲其他国家以及世界其他地区的施事者
（agent）间建立了新的联盟、关系网与合作。新数字媒体的到来
似乎促进了这些分散化的力量，K-Pop 则是其反映；然而，K-Pop
也是当代文化生产"允许边缘分子驳斥"（Hannerz，1996，265）的
一个生动例证。

想象全球——揭开民族面纱

K-Pop 美学参数（aesthetic parameter）的明确可译性
（translatability），是其被推上全球舞台的前提也是结果。这一
可译性通过一系列贯穿于 K-Pop 制作和传播过程中行之有效
的跨文化策略和标准化策略实现，并应用于其元素中，如语言、
声音、视觉、明星形象和美感等。在追随由西方主导的全球主
流流行音乐的整体概念方面，K-Pop 大量向美国、欧洲和日本
取经。然而，它用一种全新的创造性方式调制这些各异的文化
特色，寻根溯源因此变得相当棘手且难有成效。K-Pop 是一个
彻头彻尾的文化混杂化产品，是音乐、视觉、歌词、舞蹈和时尚
的独特融合，是拼贴和戏仿的后现代作品，是对差异的狂欢式

庆祝，是逃避现实的闪耀世界，是数字媒体中的高度参与性文化实践。因此，全球化是描述 K-Pop 审美维度和基本制作策略的核心关键词。

同时，K-Pop 背靠并参考的是一套与国家理念联结的原则、信仰与价值观。这并不是说 K-Pop 公开传达政治民族主义的信息，人们也几乎不会在其音乐、歌词或视觉织体中察觉这种信息。相反，它作为全球青年休闲商品的"去政治化"表现，似乎使其易于受到政治工具化和民族主义意识形态化。一方面，K-Pop 是战略规划成果，是国家机构对国内娱乐业的扶植；另一方面，政府以国家品牌建设、软实力或文化外交等方式利用其增加国家的文化资本（cultural capital）。此外，民族属性从 K-Pop 制作公司中一望便知，这些公司不仅扎根韩国、迎合国内市场，而且还打造了一种"韩国"生产方式，如偶像明星体系和本土化战略便是其印证。最后，消费者的民族主义情绪在 K-Pop 事业及其公开表演中发挥限制和制约功能。比如，当移民 K-Pop 明星违反标准的韩国道德价值观和道德准则时，这一点就会凸显——这是在韩国的多元文化主义转向（multiculturalist turn）和普遍存在的韩国身份的原始概念之间更普遍的紧张关系中产生的冲突。

这些民族接合（articulation）、影响和倾向阻挠并削弱了 K-Pop 的全球驱动力。全球化和民族化力量的辩证性质是当代媒介文化的一个突出特点，正如金尤娜所说：

> 民族主义一直是媒介文化产品全球化的核心；矛盾的

是,对这类媒介的全球化程度的怀疑,就等同于对其民族主
义程度的怀疑。

（Kim,2011,57）

这样的一分为二为分析 K-Pop 起了个好头,为更详细地探讨关
于身份构建过程的争议性和复杂性问题开辟了广阔舞台。法国
媒体学者弗雷德里克·马特尔（Frédéric Martel）在关于主流文化
构造的著述中研究了全球大众文化的地缘政治斗争,确证了美
国文化影响力在世界上无可争议的主导地位,同时指出新兴国
家和区域集团具有挑战性的反形式作品。他在书中的一小部分
讲述了其研究的韩国流行文化,并认为韩国付出了极大代价,即
用自己的国家身份,换得了软实力的崛起。他写道：

美国人想用英语在全世界传播相同的主流内容,但美
国领导人没有韩国人那样的直觉［……］,韩国人愿意放弃
他们的民族特色和语言,将其文化产品变成主流,即使它们
在翻译中失去了其身份。

（Martel,2011,299）

这段表述具有高度假设性,值得商榷,因其认为身份是一个稳定
封闭的实体。这没有解释身份到底意味着什么（以及对谁而
言）,以及身份实际如何参与并跨越动态的社会进程。失去的是
什么,收获的又是什么？谁输谁赢,用了什么利益和手段？赌注
为何,风险为何？这一切又如何影响文化产品和音乐结构？本
书旨在解释清楚这些问题,并阐明 K-Pop 中不同的民族身份概

念。简而言之：K-Pop 中的"K"作何解释？① 由于回答这个问题需要考虑"K"与其对应的"Pop"之间的关系，更应该这样问：K-Pop 中的连词符作何解释？

大众音乐及全球化研究

谁惧泡泡流行？ 音乐学及其他者①

K-Pop 研究面临着一系列由西方学科历史及其在欧洲现代

① 吕约翰（John Lie）在其文章中总结道："正是因为 K-Pop 中没有太多的'韩国元素'，才能如此轻易'卖'给国外的消费者。"（Lie，2012，361）这种全球化的动态可以在许多制作细节中观察到，本书也对此进行了讨论。然而，将韩国文化仅仅归为传统的儒家文化和民间文化及音乐可能过于简单，正如吕约翰所描述的那样。我没有将 K-Pop 中的"K"看作一个"近乎空洞的能指"或"仅仅是一个品牌"（Lie，2012，361），而是思考"K"（作为一个流动能指）在文化和音乐的形式和织体中在何处以何种方式被体现和重视。

① 本标题中，我使用"泡泡流行"一词作为泡泡糖流行音乐这种流行音乐流派的简称，我认为这最能体现传统音乐学热衷于给流行音乐定性的劣质品质：其具有公然的商品化特征，因此缺乏原创性、创造性和真实性。这种不满在很大程度上是因为这样一个事实：根据定义，泡泡糖流行音乐是面向青少年的主流流行音乐，其生产过程是自上而下的，也就是制作人和唱片公司高层首先创造一个概念，然后雇用不知名歌手在录音和现场表演中执行概念。一个标准化的制作体系，包括流水线制作和程序化作曲，是该流派的核心。主要的听觉特征通常包括朗朗上口的"跟唱"旋律、重复的连复段（riff）或记忆点、有限的和声变化、舞蹈节拍，以及围绕儿童和青少年主题的欢快而道德无害的歌词。20 世纪 60 年代末和 70 年代初的美国歌手和组合，如高射炮乐队（The Archies）（《蜜糖，蜜糖》[Sugar, Sugar]）、Fruitgum Company （转下页）

性的更大范围传播中的(后)殖民影响所导致的理论限制和方法
问题。

　　音乐学以自我(Self)和他者(Other)的二分法定义韩国音乐
(Song,2000,63),如,韩国音乐一方面表现为国家对地方性传统
音乐遗产(kugak 국악①)的保护,另一方面则是文化和教育机构
(即音乐厅、学院、大学)对西式艺术音乐(yangak 양악②)的整
合。在韩国,以大众为媒介的大众音乐早在 20 世纪初便已出
现,韩 国 人 称 유행가(yuhaengga,流 行 乐)或(대중) 가요
([taejung] kayo,[大众]歌谣),从以欧洲为中心的音乐学角度
来看,这种音乐没有正向定义以及足够的方法论支撑。相反,大
众音乐的定义与两类主导音乐领域形成了双重对立(作为既不
是洋乐又不是国乐的一类音乐),如此一来,不偏不倚地描述现
象并非易事(Provine et al.,2001,814f)。韩国音乐的诸多百科
介绍中便使用了此定义,其中大众音乐要么被排除在外,要么被

（接上页）（《西蒙说》[Simon Says]）和汤米·罗伊(Tommy Roe)(《眼花缭
乱》[Dizzy]),是此流派的缩影。他们可以被看作是 20 世纪 80 年代和 90 年
代英美青少年流行音乐表演的先驱,如新街边男孩(New Kids on the Block)、
接招合唱团(Take That)、辣妹合唱团(Spice Girls)、后街男孩(Backstreet
Boys)和布兰妮·斯皮尔斯(Britney Spears),他们自己也部分成为 K-Pop 制
作的一个重要参考。《泡泡糖 Pop!》(Bubble Pop!)也是 K-Pop 偶像 Hyun-A
(金泫雅[Kim Hyuna])2011 年的一首热曲标题。该 MV 在 SNS 上迅速传播,
5 天之内就在 YouTube 上获得了超过 500 万的浏览量。

① 国乐。——译注

② 洋乐。——译注

边缘化，评价消极，正如《世界音乐概览》(*World Music : The Rough Guide*)第一卷中所述："该国的经济发展速度惊人，但其大众音乐，尚未能与印度尼西亚、冲绳或日本的当代卓越之声相媲美。"(Kawakami and Fisher，1994，468)于2000年出版的第二版中，该卷的打击性评价已被修改，不过仍然存在负面暗示，例如，黄奥肯(Okon Hwang)评价："你所听的许多音乐和日本一样，都是西方流行音乐热曲的克隆版[……]。"(Provine et al.，2000，164)韩国大众音乐普遍被排除在音乐学话语之外，著名的《伽兰世界音乐百科全书》(*The Garland Encyclopedia of World Music*)便是其绝佳佐证，其东亚卷内200页的韩国音乐内容，甚至未有提及任何当地大众音乐现象(Provine et al.，2002)。

与关于传统音乐或国乐的广泛民族音乐学研究的韩文及英文文献相比(参见 Lau et al.，2001，1076 - 1082；Provine，1993；Robinson，2012；Song，1971，1974 - 1975，1978，1984)，关于韩国大众音乐的学术出版物仍旧寥寥无几。不过，自21世纪初以来，相关的英文研究开始冒头，并接连涌现，反映出国际受众对韩国流行音乐的兴趣愈加浓厚。

尤其是研究成果包括：涉及韩国流行音乐各流派(Morelli，2001；Epstein，2000；Shin and Kim，2010；Maliangkay，2011；Kim，2005)，以及研究具体问题，包括语言学、数字化和受众接受分析(Lee，2004；Lee，2009；Siriyuvasak and Shin，2007；Pease，2009)的文章和书籍内章节；百科知识和历史概览(Provine et al.，2000；Provine et al.，2001；Howard，2002；Hwang，2005；Kim，2012)；第

一本关于韩国大众音乐的编著(Howard,2006);以及一系列话题各异的专题论文,从韩国的殖民历史谈到 MV 分析(Jung,2001;Park,2002;Son,2004;Lee,2005;Sung,2008;Lee,2010)。近来 K-Pop 偶像在国际舞台上的曝光增加引起了更多学者的关注,于是讨论 K-Pop 现象的文章、学术期刊的特刊及编著随之而来。主题的范围日趋扩大,如今包括世界主义和社会文化效应(Ho,2012;Oh and Lee,2013a;Jang and Kim,2013)、制作和数字发行(Oh and Park,2012;Oh,2013;Park,2013;Oh and Lee,2013b;Ono and Kwon,2013)、性别和种族表现(Jung,2013;Epstein and Turnbull,2014),以及旅游和新的受众接受(Kim,Mayasari and Oh,2013;Lie,2013;Otmazgin and Lyan,2013;Sung,2013;Khiun,2013)①等。

值得注意的是,这些著作横跨多种学术学科,而音乐学在这些学科中仍然边缘性极强。这种情况透露了一个更宏观的问题,即大众音乐在西方学术界和音乐学中一直有名无分。

音乐学与大众音乐分析的问题已受到广泛讨论(Tagg,1982;Shepherd,1982;Middleton,1990,104 - 106;McClary and Walser,1990;Krims,2000,17 - 45;Wicke,2003;Moore,2001)。总而言之,话题包括不恰当术语的使用、被菲利普·塔格(Philip Tagg)恰如其分地称作"符号中心性"(notational centricity)的"乐

① 在本书制作过程中,有一本关于 K-Pop 的编著(Choi and Maliangkay,2014)和一本专著(Lie,2014)即将出版,但由于出版时间太迟,故无法引用。

谱等同于音乐"(Tagg,1979,28 - 32)，以及围绕音乐作为艺术品的概念，在 19 世纪自主性美学的基础上先决的意识形态假定(Krims,1998；Fuhr,2007)。从这个角度来看，音乐学采用文本中心法，把音乐的意义创造过程托付于形式结构分析，从而把社会的复杂性仅仅归纳到音乐的文本参数之上，在分析 K-Pop 的具体文化品质和动态时显得心有余而力不足。

研究 K-Pop 的方法论问题不仅源于古典音乐学，而且源于早期文化研究及文化人类学，后者回避研究高度商品化和商业化的音乐现象，如工业制造的青少年流行偶像。从这些旧分支来看，主流流行音乐既不具美学价值(在音乐学上)，也不具文化抵抗(cultural resistance)的形式(在文化研究上)。因此，这仍然超出了这些学科的范围和系统方法。另一个问题则源自文化人类学和民族音乐学的核心方法——田野调查(fieldwork)的概念，是两个学科中备受争议的问题(Barz and Cooley,2008；Clifford and Marcus,1986；Gupta and Ferguson,1997；Marcus,1995)。K-Pop 不能被简单视作一个特定族群或亚文化群体的音乐，而应是一种跨文化现象，因为其生产、发行和消费过程是高度媒介化的跨国系统，且跨越了年龄、性别、阶级和民族的界限。因此，以明确划分的文化群体身份为前提的传统田野调查不适用于 K-Pop 研究。

本书中，我将通过主张把音乐研究作为一种关系研究(可称为"关系音乐学"[relational musicology])以回应这些简要提及的历史遗留问题。在将 K-Pop 视为一种流行的文化实践形式以及

一种多文本现象和施为现象（performative phonomenon）时，我将提出一种综合的方法论（包括文化人类学、文化研究和新音乐学），以探究 K-Pop 被用于并关联塑造民族和跨国表征的身份构建战略时的多重关系与不对称性。

我认为文化身份不是音乐的静态本质，而是一直以来被多种权力关系所渗透的不断变化的社会和历史阶段话语中的立场（Hall，1994）。在这个意义上，音乐推动了永久进程和挪用模式，因此成为不同利益集团激烈争夺的领地。正如西蒙·弗里思（Simon Frith）所说，音乐"通过其带来的主体、时间和社会性的直接体验来构建我们的身份感，这些体验让我们将自己置于富于想象的文化叙事（cultural narrative）中"（Frith，1996，124）。

本书重点不在于艺术作品或作为文本的音乐（Adler，1885，6；参见 Wicke，2003），而是强调一种话语的（discursive）和施为的（performative）方法。流行音乐不能被理解成封闭的实体（即乐谱），而应是一种受言语和文化实践产生的议定（行为［agency］）策略影响的类别。注重创造性及文化制造过程的施为性（performativity）作为一种产出和建构原则（在约翰·L. 奥斯汀［John L. Austin］的言语行为理论［speech act theory］中提出），长期以来一直渗透在社会科学和音乐学的邻近学科中，如礼学、舞蹈学和戏剧学（Turner，1986；Klein and Friedrich，2003；Fischer-Lichte，2008）。就音乐而言，它受古典音乐学单边文本导向方法的主导，并提升文化研究的接收社会学方法。施为方法不是在音乐和文化之间保持一种简单的本质主义同源性，而是能够将

文化产品作为流行音乐内且贯穿流行音乐的动态过程进行分析。同时，施为方法可以置于民族音乐学和流行音乐研究中众所周知的音乐学和文化学方法之间的方法论冲突这一更普遍的语境下（Merriam，1964；Seeger，1977；Middleton，1993）。

全球想象—民族认同—跨国流动

民族音乐学者马丁·斯托克斯（Martin Stokes，2003）写道："通过表达性活动（expressive activity）构建身份［……］仍旧是一种混乱的过程。"在本研究中，我将基于全球想象（global imaginary）、民族认同（national identity）和跨国流动（transnational flows）之间的多重关系和交叉的三元模式，勾画 K-Pop 现象，尝试扭转局势，厘清"混乱"。

全球想象

"全球想象"这一术语让人想起社会学和政治学中有关全球化进程的大段论述。例如，政治学家曼弗雷德·B. 斯蒂格（Manfred B. Steger）在其《全球想象的崛起》（*The Rise of the Global Imaginary*）（2008）一书中使用了该术语，描述了过去 200 年中不断变化的政治意识形态。他引用了查尔斯·泰勒（Charles Taylor）的社会想象（social imaginary）概念——可以理解为"一种隐性'背景'，使集体实践和对其合法性的广泛认同成为可能"（Steger，2008，6）。对于随着冷战结束而释放的新意识形态力量的崛起，斯蒂格如是说：

到 20 世纪 90 年代中期,越来越多的全球社会精英紧抓"全球化"这一新流行语,作为其政治议程的核心隐喻——建立独一个的全球自由市场,并在全世界传播消费主义价值观。最重要的是,他们把崛起的社会想象理解为主要是经济主义的主张,并用全球的概念将其粉饰:"全球"贸易和金融市场,商品、服务和劳动力的"全世界"流动,"跨国"企业,"离岸"金融中心,等等。

(Steger,2008,11)

首先,斯蒂格在此描述的现象对韩国境况产生了广泛影响。韩国不仅作为 1997 年亚洲金融危机的受害者遭遇了全球化的破坏力,而且还在金泳三(Kim Young-Sam)政府时期(1993—1998)颁布了自己的国家驱动的全球化政策,称之为世界化(segyehwa 세계화),以应对愈加激烈的全球经济竞争。此时也正值第一批韩国娱乐公司采用全球化战略,K-Pop 正作为一种国际现象雏鹰展翅。因此,本研究的时间主要跨度为 20 世纪 90 年代初至 21 世纪 00 年代末。其次,本研究将从韩国大众音乐的角度解读全球化,正如斯蒂格所补充,因为全球化"构建了一套多维度的进程,其中全球化的图像、原声摘要①、隐喻、神话、符号和空间布局,同经济技术动力一样重要"(Steger,2008,11)。

尽管在斯蒂格的概念中,"全球想象力"绝对会影响并渗透

① 一段简短的吸引人的视频、音频或演讲片段,被选来说明内容的本质,并引起人们对全篇内容的兴趣。——译注

进韩国的政治和文化进程，并且可以映射在 K-Pop 施事者的实践及世界观中，但我将以一种略微不同并更具体的方式使用此术语。因此，它代表的不是外界视角，坦率地说，不是世界（他者）所想象的全球，而是内在视角，即韩国所想象的全球。再说到流行音乐，例如，全球想象影响着 K-Pop 制作人对全球流行音乐的想象和憧憬。这可能是对全球流行音乐的一种相当地方性甚至是个体的理解，但 K-Pop 歌曲的生产因其收获了实实在在的成果。因此，全球想象影响歌曲的制造、审美维度及歌曲的音乐性结构。全球想象除了作为想象力的客体和其物化现实，还强调了与其想象的客体的关系，即欲望的概念。成为全球性参与者、制作全球流行音乐或成为公认的全球流行音乐制作人的欲望，似乎是一种内在驱动，甚至其存在先于大多数 K-Pop 制作，因此为音乐创作创造了源泉。

乔治娜·博恩（Georgina Born）和戴维·赫斯蒙德霍（David Hesmondhalgh）在讨论音乐性想象的不同结构接合和技术时如是说：

> 鉴于音乐的大众适应性、全球商品化，以及鉴于音乐产业的营利性，开发本土群体和边缘化群体的文化财产赌注极高。同时，由于商品化的音乐具有创造和笼络欲望的无限能力，这些他国音乐产生新的认同审美形式——全球音乐性想象的新模式——的能力也是巨大的。
>
> （Born and Hesmondhalgh，2000，44f）

此论述是论及世界音乐话语时所作,K-Pop(和其他亚洲流行音乐风格)因其浮夸的商业特性和所谓的缺乏本土真实性而很难被纳入其中,但正是这种商品化和欲望的双重力量被投射到全球想象中,K-Pop因此显然带来了新的认同形式。

民族认同

全球想象可以说是煽动了对民族认同多重衍生(proliferation)及意义的质疑。一般说来,K-Pop以其固有愿景为标志,即发展成全球流行音乐,抹去其名字中的"K"。同时,"K"依旧是一个地方性能指,因此似乎成为一种不受全球化同质化影响的地点(site)。K-Pop的施事者(即,艺人、制作人、文化中间人和政治家)追求共同利益,重视新兴流行文化产品的经济增长,并找到稳定或扩大这些市场的方法。他们采取不同的概念和策略以达到目标,同时利用相同的符号空间,比如,就"情感共同体"(Appadurai,1996,8)而言,有想象的国家统一、亚洲人的共感,或全球共同体。

在本研究中,民族认同的问题并未凭空消失,相反,这些问题在K-Pop领域里得到加深、焕新,或者至少是重申。因此,我会避免将民族(national)的意义限制在民族国家(nation-state)的边界内。相反,我将主张一种宽泛的、承认大众音乐和民族认同之间的各种纠葛和争论的民族概念,正如伊恩·比德尔(Ian Biddle)和凡妮莎·奈茨(Vanessa Knights)编著的《音乐、民族认同与位置政治》(*Music, National Identity, and the Politics of*

029 第一章 | 引言：K-Pop 崛起，国度的流行追寻

Location）（2007）一书中所概述：

> 那么，显而易见，大众音乐可以有效地打开民族大门，不仅仅是作为民族主义意识形态定位的空间，也是作为一个具有象征性力量的"领土"，超越其狭隘的政治需求。这个领地在与"真正的"民族国家，以及与"真正的"民族和民族主义愿景的交锋中是动态的、开放的，且相当不稳定。
>
> （Biddle and Knights，2007，14）

在同一本书中，约翰·奥弗林（John O'Flynn）指出已成为大众音乐研究重要主题的音乐—民族领域的三个霸权层面：第一，民族国家行为（即通过其法律结构、法规和政策）；第二，国际音乐形式中的国籍接合（如摇滚乐的"以色列化"）；第三，跨国利益（如跨国唱片公司在塑造民族音乐风格方面的影响）（2007，28f）。这些问题强调在民族国家界限内发生的影响和进程，但几乎都未表达 K-Pop 中存在的跨国连接性。除此之外还有，跨国唱片公司（大型公司）在当代韩国音乐产业中并不是强大的施为者，K-Pop 致力于表达的是全球性（globalness）而不是民族性。

从这个观点来看，马克·斯洛宾（Mark Slobin）的"跨文化"概念提供了一个更合适的方法（Slobin，1993，61）。他区分了三种类型的跨文化：工业（industrial）跨文化、杂居（diasporic）跨文化和亲和（affinity）跨文化。工业跨文化可以突出音乐行为和国家在形成民族特有的大众音乐方面的互动，而杂居跨文化会考虑国家和杂居群体之间的认同形成。最后，"亲和跨文化"描述

的是音乐人和乐迷之间基于场景或亚文化内的共同兴趣的跨地方性联系,或者如斯洛宾所说"跨国表演者—观众兴趣小组"(transnational performer-audience interest group[s])(Slobin,1993,68)。基于斯洛宾的术语"跨文化"分析,本研究将提出对于 K-Pop 全球文化流动中复杂化的"民族"的三种新格局的详细观点,即民族国家及其对 K-Pop 的宣传议程的作用,想象场所在跨国 K-Pop 制作中的作用,以及杂居韩国人和外国国民作为移民 K-Pop 偶像的作用(见下部)。作为 K-Pop 全球想象的争论,这些民族的形态部分是 K-Pop 全球化努力的预示性标准,部分是有效性影响,因此可以理解为李东延(Lee Dong Yeon,音译)所称的"跨国现象的再国有化"(Lee,2011,12)。

跨国流动

全球想象和民族认同形式二分法可以根据 20 世纪 90 年代出现的文化全球化理论的数目来进行解读和回应,这些理论主要围绕着全球和地方之间的二元关系。正如罗布·威尔逊(Rob Wilson)和维马尔·迪萨纳亚克(Wimal Dissanayake)在其合作编著的于 1996 年首次出版的《全球/地方:文化生产与跨国想象》(*Global/Local:Cultural Production and the Transnational Imaginary*)一书引言中指出:

实际上,民族国家通过战争、宗教、血统、爱国主义符号和语言,已经被塑造成具有一致现代认同的"想象的共同

体"，正在被全球与地方的异质相互作用的快速崩溃所瓦解：我们不同程度地将其理论化为全球/地方联系（global/local nexus）。

（Wilson and Dissanayake，2005，3）

我的理论方法是尝试通过抵抗民族瓦解并重新强调民族作为"中间地带"（Biddle and Knights，2007，10）的主要形式来重新构建"全球/地方联系"。不过，这里必须提及的是有关 K-Pop 的论述大多将地方性和民族性的概念混为一谈。

如上所述，K-Pop 既不能仅仅因其音乐内的文本参数而被视作一种音乐流派或风格，也不能因预先确定的、一致的群体认同而被视作一种亚文化。其最典型的方面在于它与民族的关系。更准确地说，在于全球想象和凝聚在或贯穿于民族认同的各种表现之间的辩证关系。因此，我将 K-Pop 理解为一个文化舞台，在此，双方在音乐、视觉和话语上进行了紧张较量。

然而，这种二分法因现实中复杂多样的跨国流通、网络和流动被削弱并传播。例如，韩国娱乐公司的商业网络遍布多个国际都市，如首尔、北京、东京、洛杉矶和纽约等，这些城市都有子公司和合作公司。K-Pop 的生产流通——从偶像试镜到专辑首发——高度分散，并且是被跨地方组织的（围绕国内自主生产的核心模式扩散）。参与 K-Pop 生产的人员流动：偶像、练习生、导师、制作人、技术人员和其他人员，在整个网络中来来往往，通过注入新血液或淘汰旧人员，网络运转得以不断实现并重塑。物

质成果和实践,如歌曲、图片、视频、歌曲叙事、舞蹈动作、发型和服装等,遵循不同的路线,符号系统和美学概念也是如此,如音乐风格、制作美学和完美长相等。除生产外,在发行和消费层面上,实现 K-Pop 流动的线路、渠道和人脉也不尽相同(尽管有时会重叠)。去领域化(deterritorialization)是 K-Pop 现象的核心。

本研究无意对所有这些不同元素追踪问迹,也无心通过将其映射到一系列不同层面以揭示 K-Pop 的文化交流和网络的复杂性,比如就像阿帕杜莱(Appadurai)的景观模型(scape-model)(即技术[techno-]、金融[finance-]、民族[ethno-]、观念[ideo-]和媒体景观[media-scape])(1996,33f)中所提出的那样。相反,有鉴于此模型,本研究将重点关注跨国网络中出现的特殊节点,这些节点或助长 K-Pop 的全球想象和民族认同之间固有的紧张关系,或与之冲突。为便于分析,本研究将从 K-Pop 全球流动的巨大复杂性切入,研究三组不同的跨国流动(下部),它们在我的民族志田野调查中层层递进:K-Pop 的亚洲内部流动、K-Pop 偶像的美国转型及其由美到韩的移民流动。

本研究将力图领会阿帕杜莱关于全球文化流动动态的表述:

> 这些全球文化流动有一个奇怪的内在矛盾,因为其为自己的自由移动制造了一些障碍,并神奇地自我调节着其跨越文化边界的难易度。[……]同样的动态制造了各种文化流动以及阻碍其自由流动的障碍、碰撞和坑洼,这就构建

了我们对全球化时代文化流动理解的一个至关重要的新
进展。

（Appadurai，2010，8）

跟随阿帕杜莱，本研究的目的之一即发现 K-Pop 全球流通中的
一些障碍、碰撞和坑洼，并将其作为投机点，使其文化流动和动
态得以显现并重构。本研究将以这种方式，力图领会"流通的形
式和形式的流通为地方性的生产创造条件"（Appadurai，2010，
12）的方式。

不断变化的不对称

不对称在文化理论中不是什么新鲜概念。对社会之间和社
会内部权力不平衡的认知，是大多数涉及他者概念的作品的根
本主题。自 20 世纪 60 年代末以来，时新的政治现实（欧洲殖民
主义结束）、来自前殖民地的新一代批判性学者，以及人文科学
中的后结构主义转向，都推动了新学科的形成，如后殖民主义、
性别或文化研究。这些少数派研究的核心是评论欧洲罗各斯中
心主义（logocentrism）①及其固有机制将他者构建为本质化、自
然化和被动的客体，一直被排除在霸权主义话语之外。后殖民
文学的一个早期例子是爱德华·赛义德（Edward Said）关于东方
主义的开创性著作，他将东方主义定义为"一种基于对'东方'和

① 逻各斯中心主义，指的是把词汇和语言看作对外部现实的根本表达的西方科
　学和哲学传统。——译注

（大多数时候）'西方'之间的本体论和认识论差异的思维方式"
（1979，2）。

 由于西方理论生产本身陷入了与其研究客体的不对称关
系，并倾向于强化"西方与非西方"之间的差异（Hall，1992），所
以关于他者的研究自此专注于揭露有效的权力机制，并让社会
底层（subaltern）为自己发声。在人类学研究中，书写文化
（writing culture）争论提出了研究者和被研究的文化之间的不平
衡关系问题，并揭示了民族志代表的意识形态含意。民族志从
来都不是客观的、中立的和完整的；它们代表的是"部分真理"
（Clifford，1986），且总是从社会政治背景下的特定位置出发书写
出来的，在这种背景下，研究者由于其"民族志权威"
（ethnographic authority）（Clifford，1983）而能够进行谈论并为他
人发声。

 这种表征危机（crisis of representation）对文化研究产生了深
远的认识论和方法论影响，因其影响了其核心的"文化"概念。
文化作为一个本质主义概念，一个连贯、永恒、独特的独立存在，
极大地促进了他者化过程，因此受到新的反思性人类学研究挑
战，后者试图在流动、零散、多元或形容词化的概念中理解这个
术语。这一概念被阿布-卢赫德（Abu-Lughod）恰如其分地称为
"反文化书写"（Writing against culture）（1991）的全面计划中的
新方法所替代。她确定了三种反对文化书写的方式，在商品、民
族和思想的全球、跨国和多向流动的背景下研究当代文化时，这
些方式仍行之有效，对从文化人类学的角度研究大众音乐也至

关重要。首先，实践和话语（基于布尔迪厄[Bourdieu]和福柯
[Foucault]）的研究必须以确定社会用途、个人和集体态度，以及
那些附着在不同说话人立场上的共同组织并规范领域的利益、
策略和功能之间的多重关系为目的。其次，构成被研究群体和
研究者之间关系的各种联系和先决条件需要在书面文本中得到
体现。最后，"特殊民族志"（ethnographies of the particular）对于
减少普遍性论述并将重点置于个人经历和详细的历史上至关重
要。她指出，"重建人们对自己和他人正在做的事情的争论、辩
护和解读，会解释社会生活的行进方式"（Abu-Lughod，1991，
162）。重视人们生活的细节意味着将所有行为归于所涉及的行
为者、其惯例和扎根于日常生活经验中的观念。然而，这需要一
种始于微观社会分析的方法，会避开两个静态极点之间的不对
称概念，如全球化理论中的宏观社会模型，例如，核心—外围模
型（core-periphery）（Wallerstein，1974）或大都市—卫星城模型
（metropolis-satellite）（Frank，1967）等。

 然而，如果考虑到不对称关系被记录进我们的信息提供者
的话语的方式、其实施方式，以及触发具体的实践的方式，那么
不对称作为一种分析工具便具合理性。例如，在美韩国流行艺
人（见第五章）明确展现了东西方之间的不对称模式在制作人、
艺人和粉丝之间以话语方式产生并不断重复，因此对他们的世
界观和活动具有重要意义。本研究同时主张另一个分析层面，
重点关注观察到的 K-Pop 流动中所涉及的不对称关系。在第四
章、第五章和第六章中，我会分别从转移的时间、空间和流动性

不对称的角度来观察上述的流动。

关系研究

本研究中,我使用了一套综合研究方法,包括民族志、音乐学、话语和情势分析。这种多源方法帮助我克服了上述每个经典学科的方法论限制,同时也让我能够追寻 K-Pop 所产生和代表的多种轨迹和关系。

田野调查:地点与途径

本书的大部分数据收集于我在 2008 年至 2012 年间对韩国的几次访问。在 2008 年 7 月至 8 月的初步逗留(三周)之后,我在首尔进行了两个阶段的常规田野调查,第一阶段从 2009 年 2 月至 9 月(七个月),第二阶段从 2010 年 9 月至 12 月(三个月)。此后,我在 2012 年 8 月进行了一次简短的收尾访问(一周)。首尔是韩国的首都兼最大的城市,人口为 10 388 055(首尔数据 [Seoul Statistics],2013)。首尔的人口密度位居世界之首,首尔人口占韩国人口的近四分之一,这座城市的面积仅占该国面积的不到百分之一(即约 100 000 平方千米)。首尔是该国政治、经济和文化中心。

在首尔,我在不同的地方遇见了形形色色的人和团体。我的研究方法包括参与式观察(participant observation)和各种访谈技巧,从随意交谈到半结构式和结构式访谈(即调查问卷),帮助

我与流行音乐领域的诸多业内人士建立了私人联络，并让我更深入地了解了大大小小的音乐活动和音乐背景。我与60多名不同年龄、来自不同领域（即音乐、工业、媒体、政治、学术、观众）的男士与女士进行了深度访谈（每次访谈时间在1到3小时之间），其中包括主流流行音乐企业的经纪人以及当地地下音乐人，韩国人称"indie"（独立）。我对40名13岁的中学生进行了大众音乐消费调查，并与一位男性广播节目制作人、两位日本女性粉丝、一位美籍华裔研究生和一位到韩旅行的菲律宾学生进行了反馈访谈。此外，我还动用了我的个人关系网——我的韩国亲朋好友，请他们聊聊K-Pop及其在韩国日常文化中的影响。例如，我常在周日下午到我的韩国姨母和表亲家，与她们一起看电视放送的流行偶像节目，这不仅让我有充分的机会讨论我感兴趣的节目中的任意细节，而且我还可以了解她们对K-Pop和韩国大众音乐历史的看法。

在首尔田野调查期间，我住在新村洞（Sinch'ondong 신촌동）和合井洞（Hapchǒngdong 합정동）的小公寓里（叫作"商住综合楼"和"一室户"），这两处住所靠近弘益大学附近活跃的学生娱乐区——位于首尔西部麻浦区的弘大前（Hongdaeap 홍대앞）街区（dong 동）。由于这块区域是青年文化热门之地，是许多当地音乐人和乐队、音乐活动、娱乐公司以及国内外大学生扎根之所，我所住的街区便成了我的主要研究地点。从那里去演唱会和唱片店都很方便，轻松就可接触当地音乐现场以及国际受众。走进首尔的独立音乐现场给我带来两方面收获：完善了我对工

业制造偶像的看法,从而使我看待当代韩国流行音乐的视角更全面,并且它让我看到,尽管人们认为独立音乐和主流音乐基本就是不同的领域,但随着一些音乐人和企业人士的跨界,它们之间也拥有了流动边界。此外,我在西江大学上韩语课时,惊讶地发现我的许多同学都十分热衷韩剧、韩国电影和韩国流行音乐。有些人告诉我,她们学习韩语主要就是因为对 K-Pop 感兴趣。因此,我的这些来自日本、中国、印度尼西亚和美国的同学们既是有效的信息提供者,也是一小群从能国际观众视角讨论 K-Pop 歌曲的伙伴。

汉江以南的江南区(Kangnamgu 강남구)是首尔最富裕的地区,是诸多媒体集团、娱乐公司、数字创业公司和名人的根据地。因为许多业内采访对象都在江南区,那里便成为另一重要研究地点,我发现自己频繁地跨江与他们会面。

作为圣公会大学东亚研究所的访问学者,我有幸得到一位高级研究教授和一位学生助理的帮助,使我能够联系业内和政府组织的受访者。他们安排采访,陪同我参加会议,并在采访期间或之后为我进行英韩翻译。不管是接近流行偶像领域,还是根据我的研究背景对采访作评估,他们给予我的支持最为珍贵。此外,与研究所其他学者的正式会议和闲谈也让我获益良多,帮助我在韩国社会科学和文化研究的学术背景下开展田野调查。

每周举办流行偶像节目的广播电视台和演唱会场馆是也是关键研究地点。我会定期到这些地方参加活动并观看节目或演出,接触节目制作人以及海内外粉丝。当粉丝们在入口大门前

排队时，大多有充足的等待时间且有意愿交谈。

除了韩国，在研究阶段我意识到还有一些地方有 K-Pop 的持续传播。虽然这些地方不是重点也因此在本书中几乎没有提及，不过它们仍旧影响了我对统治 K-Pop 商业和粉丝的跨国动态的理解，包括德国的几个大中型城市，如海德堡、柏林、科隆、法兰克福、亚琛和杜塞尔多夫等。我曾在这些城市工作生活过或是游历过，在那里机缘巧合遇见了形形色色的以各自方式参与韩国大众音乐的人士（如韩国练歌厅［卡拉 OK 酒吧］老板、德国的青少年 K-Pop 粉丝，以及喜欢 K-Pop 的亚洲交换生、游客和移民），并与他们交谈。除此之外，感谢我的学者身份赋予我充足的旅行资金，让我能够参加国际研讨会（在莱顿、香港、东京、火奴鲁鲁和旧金山等），在会上我能够与学术界探讨我的课题，并见证 K-Pop 惊艳的声势扩大；我在所到之处都会遇到 K-Pop 粉丝、在当地唱片店看到 K-Pop 的光盘（CD），或者看到 K-Pop 偶像的广告。

最后，互联网的数字世界是我的重要研究地点。由于 K-Pop 在数字媒体的高度推动下传播，因此我经常使用视频分享网站和服务，如 YouTube. com 和 gomtv. com，以及英语 UCC① 网站，如 allkpop. com、soompi. com、seoulbeats. com 以及 omonatheydidnt. livejournal. com，这些都是 K-Pop 视频剪辑、新闻和粉丝评论的有效来源。我使用了 Soribada、Melon 和 iTunes 的音乐下载服务

① User Created Content，用户生产内容。——译注

（此外，我还在首尔当地的唱片店购买了少量的实体唱片）以收集歌曲和专辑；访问了各种国际新闻门户网站和主要的英语和韩语在线报纸（《韩国先驱报》[*The Korea Herald*]、《韩国时报》[*The Korea Times*]、《韩民族日报》[*The Hankyoreh*]、《中央日报》[*Joongang Ilbo*]、《朝鲜日报》[*Chosun Ilbo*]、《东亚日报》[*Dong-a Ilbo*]）以追踪媒体话语；访问了各偶像明星各自的国际粉丝博客、论坛和韩国粉丝后援会网站（名为官咖[Fan Cafe]）以追踪粉丝话语。

混杂民族音乐学家：立场与对话

本研究中，民族志田野调查是我追寻有关 K-Pop 多学科观点的基本依据，在德国接受民族音乐学训练的男性混血音乐研究者的个人经历是我的研究视角。我的父亲是德国人，母亲是韩国人，她于 1973 年作为"客工"移民至西德，我年幼时生活在到处都是德国白人的中产阶级乡下社区，几乎没有接触过其他韩裔或亚裔。这一点以及其他方面限制了我对韩国文化的倾向与认同，同时也导致人们未必把我看作韩国人的后裔（我的韩语技能不足，我接受的是德国教育，我的表现型特征通常被认为是白种人而不是韩国人），我的韩德血统在我既往的日常生活中没有发挥主要作用。这种情况在我开始田野调查的那一刻发生了改变，田野调查中我接触到流动的局内人/局外人的界限，这一界限调节着我与信息提供者的关系。

双重文化（biculturality）——以及其在音乐方面的一个对应

词（Hood，1960）——的问题仍然是民族志田野调查的核心，因其体现的是研究者超越自身文化以便在两个文化类别，即自己的文化和第二外国文化中思考的能力。民族音乐学以这种田野调查的概念为中心，并借其获得合理学术地位，这种田野调查的前提是研究者通过"独特和真正的参与式观察"，从局外人转变为被研究文化的局内人（Barz and Cooley，2008，4）。这种田野调查的断然观念，以及从人类学中采用的"入乡随俗"的基本准则，因其认识论条件建立在文化上固定的、本质化局内人／局外人的界限上，从而招致不少批评声。人类学家基林·纳拉扬（Kirin Narayan）曾作出一次批评性回应，他主张"混杂性演现"（enactment of hybridity）（Narayan，1993），这样一来，所有的民族志研究者，甚至是在被研究文化中土生土长的民族志研究者，都"在同属于参与学术的世界和日常生活的世界方面表现为最小的双文化"（Narayan，1993，672）。纳拉扬所回应的田野调查与土著研究者之间的困境，给具有杂糅民族或文化身份的研究者带来了同样的问题。里拉·阿布-卢赫德在其所称的"混血人类学"（halfie anthropology）中对混血民族学者的问题定义如下："更重要的是，不只是因为他们参照两个群体来给自身定位，而是因为当其呈现他者时，也在呈现自己，他们发言时对于接受（reception）有复杂的认知和投入。"（1991，469）

　　尽管我向信息提供者自我介绍时试图将自己塑造成一个文化上的外国人（以尽可能多获取信息），但一旦我的韩德混血身份在与他们的接触中暴露，就会当场引发立场转移。我的身份

发生了重大转移:从局外人的身份(外国人[oegugin 외국인]和德国人[togil saram 독일사람]的标签),到介于两者之间的身份(二代韩裔侨胞[isegyop'o 이세교포]、混血儿[honhyŏra 혼혈아]、韩德混血、韩国混血),到局内人的身份(韩国人[han'guk saram 한국 사람])。这种变动的身份不仅对受访者愿意透露和不愿透露的内容产生了不同的影响("他跟我们一样,我没必要什么都解释给他听"或"他是外国人,我得给他介绍下韩国文化"),还会将谈话和气氛引到特定方向("啊,德国来的啊,我们也希望有天能庆祝我们国家统一"),以及引起一些关于我本人身份的问题("你是来韩国寻根的吗")。我没有保持中立,这属于客观主义谬论,也不可能做到,而是很快学会了有策略地利用这种变动,与我的对话者建立交流联系和氛围纽带,让他们开口畅谈。在有关全球流行音乐的交谈中,我发现我的德国血统似乎在美国人和日本人代表流行音乐霸权力量的话语中提供了一个中立立场,我的韩国采访对象因此能够更不受拘束地谈论他们对这类流行音乐力量的艳羡和渴望。

　　最后,在田野调查中,我发现自己经常与访谈对象进行热烈的批判性对话,而不仅仅是从一个虽有参与性但保有距离的观察者视角看待他们。我不曾感觉他们有意想成为研究客体,或者编造我不得不学着理解的同质文化文本。我没有采用吉尔茨(Geertz)"过肩视角"(read over the shoulders)(1973,452)的模式,而是体验了一把参与音乐与全球化的持续辩论。有时,我会遇到音乐人和制作人问我的各种问题,关于我对具体决定的看

法、我的世界观、个人背景或祖籍。比如，一位歌手曾问我，他应该用英语还是韩语演唱来吸引全球观众（这也带来了关于 K-Pop 语言使用的讨论），还有一位歌手和一位 K-Pop 制作人对我如何看待他们针对美国市场的跨界战略感兴趣。我的韩国采访对象（甚至是来自大型媒体集团的经理），以及他们对德国民族音乐学生的兴趣，还有总的来说世界对他们国家看法的兴趣，时常出乎我的意料。他们愿意听取他人意见和学习他国经验，拥有快速和务实的思维方式，重新组合旧的但经过验证的概念并将其变成新的东西，也让我震惊。从这个角度来看，我在一个有效的动态空间内经历了田野调查，在这里，不同的立场、世界观和解读可以被表达、议定，有时甚至在面对面谈话中被改变。

副文本、话语和局面

收集的音频、视觉材料和文本材料，如 CD、视频、音乐会海报和广告、报纸文章、歌词、网站以及演唱会、现场录音、排练和活动材料等，为通过访谈和观察收集的数据进行了补充，帮助我深入分析并探究 K-Pop 的多文本性质，以及确定其与 K-Pop 周围的社会话语有关的审美参数。例如，借助"音乐诗学"（musical poetics）（Krims，2000）的文本方法，可以将结构与音乐内在元素相联系，并与通过话语分析所揭示的认同过程进行比较，而不必退而求其次采用同源概念。

此外，我试图在自 20 世纪 90 年代以来韩国的历史境遇（conjuncture）背景下定位 K-Pop。在这一点上，我大致参考了斯

图尔特·霍尔（Stuart Hall）的对境遇的理解："不同的社会、政
治、经济和意识形态矛盾……在社会中起作用并赋予其具体独
特的面貌……产生某种危机的时期。"（Hall and Massey，2012，
55）这里提及的危机可以定义为"民族危机"（national crisis）
（Cho，2008），形成于 20 世纪 90 年代末的韩国遭到金融危机重
创之后，并从那时起在该国的全球化驱动和韩国族群民族主义
（ethnic nationalism）之间的分裂中终止。K-Pop 在解决该分裂方
面发挥了鲜活的作用。例如，我将讨论对移民 K-Pop 偶像的公
开丑化（参见第五章）。在这个意义上，K-Pop 是跨越自我与他
者之间界限的强大之所，也是韩国全球现代性的鲜明示例。

关于本书

　　本书中，我意在了解在韩国全球化大众音乐的背景下，音乐
的想象力如何同民族和族群认同的产生以及聆听音乐的历史交
织。我将分析 20 世纪 90 年代以来为 K-Pop（和韩流）鸣锣开道
的韩国流行音乐领域的转型过程，并将其与 K-Pop 的审美层面
和物质条件相联系。在此过程中，我将审视跨国流动、不对称关
系以及想象的他者在 K-Pop 生产和消费中的作用。因此，我将
主要关注 K-Pop 如何被利用并与（跨）民族身份建构的策略相联
系，例如，与韩国软实力、跨国生产流通以及移民偶像的跨国流
动相关的方面。鉴于有关亚洲流行音乐的学术作品仍旧寥寥无
几，本研究旨在扩大西方主导的大众音乐研究的区域范围，并寻

求释放和增加(民族)音乐学和文化研究中的新研究领域。本研究未将韩国流行音乐解读为单纯的西方化或美国化信号，而是通过一套综合的民族学、音乐学和文化分析，提供对大众音乐结构和文化全球化动态的更深入的洞察。

以下三个研究问题，互为补充且部分重叠，是本研究的总体指导方针：(1) 全球化如何影响韩国大众音乐的转型(自 20 世纪 90 年代)？(2) 流通的形式(forms of circulation)和形式的流通(circulation of forms)在哪些方面为地方性(locality)创造了条件(参见 Appadurai，2010，12)？(3) 在韩国的大众音乐背景下，音乐的想象力如何与聆听音乐的历史和民族(以及族群)身份的产生相互交织？

本书包含上下两部。上部重点关注将 K-Pop 塑造为一种音乐流派并刻画其特定生产模式和审美品质的全球化力量及影响。上部中，第二章简要概括韩国大众音乐从 19 世纪晚期至 20 世纪末的历史。这一章追溯了 20 世纪韩国大众音乐的广泛历史形成，主要是考虑到日美两个殖民国文化的影响，以及作为韩国现代工程各个政治阶段基础的多重跨国流动和驯化过程。第三章将 K-Pop 描述为一个由话语、视觉和声音参数组成的多文本现象。在讨论七个类别(术语、体系、偶像、歌曲、形式与曲式、声音、视觉)时，每一个类别都被理解为建构性流派原则和全球想象生产中的形成性元素，此章将解答音乐全球化的机制在何处、以何方式被塑造并渗透进 K-Pop 物质条件和制作模式。

本书下部重点讲述在现有流动的权力不对称背景下，创造

K-Pop 中"K"的民族化力量。在第四章中,我通过研究韩国民族国家推动 K-Pop 和一般流行文化的作用,深究 K-Pop 中民族的一个观念。简单介绍韩流和 K-Pop 在亚洲的传播后,我将讨论韩国政府自 20 世纪 90 年代中期以来的全球化议程、国家民族利益和加强韩国流行文化的战略(涉及文化政策的变化和文化外交及国家品牌的各个方面),及其对媒体和市场发展的影响。亚洲音乐节(Asia Song Festival)就是背靠政府的活动范例,活动组织者在韩国文化产业交流财团的工作阐释了 K-Pop 被用于民族国家代表和文化交流的方式。在这一章,我将证明 K-Pop 的"亚洲间"流动与韩国在东亚的地缘文化意义上的民族国家利益紧密交织。从韩国外的亚洲 K-Pop 消费者的感知角度来看,K-Pop 在亚洲的人气表明对韩国和其他亚洲国家之间的文化距离和时间距离的感知发生了实质性转移。该章最后一节将对此进行讨论,并讨论了日本观众对韩国流行音乐的接受度,涉及"及时的共时性"(timely coevalness)(Fabian,1983;Iwabuchi,2002)、后殖民怀旧和现代性等方面。在第五章中,我将讨论近期韩国歌手和音乐人在美国的出道,涉及音乐他者性和跨国转型。韩国流行音乐的这种跨国流动远不只是同质化或标准化的,而是一种复杂、多层次且时而矛盾的现象,与多种策略、突发事件纠葛,并试图通过音乐和视觉想象来指涉和构建场所。一些艺人在亚洲成功跨越国界之后,受向西半球拓展业务的愿望驱动,决定进军美国音乐市场。这一章将分析四位音乐人和歌手的制作、推广、视觉和声音策略:舞蹈艺人 BoA、流行组合奇迹女孩(Wonder Girls)、

摇滚乐队 YB 及雷鬼歌手 Skull。根据粉丝话语及对制作人和艺人的采访，我认为像美国、亚洲和韩国等场所并没有悬浮于全球化的流行音乐领域中。它们仍具意义，是触发和塑造音乐性转型的想象。此外，艺人们在自我东方主义（self-orientalism）和流行全球主义（pop globalism）的话语之间摇摆不定。因此，场所与认同问题关联紧密，并不断被解读、构建并重新商定。在第六章中，我将讨论移民艺人在韩国流行音乐事业中变化的民族景观这一整体背景下所扮演的角色，探究这种跨国人口向韩国的流动如何被触发及组织，但同时被限制和排斥，以及其如何影响关于自我和他者概念的公众意见的构建。音乐产业吸纳、利用和推销外国艺人的流动战略带来了流动性不对称动态，此章在讨论这一点后，将深入研究围绕美籍韩裔流行歌手丑闻的媒体报道，以阐明 K-Pop 中的他者化（Othering）过程以及流行音乐明星身份、认同政治、民族主义和跨国粉丝的多重纠葛。这些丑闻是更广泛的社会政治背景的症结和结果，此章的中心部分将这一社会政治背景作为爱国主义、反美情绪和网络文化的交织来处理并讨论，这些因素自 21 世纪以来塑造了韩国的公共氛围。在结语中，我将简要讨论 2021 年 PSY 的歌曲《江南 Style》及其作为 K-Pop 全球化议程突出代表的全球知名度。

参考文献

Abu-Lughod, Lila. 1991. "Writing Against Culture"（《反文化书

写》）. In *Recapturing Anthropology : Working in the Present*（《人类学再现：当下而业》）. Edited by Richard Fox, 137 – 162. Santa Fe, New Mexico：School of American Research Press.

Adler, Guido. 1885. " Umfang, Methode und Ziel der Musikwissenschaft"（《音乐学的范围、方法和目的》）. *Vierteljahresschrift für Musikwissenschaft*（《音乐学季刊》）1：5 – 20.

Al Jazeera. 2012. "South's Pop Wave" Video clip（"韩国流行浪潮"视频片段）. Al Jazeera 101 East（半岛电视台东方 101），February 1. Accessed November 1, 2014. http：//www. aljazeera. com/programmes/101 east/2012/01/20122673348120626. html.

Appadurai, Arjun. 1996. *Modernity at Large : Cultural Dimensions of Globalization*（《放眼现代性：全球化的文化向度》）. Minneapolis/London：University of Minnesota Press.

Appadurai, Arjun. 2010. " How Histories Make Geographies：Circulation and Context in a Global Perspective"（《历史如何塑造地理：流通与语境的全球观》）. *Transcultural Studies*（《跨文化研究》）1/1：4 – 13.

Barz, Gregory, and Timothy J. Cooley, eds. 2008. *Shadows in the Field : New Perspectives for Fieldwork in Ethnomusicology*（《田野中的阴影：民族音乐学田野调查的新视角》）. Oxford：Oxford University Press.

BBC News Asia. 2012. "South Korea's K-Pop Culture Growing in Japan" Video clip（"日本的韩国 K-Pop 文化增长"视频片段）. BBC News Asia（英国广播公司亚洲新闻），January 2. Accessed November 1, 2014. http：//www. bbc. co. uk/news/world-asia-16380764.

Biddle, Ian, and Vanessa Knights. 2007. "Introduction: National Popular Musics: Betwixt and Beyond the Local and Global"(《引言：民族大众音乐——本土与全球之间与之外》). In *Music, National Identity, and the Politics of Location : Between the Global and the Local* (《音乐、民族认同与位置政治：全球与本土之间》). Edited by Ian Biddle and Vanessa Knights, 1 – 15. Aldershot/Berlington: Ashgate.

Born, Georgina, and David Hesmondhalgh. 2000. "Introduction: On Difference, Representation, and Appropriation in Music"(《引言：论音乐的差异、表现与挪用》). In *Music and its Others: Difference, Representation, and Appropriation in Music* (《音乐及其他者：音乐的差异、表现与挪用》). Edited by Georgina Born and David Hesmondhalgh, 1 – 58. London/Berkeley/Los Angeles: University of California Press.

Bremer, Brian, and Moon Ihlwan. 2002. "Magazine: Cool Korea"(《杂志：酷潮韩国》). *Bloomberg Businessweek* (《彭博商业周刊》), June 9. Accessed November 1, 2014. http://www. businessweek. com/stories/2002 – 06 – 09/cool-korea#r＝related-rail.

Ching, Leo T. S. 2000. "Globalizing the Regional, Regionalizing the Global: Mass Culture and Asianism in the Age of Late Capital" (《区域全球化,全球区域化：后资本时代的大众文化与亚洲主义》). *Public Culture* (《流行文化》) 12/1: 233 – 257.

Cho, Hae-Joang. 2005. "Reading the 'Korean Wave' as a Sign of Global Shift"(《解读韩流——全球转移信号》). *Korea Journal* (《韩国杂志》) 45/4: 147 – 182.

Cho, Younghan. 2008. "The National Crisis and De/Reconstructing

Nationalism in South Korea during the IMF Intervention"（《国际货币基金组织干预下的韩国民族危机与解/重构》）. *Inter-Asia Cultural Studies*（《亚际文化研究》）9/1：82 – 96.

Choi, Jung Bong, and Roald Maliangkay, eds. 2014. *K-Pop：The International Rise of the Korean Music Industry*（《K-Pop：韩国音乐产业的国际崛起》）. New York/London：Routledge.

Chua, Beng Huat. 2004. "Conceptualizing an East Asian Popular Culture"（《东亚流行文化的概念化》）. *Inter-Asia Cultural Studies*（《亚际文化研究》）5/2：200 – 221.

Chua, Beng Huat, and Koichi Iwabuchi, eds. 2008. *East Asian Pop Culture：Analysing the Korean Wave*（《东亚流行文化：分析韩流》）. Hong Kong/London：Hong Kong University Press.

Clifford, James. 1983. "On Ethnographic Authority"（《论民族志权威》）. *Representations*（《表现》）1/2：118 – 146.

Clifford, James. 1986. "Introduction：Partial Truths"（《引言：部分真理》）. In *Writing Culture：The Poetics and Politics of Ethnography*（《书写文化：民族志的诗学与政治》）. Edited by James Clifford and George E. Marcus, 1 – 26. Berkeley/Los Angeles/London：University of California Press.

Clifford, James, and George E. Marcus, eds. 1986. *Writing Culture：The Poetics and Politics of Ethnography*（《书写文化：民族志的诗学与政治》）. Berkeley/Los Angeles/London：University of California Press.

Epstein, Stephen J. 2000. "Anarchy in the UK, Solidarity in the ROK：Punk Rock Comes to Korea"（《英国混乱，韩国团结：朋克摇滚到

韩国》). *Acta Koreana* (《韩国学报》) 3：1 – 34.

Epstein, Stephen, and James Turnbull. 2014. "Girls' Generation? Gender, (Dis) Empowerment, and K-Pop"(《少女时代？性别、(去)赋权与 K-Pop》). In *The Korean Popular Culture Reader* (《韩国大众文化读本》). Edited by Kyung Hyun Kim and Youngmin Choe, 314 – 336. Durham, NC：Duke University Press.

Fabian, Johannes. 2002. [1983[1]]. *Time and the Other：How Anthropology Makes Its Object* (《时间与他者：人类学如何制作其对象》). New York：Columbia University Press.

Falletti, Sébastian. 2011. "La vague coréenne déferle sur le Zénith" (《韩流在天顶竞技场破浪前行》). *Le Figaro* (《费加罗报》), June 9. Accessed November 1, 2014. http://www. lefigaro. fr/musique/2011/06/09/03006 – 20110609ARTFIG00465-la-vague-coreenne-deferle-sur-le-zenith. php.

Fischer-Lichte, Erika. 2008. *The Transformative Power of Performance：A New Aesthetics* (《表演的改造性力量：一种新美学》). New York：Routledge.

Frank, Andre Gunder. 1967. *Capitalism and Underdevelopment in Latin America* (《拉丁美洲的资本主义与欠发达》). New York：Monthly Review Press.

Frith, Simon. 1996. "Music and Identity"(《音乐与认同》). In *Questions of Cultural Identity* (《文化认同问题》). Edited by Stuart Hall and Paul du Gay, 108 – 127. London：Sage.

Fuhr, Michael. 2007. *Populäre Musik und Ästhetik：Zur Rekonstruktion*

einer Geringschätzung（《流行音乐与美学：重构蔑视》）. Bielefeld：transcript.

Geertz, Clifford. 1973. *The Interpretation of Cultures*（《文化的解释》）. New York：Basic Books.

Gupta, Akhil, and James Ferguson, eds. 1997. *Anthropological Locations：Boundaries and Grounds of a Field Science*（《人类学定位：田野科学的界限与基础》）. Berkeley/Los Angeles/London：University of California Press.

Hall, Stuart. 1992. "The Question of Cultural Identity"（《文化认同的问题》）. In *Modernity and its Future*（《现代性及其未来》）. Edited by Stuart Hall, D. Held, and T. McGrew, 274－316. Cambridge：Polity.

Hall, Stuart. 1994. "Kulturelle Identität und Diaspora"（《文化身份和流散》）. In *Rassismus und kulturelle Identität. Ausgewählte Schriften* 2（《种族主义和文化认同》文选二）. Edited by Stuart Hall and Ulrich Mehlem, 26－43. Hamburg：Argument.

Hall, Stuart, and Doreen Massey. 2012. "Interpreting the Crisis"（《解释危机》）. In *The Neoliberal Crisis*（《新自由主义危机》）. Edited by Jonathan Rutherford and Sally Davison, 55－69. London：Lawrence and Wishart.

Hannerz, Ulf. 1996. *Transnational Connections：Culture，People，Places*（《跨国联系：文化、国民、场所》）. London/New York：Routledge.

Ho, Stewart. 2012. "Block B Makes Formal Apology through Video Message"（《Block B 视频信正式致歉》）. *Enewsworld*（e 新闻世界），February 23. Accessed November 1, 2014. http://enewsworld. mnet. com/

enews/contents. asp？idx = 3773.

Hood, Mantle. 1960. "The Challenge of Bi-Musicality"(《双重乐感的挑战》). In *Ethnomusicology* (《民族音乐学》) 4/2：55 - 59.

Howard, Keith. 2002. "Exploding Ballads：The Transformation of Korean Pop Music"(《民谣爆发：韩国流行音乐的转型》). In *Global Goes Local：Popular Culture in Asia* (《全球走向本土：亚洲流行文化》). Edited by Timothy J. Craig and Richard King, 80 - 95. Vancouver：University of British Columbia Press.

Howard, Keith, ed. 2006. *Korean Pop Music：Riding the Wave* (《韩国流行音乐：顺流而涌》). Folkestone, Kent：Global Oriental.

Hwang, Okon. 2005. "South Korea" (《韩国》). In *Continuum Encyclopedia of Popular Music of the World. Volume V, Asia and Oceania.* (《世界流行音乐大全》卷五《亚洲与大洋洲》). Edited by John Shepherd, David Horn, and Dave Laing, 45 - 49. London and New York：Continuum.

Iwabuchi, Koichi. 2002. *Recentering Globalization：Popular Culture and Japanese Transnationalism* (《全球化再聚焦：流行文化与日本跨国主义》). Durham, N. C./London：Duke University Press.

Jang, Wonho, and Youngsun Kim. 2013. "Envisaging the Sociocultural Dynamics of K-Pop：Time/Space Hybridity, Red Queen's Race, and Cosmopolitan Striving"(《K-Pop 的社会文化动态设想：时间/空间混杂性、红皇后种族和世界性奋斗》). *Korea Journal* (《韩国杂志》), 53/4：83 - 106.

Jeong, Nam-Ku. 2014. "Korean Wave Shows Growing Economic

Effects"(《韩流彰显增长经济效应》). *The Hankyoreh* (《韩民族日报》). August, 25. Accessed on March 10, 2014. http://english. hani. co. kr/arti/english_edition/e_international/652630. html

Jung, Eun-Young. 2001. "Transnational Cultural Traffic in Northeast Asia: The 'Presence' of Japan in Korea's Popular Music Culture"(《东北亚的跨国文化交通:韩国大众音乐文化的日本"身影"》). PhD diss., University of Pittsburgh. ProQuest (AAT 3284579).

Jung, Eun-Young. 2013. "K-Pop Female Idols in the West: Racial Imaginations and Erotic Fantasies"(《西方世界的 K-Pop 女性偶像:种族想象与情欲幻想》). In *The Korean Wave: Korean Media Go Global* (《韩流:韩国媒介全球化》). Edited by Youna Kim, 106 - 119. New York/ London: Routledge.

Jung, Ha-Won. 2012. "South Korea's K-Pop Spreads to Latin America"(《韩国 K-Pop 蔓延拉美》). *Jakarta Globe* (《雅加达环球报》), June 20. Accessed November 1, 2014. http://www. thejakartaglobe. com/ asia/south-koreas-k-pop-spreads-to-latinamerica/525517.

Kawakami, Hideo, and Paul Fisher. 1994. "Eastern Barbarians: The Ancient Sounds of Korea"(《东方野蛮人:古代朝鲜之声》). In *World Music: The Rough Guide* (《世界音乐:概览》). Edited by Simon Broughton and Mark Ellington, 468 - 472. London: Rough Guides.

Khiun, Liew Kai. 2013. "K-Pop Dance Trackers and Cover Dancers: Global Cosmopolitanization and Local Spatialization"(《K-Pop 舞蹈追随者与翻跳者:全球世界化与本土空间化》). In *The Korean Wave: Korean Media Go Global* (《韩流:韩国媒介全球化》). Edited by Youna Kim, 165

－181. New York/London：Routledge.

Kim, Andrew Eungi, Fitria Mayasari, and Ingyu Oh. 2013. "When Tourist Audiences Encounter Each Other：Diverging Learning Behaviors of K-Pop Fans from Japan and Indonesia"（《当游客观众相遇：日本与印度尼西亚 K-Pop 粉丝不同的学习行为》）. *Korea Journal*（《韩国杂志》）53/4：59－82.

Kim, Chang-Nam. 2012. *K-Pop：Roots and Blossoming of Korean Popular Music*（《K-Pop：韩国大众音乐之根与花》）. Seoul：Hollym.

Kim, Hyun Mee. 2005. "Korean TV Dramas in Taiwan：With an Emphasis on the Localization Process"（《韩剧在台湾：以本土化过程为重点》）. *Korea Journal*（《韩国杂志》）45/4：183－205.

Kim, Youna. 2011. "Globalization of Korean Media：Meanings and Significance"（《韩国媒介全球化：意义与旨趣》）. In *Hallyu：Influence of Korean Popular Culture in Asia and Beyond*（《韩流：韩国大众文化的亚洲及亚洲外影响》）. Edited by Do-Kyun Kim and Min-Sun Kim, 35－63. Seoul：Seoul National University Press.

Klein, Gabriele, and Malte Friedrich. 2003. *Is This Real? Die Kultur des HipHop*（《这是真的吗？嘻哈文化》）. Frankfurt/Main：Suhrkamp.

KOFICE. 2014. 2013 한류백서（《2013 韩流白皮书》）. Seoul：Korea Foundation for International Cultural Exchange.

Krims, Adam. 1998. "Introduction：Postmodern Poetics and the Problem of 'Close Reading'"（《引言：后现代诗学与"精读"的问题》）. In *Music/Ideology：Resisting the Aesthetic*（《音乐/意识形态：抵制审美》）. Edited by Adam Krims, 1－14. Amsterdam：Gordon and Breach Arts

International.

Krims, Adam. 2000. *Rap Music and the Poetics of Identity* (《说唱音乐与认同的诗学》). Cambridge：Cambridge University Press.

Lau, Frederic, Miri Park, Jennifer C. Post, Tokumaru Yosihiko, Jessica Anderson Turner, Heather Willoughby, and J. Lawrence Witzleben. 2001. "A Guide to Publications on East Asian Music"(《东亚音乐出版指南》). In *The Garland Encyclopedia of World Music. Volume* 7：*East Asia：China，Japan，and Korea* (《伽兰世界音乐百科全书》卷七《东亚：中国、日本与朝鲜半岛》). Edited by Robert C. Provine, Yosihiku Tokumaru, and J. Lawrence Witzleben, 1057 - 1084. New York/London：Routledge.

Lee, Hee-Eun. 2005. "Othering Ourselves：Identity and Globalization in Korean Popular Music"(《自我他者化：韩国大众音乐的认同与全球化》). PhD diss. , University of Iowa. ProQuest (AAT 3184730).

Lee, Jamie Shinhee. 2004. "Linguistic Hybridization in K-Pop：Discourse of Self-assertion and Resistance"(《K-Pop 的语言学杂糅：自我主见与反抗的话语》). *World Englishes* (《世界英语》) 23/3：429 - 450.

Lee, Jung-Yup. 2009. "Contesting the Digital Economy and Culture：Digital Technologies and the Transformation of Popular Music in Korea"(《对抗数字经济与文化：韩国大众音乐的数字技术与转型》). *Inter-Asia Cultural Studies* (《亚际文化研究》) 10/4：489 - 506.

Lee, Yong-Woo. 2010. "Embedded Voices in Between Empires：The Cultural Formation of Korean Popular Music in Modern Times"(《嵌入帝国之间的声音：现代韩国大众音乐的文化形态》). PhD diss. , McGill

University, Montreal. ProQuest（NR 72648）.

Lie, John. 2012. "What is the K in K-pop? South Korean Popular Music, the Culture Industry, and National Identity"（《K-Pop 之 K 为何？韩国大众音乐、文化产业与民族认同》）. *Korea Observer*（《韩国观察家》）43/3: 339–363.

Lie, John. 2013 "Introduction to the Globalization of K-Pop: Local and Transnational Articulations of South Korean Popular Music"（《K-Pop 全球化介绍：韩国大众音乐的本土与跨国接合》）. *Cross-Currents*（《交流》）9. Accessed November 1, 2014. https://cross-currents. berkeley. edu/e-journal/issue-9/introduction-k-pop.

Lie, John. 2014. *K-Pop: Popular Music, Cultural Amnesia, and Economic Innovation in South Korea*（《K-Pop：韩国的大众音乐、文化失忆与经济创新》）. Oakland, CA: University of California University Press.

MacIntyre, Donald. 2002. "Flying Too High?"（《飞得太高?》）. *Time World*（《时代周刊》全球版），July 29. Accessed November 1, 2014. http://www. time. com/time/world/article/0, 8599, 2056115, 00. html.

Mahr, Krista. 2012. "South Korea's Greatest Export: How K-Pop's Rocking the World"（《韩国最强输出：K-Pop 如何撼动世界》）. *Time World*（《时代周刊》全球版），March 7. Accessed October 6, 2012. http://world. time. com/2012/03/07/south-koreas-greatest-export-how-k-pops-rocking-the-world/.

Maliangkay, Roald H. 2011. "Koreans Performing for Foreign Troops: The Occidentalism of the C. M. C. and K. P. K"（《为外国军队表演的韩

国人：C. M. C 与 K. P. K 的东方主义》). *East Asian History* (《东亚史》) 37：57 – 72.

Marcus, George E. 1995. "Ethnography in/of the World System：The Emergence of Multi-Sited Ethnography"(《关于/置身于世界体系中的民族志：多点民族志的出现》). *Annual Review of Anthropology* (《人类学评论年鉴》) 24：95 – 117.

Martel, Frédéric. 2011. *Mainstream. Wie funktioniert, was allen gefällt* (《主流：受大众喜爱的东西如何运作》). München：Albrecht Knaur Verlag. [Original publication：*Mainstream. Enquête sure cette culture qui plâit à toute le monde* (《主流：吸引大众的文化调查研究》). Paris：Flammarion.]

McClary, Susan, and Robert Walser. 1990. "Start Making Sense! Musicology Wrestles with Rock"(《意义开启！音乐学与摇滚角力》). In *On Record：Rock, Pop, and the Written Word* (《记录：摇滚、流行与文字》). Edited by Simon Frith and Andrew Goodwin, 277 – 292. New York/London：Routledge.

Merriam, Alan P. 1964. *The Anthropology of Music* (《音乐的人类学》). Evanston, Illinois：Northwestern University Press.

Mesmer, Philippe. 2011. "*La vague pop coréenne gagne l'Europe*" (《K-Pop 潮流冲击欧洲》). *Le Monde* (《世界报》), June, 9. Accessed November 1, 2014. http://www. lemonde. fr/culture/article/2011/06/09/la-vague-pop-coreenne-gagne-l-europe_1534023_3246. html.

Middleton, Richard. 1990. *Studying Popular Music* (《大众音乐研究》). Philadelphia：Open University Press.

Middleton, Richard. 1993. "Popular Music Analysis and Musicology：Bridging the Gap"（《大众音乐分析与音乐学：弥合鸿沟》）. *Popular Music*（《大众音乐》）12/2：177 – 190.

Monocle on Bloomberg. 2011. "Episode 5：Korean Music Industry" Video clip（"第 5 集：韩国音乐产业"视频片段）. *Monocle on Bloomberg*（彭博频道单片镜栏目）, February 19. Directed by Jordan Copeland and written by Robert Joe. Accessed November 1, 2014. http://www. monocle. com/monocleon-bloomberg/episode05. aspx#.

Moore, Allan F. 2001. *Rock：The Primary Text—Developing a Musicology of Rock*（《摇滚：主要文本——发展摇滚的音乐学》）. Aldershot/Burlington：Ashgate.

Morelli, Sarah. 2001. "Who Is a Dancing Hero? Rap, Hip-Hop and Dance in Korean Popular Culture"（《谁是舞蹈英雄？韩国流行文化的说唱、嘻哈和舞蹈》）. In *Global Noise：Rap and Hip-Hop Outside the USA*（《全球噪声：美国之外的说唱与嘻哈》）. Edited by Tony Mitchell, 248 – 258. Hanover, NH：Wesleyan University Press.

Narayan, Kirin. 1993. "How Native Is a 'Native' Anthropologist?"（《"本土"人类学家的本土程度如何？》）. *American Anthropologist*（《美国人类学家》）95/3：671 – 686.

Oh, Ingyu. 2013. "The Globalization of K-Pop：Korea's Place in the Global Music Industry"（《K-Pop 的全球化：全球音乐产业的韩国位置》）. *Korea Observer*（《韩国观察家》）44/3：389 – 409.

Oh, Ingyu, and Gil-Sung Park. 2012. "From B2C to B2B：Selling Korean Pop Music in the Age of New Social Media"（《从 B2C 到 B2B：社交

媒体新时代韩国流行音乐销售》). *Korea Observer*(《韩国观察家》)43/
3：365－397.

Oh，Ingyu，and Hyu-Jung Lee. 2013a. "K-Pop in Korea：How Pop
Music Industry is Changing a Post-Developmental Society"(《韩国的K-
Pop：流行音乐产业如何改变后发展社会》). *Cross-Currents*(《交流》)
9. Accessed November 1, 2014. https：//cross-currents. berkeley. edu/e-
journal/issue-9/oh-and-lee.

Oh，Ingyu，and Hyo-Jung Lee. 2013b. "Mass Media Technologies and
Popular Music Genres：K-pop and YouTube"(《大众媒介技术与大众音乐
流派：K-Pop 与 YouTube》). *Korea Journal*(《韩国杂志》)53/4：34
－58.

Ono，Kent A.，and Jungmin Kwon. 2013. "Re-Worlding Culture?：
YouTube as a K-Pop Interlocutor"(《文化再塑?：K-Pop 的新对话者
YouTube》). In *The Korean Wave：Korean Media go Global*(《韩流：韩国媒
介全球化》). Edited by Youna Kim. London/New York：Routledge.

Otmazgin，Nissim，and Irina Lyan. 2013. "Hallyu Across the Desert：
K-Pop Fandom in Israel and Palestine"(《韩流穿越沙漠：以色列和巴勒斯
坦的 K-Pop 狂热追捧》). *Cross-Currents*(《交流》)9. Acessed November
1, 2014. https：//cross-currents. berkeley. edu/e-journal/issue-9/otmazgin-
lyan.

Park，Gil-Sung. 2013. "Manufacturing Creativity：Production，
Performance，and Dissemination of K-Pop"(《制造创意：K-Pop 的制作、表
演与传播》). *Korea Journal*(《韩国杂志》)53/4：14－33.

Park，Hyunju. 2002. "The Global and the Vernacular：The Non-

Western Appropriation of Global Pop and the Reconstruction of National Cultural Identity in the Realm of Contemporary Korean Popular Music"（《全球与本土：当代韩国大众音乐领域的全球流行音乐的非西方挪用与民族文化认同重构》）. PhD diss., London：University of London.

Pease, Rowan. 2009. "Korean Pop Music in China：Nationalism, Authenticity, and Gender"（《中国的韩国流行音乐：民族主义、真实性与性别》）. In *Cultural Studies and Cultural Industries in Northeast Asia：What a Difference a Region Makes*（《东北亚文化研究与文化产业：地区差异结果》）. Edited by Chris Berry, Nicola Liscutin, and Jonathan D. Mackintosh, 151 – 167. Hong Kong：Hong Kong University Press.

PricewaterhouseCoopers（PwC）. 2013. "Global Entertainment and Media Outlook 2013 – 2017：Überall-Internet revolutioniert Medienbranche"（《2013—2017 全球娱乐与媒体展望：互联网彻底改变媒体面貌》）. Accessed November 1, 2014. http://www.pwc.de/de/technologie-medien-und-telekommunikation/gemo-2017-ueberall-internet-revolutionert-medienbranche.jhtml.

Provine, Robert C. 1993. "East Asia"（《东亚》）. In *Ethnomusicology：Historical and Regional Studies*（《民族音乐学：历史与地区研究》）. Edited by Helen Myers, 363 – 376. London：Macmillan.

Provine, Robert C., Okon Hwang, and Andy Kershaw. 2000. "Korea：Our Life is Precisely a Song"（《朝鲜半岛：生活就是一首歌》）. In *World Music. Volume 2：Latin and North America, Caribbean, India, Asia and Pacific. The Rough Guide*（《世界音乐》卷二《拉美与北美、加勒比、印度、亚洲和太平洋地区概览》）. Edited by Simon Broughton

and Mark Ellington, 160 – 169. London: Rough Guides.

Provine, Robert C. , Okon Hwang, and Keith Howard. 2001. "Korea" (《朝鲜半岛》). In *The New Grove Dictionary of Music and Musicians* (Second Edition) (《新格罗夫音乐与音乐家辞典》[第二版]). Edited by Stanley Sadie, 801 – 819. London: Macmillan Publishers Limited.

Provine, Robert C. , Yosihiko Tokumaru, and J. Lawrence Witzleben, eds. 2002. *The Garland Encyclopedia of World Music. Volume 7: East Asia: China, Japan, and Korea* (《伽兰世界音乐百科全书》卷七《东亚:中国、日本与朝鲜半岛》). New York/London: Routledge.

Robinson, Kenneth R. 2012. "Korean History: A Bibliography (Music)" (《朝鲜半岛历史:文献目录(音乐)》). Online Bibliography by the Center for Korean Studies, University of Hawai'i at Mānoa (夏威夷大学马诺阿分校韩国研究中心在线书目). Accessed November 1, 2014. http://www. hawaii. edu/korea/biblio/music. html.

Said, Edward. 1979. *Orientalism* (《东方主义》). New York: Vintage Books.

Seeger, Charles. 1977. "The Musicological Juncture: 1976" (《音乐学的结合点:1976》). *Ethnomusicology* (《民族音乐学》) 21/2: 179 – 188.

Seoul Statistics. 2013. "Seoul Statistics" (首尔数据). Website. Seoul Metropolitan Government. Accessed November 30, 2013. http://stat. seoul. go. kr/Seoul_System5. jsp? stc_cd = 418.

Shepherd, John. 1982. " A Theoretical Model for the Sociomusicological Analysis of Popular Musics" (《大众音乐的社会音乐学

分析的理论模型》). *Popular Music*（《大众音乐》）2：145 - 177.

Shin, Hyunjoon, and Kim Pil-Ho. 2010. "The Birth of 'Rok': Cultural Imperialism, Nationalism, and the Globalization of Rock Music in South Korea, 1964 - 1975"（《韩国的诞生：韩国的文化帝国主义、民族主义与摇滚音乐的全球化》). *Positions*（《立场》）18/1：199 - 230.

Siriyuvasak, Ubonrat, and Shin Hyunjoon. 2007. "Asianizing K-Pop: Production, Consumption and Identification Patterns among Thai Youth"（《K-Pop 亚洲化：生产、消费和泰国青年中的认同模式》). *Inter-Asia Cultural Studies*（《亚际文化研究》）8/1：109 - 136.

Slobin, Mark. 1993. *Subcultural Sounds : Micromusics of the West*（《次文化之声：西方宏观音乐》). Hanover/London：Wesleyan University Press.

Son, Min-Jung. 2004. "The Politics of the Traditional Korean Popular Song Style Tʼŭrotʼŭ"（《传统韩国大众歌曲风格 Trot 政治》). PhD diss., The University of Texas at Austin. ProQuest（AAT 3145359）.

Song, Bang-Song. 1971. *An Annotated Bibliography of Korean Music*（《韩国音乐注释文献目录》). Providence, R. I.：Asian Music Publications.

Song, Bang-Song. 1974 - 1975. "Supplement to an Annotated Bibliography of Korean Music"（《韩国音乐注释文献目录补充》). *Korea Journal*（《韩国杂志》）14/12 to 15/4.

Song, Bang-Song. 1978. "Korean Music: An Annotated Bibliography Second Supplement"（《韩国音乐：注释文献目录二次补充》). *Asian Music*（《亚洲音乐》）9/2：65 - 112.

Song，Bang-Song，1984. 한국 음악 통사 *A History of Korean Music*（《韩国音乐通史》）. Seoul：Ilchokak.

Song，Bang-Song. 2000. *Korean Music : Historical and Other Aspects*（《韩国音乐：历史与其他方面》）. Seoul：Jimoondang.

Steger，Manfred B. 2008. *The Rise of the Global Imaginary : Political Ideologies from the French Revolution to the Global War on Terror*（《全球想象的崛起：从法国大革命到全球反恐战争的政治意识形态》）. Oxford/New York：Oxford University Press.

Stokes，Martin. 2003. "Identity"（《身份》）. In *The Continuum Encyclopedia of Popular Music of the World*，*Volume I*，*Media*，*Culture and the Industry*（《世界流行音乐大全》卷一《媒介、文化与产业》）. Edited by John Shepherd，David Horn，Dave Laing，Paul Oliver，and Peter Wicke，246 - 249. London and New York：Continuum.

Sung，Sang-Yeon. 2008. "Globalization and the Regional Flow of Popular Music：The Role of the Korean Wave（Hanliu）in the Construction of Taiwanese Identities and Asian Values"（《全球化与大众音乐的地区流动：韩流在台湾认同与亚洲价值构建中的作用》）. PhD diss., Indiana University. ProQuest（3319905）.

Sung，Sang-Yeon. 2013. "K-Pop Reception and Participatory Fan Culture in Austria"（《奥地利的 K-Pop 接受与参与性粉丝文化》）. *Cross-Currents*（《交流》）9. Accessed November 1，2014. https://cross-currents. berkeley. edu/e-journal/issue-9/sung.

Tagg，Philip. 1979. *Kojak : 50 Seconds of Television Music : Towards the Analysis of Affect in Popular Music*（《〈神探科杰克〉：电视音乐的 50

秒——流行音乐的情感分析》）．Göteborg：Skrifter fra ån musikvetenskapliga institutionen.

Tagg，Philip. 1982. "Analysing Popular Music：Theory，Method and Practice"（《大众音乐分析：理论、方法与实践》）. *Popular Music*（《大众音乐》）2：37 - 69.

The Economist. 2010. "Hallyu，Yeah！A 'Korean Wave' Washes Warmly over Asia"（《韩流，耶！一股"韩国"浪潮热烈席卷亚洲》）. *The Economist*（《经济学人》），January 25. Accessed November 1，2014. http：//www. economist. com/node/15385735.

Turner，Victor W. 1986. *The Anthropology of Performance*（《表演人类学》）. New York：PAJ Publications.

Villano，Alexa. 2009. "The Korean Pop Invasion"（《韩国流行入侵》）. *The Phillipine Star*（《菲律宾星报》），November 15. Accessed October 6，2012. http：//www. philstar. com/article. aspx？ articleid = 52350 3&publicationsubcategoryid = 70.

Wallerstein，Immanuel. 1974. *The Modern World-System*（《现代世界体系》）. New York：Academic Press.

Wicke，Peter. 2003. "Popmusik in der Analyse"（《流行音乐分析》）. *Acta Musicologica*（《音乐学报》）75：107 - 126.

Wilson，Rob，and Wimal Dissanayake. 2005［1996］. "Introduction：Tracking the Global/Local"（《引言：全球/地方追踪》）. In *Global/Local：Cultural Production and the Transnational Imaginary*（《全球/地方：文化生产与跨国想象》）. Edited by Rob Wilson and Wimal Dissanayake，1 - 18. Durham/London：Duke University Press.

解构 K-Pop：历史与生产

第二章｜韩国大众音乐起源：历史形态与流派（1885—2000）

术语与前身：圣歌、进行曲和学堂乐歌（唱歌）

　　韩国的大众音乐于 20 世纪初出现，是西方影响、技术革新和日本帝国政治下创新却矛盾的产物，也是对其引发的复杂现代化的回应。日本的殖民历史深刻地塑造了韩国的音乐大局，同时也塑造了 20 世纪上半叶大众音乐的定义，从韩国用于大众音乐的术语中便可解读：流行歌（yuhaengga 유행가）和大众歌谣（taejung kayo 대중가요）。前者是日语流行歌（ryūkōka りゅうこうか）的韩语发音，它是演歌（enka えんか）流派的前身，后者从歌谣曲（kayōkyoku かようきょく）演化而来，在日语中是"大众歌曲"的意思。如今，韩国人仍使用歌谣（kayo 가요）一词以表达其当地的大众音乐（参见第三章）。韩国的大众音乐的定义深受外界影响，尤其与最初通过日本殖民主义传播渗透的欧洲现代性密切相关。

　　韩国大众音乐的前身可追溯至与西方音乐的第一次接触，同世界其他地区一样，西方音乐产生于基督教赞美诗和军事乐队（参见 Nettl，1985）。1876 年，《江华条约》使朝鲜半岛打开大门、对外国势力开放商业，并导致西方思想、概念和行事迅速涌

入,一同涌入的还有第一批传教士,他们在建立现代学校系统方面发挥了关键作用。如安忠实(Ahn Choong-Sik,音译)所指:"无历史记录表明 1885 年之前韩国人接触过西方音乐。"(Ahn,2005,2)这一年,第一批美国新教传教士,包括亨利·G. 阿彭泽勒(Henry G. Appenzeller)、马里·F. 斯克兰顿(Mary F. Scranton)和霍勒斯·G. 安德伍德(Horace G. Underwood),登陆朝鲜半岛。这些传教士建立的"新式学校"(sinsik hakkyo 신식학교)遵循西方教育体系,替代了朝鲜王朝的儒家学堂。它们作为新制度基础(在基督教堂隔壁),用于向朝鲜人①宣传西方圣歌。②《赞美歌》(Ch'anmiga 찬미가)(1892 年出版)和《赞扬歌》(Ch'anyangga 찬양가)(1894 年出版)是最早的两本颂歌集——标题都为"赞美之歌"之意——其中包含西方赞美诗的韩文翻译和部分重新编写的韩文歌词(Lee et al.,2001)。③

这些歌曲很快普及开来,随着更多的西方旋律被填上新作的韩语歌词和世俗内容(主要是爱国主义主题),唱歌(ch'angga

① 当时的朝鲜王朝人民。——译注

② 1886 年,阿彭泽勒为朝鲜男性开设了教会学校"培才学堂"(Paeje 배재),安德伍德设立了教会学校"儆新学堂"(Kyongsin 경신),以及斯克兰顿创立了第一所女子学院,叫作"梨花学堂"(Ihwa 이화),三所学堂均位于首尔。在这些教会学校中,圣歌演唱被纳入课程,也融入了学生的生活(Ahn,2005,10f)。

③《赞美歌》是第一本韩语圣歌集,包括 27 首圣歌,由亨利·G. 阿彭泽勒于1892 年发表,书中无记谱。《赞扬歌》包括 117 首圣歌,由霍勒斯·安德伍德编辑,于 1894 年出版,首次纳入四声部和声记谱(Ahn,2005,12;Lee et al.,2001,26f)。

창가,日本学堂乐歌しょうか[唱歌]的韩语发音）开始被用作指代这种流行融合歌曲的新术语。早期唱歌代表在 1896 年朝鲜高宗李熙的生日宴会上呈现：朝鲜国歌《爱国歌》（Aegukka 애국가）的一个版本，使用了苏格兰民歌《友谊地久天长》（Auld Lang Syne）的旋律，并为该特定场合填入了新创作的词句。第一首已知由韩国人创作的唱歌是由金仁湜（Kim In-Sik，1885—1963）在 1903 年创作的《学徒歌》（Haktoga 학도가），似乎主要是模仿了一首 1900 年的日本歌曲（参见 Lee，2006a，9）。

西方音乐影响的另一个方面随着 1901 年第一支皇家军乐队的成立而确立。当时，当朝鲜王朝试图恢复其军事力量和代表权时，要求曾与日本军乐队合作的德国作曲家弗朗茨·埃克特（Franz Eckert，1852—1916）按照欧洲模式建立一支朝鲜军乐团。帝国军乐团被制度化，同时因此成为一个重要节点：西方的音乐理论、乐器、技术和曲目以此传授给了朝鲜半岛的音乐家（参见 Song，2009，19）。军乐主要是器乐，而声乐演唱风格的唱歌吸引了更多的听众，并随着商业唱片和日本占领下的大众调解（mass mediation）而日益流行。

唱歌的音乐特点包括西方调性和（尽管有限的）大/小和弦使用、与和声功能有关的旋律轮廓（melodic contour）、歌曲中有多个主歌、常伴有八分音符和十六分音符重复的 2/4 或 4/4 节拍、五声音阶（因为很少使用七声音阶的四度和七度）、典型的欧洲资产阶级歌曲曲式（由两个或四个乐句组成的八小节或十六小节）、已经包含主音特征的和声，以及歌曲在强拍开始。因此，

就音乐特征而言,韩国唱歌与日本唱歌没有什么不同(Lee,2001,113f;参见 Song,2009,22f)。

日据时期:流行歌(trot)、新民谣、爵士乐(1910—1945)

现存最早的唱歌唱片以流行唱歌或流行歌之名被人们所知,可以追溯至 1925 年,其中包括由金山月(Kim San-Wol)演唱的《这坎坷岁月》(I p'ungjin sewǒl 이 풍진 세월)。然而,是 1926 年的《死之美赞》(Saǔi ch'anmi 사의 찬미)成为朝鲜半岛第一首热门歌曲。它改编自罗马尼亚作曲家扬·伊万诺维奇(Ion Ivanovich)的圆舞曲《多瑙河之波》(The Waves of Danube)(1889)的旋律,韩语歌词由一位佚名作家填写。这首歌曲由著名女高音歌唱家兼演员尹心德(Yun Sim-Dǒk)演唱,由日本日东唱片公司(Nitto)录制并发行。尹心德在大阪录制完这首歌后,与情人金佑镇(Kim U-Jin,著名剧作家)双双自殒。围绕这个悲剧爱情故事的传播,此歌曲的知名度大大提升了(Jung,2007,81f)。

正如李英美(Lee Young Mee,音译)所言,这些改编自外国旋律的早期唱片标志着日据时期朝鲜大众音乐的初始阶段[1]:

[1] 李英美将其分为四个阶段,其中第二阶段的标志是韩国作曲家出现,开始创作大众歌曲,如金曙汀(Kim Sǒjǒng)的《落花流水》(Nakhwa yusu (转下页)

　　　　朝鲜半岛似乎没有人能够在新风格下充分创作，因此只是在外来旋律中填入了韩语歌词。早期代表歌曲主要填入为普通人作的教化性歌词，但随着该世纪第二个十年的到来，主题发生了变化，爱情、空虚和自然之美的情感成为核心。许多早期的歌曲是为学校设计的，但随着其吸引力扩大，它们被称为"流行唱歌"（yuhaeng ch'angga 유행 창가）。这些歌曲被刻录成光盘发行，标志着朝鲜半岛大众歌曲的诞生。

（Lee，2006a，3）

在《死之美赞》的空前成功和不断扩大的市场前景的推动下，跨国唱片业于 1927 年在朝鲜半岛殖民地初具雏形[①]，同年，第一家官方广播电台开始常规运营，呼号为 JODK，播放日韩双语节

　（接上页）낙화유수）（1929）和《春之歌》（Pom norae purŭja 봄노래 부르자）（1930），但其风格与即将到来的"Trot"（韩国演歌）和"新民谣"相似。这两个后来流派于 1935 年至 1940 年间蓬勃发展，标志着第三阶段。第四阶段的标志是韩国社会的限制越来越多，同时出现了军事游行，此阶段从 20 世纪 30 年代末到日据时期结束，代表作品如南仁树（Nam In-Su）所演绎的《感激时代》（Kamgyŏk sidae 감격시대）。

① 19 世纪 20 年代末至 30 年代初，在第一家日韩合资唱片公司欧肯（Okeh，1993）进入市场之前，美国及欧洲唱片公司的子公司纷纷进军韩国市场，如日本胜利（Nippon Victor，1927）、日本哥伦比亚（Nippon Columbia，1928）、日本宝丽多（Nippon Polydor，1930），以及全资日企冶埃轮（Chieron，音译，1931）和太平/태평（1932）等（Paik et al.，2007，55－60；Song，2009，46）。

目。① 随着 20 世纪 20 年代现代大众传媒和日本主导的娱乐文化的引进,商业化大众歌曲"流行唱歌"或"流行歌"芽苞初放。虽然在早期阶段,大众音乐几乎不可能区分流派,但这些作品所处的社会环境不尽相同。流行唱歌一词强调它起源于早期的学堂乐歌,而流行歌则指向日本的流行歌——演歌的前身,它通过新派剧(shinp'a 신파)传入韩国。新派剧是日本现代形式的情节剧和戏剧,流行歌曲是幕间的音乐补白(Song,2009,28)。随着 20 世纪 30 年代音乐产业的繁荣,大众歌曲在朝鲜公众中进一步传播,音乐产业逐渐走向专业化,第一批明星歌手出现,音乐流派多样化并趋于稳定。当时的主要大众音乐流派是流行歌(trot [T'ǔrot'ǔ 트로트])、新民谣(Sinminyo 신민요)和爵士乐。

流行歌最初被唱片公司用作指代各种西式朝鲜半岛大众歌曲的概括性术语,但最终这个词只与日本演歌有关。通过使用五声音阶(即,不含四、七音阶[yonanuki 四七抜き]的小调调式:mi-fa-ra-ti-do)和演歌的二拍子特征,自 20 世纪 80 年代以来,这种类型在韩国被称为 trot(韩国演歌,该词源自英语"fox trot"[狐步舞])或嘣嚓(뽕짝,拟声词,通常是对歌曲的二拍子节奏的贬

① 首尔的京城(Kyŏngsŏng 경성)广播电台于 1927 年 2 月 16 日开播,呼号为 JODK,是继东京(JOAK)、大阪(JOBK)和名古屋(JOCK)之后,日本帝国的第四家广播电台。每天广播时间为六个半小时,其中日语节目占大部分,只有 1—2 小时会播放韩语节目。最初,电台播放的是有关政治和市场问题的新闻节目,但很快电台就被用于教育目的,包括广播讲座、读书会、音乐会和广播连续剧(Lankov,2009)。

义表达）（Son，2004，128；Song，2014，264；Pak，2006，62）。正如
黄奥孔所指，这些忧郁情歌的悲情融汇了"泪积的悲伤"和"挫败
的痛苦挽歌"。Trot 歌曲的主题"永远是被这个充斥着不可能的
世界的冷酷现实所打败，以及总是被拒绝满足人类的基本欲
望"，因此成为"民族在殖民现实下的绝望隐喻"（Hwang，2005，
46）。代表歌曲是 1934 年高福寿（Ko Poksu）演唱的《梨园哀曲》
（Iwǒn aegok 이원애곡）和 1935 年李兰影（Lee Nan-Yǒng）演唱的
《木浦港之泪》（Mokp'o ǔi nunmul 목포의 눈물）。① 除了忧郁的
歌词，这两首歌曲都包含了常规的 4/4 拍（与早期大众歌曲和民
谣的 3/4 拍不同）、小调五声音阶，并带有浓重的转调人声，这些
都是 20 世纪 30 年代中期到 50 年代 trot 的标准特征代表（Lee，
2006a，4）。

　　新民谣是随着朝鲜半岛唱片业的蓬勃发展而出现的另一主
要流派，但与 trot 不同的是，它的热度随着日本占领的结束而迅
速冷却。新民谣的特点是将西方乐器同朝鲜半岛民谣（minyo
민요）的旋律、节奏和声乐风格相结合，并由朝鲜半岛作曲家创
作，被广泛认为不同于引进或模仿的日本风格，如流行歌。如果
不是作为"朝鲜半岛最初的本土流行音乐"的话，新民谣则被视
作常见的朝鲜半岛传统民谣美学的流行延续（Finchum-Sung，

① 《梨园哀曲》及《木浦港之泪》均由孙牧人（Son Mogin）作曲，由欧肯唱片公司
　录制并发行。前者的作词为金陵人（Kim Nǔngin），后者的作词为文一石（Mun
　Ilsǒk）。

2006,11）。新民谣歌曲,最早录制于 20 世纪 30 年代早期,涵盖不同的主题,从描述乡村风景与四季到浪漫爱情,不乏轻松、阴暗抑或是忧郁的风格（Finchum-Sung,2006,15f）。被称为艺伎（kisaeng 기생）的专业女艺人对这些歌曲的普及发挥了关键性影响。她们在艺伎学校（券番［kwŏnbŏn 권번]）①接受各种艺术训练（包括朝鲜半岛古典和民间音乐及舞蹈）,以服务她们的男性顾客——大多是日本人或为殖民政府工作的朝鲜人。一些艺伎作为唱片艺人一举成名,成为有代表作的知名新民谣歌手,如演唱《不要哭》（Ulchi marayo 울지말아요）的王寿福（Wang Su-Bok）,她曾与哥伦比亚和宝丽多唱片公司签约,或如《手捧鲜花》（Kkotŭl chapko 꽃을 잡고）的演唱者鲜于一善（Sŏnu Il-Sŏn,1918—1990）,她曾与宝丽多、胜利及太平唱片合作（Finchum-Sung,2006,17）。到了日据时期末期,新民谣逐渐衰败,最终被其他流派音乐所取代,如 trot 和爵士乐。

在日据时期的朝鲜半岛,虽然人们对美国大众音乐风格（按照日本人的喜好慢慢传开）的重视显而易见,并使日本占领下的朝鲜半岛的现代性概念复杂化（Lee,2010b, 40 - 87）,但他们广

① 在券番,13 至 23 岁的年轻女孩接受三年的培训课程,最后获得文凭,然后转为职业艺伎,到全国各地工作。如,1934 年的平壤券番（P'yŏngyang kwŏnbŏn 평양 권번）有 250 名学生,艺伎们要学习 11 个科目:歌曲（kagok 가곡［指诗歌与音乐结合,供人歌唱的作品。——译注]）、韩国民谣、日本歌曲、歌唱练习、作曲、音乐、书法、绘画、诗歌、日语、态度和礼仪。保护传统文化和传授方法是这些学校的核心目标（Lee,2010a;Zhang,2010）。

泛认为爵士乐是西方大众音乐，因此爵士乐在很大程度上等同于流行歌。① 作为蓝调、大乐队爵士乐、摇摆乐、伦巴和探戈等各种流派的总称，爵士乐一词的不同拼写和发音（日语中为 ja-zu ジャズ，韩语中为 chyasǔ 쟈스），意味着其与如今的爵士概念（chaejǔ 재즈）的巨大区别（Song，2009，52）。朝鲜半岛的爵士乐歌曲在作曲、编曲、人声和乐器方面主要是仿照日本版的美国作品，大多由日本编曲家编排，并且通常改编了西化日本音乐中被更改的风格。比如，日版蓝调"往往忽略了美国蓝调特有的标准的十六节和弦进行和'蓝调音'②，而是抓住其忧郁情绪"（Yano，2002，36）。正如李英武在其研究中所观察到的，朝鲜半岛本土爵士乐的概念，尤其是被朝鲜半岛歌手和作词人创造的一系列复杂的挪用过程进一步暴露：

> 首先，朝鲜半岛歌手的发声让人想起日本歌手对诸如鲁迪·瓦利（Rudy Vallée）、宾·克罗斯比（Bing Crosby）和弗兰克·辛纳特拉（Frank Sinatra）等美国爵士乐歌手的模仿。这些美国歌手被筛选出来是因为日本表演者，如卡鲁阿—马迈纳苏乐队（Calua Mamainasu Band）和哥伦比亚长野节奏男孩（Columbia Nagano rizumu boyz），他们反过来影响朝鲜半岛歌手的爵士乐唱法，如南仁树、蔡奎烨（Chae

① 李英武（Lee Young-Woo，音译）指出，根据 20 世纪 30 年代大众歌曲歌词的现存歌单，只有 43 首歌曲被标记为"爵士乐"歌曲（Lee，2010b，59）。
② 旋律进行中降低音阶（大调音阶）的三度音和七度音。——译注

Gyu-Yeop)和金海松(Kim Hae-Song)。其次,大多数歌曲的歌词也充满情感表达,使用过度的感叹词(哦!啊!)来表达放任情感的倾向。再次,爵士歌曲经常过度使用"现代"英语作为流行语,特别是在《爱情会合》(Sarangui rangdebu 사랑의 랑데부,由蔡奎烨演唱)、《戴安娜》(Dinah 다이나,由姜洪植[Kang Hong-Sik]和安明玉[Ahn Myeong-Ock,音译]演唱),《爱的约德尔之歌》(Sarangeui Yoreitie 사랑의 유레이티,朝鲜半岛第一首约德尔歌曲,由蔡奎烨演唱)和《霓虹天堂》(Neonui Paradaisu 네온의 파라다이스,由刘钟燮[Yu Jong-Sup]演唱)。

（Lee,2010b,75）

太平洋战争(1941—1945)期间,日本政府将爵士乐曲列为敌军之乐,尤其是同盟国美国和英国的音乐,并勒令禁止公共场合播放爵士乐。因此,直到朝鲜半岛从日本占领下解放出来,以及随后美军在半岛部署,随着对美国流行文化的喜爱日益广泛,爵士乐曲才重获昔日人气。

朝鲜战争前后时代（1945—20 世纪 50 年代）

第二次世界大战后,朝鲜半岛从日本的占领下解放出来,随后便陷入了动荡的政治局势,主要表现为国家割裂成两个占领区及毁灭性的朝鲜战争(1950—1953)。不过,大众音乐流派的

境况仍然独立于对这一时期政治的转移和意识形态的破坏。由于许多在殖民时期获得成功的音乐家和作曲家持续创作并演唱歌曲，trot 流派在 20 世纪 40 年代后期甚至整个 50 年代仍旧人气旺盛并势头加强。也有人认为，trot 歌曲的人气是因为"该流派的悲情很容易从殖民国家的现实转移到饱受战争蹂躏的国家的现实"（Hwang，2005，46）。反映这一时期的痛苦和悲伤的代表歌曲有《下雨的顾母岭》（Pi naeri-nǔn Komoryǒng 비 내리는 고모령）（1948）、《含泪爬过朴达岭》（Ulgo nǒmnǔn paktalchae 울고 넘는 박달재）（1948）、《断肠的弥阿里岭》（Tanjangǔi miari kogae 단장의 미아리 고개）（1955）、《加油，金顺》（Kusseǒra Kǔmsuna 굳세어라 금순아）（1953）、《三八线的春天》（Samp'al sǒnǔi pom 삼팔선의 봄）（1958）。

　　由于之前由日本资本和人力支持的制作设备和发行网络在政府去日本化的整体过程中破产，唱片业利润严重缩水，因此，大多数韩国音乐人被迫靠现场表演代替唱片销售来谋生。为现场音乐人提供中央舞台的公共演出场所中，有一些剧院推广所谓的"音乐剧团"（akgǔkdan 악극단）。他们是将传统音乐和大众音乐及舞蹈表演同（单口）喜剧表演相结合的综艺节目团体，其中许多团体最终作为巡回戏班子在美国军营中为美国军人表演。K. P. K. 音乐剧团，其团名取自该剧团主要成员金海松、白恩善（Paek Ǔn-Sǒn）和金贞桓（Kim Chǒng-Hwan）的首字母，是著名的表演团体之一；由金海松的三个女儿组成的金氏姐妹（Kim Sisters）也是韩国的一支成功的巡回戏班子，她们之后于拉斯维

加斯定居,在那里续写其成功事业(Maliangkay,2011;Shin and Ho,2009)。

　　除了在这些音乐剧团中占有一席之地的 trot 歌曲,申贤俊和何童鸿(Ho Tung Hung,音译)(2009)对 20 世纪整个 50 年代存在的另外三种音乐风格进行了分类:有民族或"健康"歌曲,称为健康大众歌曲(kǒnjǒn kayo 건전가요),由政府官方推广,以宣传爱国主义情绪、民族统一以及煽动反共产主义。还有"广播歌曲",其中包括广播剧主题曲,由专门的签约歌手、低吟声线和大乐队乐器演绎。最后,还有欢快的"大众旋律和西方舞蹈节奏的混杂歌曲",这类歌曲通常将类似于新民谣的旋律与当时流行的舞厅节奏(如曼波舞)融合在一起。(Shin and Ho,2009,91)

　　最后一个类别与美国在韩势力蔓延密切相关①,美国势力于1945—1948 年在美国陆军司令部军政厅的统治下开始稳定,并在朝鲜战争时美国军队(第八军)驻扎在韩国后获得全面影响力。美军韩国网络和军事基地旁的基地村(kijich'on 기지촌)是美国流行文化和音乐的主要传播者。美国流行文化的影响在战后的成年人和城市中产阶级韩国人新的享乐主义生活方式中产生了良好的共鸣。因此,韩国歌曲开始表达对以经济和军事力量为象征的美国现代性的享受与艳羡之情。这一点体现在歌名

① 查尔斯·K.阿姆斯特朗(Charles K. Armstrong)认为美国影响巨大。他写道:
　　"在流行文化领域,美国电影、音乐、文学和电视对韩国的渗透,甚至超过了对战后世界的其他地区;在亚洲,可能只有菲律宾这个近半个世纪的彻头彻尾的美国殖民地,受到美国文化的影响和韩国一样深。"(Armstrong,2007,24)

和歌词中出现的英文单词上，如《亚利桑那牛仔》（Arıjona K'auboi 아리조나 카우보이）（1955）、《幸运之晨》（Lŏkk'i moning 럭키 모닝）（1956）和《旧金山》（Saenp'ŭransisŭk'o 샌프란시스코）（1952），或采用西方舞蹈风格的歌曲名称，如《桔梗花曼波》（Toraji Mambo 도라지 맘보）（1952）、《吉他布吉》（Kit'a bugi 기타 부기）（1957）、《大田蓝调》（Taejŏn purŭsŭ 대전 블루스）（1956）、《雨之探戈》（Piŭi taenggo 비의 탱고）（1956）。

经济发展时代：组合声音和筒吉他（20 世纪 60—70 年代）

　　20 世纪 60 年代和 70 年代是一个相对稳定的时代，这一时期主要是国家主导经济发展伴随基于反共主义的强大国家意识形态。在朴正熙（Park Jung-Hee）的军事独裁统治下（1961—1979），韩国的现代化进程在五年经济发展计划的推动下进行，该计划包括快速工业化和城市化，以及扩大对公有和私营大众媒体的控制和审查。20 世纪 60 年代初，商业电台（即文化电台［Munhwa Radio 문화 라디오］、东亚电台［Tonga Radio 동아 라디오］和东洋电台［T'ongyang Radio 동양 라디오］）和第一批电视台（即韩国放送公社［Korean Broadcasting System，KBS］、东洋广播公司［Tongyang Broadcasting Company，TBC］、韩国文化广播公司）开始运营。广播伦理委员会（pangsong yulli wiwŏnhoe 방송 윤리 위원회）开始掌管广播节目播放，公共和商业大众媒介

的生产、传播和消费的整体基础设施和能力开始得到恢复、拓展和巩固。

这一时期,盛行的音乐流派是 trot 和标准流行音乐,后者也被称为轻音乐(iji risǔning 이지리스닝)(Lee,2006b,165)。人称"挽歌女王"(엘레지의 여왕)的李美子(Lee Mi-Ja),其歌曲最具 trot 代表性,她在 1965 年①发行的歌曲《茶花女》(Tongbaek Agassi 동백 아가씨)成为该流派音乐中最受欢迎的歌曲。男歌手裴湖(Pae Ho)的城市 trot 曲也是如此,他的歌曲描绘了首尔特定城区的阴郁美学,如《回到三角地》(Toragaǔn Samgakchi 돌아가는 삼각지)(1967)或《下雨的明洞》(Pinaerinǔn Myǒngdong 비 내리는 명동)(1970)。相比之下,标准流行音乐则宽泛指代由韩明淑(Han Myǒngsuk)、玄美(Hyǒnmi)、崔喜准(Ch'oe Hǔijun)和帕蒂·金(Patti Kim)等歌手用韩语演唱的受西方影响的轻快、易跟唱的流行歌曲。和战后韩国许多其他歌手及音乐人一样,帕蒂·金在第八军的表演开启了其职业生涯,不过她很快就成功转型为主流歌手和名人。美国流行文化和音乐在美国军界之外的韩国社会萌芽,并与消费主义青年文化的出现密切相关。新的娱乐场所,如音乐俱乐部、电影院、咖啡馆、台球厅、新唱片公司和唱片店在城区开放,成为在年轻人中传播美国(化)流行音乐的重要场所。

组合声音(Group Sound)(kǔrup saundǔ 그룹 사운드)直接承

① 实际为 1964 年发行。——译注

袭第八军艺术团表演,在那里,韩国音乐人学会使用美国灵魂音乐、节奏布鲁斯和摇滚乐的方式、技术和风格。当甲壳虫乐队、滚石乐队(the Rolling Stones)和动物乐队(the Animals)的音乐席卷全球时,年轻的韩国音乐人——和日本及其他国家的同道类似——组建了他们自己的摇滚乐队,并开始用新风格写歌,为韩国观众表演。从20世纪60年代中期开始,诸如Add4、Key Boys、大象兄弟和He6等团体开启了新组合声音时代,为韩国听众提供了对于trot和其他主流音乐之声音世界的鲜活替代。申重铉(Shin Joong-Hyun)是一位先锋人物,人称"韩国摇滚教父",是最早将电吉他引入韩国音乐的音乐家之一。他作为第八军的吉他手而声名鹊起,1964年,他与其摇滚乐队Add4一起完成了专辑首秀,之后他作为吉他手、乐队领队、作曲人、编曲人和制作人的光辉事业开始起飞,部分作品踏入韩国主流。1968年由珍珠姐妹(Pearl Sisters)演唱的《亲爱的》(Nima 님아)是他第一首登顶榜单的歌曲,随后他为其他歌手创作了更多热门歌曲,如金秋子(Kim Ch'u-Ja)、金正美(Kim Chŏng-Mi,音译)、李正华(Yi Chŏng-Hwa,音译)和张贤(Chang Hyŏn,音译)等人。除为其他艺人创作外,他还在自己的乐队中继续尝试不同的风格,例如美国西海岸迷幻摇滚乐,从而将毒品激发的迷幻声音及更长的即兴和自由形式注入20世纪70年代的组合声音发展中。组合声音乐队的全盛时期是20世纪60年代末至70年代初,这与韩国嬉皮士文化(hippie culture)的兴起和新的表演空间密不可分,如午夜舞厅(也叫gogo俱乐部)、乐队比赛和学生音乐节等,为现场音乐人

给热爱舞蹈和文化开放的年轻观众表演提供了充分的机会。

筒吉他(木吉他)(T'ongkit'a 통기타)标志着受美国影响的流行音乐的另一个分支:韩国民谣的一种新风格,主要模仿美国民谣运动及鲍勃·迪伦(Bob Dylan)、皮特·西格(Pete Seeger)和琼·贝兹(Joan Baez)等歌手的歌曲。不过,大多数歌曲都填入了韩语歌词,并饱含歌手们围绕韩国在朴正熙政权压迫下的政治局势的批判意识和社会理想主义。与组合声音一样,筒吉他在 20 世纪 70 年代初同样的(反)文化氛围中蓬勃发展,但它不是源自美军基地背景,而是源自首尔市中心的音乐咖啡馆,这些咖啡馆已经成为大学生们的聚会场所。金敏基(Kim Min-Ki,生于 1951 年)曾就读于韩国最负盛名的大学——首尔大学,他在青蛙厅(Green Frog Hall)音乐咖啡馆开始了自己的筒吉他手职业生涯,而后成为新的歌曲运动的主要人物,最终成为文化偶像。他的许多歌曲,如《种花的孩子》(Kkot piunǔn ai 꽃 피우는 아이)(1971)或由杨姬银(Yang Hǔi-ǔn)演唱的《晨露》(Ach'im isǔl 아침 이슬)(1971),都被政府禁播。然而,这些歌曲在学生和知识分子中广泛流传,并在随后的几十年里成为韩国抗议文化的颂歌。总的来说,筒吉他歌曲作为 trot 和摇滚音乐的新鲜替代品,受到年轻人的喜爱。筒吉他歌曲的特点是使用原声吉他和简单的旋律,易于演唱,因此强调歌手的人声表达、歌曲文本的抒情性,以及歌手舞台表演中体现出的个性与真实性。为规避政府的审查制度,许多筒吉他歌曲不含煽动性的政治信息,而是侧重于爱情和青春的感伤和快乐。众多的筒吉他歌曲,

如赵英男（Cho Yŏng-Nam）、宋昌植（Song Ch'ang-Sik）、尹亨柱（Yun Hyŏng-Ju）、金世焕（Kim Se-Hwan）和李昌熙（Yi Chang-Hŭi）的歌曲，都被广播和电视节目选用，唱片也收获了高销量。如黄奥肯所言，在韩国，筒吉他"成为大众音乐中最主要的力量之一"，"其突然的发展和流行以及相关的文化周边，同蓝色牛仔裤、生啤和嬉皮士长发一起，成为城市青年的象征，诞生了'筒吉他热潮'这一说法"（Hwang，2006，39）。

　　根据金敏基和歌曲运动，黄奥肯（2006）认为，筒吉他的历史旨趣在于"流行音乐的政治化"（politicization of pop music）。鉴于大多数歌手都有"流行音乐的智性化"（intellectualization of pop）的学术背景，组合声音的重要意义在于电子乐器、电子扬声器和声音处理设备，如失真效果器、相位效果器、回声效果器等带来的声音可能性的延展。筒吉他和组合声音都反映了美国流行音乐的深刻影响和对其的挪用，更重要的是它们向韩国身份认同的新接合形式的过渡，以及这些新形式在20世纪60年代和70年代更广泛的韩国公众中的传播。筒吉他和组合声音音乐在20世纪70年代初大量涌现，时间上大段重叠，但当专制政府更猛烈地打压音乐人时，它们的文化旨趣便突然消失。1972年，朴正熙宣布了戒严法和振兴改革（yusin 유신）计划，授予自身无限制的宪法权力，使其独裁统治得以稳定。在音乐领域，对反政府情绪的严格控制变成了国家主导的一些反对所谓的"外国腐朽文化"的活动，美国化的歌曲以及组合声音和筒吉他音乐人便属于"外国腐朽文化"。政府对音乐人的打压在1975年大规模打击

毒品滥用时初步达到了高潮,音乐人们因吸食大麻而被起诉。在这次打击大麻的行动中,政府逮捕了许多音乐人并将其列入黑名单,禁止在广播和公开表演中播放他们的歌曲,并对他们的唱片进行审查。由于这些活动成为惯例,许多音乐人,如申重铉,职业生涯要么被严重扰乱,要么戛然而止。同样,组合音乐和筒吉他也失去了其早期的前卫性和文化影响力。从那时起,它们要么转化为与主流兼容的轻型标准流行音乐,要么在韩国地下音乐场所苟活,成为后几代摇滚和民间音乐人的灵感和参照。

第五和第六共和国:地上和地下(20 世纪 80 年代)

1979 年全斗焕(Chun Doo-Hwan)政变后,韩国再次屈服于军事独裁统治。20 世纪 80 年代横跨第五共和国(1981—1987)和第六共和国(1987 年起)早期,是强制政治压迫、民众抗议和严格控制媒体的十年。20 世纪 80 年代末,政治民主化发生了重大变化。电视成为新的重要媒介,也是国家主导的媒体垄断的核心部分。全斗焕政府关闭了所有商业广播电台,只留下两个国家电视频道,韩国放送公社和韩国文化广播公司,并进行严格管制。由于电视为流行歌手提供了追求事业的唯一舞台,所以音乐商业开始围绕这两家电视广播公司(重新)筹备起来,而流行音乐文化从此以区域划分为特征,即分为"地上"(overground)和"地下"(underground)。前者是唯一经济可行的部分,主要由

电视音乐制作主导，而后者往往缺乏商业潜力，与现场乐队和演唱会捆绑，显然处于边缘地位。

　　除了这种基本的文化分裂，媒体还对音乐制作文化产生了其他持久影响，这些影响将在如今的 K-Pop 制作中作为典型的影响或限制而存在。在电视节目背景下发展起来的明星体系就是如此（Howard，2006，81），歌手因他们的荧屏表演能力通过比赛和星探而被选中。作曲人和作词人为他们创作新歌，广播电台则雇用伴奏乐队、舞团、编曲人、指挥和编舞同明星合作。由于这种劳动分工，歌手们往往不得不与内部乐队一起表演、唱别人写的歌，影响力微乎其微。歌曲的身份由媒介而不是歌手决定，如基思·霍华德所指："一种结果是，歌曲成为热门并不是因为歌手本身，更不是因为极高的唱片销量，而是因为歌曲被广泛传唱。"（Howard，2006，84）从 20 世纪 80 年代末开始，韩国卡拉OK 歌唱兴起似乎就反映了这种情况。在严格的审查政策下发展起来的明星体系的特点是，歌曲脱离歌手、歌手的个人身份脱离明星角色，以及对疗愈系歌手的普遍偏爱，这些都成为后来 K-Pop 的特点。正如霍华德根据阿帕杜莱的景观模型所指出的，审查制度"限制了个人身份（阿帕杜莱的观念景观），而媒体通过雇用编曲者和内部乐队，限制了技术演变（技术景观）；二者都通过控制西方音乐引进，限制了对民族性的思考（民族景观）"（Howard，2006，84）。这些多重限制显然标志着 20 世纪 80 年代韩国流行音乐的重大断层，当嘻哈先锋徐太志以及他那一代歌手在接下来十年中登上舞台时，这种断层时刻准备着被引爆。

此外,对来自西方和日本的唱片的严格管制和审查,加上韩国的经济崛起和消费社会的出现,带来了国内音乐市场的繁荣。韩国音乐市场中,由韩国人演唱的韩语流行歌曲占据最大比例。

地上音乐主要由三种流派主导:流行民谣(palladǔ kayo 발라드 가요)、trot 和舞曲(taensǔ mjujik 댄스 뮤직)。流行民谣作为新流派出现,并已成为在韩国最受欢迎的流派,可以被看作早期标准流行音乐和筒吉他音乐的延续,不过大多由管弦乐伴奏,且不带政治内涵,中心主题是浪漫爱情和自我放纵(Hwang,2005,48)。当时的代表性流行民谣歌手有男歌手李文世(Lee Mun-Se)和卞真燮(Byeon Jin-Seob),以及女歌手李仙姬(Lee Sun-Hee)。比如,李仙姬于 1984 年在第五届 MBC 江边歌谣祭(Kangbyǒn Kayoje 강변가요제)(广播公司举办的各种音乐节之一)中获得大奖,开启了她的歌唱生涯。以歌曲《致 J》(J ege J 에게)成功出道后,她迅速成为青少年偶像,每年都会发行专辑唱片,用基思·霍华德的话说就是,以疗愈形象示人。"在表演中,李仙姬常穿得像个大学生,戴着精致的薄边眼镜,不仅打造了一种儒家学究的形象,还是一种人们想要成为的人物形象。她是[……]'贞洁的邻家女孩'[……]。"(Howard,2006,86)由于不带任何政治信息或道德上令人反感的歌词和意象,流行民谣因其无害主题而成为稳定并加强专制政府政治权力的恰当流派,并作为 trot 歌曲的替代品而受到主流受众的喜爱。

Trot 受到政府的强制审查政策影响,特别是从 20 世纪 70 年代中期开始,许多商业成功的歌曲因所谓的日本影响而被禁止

播放和销售。倭色（왜색）一词是对歌曲中日本色彩的贬低，涉及 trot 与日本演歌的相似性，以及 trot 是否可以被认为原就属韩国还是仅仅是对日本演歌的模仿的相关问题。尽管 trot 在老年人、农村人和底层人民中一直很受欢迎，但是政府的审查政策以及公众对日本文化的反感败坏了其整体声誉。1984 年，trot 专家和从业人员在一场公开的"嗯嚓辩论"中对这一流派重新进行了评估（Pak，2006），一些新歌手的出现带来了 trot 的大规模回归，如周炫美（Choo Hyun-Mi）和文喜玉（Mun Hee-Ok），她们是该流派转型的最佳代表。

当时，新 trot 风格同利润丰厚的卡带市场的出现紧密相关，trot 制作人开始将 trot 组曲卡带作为这一流派的主要传播媒介。因此，trot 组曲歌手开始流行起来，标志着该流派的审美转移：快节奏的迪斯科韵律、大二度音阶和轻松俏皮的歌词取代了缓慢、小二度音阶的歌曲以及早期 trot 的挽歌和悲情风格（Son，2004，179）。周炫美，华裔韩国女歌手，1984 年以组曲卡带专辑《夫妻聚会》（Ssang ssang p'ati 쌍쌍파티）出道，专辑收获百万销量，并确立了其受人尊敬的 trot 歌手地位。由于她在从事歌唱事业之前是一名专业的药剂师，因此她还获得了药师歌手（yaksa kasu 약사 가수）的称号，推动提升了该流派的声誉。周炫美用其重音转调和装饰音的个人风格以及源自韩国民歌的喉部和鼻部破音技术，即所谓的破喉法（kkŏngnŭn mok 꺾음 목），发扬了她清新欢快的歌曲，成为 trot 的新人声标准（Pak，2006，65；Son，2004，195）。20 世纪 90 年代初，随着嘻哈和流行舞团的出现，trot 的主

流人气再次消失,但到 21 世纪 00 年代中期,年轻的 trot 歌手如张允瀞(Jang Yoon-Jeong),使 trot 面向青年观众重焕活力。不过,trot 作为韩国成熟工人阶级文化的象征,至今还活跃在公共场所、出租车、地方市场、旅游巴士和高速公路休息区(Son, 2004, 265)。

舞曲(taensŭ mjujik 댄스 뮤직)在 20 世纪 80 年代末开始流行,当时大多数韩国家庭都有了电视机,同时音乐业内发现韩国青少年是一群富裕的消费者群体。受国际流行的迪斯科音乐和美国明星如迈克尔·杰克逊(Michael Jackson)和麦当娜(Madonna)的 MV 影响,舞曲开始在韩国主流中占据一席之地,并独辟蹊径,创造出通往当今 K-Pop 之路。歌手如仁顺伊(In Sun-I,音译),在 1983 年以一首迪斯科主打歌《每个夜晚》(Pamimyŏn pammada 밤이면 밤마다)收获了巨大的人气。金元萱(Kim Wan-Sŏn)作为仁顺伊的伴舞开启了职业生涯,后因模仿麦当娜的舞蹈和时尚风格而被称作韩国麦当娜。以及以翻唱迈克尔·杰克逊歌曲而为人所知的朴南正(Pak Nam-Jŏng),通过将最新的迪斯科时尚潮流、华丽服饰和迪斯科舞蹈动作融入舞台表演,成功成为新舞曲流派的代表人物。视觉吸引是舞曲流派的典型特征,但与西方不同的是,由于韩国的 MV 时代尚未到来,韩国歌手仍依托电视节目活动。

20 世纪 80 年代主流流行音乐有一个值得注意的例外,即男歌手赵容弼(Cho Yong-P'il),他在整个十年中都在韩国和日本享有极高的人气,并取得了前所未有的专辑销量成绩,总销

量超过 2 000 万张。他被贴上了各种高级头衔，如"超级明星""主流之王""韩国大众音乐的革命者"，他体现了韩国繁荣的音乐产业时代，刺激数以百万计的唱片销量，催生了女粉偶像崇拜组织，这些粉丝在韩国被称为追哥族（oppa p'aendŭl 오빠 펜들）或追星少女队（oppa pudae 오빠 부대）。他的音乐生涯始于 20 世纪 60 年代末第八军俱乐部的一名吉他手，20 世纪 70 年代末由于审查政策而被禁止演出后，他成为正式的主流歌手和单飞艺人，于 1980 年发行了第一张正式的录音室专辑《窗外的女人/短发》（Ch'angbakkŭi yŏja/Tanbalmŏri 창밖의 여자/단발머리），其中还收录了他 1975 年的热门歌曲《回到釜山港》（Torawayo Pusanhange 돌아와요 부산항에）的放克摇滚版。他在 1980 年至 2003 年之间发行的 18 张专辑中，结合了丰富多样的音乐风格，从 trot、民谣，到迪斯科、摇滚、放克和爵士等。跨流派是其音乐市场化的关键因素，且未削弱他的商业成功，直到徐太志和孩子们称霸音乐排行榜，他的商业热度才开始下降。

地下音乐同严重商业化和电视化的地上音乐形成了直接对比。自 20 世纪 80 年代中期始，新一代音乐人开始修复 60 年代和 70 年代筒吉他和组合声音音乐的断层，旨在以更专业的方式恢复它们的活力。摆脱了早期学生民谣歌手的业余地位和政治意图，新地下音乐人把自己表现为真正的艺术家，强调个人身份、音乐原创性、艺术创造力和技术能力等概念。地下音乐的最佳代表乐队和音乐人，如野菊花（Tŭlgukhwa 들국화）、金贤植

（Kim Hyŏn-Sik）、赵东振（Cho Tong-Jin）、新村布鲁斯（Sinch'on
Pǔrusǔ 신촌 블루스）、某一天（Ŏttŏnnal 어떤날）、柳在夏（Yu
Chae-Ha）、春夏秋冬乐队（Pom-yŏrŭm-kaŭl-kyŏul
봄 여름 가을 겨울）、Sinawe 乐队、白头山乐队（Paektusan
백두산）、复活乐队（Puhwal 부활），涉及风格包括摇滚、重金属、
蓝调、民谣、融合爵士等,他们的现场表演激情火热,唱片作品野
心勃勃,借此收获了人气。地下音乐一直作为二分的总括术语
存在,体现音乐风格与表演的多样性,超越了经济意义上的成功
和电视大众媒介。尽管这两个领域之间的界限时至今日仍基本
保持稳定,但在未来十年里,地下风格将开始走向主流。①

民主化时代：说唱舞蹈、风格分裂及偶像流行（20 世纪 90 年代）

　　20 世纪 90 年代初,韩国历经巨变。结束了几十年的专制军
事统治后,韩国在金泳三（1993—1998）的领导下向民主化迈出
了实质性的一步；同时,韩国迎来重大经济繁荣(是朴正熙和全
斗焕独裁统治下的严格发展主义的成果),开始在所有阶层,尤
其是韩国年轻人中,诱导广泛的消费主义。新世代（new
generation 신세대）一词表明了城市富裕的中产阶级年轻人的新
消费力量,他们的价值观、生活方式和文化习惯与老一代（既成

① 作者书写于 2012 年。——译注

世代）（kisǒngsedae 기성세대）大相径庭。出生于 20 世纪 70 年代早中期的年轻人：

> 没有经历过老一代人的政治经济困难；大多数成长于核心家庭（nuclear family），繁忙的都市生活方式取代了传统儒家思想。他们与老旧的压抑教育体系格格不入，个人主义导致他们排斥获得学术成绩的要求，冲突从而出现。
>
> （Jung，2006，111）

新一代人已经在消费美国流行文化（食品、时尚、电影和流行音乐）中成长起来，如今对全球和国内新流行文化趋势的要求越来越高。这种青年文化转移源于并反映了韩国对世界的重新开放，一些重大事件，如 1988 年汉城奥运会、1993 年大田世博会，以及新技术、网络和出版物形式（即 MD①、CD、便携式媒体播放器、卡拉 OK 机和 MV 剪辑）的崛起也标志了新开放。贸易、劳动力迁移、旅游和留学从根本上促使国际尤其是美国流行文化和音乐在韩国的流量增长。当时的地方性主流流行音乐主要是万年不变的流行民谣和对美国流行舞曲的简单复刻，因此显得单调，不适合韩国年轻人的生活——他们追求不同的新事物。

　　徐太志和孩子们（Seo TaiJi and Boys）填补了这一空白，其惊人的成功让他们扶摇直上，成为顶级文化偶像。1992 年春天，前

① 原文为 MC，此处应为 MD，Mini Disc，迷你磁光盘，由日本索尼公司（Sony）于 1992 年正式批量生产的一种音乐存储介质。——译注

重金属乐队 Sinawe 贝斯手徐太志及两位舞者李朱诺（Lee Juno，音译）和梁铉锡（Yang Hyun-Suk）（后者之后成立了 YG 娱乐公司）作为韩国第一个嘻哈组合发表专辑，电视出道。他们将说唱同韩语歌词和采样相结合，并辅以其他各种音乐风格及对韩国社会的倾诉，他们身着当时不走寻常路的时尚款式——肥大的裤子、太阳镜和棒球帽，表演着精心编排的嘻哈舞蹈。该组合在韩国保守的媒体中呈现出一种挑衅性的新意，因此在年轻一代中迅速收获成功，而徐太志则成为韩国青年的最重要的代表人物。徐太志和孩子们通过向韩国主流社会引入更快的舞蹈说唱歌曲，为接下来的几代韩国流行偶像铺平了音乐道路。然而，他们并不只是重复标准流行音乐公式，而是以创造性的自由和音乐创新作为组合特色，包括其在 1996 年解散前所发行的四张常规录音室专辑。每发一张新专辑，组合都会尝试将新元素和风格加入不同的曲子中。首张专辑的主打歌《我知道》（Nan arayo 난 알아요）（1992）确立了韩国说唱舞蹈（rap dance）（通过传统采样技术和浪漫歌词演绎）流派。第二张专辑中的《何如歌》（Hayŏga 하여가）（1993）使用更强的节拍、更快的说唱、重金属吉他连复段①，结合雷鬼时尚和脏辫，并采用韩国传统的双簧管乐器太平箫的声音，以此强化该组合的嘻哈风格。第三张专辑（1994）中的《教室理念》（Kyosil idea 교실 idea），融合了硬核说唱和呼喊（shouting）、死亡金属吉他和咆哮的声音，歌词批判了

① 反复演奏的管乐段落，通常作为独奏的背景。——译注

韩国的压迫性教育体系。同张专辑的《渤海之梦》（Parhae-rŭl
kkumkkumyŏ 발해를 꿈꾸며）直接以民族大统一为话题，这是流
行歌曲中的罕见主题。第四张专辑（1995）中的《回家》，采用了
嘻哈组合墓园三人组（Cypress Hill）风格的美国西海岸匪帮说
唱，并对徐太志的社会批评进行了更温和的诠释，歌词中对离家
出走的青少年给予了安慰，并寻求两代人的和解。《时代遗憾》
（Sidaeyugam 시대유감）显露的是另类摇滚和垃圾摇滚风格，原本
要放入同一张专辑中，但由于其涉嫌对长辈不敬的歌词，没有通
过预先审查管制。当歌迷抗议和公众辩论成功促使废除专制时
代遗留下来的事前审查制度（sajonsimŭije 사전심의제）后，该组合
终于在 1996 年将这首歌作为单曲发行。①

　　徐太志取得偶像级地位，不仅是因其通过挪用新音乐、舞蹈
和时尚风格使韩国流行音乐现代化，以及迎合新青年的文化欲
望，而且还因为他对流行音乐制作的产业布局作出了实质性转
变。由于徐太志是该组合的作曲、作词、制作人及经理人，所以
他对组合的形象和歌曲掌握了所有主动权。这种不依赖经理人
和经纪人，创造自我形象的独立偶像概念，令韩国主流流行音乐
耳目一新，与广播电台及其内部明星体系和以大型管弦乐队为
中心的电视节目的霸权主义权力相抗衡。不同于其他人，徐太
志象征着向以形象为中心的流行音乐的转变，这种流行音乐不

① 关于徐太志和孩子们的详细讨论，参见 Jung，2006；Song，2009；Maliangkay，
　2014。

再仅局限于老牌电视台标准,而是也适用于韩国 MV 电视时代的来临所带来的新标准。

随后,主流流行音乐市场开始多样化,发展出多种分支,并在风格上各有特色。流行民谣和 trot 继续在旧媒体(电视和磁带)中盛行,但也呈现了新事物,并采用法国香颂①等外国风格。面向大学生和知识分子的爵士歌曲,面向俱乐部受众的迪斯科音乐,以及电影和电视的原声带都成为新类别(Howard,2006,90)。徐太志和孩子们提高了美国黑人音乐风格的被接受度,并为其他获得巨大成功的嘻哈和 R&B 表演者打开了音乐行业的大门,如由郑皙源(Chŏng Sŏk-Won)和张好一(Chang Ho-Il)代表的组合 015B(Kongirobi 공일오비),以及由李准(Yi Chun,音译)、金朝翰(Kim Chohan)和郑在允(Chŏng Chae-Yun,音译)三位成员组成的 Solid(Sollidŭ 솔리드)。韩国歌手和组合迅速吸收了外国流行音乐风格,并将其塑造成流行舞曲流派的地方性变体。其中,男歌手金建模(Kim Gun Mo)1993 年的第二张录音室专辑《借口》(P'ingye 핑계)和四人组合 Roo'ra(룰라)在 1994 年发行的首张专辑《雷鬼之根》(Root of Reggae)带火了雷鬼风格。然而,在 20 世纪 90 年代后半期,大多数舞曲流行榜歌曲基本带有科技节拍(techno beats)。

由于青年消费能力提高、对外国风格和理念的快速挪用,加

① 香颂来自法语"chanson",意为歌曲。法国香颂是法国世俗歌曲和情爱流行歌曲的泛称,以甜美浪漫的歌词著称于世。——译注

上缺乏版权管理，国内音乐市场快速扩张，使得音乐盗版成为一个备受争议的问题。正如郑恩英（Jung Eun-Young，音译）在其关于日本在韩国流行文化中的影响的论文中所述，据称，许多韩国组合和歌手不仅直接抄袭美国流行歌星，还抄袭日本流行文化（即流行偶像时尚、歌曲、舞蹈风格和卡通）（Jung，2001）。比如，Roo'Ra 组合明显抄袭了日本偶像组合忍者（Ninja）的一首歌曲的旋律，早期的韩国偶像流行男团 H. O. T. 被指抄袭了日本视觉摇滚组合 X-Japan 和日本动画《龙珠》（*Dragon Ball*）的歌曲和风格。韩国女团，如 S. E. S. 、FIN. K. L. 和 Baby V. O. X. 似乎直接模仿了日本女团 SPEED —— 日本唱片公司玩具工厂（Toy's Factory，1996—2001）旗下的四人团，其全亚洲销量达数百万。韩国对日本文化产品的开放政策从 1998 年到 2004 年经历了四个阶段，这并没有使盗版日本流行歌曲的问题自然而然得到解决，但的确限制了韩国歌手和制作人放肆抄袭日本歌曲，"因为韩国观众对日本大众音乐的了解越来越多，大众关注版权问题的态度也越来越认真"（Jung，2001，144f）。

　　自 20 世纪 90 年代以来，韩国音乐产业在很大程度上是一个"山寨文化（cottage culture）产业"（Petersen，2003，199），因为跨国音乐公司，即所谓的大唱片公司的影响力仍然很有限。相反，所谓的中小型演艺企划社（yŏnye kihoeksa 연예기획사）开始取代唱片公司（ŭmbansa 음반사），成为音乐制作的主导力量。到了千禧年，随着韩国本土信息技术业发展，大型广播公司的霸权开始萎缩。大型商业集团，如三星、现代和 LG，自 20 世纪 80 年

代末开始提供资金支持,并在 20 世纪 90 年代增加了对繁荣音乐市场的投资。直到 1997 年亚洲金融危机(在韩国也被称为国际货币基金组织危机),大型商业集团才最终不得不在国家经济衰退中退出音乐业务(Shin,2008)。年轻消费者的购买力急剧萎缩,音乐唱片销售一蹶不振,唱片公司和唱片店被迫倒闭。

在国内音乐市场走下坡路的同时,"走出去"成为中小型音乐公司的必要生存战略,而艺人经理和经纪人则被提升到关键的文化中间人的地位。在重新构建早期电视明星体系时,他们大多回归公式化生产,并针对异国亚洲青年目标受众,用徐太志的音乐传承(快速的说唱流行舞曲)丰富形式。韩国的电视剧和电影已经在华语国家和地区产生了巨大影响,中国评论家们因此创造了韩流(hallyu 한류)一词。韩国制造的偶像流行舞曲很快就跟随而来,并继续扩大其影响势力范围。1996 年,徐太志和孩子们解散的同年,第一个经过系统训练的偶像男团 H. O. T.(High Five of Teenagers)离开了娱乐公司 SM 娱乐的流水线。四年后,H. O. T. 成为韩流在中国的音乐先锋,与其他韩国偶像团体,如酷龙(CLON)、新闪亮组合(NRG)、神话、Baby V. O. X. 和 S. E. S. 一道,象征性地标志着 K-Pop 的民族成功故事的开端,同时也是跨国成功故事的开端。

如本章所示,跨国性(transnationality)在韩国大众音乐中只是一个近期现象,可以被视作韩国大众音乐不同概念的固有因素,也是其多种流派的构成因素,自 19 世纪末首次与西方音乐碰撞以来,这些流派就在不断增加并多样化。因此,在 20 世纪

90 年代中期出现的以练习体系为核心的工业制造偶像明星的意义上，K-Pop 代表了韩国大众音乐中跨国力量和民族力量之间复杂遭遇的漫长历史中的最新阶段，其"走出去"的导向和在更大范围内的国际人气使得 K-Pop 现象与早期的韩国大众音乐相异。下一章旨在探究 K-Pop 的独特品质，并从流派形态的角度讨论 K-Pop，同时还将讨论推动 K-Pop 歌曲制作并从中产生的全球想象。

参考文献

Ahn, Choong-Sik. 2005. *The Story of Western Music in Korea：A Social History, 1885－1950*（《西方音乐史：社会历史，1885—1950》）. Morgan Hill, CA：eBookstand.

Armstrong, Charles K. 2007. *The Koreas*（《朝鲜半岛》）. New York/London：Routledge.

Finchum-Sung, Hilary. 2006. "New Folksongs：Sinminyo of the 1930s"（《新的民谣：20 世纪 30 年代的新民谣》）. In *Korean Pop Music：Riding the Wave*（《韩国流行音乐：顺流而涌》）. Edited by Keith Howard, 10－20. Folkestone, Kent：Global Oriental.

Howard, Keith. 2006. "Coming of Age：Korean Pop in the 1990s"（《时代降临：20 世纪 90 年代的韩国流行音乐》）. In *Korean Pop Music：Riding the Wave*（《韩国流行音乐：顺流而涌》）. Edited by Keith Howard, 82－98. Folkestone, Kent：Global Oriental.

Hwang, Okon. 2005. "South Korea"(《韩国》). In *Continuum Encyclopedia of Popular Music of the World. Volume V, Asia and Oceania.* (《世界流行音乐大全》卷五《亚洲与大洋洲》). Edited by John Shepherd, David Horn, and Dave Laing, 45–49. London and New York: Continuum.

Hwang, Okon. 2006. "The Ascent and Politicization of Pop Music in Korea: From the 1960s to the 1980s"(《韩国流行音乐的崛起与政治化: 20 世纪 60 年代至 80 年代》). In *Korean Pop Music: Riding the Wave* (《韩国流行音乐: 顺流而涌》). Edited by Keith Howard, 34–47. Folkestone, Kent: Global Oriental.

Jung, Eun-Young. 2001. "Transnational Cultural Traffic in Northeast Asia: The 'Presence' of Japan in Korea's Popular Music Culture"(《东北亚的跨国文化交通: 韩国大众音乐文化的日本"身影"》). PhD diss., University of Pittsburgh. ProQuest (AAT 3284579).

Jung, Eun-Young. 2006. "Articulating Korean Youth Culture through Global Popular Music Styles: Seo Taiji's Use of Rap and Metal"(《借全球大众音乐风格阐明韩国青年文化: 徐太志的说唱与金属表达》). In *Korean Pop Music: Riding the Wave* (《韩国流行音乐: 顺流而涌》). Edited by Keith Howard, 109–122. Folkestone, Kent: Global Oriental.

Lankov, Andrei. 2009. "Who Listened to the Radio?"(《谁是电台听众?》). *Korea Times* (《韩国时报》), October 7. Accessed May 4, 2012. http://www. koreatimes. co. kr/www/news/include/print. asp? newsIdx = 48243

Lee, Insuk. 2010a. "Convention and Innovation: The Lives and

Cultural Legacy of the Kisaeng in Colonial Korea（1910－1945）"（《传统与创新：朝鲜半岛日据时期（1910—1945）艺伎的生活与文化传承》）. *Seoul Journal of Korean Studies*（《韩国研究首尔期刊》）23/1：71－93.

Lee, Kang-Sook, Kim Chun-Mi, and Min Kyeong-Chan. 2001. 우리 양각 100－년（《我们的洋乐 100 年》）. Seoul：Hyeonamsa.

Lee, Yong-Woo. 2010b. "Embedded Voices in Between Empires：The Cultural Formation of Korean Popular Music in Modern Times"（《嵌入帝国之间的声音：现代韩国大众音乐的文化形态》）. PhD diss., McGill University, Montreal. ProQuest（NR 72648）.

Lee, Young Mee. 2006a. "The Beginnings of Korean Pop：Popular Music during the Japanese Occupation Era（1910－45）"（《韩国流行音乐的开端：日据时期（1910—1945）的大众音乐》）. In *Korean Pop Music：Riding the Wave*（《韩国流行音乐：顺流而涌》）. Edited by Keith Howard, 1－9. Folkestone, Kent：Global Oriental.

Lee, Young Mee.［이영미］. 2006b. 한국대중가요사（《韩国大众歌曲史》）. Seoul：Minsokweon.

Maliangkay, Roald H. 2011. "Koreans Performing for Foreign Troops：The Occidentalism of the C. M. C. and K. P. K."（《为外国军队表演的韩国人：C. M. C. 与 K. P. K. 的东方主义》）. *East Asian History*（《东亚史》）37：57－72.

Maliangkay, Roald H. 2014. "The Popularity of Individualism：The Seo Taiji Phenomenon in the 1990s"（《个人主义的流行：20 世纪 90 年代的徐太志现象》）. In *The Korean Popular Culture Reader*（《韩国大众文化读本》）. Edited by Kyung Hyun Kim, 296－313. Durham/London：Duke

University Press.

Nettl, Bruno. 1985. *The Western Impact on World Music : Change, Adaptation, and Survival* (《西方影响世界音乐：改变、适应与生存》). New York : Schirmer.

Paik, Won-Dam, Jang Yu-Jeong, Lee Jun-Hee, and Park Aekyung. 2007. "일제강점기 한국 대중음악사 연구" (《日本殖民期韩国大众音乐史研究》). Research paper (unpublished).

Pak, Gloria Lee. 2006. "On the Mimetic Faculty : A Critical Study of the 1984 Ppongtchak Debate and Post-Colonial Mimesis" (《论模仿能力：对1984 年嘭嚓辩论和后殖民模仿的批判性研究》). In *Korean Pop Music : Riding the Wave* (《韩国流行音乐：顺流而涌》). Edited by Keith Howard, 62 – 71. Folkestone, Kent : Global Oriental.

Petersen, Mark Allen. 2003. *Anthropology and Mass Communication : Media and Myth in the New Millennium* (《人类学与大众传播：新千年的媒介与神话》). New York/Oxford : Berghahn.

Shin, Hyunjoon. 2008. "Globalization of Korean Popular Music/Music Industry and the 'Studies' about It" (《韩国大众音乐/音乐产业的全球化与"研究"》). Paper presented at the bi-annual conference of the Inter-Asia Popular Music Studies Group (亚际大众音乐研究小组双年会), Osaka, July 26 – 27.

Shin, Hyunjoon, and Ho Tung-Hung. 2009. "Translation of 'America' During the Early Cold War Period : A Comparative Study on the History of Popular Music in South Korea and Taiwan" (《冷战初期对"美国"的翻译：韩国与中国台湾的大众音乐史比较研究》). *Inter-Asia Cultural Studies* (《亚际

文化研究》）10/1：83 - 102.

Son，Min-Jung. 2004. "The Politics of the Traditional Korean Popular Song Style T'ŭrot'ŭ"（《传统韩国大众歌曲风格 Trot 政治》）. PhD diss.，The University of Texas at Austin. ProQuest（AAT 3145359）.

Son，Min-Jung. 2014. "Young Musical Love of the 1930s"（《20 世纪 30 年代的年轻音乐热爱》）. In *The Korean Popular Culture Reader*（《韩国大众文化读本》）. Edited by Kyung Hyun Kim，255 - 274. Durham/London：Duke University Press.

Song，Haw-Suk. 2009. "Over，Under und Dazwischen：Populäre Musik und Kultur in Südkorea"（《全视角：韩国的大众音乐与文化》）. PhD diss.，Humboldt University Berlin.

Yano，Christine Reiko. 2002. *Tears of Longing：Nostalgia and the Nation in Japanese Popular Song*（《渴望之泪：日本大众歌曲中的思乡与民族》）. Cambridge：Harvard University Press.

Zhang Eu-Jeong. 2010. "What It Means to be a 'Star' in Korea：The Birth and Return of Popular Singers"（《韩国"明星"的含义：大众歌手的诞生与回归》）. *Korea Focus*（《韩国聚焦》），September 28. Accessed May 12，2013. http://www. koreafocus. or. kr/design2/essays/view. asp? volume_id = 101&content_id = 103227&category = G.

第三章 | 制造全球想象：K-Pop 转义论

　　20 世纪 90 年代的音乐商业历经巨大时代转变,音乐人和音乐制作人的全球意识增强,艺人管理公司问世,成为音乐市场上一股新的强劲势力。自此,流行偶像便已成为主流音乐商业的中心。政府、媒体和粉丝话语中 K-Pop 的使用随意且模糊,通常指"来自韩国的流行音乐"(无更详细阐释),并且可能包括来自截然不同流派的艺人和音乐风格,而我把 K-Pop 理解为一种关系的结果,即它所描绘的全球想象和民族认同问题之间的固有对立,而民族认同问题构成了 K-Pop 的基础,并与 K-Pop 互相交织、互相冲突。因此,K-Pop 既不能由风格或音乐内特征定义,也不能仅仅由地理或民族起源定义,而是必须在更广泛的社会经济动态中加以理解,特别是要将其看作在 20 世纪 90 年代中期开始将目标市场扩张到国界之外的韩国音乐制作公司全球化的产物。从狭义理解,K-Pop 指的是韩国流行音乐,它以青少年为导向,以明星为中心,由多栖娱乐集团大规模生产。鉴于有越来越多的韩国国内外 K-Pop 粉丝和各种证实其独特品质的信息来源,本章将尝试以下列问题为引导讨论这些品质:K-Pop 如何构建并表现全球想象? K-Pop 有何策略、技术和参数特征?

　　尽管韩国偶像流行领域有各种各样的艺人、风格、经纪人和

议程,但在 K-Pop 音乐领域的划分和组织方式以及其所有的参数方面有某种一致性。因此,我将在本章中使用一种系统性方法(而不是继前章的追溯历史),将 K-Pop 描绘成一种音乐流派的连贯现象。为避免现象学描述中隐含的接近性(closeness)和普遍性(universality)的概念,本章将从更开放、更碎片化的流派描述模式中获取视角和灵感。比如,在音乐学中,亚当·克里姆斯(Adam Krims)为说唱音乐勾勒出一个流派体系,将音乐的内部结构与其社会功能相联系。他认为社会生活内化于作为音乐和社会类别之间调解层次的音乐诗学之中。就说唱音乐而言,他指出:"简单地描述一个流派,不仅要重溯说唱音乐的完整背景,而且要考虑围绕后者的同样(相对)自主的话语世界——且不要太隐晦地提及(晚期)资本主义生产方式本身的各个方面。"(Krims,2000,46)与克里姆斯讨论的作为说唱内流派区分标志的(次)风格和主题不同,值得注意的是,K-Pop 中的制作模式(可见于选拔和训练体系或在粉丝对特定制作公司的忠诚度)比音乐风格、文本信息或艺人态度的假定一致性更重要,且与艺人、公司和粉丝的认同形成直接关联。因此,这里的讨论必须考虑到偶像制作体系是 K-Pop 流派中不可分割的一部分。此外,我认为 K-Pop 是一种多文本现象,一种由话语、视觉和声音策略组成的符号制度。本章借鉴各种信息来源和方法,结合了文本、音乐诗学及话语分析的民族志数据。本章分为七个类别(文字、体系、偶像、歌曲、形式与曲式、声音、视觉),每个类别都是全球想象生产中的流派建构原则和构成要

素。更不用说,该体系是严格筛选的、分裂的且流动的。我无意呈现完整的风格特征分类、固定的流派体系,或 K-Pop 音乐现象学,相反,我将试着阐明音乐全球化的机制在何处以及如何塑造并渗透了 K-Pop 的物质条件和制作模式。因此,可以将本章的结构解读为一种转义(tropology)。这里的转义不是指文学研究中狭义的隐喻和修辞手法的比较研究,而是海登·怀特(Hayden White)所定义的最宽泛的概念。他指出:"转义,既是从有关事物关联方式的一种观念到另一种观念的运动,也是事物之间的一种关联,使得事物能够以一种考虑到用其他方式来表达的可能性的语言来表达。"(White,1978,2)这里所介绍的 K-Pop 转义是各种不同要素的集合,这些要素只有相互结合才能构成 K-Pop 这一音乐流派。

术语

过去韩国人很少使用 K-Pop(K-팝)一词。在韩语中,指定国内制作的流行音乐的普遍用语为"한국가요"(韩国歌谣),"대중가요"(大众歌谣),或简单的"가요"(歌谣)。历史上,K-Pop 一词被用于区别韩国大众音乐与其他形式的音乐,如"국악"(国乐,韩国传统音乐)和"클래식"(classic,西方古典音乐),以及"팝송"(pop song,西方流行音乐)。尽管 K-Pop 一词近来在外国人和韩国以外的粉丝中尤其流行,但韩国主流媒体和消费者

仍然喜欢歌谣一词胜过 K-Pop。① 同样,大多数实体音乐零售店和商业音乐下载服务仅支持本地消费,因此使用标签歌谣以区分国内曲目和其他音乐流派,后者要么以其外国来源命名(如,流行、古典、爵士、世界、日本流行、华语等),要么以特定功能或主题命名(如,韩国传统音乐、影视原声带、当代基督教音乐、佛教音乐、儿童歌曲、新世纪②等)。

2010 年 11 月,音乐下载服务网站 Soribada 推出其英文在线门户,面向国际消费者合法发行韩国音乐。对于完全相同的音乐曲目,Soribada 在韩国门户网站上使用的标签是가요(歌谣),而在全球门户网站上使用 K-Pop,从中可以看出一种话语转变以及一个与海外对韩国流行音乐兴趣上涨有关的新术语的出现。这种术语差别和内外部使用之间的分离(让人想起人类学中的局内/局外鸿沟)重燃起民族作为象征性边界标志的重要意义。不同于为 20 世纪 80 年代末日本的特定音乐类型演化出的内生标签 J-Pop(Mori,2009,474),K-Pop 作为一个外源性记,主要由其他各国(主要是亚洲国家)使用,以归类韩国流

① 在我于 2009 年的研究中,与我交谈的许多韩国粉丝都不知道 K-Pop 这个词。一位曾在韩国国家广播公司——首尔广播公司(Seoul Broadcasting System, SBS)的流行音乐广播节目《李笛的 1010 俱乐部》担任制作人的人士告诉我,相比 K-Pop,他更喜欢"歌谣"一词,因为"pop"这个词还是太容易与"流行歌曲"联系在一起,而后者一直局限于西方流行音乐。"歌谣"一词的盛行也反映在 SBS 的每周偶像流行电视节目中,该节目名为《人气歌谣》(Inkigayo 인기가요)。

② 介于电子音乐和古典音乐之间的音乐。——译注

行歌曲。以此类推,C-Pop 代表中国流行音乐,也是从海外市场角度出发。西里尤瓦萨科(Siriyuvasak)和申贤俊在其对泰国年轻人 K-Pop 消费的研究中认为,这种 N-Pop(N 代表国家)中的国籍被掩盖的同时也在被揭露,并时而转化成亚洲流行音乐的泛亚概念或被其所掩盖,而亚洲流行音乐本身必须被视为"一种新的全球风格的跨地方(再)创造"(Siriyuvasak and Shin,2009,120)。这种在不同亚洲国家城市中产阶级和消费主义青年文化崛起背景下出现的 N-pop 流派,可以看作亚洲地区内生产和消费循环增强及跨国流量增加的结果。

对于谷歌关键词 K-Pop 及其变体"Kpop"的统计(2014 年 10 月统计)显示,自 2009 年以来,这两个词的搜索量都呈指数级增长。① 区域兴趣详情显示,搜索查询次数最多的九个国家分布在东南亚和东亚,其中印度尼西亚、马来西亚、越南、新加坡和菲律宾搜索次数居于高位。值得注意的是,K-Pop 一词在韩国的地位也日益稳固,尤其是业界人士会使用该词进行营销。K-Pop 一词不单单是一个流派标签,而已经成为时尚前卫舞曲所代表的全球想象的标志。因此,它是一种新词语政治的一部分,其中,语言的灵活性和模糊性绝非偶然,而是被涉及经济利益的特定参与者(即音乐产业、大众传媒和政府部门的文化推广人员)功能

① 根据谷歌趋势,2009 年至 2014 年期间,K-Pop 一词的全球平均流量增加了 40 多倍。可推测网站的数量也类似地爆炸性增长。截至 2014 年 10 月 1 日,K-Pop 的谷歌搜索结果总数约为 3.2 亿。

化并为之服务。

艺名

不计其数的 K-Pop 艺人和组合的名字直接反映这种灵活性，他们没有使用韩文名，而是在名字中使用首字母、缩写、数字、符号和奇怪的英文。以下列举反映了艺人经纪公司对这种措辞和新名词的青睐，这些名字自 1996 年以来一直霸占音乐排行榜：1TYM、2AM、2PM、4Minute、5-Dolls、8eight、2ne1、Baby V. O. X.、BoA、B. A. P.、Big Bang、B2st（Beast）、B2Y、BtoB、CNBlue、Code-V、DBSK、D-NA、EXO、F. CUZ、FinK. L、FT Island、f（x）、Gn. E、G. O. D.、HAM、H. O. T.、IU、JJ、JQT、J. T. L.、JYP、JYJ、LPG、M、MBLAQ、Miss A、Miss S、NRG、NU'EST、SAN E、Sechs Kies、Seeya、S. E. S.、Se7en、SG Wannabe、S#arp、SHINee、SHU-I、SM the Ballad、SNSD、SS 501、T-ara、Teen Top、T-Max、TEN、TOP. AZ、TwiNy、U-Kiss、UP、VNT、V. O. S、X-5、X-Cross、YG、YMGA、ZE:A。虽然以上列举还不是全部，但是能看出来艺人们的名字看上去听上去都让人如堕五里雾中。它们的拼写类似于加密的计算机密码或虚拟人物名称，而不是西方流行组合常见的个人名字或严格意义上的名字。其语言模糊性促成了文字游戏和双关。① 比如，B2st 是一个男团的名字（有时拼写成

① 在日本流行歌曲歌词的背景下，穆迪（Moody）和松本（Matsumoto，音译）（2003）用"代码模糊"（code ambiguation）一词指代在两种语言中　（转下页）

"Beast"），它利用韩语汉字词数字 2 和英文字母 e 的相同发音，从而产生了 Beast（野兽）和 Best（最佳）之间的语义屈折（semantic inflection）。首字母缩写词和简称非常多，而且大多围绕英语单词及其发音，如 H. O. T.（全称 High Five of Teenagers）或 1TYM（发音为 One Time）。名字通常简短易记，其含义却往往显得次要。有时，这些名字是误译或误用标准外语词的结果，比如男团 Sechs Kies 的名字便是如此。根据粉丝网站及该组合的维基百科页，这个名字是两个德语单词 sechs（六）和 Kies（砾石）组成的词组，原是要意指"六颗水晶"，然而，这是对 Kies 一词的误译和误用。

艺名和组合名有双重功能：非韩国观众可以轻松理解，韩国观众也可以感知其全球性形象。大多数艺名都是基于英文单词，而 TVXQ① 组合则明显是个例外，他们的名字参考了中文且扩大了语言灵活性的范围。该组合的管理公司在东亚地区推

（接上页）具有可能含义的词语的创造性使用。"这种两种代码的混合或模糊，往往在书面层面上进行，而在听觉层面上，似乎未出现任何混合。"（Moody，2006，218）

① 东方神起是由 SM 娱乐公司于 2003 年推出的五人男团。该组合在亚洲收获了巨大的跨国人气，发行了日语和韩语专辑，并在华语地区和东南亚地区进行现场演出。他们因其表现的柔性阳刚（Jung，2009）、声乐技巧（他们的无伴奏合唱能力）以及拥有超过 80 万粉丝成员的世界上最大的粉丝后援会（据《吉尼斯世界纪录大全》所述）而闻名。2010 年，该组合在三名成员与 SM 娱乐公司打官司后解散。此后，他们成立了自己的三人组 JYJ，而其余两名成员则以东方神起的名义继续活动。

行跨国营销策略，并以汉字"东方神起"（东方崛起之神）作为组合名称，以同时吸引韩语、日语和华语受众。根据目标市场和网络社区中粉丝的国籍，该组合的名字以不同的文字、音译和拼写出现。在韩国，组合名字写作동방신기、Dong Bang Shin Ki 或 DBSK；在日本，组合名字写作東方神起、Tohoshinki、TVXQ 或 TVXQ！；在中国大陆、香港和台湾，组合名字写作东方神起/東方神起、Tong Vfang Xien Qi 或 TVfXQ。这种多态名称使制作公司在向不同亚洲国家销售该组合的音乐时更加灵活。它是公司本地化战略的一部分，在这一战略中，地方化产品（localized product）作为地方性产品（local product）出现（即，在日本，该组合以日本乐队之名进行营销）。因此，消费者对以为是本土的作品的更强认同感会增加制作公司的营收。此外，根据我自己和西方的东方神起粉丝的经验，该组合名字的不同拼写最初可能会显得相当混乱，但同时也会激起人们的好奇心以及对该组合及其音乐的了解欲望。① 在这里，最初的疑惑可以成为卖点。很明显，乐队成员的名字有许多变体也明显遵循这一原则，并有

① 该组合对于每个试图对他们的专辑进行分类或搜索的人而言都是一个挑战。他们无视字母系统中的常见分类，这一点可以从韩国的唱片店存放其专辑的不同方式中看出。根据他们使用的文字系统，可以发现他们的名字既用罗马字也用韩文字母书写，或者缩写为 DBSK。日语和韩语专辑放在一起或分开放，而他们的日语专辑有时会出现在 J-Pop 区，其组合名称用汉字书写或简单地写成 TVXQ。音乐在线服务也有同样的问题，不过如果是针对国际消费者，最常用的写法是 TVXQ。

同样效果。① 最后，值得注意的是，尽管东方神起在东亚地区以外的粉丝群体愈加庞大，但他们的管理公司和粉丝并未使用该组合名字的英文翻译。与大多数偶像组合和跨国传播的艺人名字中的英语语码转换（code-switching）不同（如，Rain 在韩国被叫作정지훈［Chŏng Chi-Hun，郑智薰］和비［pi，雨］，在日本被叫作ピ，在中国被叫作雨或雨龙），东方神起只使用汉字作为韩国、日本和中国的语言共性。他们的名字摆脱了英语作为现代性符号的霸权，而是唤起并重申这些国家之间文化接近的想象。

歌词中的英语语码混用

不仅在组合名中，歌名和歌词中英语的使用也很普遍。虽然语码混用（code-mixing）或语码转换是许多其他亚洲流行歌曲的特点②，但是 20 世纪 90 年代中期之前，几乎从未在韩语歌曲中出现过。陈达永（Dal Yong Jin，音译）和柳雄宰（Woongjae Ryoo，音译）指出，20 世纪 90 年代韩国广播和社会出现英语潮，因此韩国流行歌曲的英语混用自 90 年代中期以来迅速增长（Jin

① 例如，金在中（Kim Chae-Jung）是该组合的队长（应为主唱，队长为组合另一位成员郑允浩。——译注），他的英文和日文艺名是 Je jung/ジェジュン，韩文艺名是 Hero、재중（在中）和영웅재중（英雄在中）。粉丝们发现他是被收养的之后，也开始使用其原名韩在俊（Han Chae-Jung）称呼他。

② 参见 J-Pop（Moody，2006）、普通话流行音乐（Wang，2006）及粤语流行音乐（Chan，2009）的英语语码转换讨论。

and Ryoo,2014,119）。1995 年徐太志和孩子们的说唱歌曲《回家》（Come Back Home）就是一个早期代表，只在标题和重复的副歌短语部分使用英语"you must come back home"（你必须回家）。从下面的歌词可以看到英文从所附的韩文歌词中明显脱颖而出：①

　　　我在努力寻找什么？我在何处不安徘徊？

　　　我已觉命不久矣，愁肠寸断。

　　　明天就要来临，我心惴惴不安，前路封锁。

　　　眼见自己被抛弃，日复一日。

　　　我不存在。而且，明天也不存在。

　　　我对这个社会的愤怒日益膨胀。

　　　最后，变成了厌恶。真理在舌尖消失。

　　　［副歌：］

　　　You must come back home，温暖你心中寒冷。

　　　You must come back home，在这残酷生命中。

　　　You must come back home，温暖你心中寒冷。

　　　You must come back home，我将继续努力。

① 英译歌词由 Jung（2006,119）提供；参考 Kim,2001,216。该歌曲由徐太志作词作曲，发行于 1995 年专辑《徐太志和孩子们》第 4 辑（*Seo Taiji and Boys Vol. 4*），Bando 唱片（BDCD-028）。

新生命诞生,父母再做回父母。

无人爱我。我痛苦的泪水已干涸。

世界如同盲目的泡沫。嗯。

环顾身边。等待着你。

是的,现在够了。我要翱翔天空。

因为我们还年轻,我们的未来足够光明,

呐!把这冰冷的眼泪擦去,you must come back home。

[副歌]

[适彼乐土!一、二、三。适彼乐土!适彼乐土!适彼
乐土!]

虽爆炸的心脏驱我疯狂。现在,我知道,(他们)爱我。

[副歌]

我在努力寻找什么?

我在何处不安徘徊?

我在努力寻找什么?

我在何处不安徘徊?

这首歌回应了其发行时期离家出走的韩国青少年的增加,对压
迫性教育体系提出批评,但副歌站在忧心的父母角度,乞求他们
的孩子回家。徐太志扮演了青少年和父母之间的调解人,他用
英语向年轻人发出不同寻常的呼吁。因此,英语是一种吸引注

意力的手段,会比用韩语对那些离家出走的孩子表达更直接。英语也就如此被用来标志父母与孩子之间的代沟,它的抒情功能在于代表区别于父母语言的年轻一代的语言。在这个意义上,英语可以被看作徐太志和出走孩子之间的秘密代码,是让他的话更可信并获得更多说服力的一种手段。此外,如果我们把"come back home"这句话从字面上理解为出自父母之口,那么使用英语也可以看作是父母在试图追赶年轻一代,克服缺乏沟通的问题,与他们的孩子重新建立联系(尽管他们不得不用一种对双方来说都陌生的语言来表达)。无论如何,语码转换都是为了体现年龄和价值体系的差异。

同样,李申希(Jamie Shinhee Lee,音译)(2004)在其 K-Pop 歌词的社会语言学研究中认为,英语是用来表达坚持自我和解放自我的立场以及未达成的认同(即,性欲、自我放纵和对普遍社会规范和价值观的抵抗),而韩语歌词(同一首歌中)代表"保守的、道德的和内省的守成者的观点"(Lee,2004,446)。除了这种话语功能的二分法,即英语被用来传达一种全球性、现代性或西方性的感觉,而韩语被用来代表地方性、保守性或东方性,正如李申希所说,英语混用的形式和功能更加异质化。从单词转换和不破坏韩语句子语法结构的短语,到重复或反映前句意思的整个句子,英语混用多种多样,这也是出于风格和押韵的目的,而这些目的遵循音乐流派的惯例或抒情者的个人品味。比如,BoA 的歌曲《我

的名字》(My Name)(2004)①,就在韩语歌词中使用了英语关键词和流行语。英语单词通过与音乐的节奏重音相呼应,以及被置于副歌中每句的开头和/或结尾而得到强调。以下是第一段副歌首句歌词的罗马音和翻译,英语单词为斜体:

Don't wanna fake it! nŏrŭl alge toen hu

maeil kidarin *phone call*

I got to make it! ŏnŭsae alge haesŏ

maeil kadŭn sik, tto ajik mŏn tŭthan naeil, *ahh*.

不想掩饰！认识你之后,

每天都在等待你的来电。

我必可以！不知不觉间发现:

日复一日,重蹈覆辙,明日却看似很遥远,啊。

一位曾为顶级音乐制作公司写过无数榜单热曲的词曲作者在个人采访中也证实了这一点,他表示:"我使用英语是为了押韵和方便发音,或者有时是在韩语中找不到合适的词,但具体什么时候使用英语并没有规则或计划。"(私人沟通,2009 年 9 月 17日)鉴于我的信息提供者并不擅长英语口语和书面对话,英语在歌曲中的使用显然只为其信号效应(signaling effect)。即使创作

① 该歌曲由 Kenzie 作词作曲,于 2004 年发表在 BoA 的第四张韩语专辑《我的名字》(*My Name*)中,SM 娱乐发行(SM-089)。

人能熟练地创作英文歌词,也不应认为 K-Pop 中语码混用变多,就代表 K-Pop 粉丝的英语理解力比纯韩语歌曲的听众更强。相反,正如利奥·洛夫迪(Leo Loveday)在其对日本歌曲的分析中所解释:

> 频繁的英语接触应理解为试图建立一个复杂形象(在流行音乐领域)的象征性结果,而英语的联想则被认为可以产生这种形象。

> (Loveday,1996,132f)

英语成功构建了 K-Pop 的如此复杂的形象,并建立了一个让国际歌迷与歌曲轻松联结的语言通道。如李申希所指,这"减少了 K-Pop 的民族性,增加了 K-Pop 的地区性接受"(Lee,2004,447),强调了其在创造泛亚接受性和地方独特性方面的混杂特征。然而,英语所能建立的跨越国界的语言纽带,其影响范围近来甚至超越了亚洲地区的界限。因此,K-Pop 中的英语混用并不是模仿美国或英国流行音乐的肤浅尝试。相反,它为不懂韩语的人以及韩国歌手和其国际歌迷提供了一个共同点——一种通用语言(lingua franca),以体现其独一无二。要问英语混用机制在亚洲以外地区的影响有多强大,欧洲的少女们聚集在家乡的公共场所,跟着 K-Pop 原曲一起跳舞唱歌,便是最好的证明。当歌手切换到英语时,往往是在副歌或主歌的关键点上,人们便会意外地听到少女们突然提高嗓门,以极大的热情歌唱,甚至热烈地呐喊。在这些时刻,她们显然更有信心用英语歌词加入演唱,

而不是跟着随后的韩语歌词。

后援字幕

语码混用是跨越语言和空间界限的创造性工具,并在韩国音乐制作人拓展外国市场方面体现战略品质,①除此以外,为不懂韩语的粉丝解决语言问题的许多做法也逐渐形成。无数网站和 K-Pop 粉丝博客提供不同形式和语言的韩语歌曲文本的翻译和音译版本。然而,最特别且最吸引英语粉丝的还属线上视频分享平台,在这些平台上,有韩语能力的歌迷上传 K-Pop 的 MV 片段,并把他们自己的翻译和音译文本编辑到字幕中。这种做法叫作后援字幕(fansubbing),最初是在与不懂日语的粉丝分享日本动画、电影和电视节目的情况下出现的。在网络翻译网站上,粉丝们自由地以个人或自发的工作小组的形式参与翻译、标音并给原始视听材料配字幕,观众们则能够回应、评论、讨论、纠正并给出更好的翻译建议。配合 K-Pop 的 MV,后援字幕表现了类似于视听内容所带来的观众参与和粉丝组织的例子,尽管二者存在明显区别。电影字幕都是为了捕捉情节意义、说话的语义,因此总是以翻译成外语的形式出现;K-Pop 视频最常见的则是另外或专门提供传达韩语歌词语音的字幕,这样可以帮助国际粉丝克服其在阅读韩语文字方面的困难或无力。同时,这也

① 这些来自制作方的跨语言策略包括写真册翻译、专辑再包装、针对不同语言市场的不同 MV(即日语、汉语、英语 MV)。

带来了一个奇怪的现象：粉丝们跟唱他们最喜欢的 K-Pop 歌曲，用心背诵歌词，发音准确，但她们不懂韩语，也不知道歌曲文本的含义。① 歌词的可视化是记忆歌曲、熟悉（外国）口语并与其他同道歌迷交流的关键。在韩国，可视化歌曲文本是卡拉 OK 演唱中的一种普遍做法，所有的电视音乐节目也是如此，在屏幕上提供歌词，作为对观众的一种服务。在韩国之外，K-Pop 粉丝的翻译和音译做法已经发展成为规避自然语言障碍的成功手段，而这些语言障碍长期以来一直阻碍着韩国流行音乐跨越国界。可以说语言障碍仍是非英语国家流行音乐跨国消费流动的主要障碍之一，这更会让人惊叹于后援字幕的存在。

体系

经纪公司

在韩国流行文化的跨国运动中，明星已成为最具价值的商品。自 20 世纪 90 年代末以来，他们通过出口到其他亚洲国家的电影、电视剧和流行音乐飞速取得成功，极大地推动了音乐产

① 在粉丝见面会和公共快闪活动中，我有机会与大多数德国 K-Pop 粉丝交谈，情况便是如此。虽然只有少数人通过自学或语言班接受过韩语培训，但他们中的大多数人都是韩语文盲，以韩语歌词的罗马音译作为辅助。YouTube 上的 MV 片段中的粉丝字幕音译帮助他们记住歌词，并跟着 MV 实时练习。西里尤瓦萨科和申贤俊（2009，123—124）在泰国青年中观察到了同样的基于口头语言模式和试错学习的交流实践。

业的重塑,使之成为一个以创造明星而不是音乐为中心的产业。管理并制造明星的经纪公司已取代唱片公司,发展成为音乐和娱乐产业的关键角色。一些公司已经从小型制作公司发展成为纵横一体化的大型企业集团,为国内信息与通信技术及媒体行业提供内容,在蓬勃发展的数字音乐市场中变得最为强大。

韩国的音乐市场相对较小,盗版率高,而且自21世纪初以来,实体音乐销量持续走低,管理公司因此形成了一种长期的商业模式,这种模式主要集中于两大原则:音乐出口和偶像明星体系。在众多艺人经纪公司中,有三家公司——SM娱乐、JYP娱乐和YG娱乐——将自己定位为市场领导者和多产的潮流引领者,每家公司都有其独特的企业形象、全球影响力,并拥有众多知名艺人和热门歌曲。

SM娱乐公司于1995年由李秀满(Lee Soo-Man)创立。20世纪70年代和80年代,李秀满在成为韩国音乐界最具影响力的商人之一前,是一位当红民谣歌手、电视及电台主持人。他算是韩国掀起“造星流程工业化”(MacIntyre,2002)的功臣,因其发明了一种复制年轻艺人和培养流行明星的体系。意识到东亚和中国庞大的人口中不断增长的青少年市场的巨大市场潜力后,SM便开始制作可能在国内获得成功并销往国外市场的青少年流行舞曲。SM建立了一个招募并训练偶像的体系,于1996年推出了首支男团H.O.T.,此后不断完善和发展,成为偶像生产的非常有效的装置和核心。2000年,H.O.T.在北京的首演得到了中国粉丝和媒体的热烈反响,之后SM娱乐便推进了业务专业

化及全球化战略体系化，与日本最大的舞曲厂牌爱贝克斯（Avex）娱乐成立了合资公司，成为第一家在韩国股票市场科斯达克（KOSDAQ）上市的韩国娱乐公司，并随后在北京、香港和洛杉矶设立了海外分公司。SM 娱乐公司的全球化战略分三个发展步骤，其音乐业务主管如此解释：

> 一开始，我们的基础文化战略是让韩国明星作为外国歌手积极参与到国外娱乐事业中。[……]第二种战略是让韩国歌手走**本地路线**，这样他们所说的就是国外当地语言。我们在当地国家对他们进行长期培训，使他们成为**本地化的明星**（hyŏnjihwadoen kasu 현지화던 가수）①。第三，随着我们公司对制作音乐和舞蹈的知识进步，我们认为积累这些知识属于**更高附加值商业**（kobuga kach'i sanŏp 고부가가치 상업），所以最后，我们可以把当地国家的人带到韩国，用我们的知识改造他，然后使他从当地国家脱颖而出。
>
> （私人沟通，2009 年 9 月 10 日，重点后加）

H.O.T. 标志着战略第一步。BoA（见第五章）和东方神起标志着第二步，他们是在日本接受训练的韩国人，并同时面向韩国和日本观众推广。第三步，中国歌手在韩国接受训练，并在华语地区行销，代表艺人和合作项目如十三人男子组合 Super Junior（见第六章）、安七炫和吴建豪（Kangta & Vanness），以及张力尹

① 韩语义：本地化的歌手。原文为 localized stars。——译注

（Zhang Liyin）等。

　　JYP 娱乐公司由朴振英（Park Jin-Young）于 1997 年创立。他多才多艺，是流行歌手、作曲家、制作人、商人，也是朴智贤（Park Ji-Hyun）、G.O.D.、Rain、奇迹女孩和 2PM 等众多流行偶像的导师。尽管其制作体系和全球化战略在很大程度上遵循 SM 娱乐公司的战略，但其扩张计划在地理上略有不同。JYP 娱乐公司的主要目标不是中国或日本，而是进军美国市场——随着 2007 年该公司在纽约开设美国分公司以及随后女团奇迹女孩在美国的首次亮相，这项事业首次得以落地（见第五章）。在一次新闻采访中，朴振英指出韩国制作体系的独特品质及其与美国音乐公司相比的潜在优势。他认为，保持一致的明星形象是培养高附加值明星的关键，而要满足这一要求，韩国公司的内部制作体系可能最有效：

> 美国音乐产业的问题是，音乐公司、管理公司和演出策划公司各自为政。只靠音乐很难创造附加值，因此公司很可能会出现亏损。我们要以明星为中心，同时兼顾这三个部分。这就是韩国风格。如果我们制作了成功案例，美国音乐产业就会追随我们。
>
> （朴振英，《朝鲜日报》，2007）

朴振英对美国音乐市场的定位和其个人对美国黑人音乐以及欧洲 20 世纪 80 年代流行音乐的偏爱渗透到了许多 JYP 艺人的音乐风格中。灵魂、放克、迪斯科和 R&B 的影响是该唱片公司的

混杂声音的特点,朴振英在同一次采访中称之为"有 K-Pop 感觉的黑人音乐"。但值得注意的是,JYP 娱乐公司以及其他韩国音乐公司的企业形象,几乎没有像大多数西方音乐唱片公司(尤其是大型唱片公司的 A&R① 部门)那样,在真实性创作的意义上依赖于艺人和音乐风格的一致性;相反,他们会专注于其精心打造的制作体系。创造公司和艺人身份的是体系而不是音乐。这就是为什么艺人可以轻易变换音乐风格和元素——有时是在同一首歌中——而不会在其粉丝中失去可信度。

YG 娱乐公司于 1996 年由徐太志和孩子们的前成员梁铉锡创立。该组合解散后,梁铉锡成为一名制作人,并创办了主攻嘻哈和 R&B 音乐的公司。该公司在国内市场上成功打造的首批艺人包括嘻哈双人组 Jinusean 和四人组合 1TYM。海外活动始于 2005 年,当时 R&B 男歌手 Se7en 在日本首次亮相。为了扩大 Se7en 在国际上的成功,YG 娱乐公司开始与日本(无限株式会社[Unlimited Group])、中国(21 东方唱片公司[21 East Entertainment])和泰国(RS 娱乐公司[RS Promotion])的发行公司以及美国音乐制作人合作。YG 在这些国家发展扩大其业务关系,接着将旗下艺人引入这些外国市场。除了以英文单曲进军美国市场出道的 Se7en 和雷鬼歌手 Skull(见第五章),在东亚和东南亚地区最成功的 YG 艺人是 2006 年推出的五人男团 Big

① Artist and Repertoire,艺人和曲目,唱片公司的部门之一,负责挖掘、训练歌手或艺人。——译注

Bang 和 2009 年推出的四人女团 2ne1。

随着业务的扩大和 K-Pop 在国外市场的消费增长,大型艺人经纪公司试图通过在联合战略中系统化并统一各自的做法以稳定并加强输出功能。2011 年 6 月,SM 娱乐公司、JYP 娱乐公司、YG 娱乐公司及另外三家韩国艺人经纪公司,集中力量成立了一家名为联合亚洲管理(United Asia Management,UAM)的合资公司。据其首席执行官郑英范(Chŏng Yŏng-Bŏm,音译)介绍,该公司的主要任务是"将韩国优秀文化内容带到国外"(Yim Seunh-Hye,2011),这个目标可以通过整合各个经纪公司的资源、技术和人力,以此打造一个更为轻松有效地组织并管理与国外亚洲娱乐公司的业务关系的平台来实现。

偶像明星体系

除了输出导向,韩国娱乐公司的业务中心是偶像明星体系(idol star system),也称作练习生制度或学院体系。这种体系的最大特点是训练培养年轻人才。管理公司提供资金支持和专业环境,将这些青年才俊培养成明星;作为回报,他们从明星的各种活动中获得收入,如音乐销售、表演和广告等。多年来,这些公司已经发展成为综合组织,掌控制造明星的所有领域和流程,从计划和制作到管理和发行。

偶像明星体系源于日本偶像生产,到 20 世纪 90 年代末才被韩国公司采用,但其在韩国独特的音乐市场以及千禧年以来飞速的数字转型的独特背景下找到自己的一席之地。20 世

90 年代末,偶像明星体系主要依靠两个支柱——唱片销售和电视宣传,而 21 世纪,韩国崛起的数字经济重组了音乐商业。唱片销售量降至冰点,小型唱片公司纷纷倒闭或进入小众市场。当单纯的音乐销售不再能保证收入来支撑公司可持续发展时,较大型的公司便将偶像明星体系置于增值业务的中心以重组商业。在 21 世纪初的网络热潮中,一些公司受益于股东和风险资本家对娱乐业的大量投资,推出了多元化商业集团。

例如,SM 娱乐公司从个人初创公司成长为一个拥有数百名员工的企业,截至 2010 年,其年收入超过 8 000 万美元(Naver,2011),旗下有多个子公司,其明星体系依赖于 K-Pop 典型的内部制作(in-house production),通过高度多样化的制造体系实现。该体系由多个部门组成,满足不同但又相互联系的运营领域,如策划、制作、发行和唱片流通、选角、训练、授权、出版、歌手/演员管理、活动管理、代理活动、营销、互联网/移动内容、已发行 CD 的线上推广和全球商业。与明星制作有关的所有流程的管理叫作垂直整合(vertical integration)。此外,SM 娱乐公司还通过合并或收购其他媒体公司,如一家 DVD 发行商、一家卡拉 OK 机经销商、一个 MV 频道以及一些新媒体平台,实现了横向整合(horizontal integration)。通过这种全方位的战略,也就是所谓的 360(代表 360 度)商业,各大娱乐公司试图在竞争激烈的市场中巩固自身地位。内部制作让他们能够以更低的成本更有条理地管理对一致明星形象的加工,并可以通过交叉推广(cross-promotion)实现音乐销售的额外收入。这些公司极具多样化的

商业结构同偶像明星需具备的多样化职能和才能相互依赖。偶像明星光是唱得好、长得靓已不足够,这只是韩国偶像流行的早期阶段。现在的明星需要成为全面艺人,接受歌手、舞者、演员、模特和电视主持人的训练,掌握至少两门外语。从公司的角度来看,明星并不只是简单地表演歌曲,他们可以提升歌曲的知名度,能产生增值财富。

交叉推广已经成为销售 K-Pop 歌曲不可或缺的手段。由于娱乐公司整合了整个电视、广告和信息与通信技术产业,所以他们能够从所谓的捆绑产品(tie-in product)中获得额外收入。这就意味着,比如,一个偶像组合可能会发布一张新专辑,并出现在公司旗下电视网络的真人秀节目中推广专辑歌曲。这个组合可能会出现在广告中,比如某手机品牌的电视和电台广告,在其中再次推介这些歌曲。此外,这些歌曲会用于各种技术设备和程序中,例如,作为手机来电铃声和彩铃、网站的背景音乐、视频和线上游戏的音乐,或用于点歌机。此外,偶像组合会举行演唱会,其成员可能会参演电视剧和电影。在大多数情况下,捆绑商品已经预先决定了一首歌曲,甚至一个组合的制作和策划。例如,2007 年,三星手机品牌创建了由四位艺人(BoA、Tablo、金俊秀[Xiah Junsu]和陈宝罗[Jin Bora])组成的限定组合 Anyband,以推广其同名新型号手机。该组合参演了一部类似于电视剧的长篇广告片,其中有专门创作的歌曲,还因此发行了一张迷你专辑(mini album)和 MV(图 3.1),并在演唱会上进行表演。娱乐公司和电信公司合作的另一个代表案例是 2009 年 SM 娱乐公司

为推广 LG Cyon 的新手机产品而制作的歌曲《巧克力之恋》
（Chocolate Love）。这首歌是数字发行，有两个不同的版本：一版
由少女时代演唱，另一版由 f(x)演唱，她们都是该公司出品的女
团。两个版本都有相应的 MV（图 3.1）和电视广告片，当第一版
在音乐排行榜上登顶时，公司发布了第二版，第二版此后也上榜
登顶。虽然这首歌在电视广告中被用作广告曲，但手机出现在
两个 MV 的醒目位置。此外，两个版本的 MV 都在结尾客串了另
一组女团。这种视觉上的互文性、不同歌曲版本的听觉重复、音
乐录像中的产品植入、歌曲作为商业广告曲的使用、在电视和电
台的大量滚动播放、连续发行歌曲的针对发行策略，以及两个组
合在 LG 举办的宣传活动中的现场表演，都是基于重复和相互联
系来放大歌曲的价值。

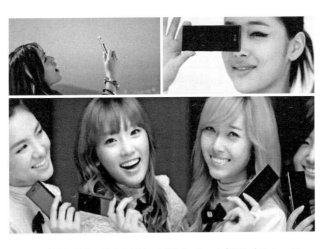

视频画面（从左至右，从上至下）：三星 Anyband《TPL（Talk，　Play，
Love）》、f(x)《巧克力之恋》及少女时代《巧克力之恋》。

图 3.1　交叉推广 K-Pop

粉丝的公司认同

与其他流行音乐流派的粉丝相比,K-Pop 粉丝不仅认同个别明星和组合,而且对明星背后的管理公司也保有强烈意识。即使是非铁杆粉丝也知道艺人或组合的所属公司。消费者对制作公司认知度高的一个原因可能是这些公司在韩国公众中享有广泛的认知度。韩国主流媒体会频繁报道这些公司——如,全国性报纸会定期报道各大公司推出新偶像组合或披露其商业数据——将它们呈现为韩国文化产业的骨干以及经济和国家利益的主体。另一个原因是制作公司为了将明星的形象与公司的企业形象紧密结合在一起而开展的各种活动。因此,明星获得可信度和真实性未必完全依靠他们的音乐或艺人的个性,而在很大程度上是通过参考其所签约的管理公司。

这些参考信息由公司公开,如将旗下几个艺人打包进一场演唱会或让他们合出一张专辑。各大经纪公司都会举办年度演唱会,大多都会在座无虚席的体育馆前展示旗下的唱片艺人名单(YG 家族演唱会、SM 家族演唱会、JYP 家族演唱会)。粉丝们很喜欢这类"家族演唱会",这样他们不仅能看到自己偏爱的流行偶像,还能看到他们与同公司其他艺人在同一个舞台上表演。演唱会会上演音乐回顾,包括公司近期制作的热门歌曲,并结合公司的常青树作品以及艺人合作,以此突出明星和公司之间的联系。以类似的方式,公司让新偶像组合与已成名的艺人合作,以此向公众推介新偶像组合。例如,男团 TVXQ 在唱片公司同

事 BoA 的现场表演中首次亮相，而女团 2ne1 则与男团 Big Bang
的男同事合作发行了她们的首支单曲。此外，歌曲中也常常提
及唱片公司和制作人的名字。受嘻哈音乐的影响，音乐人通过
在说唱中加入他们的名字来向其"致敬"（prop，即 proper
respect），许多 K-Pop 歌曲在导入部分低语或呐喊制作人的名字
或缩写，或在 MV 画面突出显示这些信息。制作人，如 JYP，大量
使用这种自我标榜的形式，在声音和视觉上为歌曲打上品牌水
印，巩固公司的企业形象。最后，不得不提的是，偶像明星有自
己的由管理公司组织和管理的官方粉丝后援会。粉丝后援会不
仅在明星和粉丝之间的沟通中起着至关重要的作用，而且也是
一个平台，粉丝可以在这个平台上建立对公司的忠诚度，以换取
公司为他们提供的粉丝服务（粉丝见面会、特别演出、免费音乐
会门票、演出座位预订和各种粉丝应援物）。由于公司认为粉丝
后援会是其明星的营销渠道，是组织和监测消费者行为并引导
他们为自己的商业利益服务的一种手段，因此较大型的公司已
经将粉丝后援会纳入其组织结构，并寻求以一种体系化方式利
用他们。

　　在粉丝对公司的高度认同中观察到的公司与粉丝之间的联
系是战略规划和系统化商业的结果，是支撑 K-Pop 制作的整体
体系的一部分。"体系"（system）一词不仅描述了偶像制作的关
键机制（偶像明星体系）或娱乐公司的一体化商业结构，在更抽
象的层面上，它似乎还传达了现代性（modernity）本身的概念。
举个例子来说明这一点：当我进入位于江南区的 JYP 娱乐公司

总部时,我发现在总裁办公室的墙上有一块板子,写着领导者应遵循的八大规则,揭示了公司的愿景(图3.2)。板上写着,领导者应该保持整洁、值得尊重、学习、能够改变自己、专心致志、主动出击并树立良好榜样、体系化做事,最后,拥有伟大梦想。

图3.2　JYP娱乐公司八大领导原则

　　"system"一词(图3.2,第7条)从其他词中脱颖而出,因为它是唯一用英语书写的词,首席官员强调体系化做事在其公司的重要性。使用英语而不是韩语中的体系(ch'egye 체제),似乎透露了公司希望通过采用可能来自外国的概念以表现自身的现

代化。"体系化做事"的商业口号将资本主义文化生产方式假定为成功的前提条件。这个体系体现了高度合理化且劳务分工的制造机制，韩国娱乐公司已经将其完善并与输出战略相结合。与旧时代音乐制作人的组织实践中深具特色的突发事件、庇护制人际关系（clientelistic networking）和短期投入相对立，它被视为公司可持续发展的保证和现代商业管理的隐喻（Lee，2005，81）。

偶像

韩国偶像流行团体的诞生：H.O.T.

在韩国，K-Pop 的表演艺人叫作"偶像"（aidol 아이돌）。首个诞生的韩国青少年偶像组合是 H.O.T.，成为随后的大批偶像组合的开山鼻祖。这支由五名成员组成的男团在 1996 年至 2001 年期间活动，是韩国流行音乐史上的畅销艺人之一，共发行了五张录音室专辑。他们由李秀满及其公司 SM 娱乐出品，他在为年轻人才制定招募和训练制度时，对音乐市场进行了深入研究。李秀满对青少年女性进行调查后，便去寻找最符合女孩们期待的歌手和舞者。他组织了试镜，筛选了大量试听带，并根据候选人的长相、歌唱和舞蹈能力进行仔细评估，然后选择了最有前途的候选人作为 H.O.T. 的成员。14 岁的安七炫（An Ch'ir-Hyŏn，别名 Kangta）最初是在首尔的一个游乐园被挖掘，成了 H.O.T. 的队长①。文熙

① 应为主唱，队长为组合另一位成员文熙俊。——译注

俊（Mun Hǔi-Jun）通过 SM 娱乐的试镜被选中,并推荐了他的朋友李在元（Ri Chae-Wǒn）,李在元参加了试镜,并作为年纪最小的成员加入组合。张佑赫（Chang U-Hyǒk）在舞蹈比赛中获胜,被推荐到 SM 娱乐。安胜浩（An Sǔng-Ho）,更为人熟知的名字是 Tony An,他在美国读高中,在洛杉矶的试镜中被挖掘（Howard, 2002; Russell, 2008）。与当时国际上成功的美国和英国男团（如新街边男孩①、接招合唱团和后街男孩）的偶像阵容相似,H.O.T. 的成员以略微不同的品质（形象、性格特征、长相、时尚风格）、技能和担当（唱歌、舞蹈、说唱,或者当队长或忙内②）呈现在观众面前——是一种包罗广泛的不同消费者口味的策略。

　　韩国音乐电视的兴起使音乐视觉方面得到强烈关注;舞蹈和时尚也随之变得十分重要,并使歌手和舞者成为青少年消费最新潮流的标志。1996 年,Mnet③ 和 Kmtv④ 开启全天候轮播,这一年,H.O.T. 推出了他们的首张专辑《反对暴力》（*We Hate all Kinds of Violence*）,销量达 150 万张（Howard, 2002）。在专辑主打单曲《糖果》（Candy）的 MV 中,成员们身着鲜艳的彩虹色宽松毛绒服,置身于充满活力的游乐园。泡泡糖美学与 4/4 拍的

① 新街边男孩组合因其在韩国的巨大成功,以及 1992 年其在首尔举行的首场音乐会上发生的一起悲剧事件而令人印象深刻。演出期间发生了恐慌性的踩踏事件,一名粉丝死亡,几十名粉丝受伤。

② 音译自韩语词“막내”（老幺）,指组合中年纪最小的成员。——译注

③ 全称 CJ Mnet 媒体公司,是一家隶属于韩国 CJ 集团的娱乐公司。——译注

④ Korea Music Television,韩国音乐电视,是韩国的著名音乐电视频道。——译注

中速舞蹈节奏、悦耳易记的合唱曲调、说唱部分、嘻哈采样以及关于爱情的无害歌词搭配，使这首歌成为他们最受欢迎的歌曲之一。其他歌曲中，该组合采用了各种音乐风格和元素，从民谣（《献给女士的歌》[Song for a Lady]）和流行舞曲（《幸福》[Haengbok 행복]）到重金属风格（《斗志》[T'uji 투지]）和工业嘻哈（《孩子呀》[I yah 아이야]）。在视觉上，该组合后期形象更倾向于黑暗和未来主义，搭配黑皮革装、染色头发、前卫舞蹈风格，以及反乌托邦 MV。

2000 年，H. O. T. 在中国成为韩流的前沿阵地，三年之前，中国引进韩国电视剧拉开了韩流序幕。H. O. T. 在北京举办过一场演唱会，到场 13 000 名粉丝，共售出 40 万张专辑（这只是同年韩国专辑销量的一半），在中国青少年中收获了巨大人气，为韩国音乐公司借其成功打入华语市场铺平了道路。自此，韩国公司让偶像们接受中文训练，表演韩语歌曲的中文版，并让他们出演中国大陆、香港和台湾的影视剧（Pease，2006）。如，H. O. T. 在 2001 年解散后，主唱安七炫在 SM 娱乐公司旗下追求单飞生涯，并于中国市场亮相。他与中国台湾明星林心如（Ruby Lin）和苏有朋（Alec Su）共同出演了中国电视剧《魔术奇缘》（2005），与中国台湾男团 F4 成员吴建豪合作发行了中韩双语专辑《丑闻》（Scandal）（2006），并发行了他的第一张中文迷你专辑《静享七乐》（2010）。

培养人力资源

用大量稳定的艺人经营偶像工厂花费很高，且风险很大。只有少数经纪公司才能承担如此大的投入，同时提供所有必要的设备及场所，让候选者走完整个制造流程，并在他们出道后维持完整职业生涯周期。试镜是挖掘年轻人才的主要场合，公司总部或其海外部门会定期举办试镜——每周一次或每年两次。每场试镜都会吸引成千上万的少年少女赶赴现场，但他们大多很快被淘汰，只剩少数人被录取为练习生（yǒnsǔpsaeng 연습생）。此外，公司会通过星探或他人推荐直接进行街头选拔（street casting）。据 SM 娱乐公司的一位执行董事透露（私人沟通），该公司平均同时训练 30 至 40 名练习生（从前些年的 70 至 80 名减少到这个数量），80% 以上的练习生会出道，其中 70% 会成为成功的艺人。虽然练习时长不固定，但 SM 的练习生出道前平均练习时长为 2 至 4 年。艺人出道前，公司会为培养人才投入大量资金，不仅承担所有练习费用，如聘请音乐、舞蹈和外语教师等，而且还承担他们的生活费用，如衣食住行等。公司几乎不会透露确切的金额，不过培养一位偶像直到出道，所需金额估计在 50 000 美元（MacIntyre，2002）到超过 500 000 美元①（Hilliard，2007）不等。另外，公司还需要支付一大笔钱送偶像们出演电视节目和电台节目，特别是在三大广播公司，即韩国放送公社、韩

① 约合人民币 340 000 元至超过 3 400 000 元。——译注

国文化广播公司和首尔广播公司播出的娱乐节目，以及一些音乐有线频道。一旦明星成功出道并进入流行音乐商业周期，包括音乐发行、媒体见面和举办演唱会，运营成本就会成倍增加。据一家韩国有线电视台公布的计算结果，公司每月为一支七人女团支付约 60 000 美元。其中一半的花费用于美容（即头发、妆容和皮肤护理），三分之一用于宿舍租金，其余花费在食物和出行（今日明星［*Star Today*］，2011）。总而言之，韩国主流音乐已经到了公司不得不采取"高风险、高回报"（Surh，2011）商业模式的地步，即在公司甚至可以指望偶像产生收入或达到盈亏平衡点前，需要对偶像进行高额的初始资本投入。

另一方面，这种造星的过程，催生了经纪公司和其人才之间更加不对称的权力关系，这反映在有利于音乐产业的单边合同制度上。乔丹·西格尔（Jordan Siegel）和朱宜关（Chu Yi Kwan，音译）提到合同中常见的五点："（1）有利于经纪公司的违约金条款；（2）对艺人提前终止合同的限制；（3）长期的竞业禁止条款；（4）经纪公司单边的无理由终止条款；（5）只准许经纪公司自由转让合同。"（Siegel and Chu，2008，20）K-Pop 行业是否从不公平条约、青少年剥削和基本人权侵犯中获益的问题，已成为公共辩论中的一个严肃话题，戳穿了艺人的灾难性财务状况和流行偶像行业涉嫌违法的工作条件。超十年的独家长期合同、紧张的演出和活动日程、欠薪和不当补偿、对私人生活的管控、童工及青少年偶像的性化，是最受争议的问题，需要充分的政策和法律监管（Choi，2011；Kim，2011；Suh，2011；Sung So-Young，

2011;《韩国先驱报》,2011）。

值得注意的是,在这方面,K-Pop 的海外成功,加上国内市场日益激烈的竞争,使得偶像明星本已恶劣的劳动条件雪上加霜。例如,一篇新闻文章提及偶像组合少女时代紧凑的演出日程,让网民和粉丝们疑惑该组合是如何成功应付的。

> 根据该组合网站披露的官方行程单,少女时代演唱会和演艺活动如下:6 月 8 日"MJ 特别节目";6 月 9 日"三星中国台湾周年庆";6 月 10—11 日"SM 巴黎家族演唱会";6 月 12 日"NHK 音乐日本";休息 5 天;6 月 17—18 日东京"日本巡演";6 月 25 日中国"MTV VMAJ①粉丝见面会"以及 6 月 28—29 日东京的另一场"日本巡演"。不过,女团的九名成员并没有对此日程安排抱有怨言。
>
> （Kim,2011）

同时,如文章所指出,K-Pop 偶像们越来越多地接触到国际娱乐业,使他们对自己在国内的工作条件产生了异见,认为韩国的做法与国际惯例相比是非典型的,如,按照国际惯例,艺人的劳动通常限制在每个工作日最多 8 小时。针对不公平的条款和条件,韩国公平贸易委员会（Korea Fair Trade Commission）过去曾多次进行干预,要求管理公司修正或修改合同细节（即缩短过长的合同期限）。2011 年 6 月,韩国公平贸易委员会采取了进一步

① MTV Vedio Music Awards Japan,MTV 日本音乐录像带大奖。——译注

措施,针对经纪公司和流行文化艺人之间的专属标准合同条款(《大众文化演艺人员标准专属合约》)发布了新的指导方针,限制未成年偶像的身体暴露,保护其教育权及个人权利。尽管有这些努力,但偶像生产的阴暗面问题仍在持续且很复杂,因经纪公司和艺人在实践中发现,很难明确界定何种程度算过度暴露、性化、工作量过大,甚至难以界定偶像的工作时间。如果考虑到偶像们自愿接受苛刻的工作条件并将此作为获得成功的先决条件,这就变得更加复杂了,而经纪公司只会执行公开而微妙的例行程序,选择那些愿意遵守公司规则的人。因此,人才的定义标准在于他们是否有能力成为公司管理层的附庸。

试镜与练习

偶像练习体系从制作系统内部角度来看是何种面貌,通过练习的人对其如何评价? 20 岁的金秀珍①(Kim Sujin,音译)曾是 SM 娱乐公司的偶像练习生,她在出道前 6 个月,为了完成高中学业并进入大学追求学术规划,主动放弃了自己在娱乐圈的大好前程。尽管她的情况比较特殊,却是一个不错的研究案例。她在 13 岁时通过试镜被选中,加入"偶像学院"三年后,便彻底放弃了所有练习活动。她人生的特殊转折——从撼动流行的少女时代出道成员到成为韩国最著名的大学之一韩国科学技术院的新生——让她既不灰心看待练习体系也不对其过分美饰,而

① 本节使用化名。

是如她在采访中告诉我的那样(金秀珍,私人沟通,2010 年 11 月
2 日),保持中立。

 SM 娱乐公司每周举办常规试镜,每年举办两次所谓的特别
试镜。她和大约 5 000 人一起参加了冬季特别选拔,其中包括七
个项目:唱歌(noraetchang 노래특장)、舞蹈(taensǔtchang
댄스특장)、外貌(oemotchang 외모특장)、演技(yǒngitchang
연기특장)、作词(chaksatchang 작사특장)、搞笑(kaegǔtchang
개그특장)和模特(modeltchang 모델특장)。她参加了外貌比赛,
除了展示漂亮脸蛋,她还必须展示歌唱和舞蹈能力:

> 我在试镜开始前两天才听说这个消息,所以没有多少
> 时间准备。舞蹈部分是他们放一首歌,我跟着做一些动作。
> 唱歌部分,我准备了 Dana(SM 娱乐公司的一位女歌手)的
> 一首歌曲,名为《未说的故事》(Maybe),我特意选择了这首
> 歌,因为是 SM 出品。[……]每场的获胜者会获得 50 万韩
> 元(约 400 美元);总冠军会获得 200 万韩元(约 1 700 美元)
> 和一份与 SM 的合同。其他优胜者并没有被完全淘汰,而是
> 被列入签约合同的候补名单。

> (金秀珍,私人沟通,2010 年 11 月 2 日)

试镜有四个环节,历时三个月:预选(yesǒn 예선)结束后,公司邀
请她参加重新拍摄环节(chaech'waryǒng 재촬영),对她的表演进
行录影,并评估上镜质量。最有发展前景的志愿生会进入决赛
环节(kyǒlsǒnjinch'ulja 결선 진출자),因此会被列在公司主页,在

公司的练习室里接受为期一个月的练习。决赛(kyŏlsŏn 결선)的获胜者会获得合同。秀珍在外貌比赛中获得第一名,虽然她没有获得总冠军(taesang 대상),但她与总冠军获得者一同得到了合同。值得注意的是,她的合同包括一项竞业禁止条款,从她出道预定日期算起,十年内禁止与其他公司签订合同,如果她决定重回娱乐圈,该条款仍然有效。不过,由于完整的合同细节只有在偶像出道后才会生效,所以她在做练习生时期没有其他义务。

她在公司的日常练习包含各种课程。舞蹈课是 12 人一组,包括现代舞,如爵士、嘻哈、电臀舞(T'ŏlgi 털기,一种性感抖动舞蹈风格)和机械舞(p'app'in 팝핑)。声乐课是单人课,重点学习发声技巧(即视唱练耳、腹部发声)和曲目演唱(西方和韩国的各种流行歌曲,韩国 trot 歌曲除外)。表演课是以 10 人一组的形式进行教学。另外她参加的语言课是中文课。她的练习日程表几乎没有剩下任何空隙供娱乐休闲。

> 我那时候必须上初中,放学后,校服都不脱就立马就去练习中心。到狎鸥亭的练习中心需要一个半小时,在那里从下午 5 点一直练到晚上 10 点半,然后到半夜才到家。工作日是这样的。周末或假期,如果不必去学校,我会上午 9 点半左右离开家,从上午 11 点练到晚上 10 点半,差不多 12 个小时。[……]SM 的老师并不苛刻,但我要竞争,因为其他学员看上去非常漂亮和优秀。
>
> (金秀珍,私人沟通,2010 年 11 月 2 日)

与学校的学期不同,因为进入和离开学院的学员数量是不固定的,所以练习课程没有固定的时间周期,想要成为偶像就必须继续练习,直到被选中出道。各自的班级老师会监督练习进程,他们大多是自由职业者,由练习部门经理(t'imjang 팀장)管理,经理是公司的正式员工,负责安排和协调训练团队、安排并组织课程,并作为练习生和公司决策者之间沟通的桥梁。练习部门经理作为最接近练习生的人参与到新偶像组合的计划中,掌管练习生的练习进程并评估表现。通过每周拍摄他们的表演和每年一次的公开展示,练习生能够展示进步表现,制作主管会对其进行评估,并决定出道人员。

一些已立稳脚跟的流行偶像可以通过自作曲和作词崭露头角,与他们不同的是,SM 的练习生不可以在任何制作进程中牵头。以秀珍来说,她既没有参与有关她被安排加入的女团的成团事宜("我知道有些事情正在发生,但我在决策过程中没有影响力。没有特别奖励。他们总是告诉我们要努力练习,做他们说的任何事情。")、录音任务("气氛很自由,但我们中没有人给出建议。我们接受他们给我们的东西。"),也无法选择被分配到的("实际上,练习生无法选择在哪里工作,这是公司的选择。")客户和宣传工作(即电视剧和电影中的广告和客串角色)。(金秀珍,私人沟通,2010 年 11 月 2 日)。

然而,成名的机会使偶像事业的弊端不值一提。秀珍反思了消极方面——公司和练习生之间权力悬殊,并且认为偶像明星体系最关键的一点是公司对身材和外表的强烈关注,以及公

司对偶像的区别对待——偏爱一些人,忽视另一些人,这些人很快就会感到疏离、孤独和绝望。然而,她觉得自己既没有被剥削,也没有被偶像制造者剥夺权力,她表示加入这个体系是她的自由选择,她必须接受这些条件,并为明星身份付出高昂代价。此外,她告诉我,她的母亲支持她的规划,以及娱乐公司是使她走上明星之途所必需的机构。

在韩国,如果没有签约任何一家现有的娱乐公司,艺人几乎不可能获得主流成功。随着这些公司的重要性不断上升,偶像明星已经成为主流流行文化的核心。他们不仅是 K-Pop 的身材和脸蛋,而且还代表着从偶像练习生开始就遵守的行为准则(即高度纪律性、谦逊),并将之运用在后来的天真无邪的邻家男孩(和女孩)形象中,K-Pop 的粉丝们认为这种形象非常吸引人。青柳宽(Hiroshi Aoyagi)在其关于日本偶像流行音乐的研究中写道:"打造偶像是为了借助其吸引人的能力和作为生活方式的模范以促进行业在市场上立足。"(Aoyagi,2005,3)这些能力并非天生,而是精心设计的练习体系的成果,在这练习体系中,偶像们练习多年,成为全能艺人。由于韩国偶像生产发展的商业逻辑在于增值和输出,因此偶像的功能和技能已经增加并多样化,以扩大他们的市场性。偶像们已经成为音乐商业的中心,而音乐则成为其载体。

歌曲

表演中心化音乐创作

韩国流行音乐排行榜上的很多歌曲可以大致分为流行舞曲（dance pop）和流行民谣（pop ballads）。民谣的大受欢迎可以追溯至 20 世纪 80 年代和 90 年代初，当时的民谣仅次于 trot 歌曲，是对当时国家统治意识形态最不具挑衅性的流派，主导着大众音乐品味。而在徐太志的成功之后，反而是流行舞曲代表了韩国的全球化时代，主宰了 K-Pop 的名号。在实践中，风格的界限从未明晰：流行舞曲偶像歌手和组合的歌曲曲目中总会有几首民谣，且流行舞曲会从风格多样性和模仿作品中汲取营养，结合不同流行音乐流派的元素，如灵魂、迪斯科、说唱、摇滚、电子和雷鬼。K-Pop 歌曲在很大程度上遵循国际流行舞曲的标准程式，悦耳易记的旋律、令人上瘾的快节奏和活力四射的声音都是其特征。基于数字录音技术，K-Pop 歌曲为分节式，使用自然音阶，以 4/4 拍为单位，持续时间为 3 至 5 分钟，其创作的关键原则——熟悉、易懂、简单和重复，更是流行音乐的典型特征（参见 Warner，2003，8f）。

根据这些标准塑造 K-Pop 歌曲，尤其是模仿美国流行歌曲——采用黑人音乐习惯、舞蹈节奏、说唱人声和英语语言——意味着许多听众将 K-Pop 仅仅视为模仿或美国化的产物。然而，考虑到韩国制作公司在 20 世纪 90 年代中期开始制作流行舞曲

的历史环境,从 K-Pop 作曲人和制作人的角度来看,音乐制作的意义相当不同。对于输出导向型公司,如 SM 娱乐,流行舞曲不是被强加的问题,而是作为实现其商业战略的最佳选择,即作为进入中国市场的桥梁:

> 当我们决定进入中国时,基本上认为像我们这样的外国人很难做出能够表达中国人感受的中文歌曲。当然我们可以直接尝试,但当时认为是做不好的。因此就想用表演来代替,因为我们说不同的语言,有不同的民族背景。我们认为表演可以作为一种共性,也是接近当地人的一种良策,因此决定把重点放在**表演中心化**的音乐上。
>
> （SM 娱乐公司执行制作人,私人沟通,
> 2009 年 9 月 10 日,重点后加）

作为韩国和中国的共同点,表演中心化的音乐已经发展成为 K-Pop 的成功典范,它是韩国作曲人和制作人从以旋律为基础的歌曲创作(在民谣和 trot 歌曲中占主导地位),转移至以节奏和舞蹈为基础的歌曲创作的新音乐范式。视觉元素、舞蹈固定动作和舞台编舞已经成为核心,从最开始便将作曲进程定型。这为新一代年轻创作人打开了大门,他们未必像许多民谣创作人那样接受过古典作曲或钢琴演奏的训练,而往往是自学音乐,但可以直接从身体运动的角度进行歌曲创作,掌握音响工程技能,并会尝试最新录音和采样技术以及新类型和新声音。编舞和节奏作为创作 K-Pop 歌曲的主导原则,在 SM 娱乐公司各偶像组合的

长期热门作曲家刘英振(Yoo Young-Jin)的创作中显而易见：

> 一套舞蹈动作有一套从头至尾的流程，就像一首歌一样。在某些部分紧张，其他部分松弛会更好，而不是始终保持紧绷。在你需要用力的地方，你必须清楚地突出这些动作。[……]对我来说，创作歌曲是将舞台表演和音乐合二为一。人们称之为"一首歌"，而我想做的是让眼睛和耳朵都得到满足的音乐，就像一部音乐剧作品。
>
> （Kang，2010）

关于节奏，他表示：

> 节奏不是旋律的附属，而是一首歌曲的主角。歌词对部分创作人来说很重要，而对另一些创作人来说，旋律是关键。就我而言，我首先考虑的是节奏，然后才会在编曲中加入其他内容。[……]我写了大约 2 000 首歌曲，发表了约 180 首。排除其中一两首，我都是先制作节奏。即使是民谣曲目也是这样。
>
> （Kang，2010）

SM 娱乐公司迅速给这种新的歌曲创作风格打上了"SMP"（SM作品）的企业身份烙印，后来成为许多其他韩国制作人的典型创作风格。成功的流行音乐制作人，如刘英振、朴振英和梁铉锡，在其职业生涯早期本身就是流行舞者。他们对舞台表演感、视觉想象力和黑人音乐的理解极大地影响着 K-Pop 歌曲的创作。在这方面，韩国制作人和偶像明星常提及的榜样是迈克尔·杰

克逊。随着 20 世纪 80 年代美国 MTV 的兴起,他取得巨大成功,一些制作人在当时将这种高度视觉化和黑人节奏驱动的流行舞曲纳入自己的规划中,如在美国留学的李秀满。20 世纪 90 年代,更多美国流行音乐明星,如汉默(MC Hammer)、鲍比·布朗(Bobby Brown)和珍妮·杰克逊(Janet Jackson),与韩国当地的 R&B 和嘻哈歌手,如徐太志和孩子们、Solid 和 015B,一同霸占着韩国电台和专辑销售榜,对韩国主流流行音乐作曲人来说,节奏中心化和表演中心化的歌曲创作风格显然适合偶像流行歌曲的标准形式。在更深入地讨论音乐参数之前,我们需要谈谈欧洲和美国作曲人的影响以及 K-Pop 中授权歌曲的作用。

K-Pop 中的北欧与美国作曲人

韩国娱乐公司自从在 20 世纪 90 年代末开始将其业务全球化以来,与海外的外国作曲人和制作人的合作越来越频繁。大部分 K-Pop 热门歌曲的制作人都来自斯堪的纳维亚和美国。最近的热门单曲(2009 年至 2014 年期间发行)包括少女时代的《说出你的愿望》(Genie)、《恶魔快跑》(Run Devil Run)、《呼》(Hoot)和《爱上一个男孩》(I Got a Boy),BoA 的《吃定你》(Eat You Up)、《复制粘贴》(Copy and Paste)和《风暴维纳斯》(Hurricane Venus),SHINee 的《朱丽叶》(Juliette)和《每个人》(Everybody);f(x)的《Nu 漂亮》(Nu ABO);EXO 的《狼》(Wolf),Super Junior 的《糖果》(Candy),以及 Red Velvet 的《幸福》(Happiness)。这些都是由来自瑞典、挪威和丹麦的歌曲创作团

队联合创作的。最近与美国制作人和艺人合作的 K-Pop 曲包括
JYJ 与坎耶·韦斯特(Kanye West)合作的《哎呀女孩》(Ayyy
Girl)、蕾哈娜(Rihana)的《Dr. Feelgood》、少女时代的《男孩们》
(The Boys)、Super Junior 与泰迪·瑞利(Teddy Riley)合作的《哎
呀呀》(Mamacita)、Se7en 与莉儿·金(Lil' Kim)合作的《女孩们》
(Girls),以及 2ne1 与黑眼豆豆(The Black Eyed Peas)成员威廉
(will. i. am)合作的《引领世界》(Take the World On)和《变得麻
木》(Gettin' Dumb)。2011 年,一家位于美国的制作公司表示,海
外作曲人和 K-Pop 艺人之间的合作已经从 10%增加到 50%,每 12
首 K-Pop 曲中就有一首是由海外作曲人创作的(Oh,2011)。

　　多年来,韩国音乐公司在海外歌曲授权方面的惯例和情况
发生了变化,而整体主旋律保持不变——发现最佳歌曲。当制
作公司在 20 世纪 90 年代中后期开始确定其业务时,他们很难
在韩国找到合适的流行舞曲,因为池子不大,好歌有限。流行民
谣仍然占据主导,少数有经验的作曲人(即那些以表演为中心的
作曲人)很难满足日益增长的流行舞曲需求,他们当时已经与制
作公司签约。此外,韩国的作曲人通常不隶属于发行商,版权问
题也未得到有效管理,所以公司不能依靠既定的体系获得新曲
授权,而是必须与发行商单独谈判——这是一项相当耗时的工
作,且并没有给公司带来大量可能会走红的新曲。这些限制导
致制作公司转向国外的海外作曲人。从成立之初,SM 娱乐公司
就在韩国境外寻找有才华的创作人,并与欧美的授权发行商签
订合同。一位当时在 SM 娱乐公司负责国际业务、A&R 与授权

的男性工作人员回忆起公司对西方流行歌曲的偏爱：

> 当时西方音乐更好，更新潮。韩国流行音乐中，我们所谓的"民谣的东西"很盛行，你懂吧？就是中速节奏的音乐。韩国歌曲没那么多样化，而 SM 想创造**尖端的音乐风格**。
>
> （私人沟通，2010 年 12 月 1 日，重点后加）

授权过程是什么样的？歌曲如何到往韩国，又如何"入乡随俗"？我们可以大致区分三种不同类型的歌曲，它们在音乐商业中依次出现，目前处于共存状态，代表在授权惯例、音乐制作以及海外作曲人同韩国公司和艺人之间的合作方面的不同阶段。

第一种类型包括翻唱、再混音和改编其他艺人发行过的歌曲。早期代表有三人女团 S. E. S. 的歌曲《美梦成真》（Dreams Come True）(1998)，这是芬兰流行二人组合尼龙拍（Nylon Beat）演唱的歌曲《像个傻瓜》（Like a Fool）的改编版本。SM 娱乐公司从芬兰作曲人手中获得了这首歌的授权，并通过在歌曲的最后三分之一处加入韩语人声、声音过门和新编排的部分重新制作这首歌曲。这是一首悦耳的舞曲，带有温和的 20 世纪 80 年代合成器节拍，抓耳的合成器长笛记忆点（hook）旋律，以及营造出环绕氛围的柔和的人声乐句。两个版本之间的差异涉及语言、人声乐句和视觉想象。伴奏音轨（除了添加的部分）保持一致，并保留了歌曲三段式的旋律与和声结构：合成器长笛记忆点旋律、主歌和副歌。尼龙拍的版本将此三段一直重复到最后，出乎意料的是，S. E. S. 的歌曲在第二段（2 分 45 秒）之后打破了这

一结构,增加了一个桥段和一个带有高亢合成声的说唱——这是改变歌曲整体动态的策略,在歌曲回到结尾的合唱部分之前对听众产生刺激性效果。另一个代表是由 JYP 娱乐公司制作的男团 G. O. D.（节奏上瘾）①的歌曲《我之于你》（Nan Nǒ Ege 난 너에게）（1999），这首歌改编自美国流行二重唱组合霍尔和奥特兹（Hall & Oates）的 1984 年热门歌曲《无法触及》（Out of Touch）。这首歌是一首嘻哈风格的再混音歌曲,采用原伴奏,并在主歌部分加入韩语说唱人声,虽然填进了韩语歌词,不过保留了副歌部分的记忆点旋律。这两首 K-Pop 歌曲都曾是各自专辑中的主打歌,并在韩国登榜。在此早期阶段,国外作曲人和 K-Pop 艺人之间的关系并不对等。韩国公司从已发行或为西方艺人准备的歌曲中进行选择,并将其改编成适合旗下艺人的歌曲。韩国歌手并不会影响海外创作人的创作,授权业务也不依赖于海外创作人同韩国公司代表之间的私人关系。

第二种类型是原创歌曲。这类歌曲之前未曾被他人发表过,但也不是特意为某特定 K-Pop 艺人而创作。典型代表比如 BoA 的歌曲《No. 1》（2002），由挪威作曲人兼制作人西格德·海姆达尔·罗斯纳斯（Sigurd Heimdal Rosnes）创作,他也被称作齐吉（Ziggy）。当时,一位名不见经传的挪威创作人的歌曲如何会跑到韩国成为热门歌曲？SM 娱乐公司的一位中间负责人同斯堪的纳维亚半岛的作曲人们有私下联络,他解释了该情况：

① 英文全称 Groove Over Dose,缩写后也有天神之义。——译注

　　20 世纪 90 年代末,瑞典作曲人在美国流行音乐界很有影响力。许多艺人是由美国公司管理,如布兰妮·斯皮尔斯和超级男孩('N Sync),但歌曲创作是由欧洲那边负责。我参观了法国戛纳国际音乐博览会(MIDEM),在那里遇到了许多瑞典作曲人。他们邀请我去斯德哥尔摩,2001 年我去那里时,看到斯德哥尔摩有强大的音乐人和作曲人社区,他们关系密切。每个人似乎都是作曲家。我带着一堆母带回到韩国。其中就有齐吉的《No. 1》。我喜欢这个标题。当时,BoA 从日本回国,她在日本登顶了日本公信榜(Oricon)①。这首歌的旋律和风格以及悦耳易记的曲调很有吸引力。我们重新制作了原声带,但没有作太大的变动,只是改动了一些节拍:把四分音符节拍改成十六分音符节拍,让这首歌听上去更活力四射,也许更适合跳舞。

<div align="right">(同上)</div>

这首歌是 BoA 的第二张韩语专辑的开场曲和主打歌,也是专辑在日本发行时的英文填词的附赠曲目。此外,这首歌作为 BoA 的日语单曲《奇迹/No. 1》(Kiseki/No. 1 奇蹟·No. 1)(2002)发行,并收录在其第二张日语录音室专辑《勇敢》(*Valenti*)(2003)中。正值 BoA 在日本取得生涯突破之年,这首歌不仅是其作为跨国偶像明星职业生涯中的一个里程碑,还是 SM 娱乐公司输出

① Oricon 是以提供大热榜单为主并提供音乐情报服务等的日本企业,发表的日本公信榜是日本最具知名度的音乐排行榜。——译注

战略可行的证明。这是该公司首次以一首来自欧洲的授权歌曲在韩国和日本获得榜单成功。因此,公司也受到鼓舞,加大了同斯堪的纳维亚创作人和发行商的合作力度。

第三种类型是定制歌曲,即由海外作曲人创作的 K-Pop 艺人限定曲。多年来,SM 娱乐公司同斯堪的纳维亚创作人和主要发行商深入联络,其中包括环球音乐版权欧洲管理集团(European Group of Universal Music Publishing)。通过私下会面,比如,2010年在斯德哥尔摩的歌曲创作营,SM 娱乐公司的代表能够详细介绍旗下艺人,这样瑞典作曲人能够为其艺人专门创作歌曲(Oh, 2011)。从 SM 娱乐公司的角度来看,有机会让许多才华横溢的创作人为一位艺人写歌,增加了获得热门歌曲的机会。这样的定制歌曲比如 BoA 的《风暴维纳斯》(2010),由瑞典、挪威和英国的作曲人埃里克·利德布姆(Erik Lidbom)、马丁·汉森(Martin Hansen)、安妮·朱迪丝·威克(Anne Judith Wik)、安德鲁·尼古拉斯·洛夫(Andrew Nicholas Love)和荷西·约根森(Jos Jorgensen)创作。另一首是少女时代的《男孩们》(2011),由美国人泰迪·瑞利、多米尼克·罗德里格斯(Dominic "DOM" Rodriguez)、理查德·加西亚(Richard Garcia)和韩国人金泰成(Kim Taesung,音译)创作。此外,发行商会定期选择试样歌曲发送给公司 A&R 团队,同许多发行商的私下联络扩大了公司的曲库。

定制歌曲近来显露的另一方面是,K-Pop 歌曲受益于海外作曲人的明星力量。不过斯堪的纳维亚的创作人大多是作曲人兼制作人,因此在 K-Pop 话语中往往被忽视,而韩国娱乐公司则利

用了美国的艺人兼制作人，他们本身就是国际名人。美国明星
制作人，如肖恩·加瑞特（Sean Garrett）、泰迪·瑞利和威廉，他
们与 K-Pop 艺人合作，被韩国公司广泛用于宣传旗下艺人的新
歌或专辑，同时也象征着其作为全球运营公司的公信力。此用
意并不总能转化为榜单登顶的成功，但可以注意到，斯堪的纳维
亚和美国的创作人已经更积极地参与到 K-Pop 商业中，他们在
K-Pop 全球想象中的影响日益加深。

形式与曲式

专辑概念裂变：数字单曲、迷你专辑及重装版

　　流行单曲形式是近来韩国的一种新现象。西方和日本音乐
产业有着在 45 转黑胶唱片材料上刻制热门单曲的悠久传统，与
此不同的是，韩国音乐产业直到 20 世纪 90 年代末都主要围绕
专辑唱片（以黑胶、迷你磁光盘和 CD 形式发行）和现场表演。
20 世纪 90 年代，后者与电视（即电视音乐和人物节目）及 MV 频
道在韩国处于中心地位，最终被行业用以销售唱片。专辑销售
是音乐产业的主要收入来源，该产业开始投入高额资金推广偶
像歌手，每年都会大量产出数百万销量的作品。黑胶唱片媒介
物质条件下产生的流行专辑形式，其播放总时长有限，约为 45
分钟（8 至 14 首歌），是两到三首热门歌曲和填充曲目的集合，
一直沿用至今，但对音乐产业和观众来说已经失去了重要意义。
数字技术的到来对音乐传播和接受产生了巨大影响。音乐流通

和消费的核心单位从唱片到数字存储文件(从专辑到单曲形式)
的转移,导致音乐专辑销量在 21 世纪的头十年里不断下跌。
2001 年至 2011 年,销量超过 10 万张的专辑数量从 80 张减少至
12 张(表 3.1),而 2011 年销量最高的专辑——少女时代的第三
张专辑《男孩们》,销量仍然远远低于 100 万张的基准,总销量为
385 348 张(韩国文化产业振兴院,2012,500)。

表 3.1　韩国销量超过 10 万张的专辑数量（2001—2011）

年份	专辑数	销售量（总数）/千
2001	80	22 862
2002	66	15 409
2003	27	5 644
2004	27	5 429
2005	17	2 856
2006	9	1 662
2007	3	473
2008	6	1 112
2009	6	898
2010	7	1 075
2011	12	2 154

资料来源:改编自韩国文化产业振兴院 2012 年对韩国音乐内容产业协会和
Gaon 排行榜[1]提供的原始资料的编辑,以及韩国文化产业振兴院,2012,183。自
2004 年以来的数据包括本土和国际销售。

[1] 第一个由韩国官方承认的音乐销量排行榜,号称韩国最公正、公平、公开的音
乐排行榜。——译注

　　单曲成为音乐消费的主要单位——随身听里、手机里的铃声和彩铃、在线网络、个人网页、流行博客、社交网站的嵌入式音乐和背景音乐，以及合法和非法的音乐下载服务。李政烨（2009）认为，这些新数字环境促成了更加灵活和个性化的音乐使用，这也体现在音乐包装新形式中，例如，私人歌单和单曲的专题捆绑。他提到这对传统专辑形式的阻碍影响："从某种意义上说，便携式音乐设备的个性化歌单是对不灵活捆绑，即专辑的产业策略的回应。"（Lee，2009，495）音乐产业试图适应这些新的消费习惯，不仅将数字单曲（digital single）转变为主要销售形式，同时催生了销售实体专辑的更大创新（如华丽的封面套设计、额外的写真、附赠曲目、礼物或不常见的专辑套材料和尺寸）。

　　此外，其他形式，如迷你专辑、细碟（EP①）和重装专辑（repackaged album），已经成为近来 K-Pop 制作的典型销售形式。迷你专辑和 EP 比常规专辑时长要短，通常包含四或五首歌曲，包括该组合的实时热门单曲。与常规专辑相比，它们的制作成本较低，制作时间较短，而且有助于宣传那些没有常规专辑所需歌曲数量的新出道组合。本土市场上的重装专辑最近开始在组合常规专辑发行后不久上市，通常是常规录音室专辑的重排版，增加了一些歌曲，或者至少包括该组合的最新热门单曲。随着这些更灵活的包装形式，音乐作品的发行周期以及消费者的关

① Extended Play，也称迷你专辑。——译注

注持续时间都变得更短。过去,艺人每年发行一张专辑,从中选择一两首歌曲作为推广曲,并制作成 MV 片段,而最近,艺人已经开始每两三个月发行一首新歌。这些歌曲首先以数字单曲的形式发行,然后再打包进常规专辑和重装专辑中。因此,制作公司会从这种对歌曲的多次开发中获益,同时以多样化形式冲刷市场,而消费者(如果没有被音乐作品发布的数量和多样性所淹没)可以更灵活地从一系列作品中进行选择,更有可能对艺人的频繁产出保持兴趣。2013 年最畅销的专辑是男团 EXO 的第一张录音室专辑《XOXO》,仅此一张就卖出了 335 823 份。然而,由于其公司的创意发行策略,这张专辑以不同的版本跻身年度十大专辑之列,包括韩语和中文版本以及几个重装版本,总销量超过一百万(附录Ⅱ)。短暂的周期和音乐发布的新形式,以及围绕其组织的一系列宣传活动(出演电视节目、广告和现场表演),支撑着偶像歌手在整一年中成为无处不在的媒体名人的角色。①

洗脑歌曲式

　　韩国音乐市场的快速数字化转型不仅随着数字单曲的兴起催生了工业音乐包装形式,而且还影响了流行歌曲的曲式结构。

① 比如,少女时代的维基百科音乐作品目录显示该组合持续大量发行音乐,组合出道后四年(2007—2011)共发行了 110 首音乐及 MV(14 首常规单曲、3 张 EP、4 张录音室专辑及 2 张重装专辑)。

业内人士和音乐评论人普及了"洗脑歌"（hook song）（hukǔsong
亨크송）一词，将这种变化描述为 K-Pop 最新趋势中最重要的特
征。[①] 这类歌曲时长三至四分钟，似乎是围绕简短、悦耳易记且
重复的乐句的记忆点而创作的。

　　记忆点通常是大众音乐的一个决定性方面，音乐学家约
翰·谢泼德（John Shepherd）指出，"它指的是将一首歌曲保留在
大众的记忆中，且会在大众的意识中被立即识别出的音乐和歌
词材料的那一部分"（Shepherd,2003,563）。根据加里·伯恩斯
（Gary Burns）的说法，听众"被'一段［勾人的］乐句或旋律'所吸
引或套牢，并可能因为记忆点的可记忆性和重复出现而上瘾"
（Burns,1987,1）。虽然记忆点在流行歌曲中无处不在，且大多
是歌曲的副歌段落，但作为作曲中塑造歌曲曲式结构最有力的
核心元素，记忆点在 K-Pop 歌曲中表现出一些独特性。它们标
志着音乐类型原则的转移，与流行歌曲在更广泛的音乐数字转
型过程中的功能变化相一致。因此，创作记忆点的时长最长为
30 至 40 秒，这也是来电铃声和彩铃的平均时长。在音乐的数字
利用逻辑背景下，这些声音片段已成为歌曲的主要部分，可以灵
活多样地利用，它们简短、独立，且易剪辑，能被插入各种移动设

① 在奇迹女孩的热门单曲《告诉我》（Tell Me）（2007）之后，韩国媒体便开始使
　　用洗脑歌这一术语。该单曲副歌的"告—告—告—告—告诉我"（te-te-
　　te-te-te-tell me）的口吃唱法，是从美国流行歌手斯泰茜 Q（Stacey Q）1985 年的
　　热门单曲《两颗心》（Two of Hearts）的简短采样中获得的不同凡响的洗脑
　　特征。

备和互联网平台。因此,正如李政烨(2009)所观察到的,洗脑歌的主要功能似乎是作为其他盈利产品的广告曲。在渗透到韩国主流流行音乐的过程中,洗脑歌已经成为音乐产业过渡到"娱乐和信息与通信技术产业一个不可分割但从属的部分"(Lee,2009,502)的最新且最明显的标志。

　　K-Pop 作曲人试图通过将记忆点放在歌曲的开头,并在整首歌中重复三到四次(比之前更频繁),使听众更容易记住并上瘾。K-Pop 歌曲中的曲式模型大致遵循当代西方主流流行音乐中的惯例,主要是基于顺序模型,如 ABABCB 曲式,不过往往存在相当大的偏差和延展,或遵循或违背叠加原则。流行歌曲的常规曲式划分包括主歌(verse)、副歌(chorus〔refrain〕)、桥段(bridge)、前奏(introduction)和终曲(coda),以及伴奏衔接(instrumental link)、独奏(solo)和过门(break)。早期的 K-Pop歌曲曾经遵循顺序模型,在副歌中呈现最难忘的记忆点,这些模式在歌曲的三分之二之后的中间部分进行重复和对比,而洗脑歌使记忆点作为独立的曲式实体多次重复出现,显得更加碎片化和循环编排。记忆点往往会从副歌曲式中脱离出来,并可能与其他所有不那么上瘾的唱段穿插在一起。

　　早期歌曲的一个典型代表是 BoA 的首张韩语专辑《闪舞精灵》(*ID*;*Peace B*)(2000)的同名主打歌,这是一首快节奏的流行舞曲,编曲包含复杂的合成弦乐。歌曲在确立了节拍和特有的合成弦乐主题的十二小节前奏(4+8)后,有一段八小节的主歌、四小节的桥段和八小节的副歌,如此反复进行,接着是中间

段落（由中间八小节加一小节的延音、半小节的鼓点过门和一个四小节的带合成人声的伴奏衔接），然后再次转向桥段、副歌，最后进入一段八小节的尾声加半小节鼓点结尾。最终曲式是（前奏）—ABCABCDBC—（终曲）。B 作为主歌（A）、副歌（C）和中间段落（D）之间的桥梁，在和声和节奏上与前面的段落形成最大对比，这就是其他流行歌曲类型中通常所说的桥段。在早期的 K-Pop 歌曲中，经常会发现这种带有一个小桥段（多为八小节）的 ABC 曲式，和谐地引进歌曲中核心的部分——副歌。

自 21 世纪 00 年代后期以来，洗脑歌如雨后春笋般涌现，其中一个典型代表是女团 T-ara 的首张专辑主打歌《啵哔啵哔》（Bo Beep Bo Beep）（2009）。拟声标题已经让人联想到了铃声的声音，而且，该记忆点是一个重复的大二度音程，保持着连续的断奏八分音符，并在高亢的合成声音中传递出低沉的泛音，再加上高亢的少女人声，强调了这种标志性效果。如果我们把八小节以上的人声和合成器旋律的组合部分视为歌曲的主要记忆点，则可以看到以下曲式：八小节的前奏、记忆点、两个八小节的主歌（A+B，B 有桥段功能）、八小节的副歌、记忆点（加上两小节的过门）、重复、中间十六小节、副歌、记忆点和终曲。最终模型是：（前奏）—H—ABC—ABC—H—ABC—H—DC—H—（终曲）。记忆点在这首歌共出现四次，明显打乱了结构。不过，如果我们细想一下，合成器记忆点的旋律也单独在其他部分反复出现，如在前奏的后半段、类似桥段的主歌、中间十六小节后半段以及

终曲中,那么标志性效果则贯穿了整首歌曲。因此,记忆点总共
出现了 9 次。重复在这首歌是最主要的,不过它一定不能变得
乏味。由于副歌加记忆点段落的组合时长正好是 30 秒,因此被
剪成了铃声。

更细节的流行歌曲曲式分析可能依据有限,理查德·米德
尔顿(Richard Middleton,2003,517)也提醒道,因为"到头来,歌
曲曲式的感知还是由听众决定的"。一般来说,听众可能会认为
一首歌曲的曲式划分并不重要,或者彼此之间有很大差别。不
过,可以肯定地说,记忆点和副歌通常是 K-Pop 歌曲中那些听众
听到立即有所反应的曲式部分,且因为旋律悦耳而最容易被人
记住。K-Pop 洗脑歌的蓬勃发展和 K-Pop 获得在亚洲国家以外
的国际接受度之间的适时巧合进一步表明,洗脑歌的特定曲式
结构(即极致重复并打乱结构)有助于 K-Pop 吸引全球的年轻
听众。

歌曲戏剧性

除洗脑歌曲外,应该说对于 K-Pop 歌曲的创作人和听众来
说,一首歌曲的特征与其说是曲式结构本身,不如说是歌曲进行
的整体感觉和动态。这样说来,我想称其为"歌曲戏剧性"(song
dramaturgy),即歌曲的发展方式、保持听众注意力的方式,以及
处理歌曲的走向并制造紧张、舒缓和动态转移的方式。这些方
面也影响到或者说预示着某些类型的曲式结构化。我将简要提
及四种最普遍的类型。

　　第一种类型的歌曲可称为风格导向型（flow-oriented），由节拍驱动，通常从头至尾都是连续循环的节奏型，深受嘻哈制作影响，同时更关注横向组织（即律动、音型层次），而不是和弦进行和旋律轮廓。说唱人声大多支配歌曲的风格和动态，而器乐的律动和动态则保持相对静止，只会因节奏停止、短暂过门和更多旋律的副歌部分（如果有的话）而中断——罗伯特·沃尔泽（Robert Walser）将这一特征描述为"非目的性"（non-teleological）律动（1995，204）。许多受美国 R&B 和嘻哈影响的艺人（如，YG 和 JYP 娱乐公司艺人）的歌曲都遵循这一原则。这类例子不胜枚举，不过一个典型代表是近来的偶像组合 Big Bang 的第二支单曲《啦啦啦》（La La La）（2006）。这首歌只有两个可辨认出的段落，而主歌的特色节拍（大鼓底鼓切分节奏伴随第二小节和第四小节有拍手声）在类似副歌的"啦啦啦"部分持续并贯穿整首歌。人声层面上塑造的更多样的说唱风格弥补了器乐层面上缺少的更突出转变的动态和张力。

　　第二种类型的歌曲可称为高潮导向型（climax-oriented），主要体现在标准流行歌曲曲式（即至少有 ABC 三个不同的部分），显露出典型的主副歌关系，且歌曲会发展至通常位于后三分之一或结尾处的高潮。高潮最好是在歌曲的结尾处，留听众于一种想再听一遍的状态。一段迥异的中间部分通过改变一种或多种音乐参数（即放慢节奏、降低音量、使用不同旋律、和声或节奏型）以消除或改变紧张感，以便再次建立起紧张感并推进到高潮。紧张和舒缓是驱动形成这类歌曲总体戏剧性

的因素。高潮大多是在中间部分或之后的最后副歌中出现,有时甚至通过增加音乐密度,比如增加伴唱、丰富伴奏、和声转调,或将歌曲前几部分的两种不同旋律并置,或增加高亢花腔式即兴人声,来延长至终曲。大多数主流流行歌曲都属于这一类别,典型代表要属少女时代的第一支单曲《重逢的世界》(Tasi mannan segye 다시 만난 세계)(2007)。这首歌使用 e 小调创作,中间是八小节乐段,每小节都有和弦转换(Ⅵm7-Ⅶ-Ⅴm7-Ⅰ-Ⅳ m7-Ⅴm-Ⅵ-Ⅶ),并向最后副歌的升 F 小调进行和声转调。高潮由旋律和和声进行引入,在中间乐段结束时以全曲最高的声调为标志(3 分 34 秒的 D5 全音)。最后的副歌在一个变调大二度调中进行,并加入高音即兴人声,以此增加音乐密度并保持高潮后的张力。

第三种类型歌曲的特征是音乐参数突然切换,大多依照曲式划分。这打破风格(breaking-the-flow)模式包含诸多小节,打乱歌曲的整体感觉,与听众的期待背道而驰。这种模式可以看作是与西方主流流行歌曲最明显的区别,西方主流流行歌曲在大多数情况下,力求从头到尾显露一种连贯的感觉或氛围,而不是在一首歌中让听众面对意想不到的、多重的、快速的变化。然而,K-Pop 创作者倾向于通过节奏停顿、放慢或加快节拍,或者增加完全不同的和声旋律片段或伴奏和人声层次,以故意改变歌曲的风格。资深创作人兼唱片制作人刘英振常采用这些技巧,他的许多歌中都运用了这些技巧。比如,女团 f(x)的歌曲《Nu 漂亮》(2010),就采取了对歌曲整体风格的微妙改向。在第二

段副歌加记忆点部分之后使用了十六小节的中间乐段，以便与之前的乐段形成对比。该转换的标志是和声转调、更高的人声，以及每一节节拍上都伴有一个重踩的技术低音底鼓。短小的十六分音符人声旋律和说唱唱段取代了长旋律，因而没有节拍变化并塑造了中间乐段的整体静态氛围。值得注意的是，中间乐段并没有如预期那样直接进入副歌，而是延伸到另一个四小节乐段，再次改变了歌曲的感觉，延长了悬念时间。此处，主歌中以断奏八分音符演奏的宏大技术合成器低音再次出现，加强了静态效果，而人声中的旋律和音色变化制造了最大的不同。女声用实唱（belting）唱出了比之前更长的旋律唱段（超过两小节），并通过数字混响处理，制造了体育场音效。歌迷欢呼声的基本采样为体育场音效增添活力。这一部分的戏剧性功能是打破歌曲风格，使之转向，并最终回到原风格（在最后的副歌部分）。①

　　最后一种类型是混音风格（remix-style），在某种程度上可以视作第三种类型的延伸。多种风格的突变，源自嘻哈 DJ② 文化

① 这种打破风格模式的其他典型代表有李孝利的《U-Go-Girl》（2008）、Davichi 的《8282》（2009）和少女时代的《I Got a Boy》（2013），这些歌曲都有突然的节奏变化。在 S.E.S. 的《我是你的女孩》（I'm Your Girl）（1997）和《暮光地带》（Twilight Zone）（1999）、Baby V.O.X. 的《Ya Ya Ya》（1998）、神话的《终结者》（1998）中可以发现乐器和风格上的转变。在 Rain 的 MV《我愿意》（I Do）（2004）中可以看到节奏转变。

② Disc Jockey，指酒吧、音乐节等场所的打碟工作者。——译注

的创作实践和以嘻哈为基础的录音制作中的特定序列技术。
不同的采样、歌曲片段或音乐构想就这样在节拍的基础上横向
重叠,顺滑融合,并能将一首曲子变成充满活力的杂烩风格,由
具有波动特征的异质声音和风格组成,同时也改变了节拍。这
种方法相当兼收并蓄,极具模仿性。其效果是,往往以牺牲一
致性为代价,音乐理念在一首歌曲中迸发,创造出十分多样快
速的变化。由于一首歌听起来好像是由三首或更多的歌曲打
造而成,整体感觉类似于听一首歌的混曲或集锦。然而,与嘻
哈再混音不同的是,这类歌曲的源素材很少取自已发布的歌
曲,大多是原创。不同序列组合要么遵循要么衬托出常规曲
式。后者的一个典型代表是东方神起的第二张韩语录音室专
辑中由刘英振创作的专辑同名歌曲《纯真》(Rising Sun)
(2005)。这是一首活力四射的快节奏歌曲,没有以常规的曲
式划分方式融合各种风格,如新金属、说唱摇滚、电子乐和旁遮
普流行音乐。相反,序列可能是更好的曲式单位,而序列的定
义可能因分析目的的不同而有很大差异。在表 3.2 中,我选择
了包含特色音乐特征的较明显的小节组合作为一个序列。显而
易见的是,序列没有重复,直到歌曲的最后部分类似副歌的序列
(S6)重新出现时,才会重复。因此,在整首歌曲中,变化是关键:
音乐织体不断变化,而风格休止与受旁遮普流行音乐启发的序
列(S12)在听觉上很突出。这首歌采用 4/4 拍,节奏为每分钟
126 拍,总时长为 4 分 42 秒。

表 3.2　东方神起《纯真》（2005）曲式布局

时间线	序列	小节数	音乐特点、器乐	歌词（首句）	曲式功能
0:00—0:23	S1	12	碎拍、合成弦乐	Rise up（呐喊）	前奏
0:23—0:39	S2	8	低音底鼓、完整小节加器乐		前奏
0:39—1:02	S3	12	主唱	Now, I cry under my skin	主歌 A
1:02—1:17	S4	8	环绕电钢琴、稳定节拍	我的羽翼失去力量	主歌 B1
1:17—1:31	S5	8	S4 加完整小节	众人皆欲晓真相	主 歌 B2（预副歌1）
1:32—1:52	S6	8+2	合唱	如我，我心满是膨胀的 innocence	副歌
1:52—2:07	S7	8	摇滚吉他+低音连复段、失真的说唱呐喊	Now, burn my eyes	C1
2:07—2:22	S8	8	人声+爱奥利亚[①]小调合成唱段	说真的，这混乱何时到尽头？	C2
2:22—2:37	S9	8	和弦进行、上行人声旋律	人生如星，无止境于轨道运行	D（预副歌2）
2:38—2:53	S10	8	环绕合成弦乐、无打击声、人声混响		过门

① 爱奥利亚调式从 A 音开始，往上弹奏所有白键，直到下一个 A 音。——译注

续表

时间线	序列	小节数	音乐特点、器乐	歌词（首句）	曲式功能
2:53—2:57	S11	2+半小节	渐慢至 102bpm	Slow down	过门
2:58—3:36	S12	16	塔布拉[①]＋檀巴鼓[②]模式、拖奏节拍、迈克尔·杰克逊式的叫喊	时间总是在流逝	间奏
3:36—3:44	S13	4	渐快至 126bpm		过门
3:44—4:03	S6	8+2	合唱	如我，我心满是膨胀的 innocence	副歌
4:03—4:18	S8	8	人声＋爱奥利亚小调合成唱段	说真的，这混乱何时到尽头？	C2
4:18—4:42	S2	8	低音底鼓、完整小节加器乐	Rise up(呐喊)	终曲（淡出）

声音

舞蹈节拍

　　声音组织层面,在制作人、评论人和粉丝的共同助推下,K-Pop 音乐话语很大程度上仍然不被了解,或者至少是模糊的,无法代表 K-Pop 的独特声音特征。不过,虽然是泛泛而谈,但听众常提到的少数参数之一是舞蹈节拍(dance beat)。与其他流行

① 流行于印度和南亚一些地区的较有代表性的打击乐器。——译注
② 来自北印度旁遮普地区的传统乐器。——译注

音乐的公众话语中的常用词一样，"舞蹈节拍"一词并不是作为音乐学意义上的技术术语使用，而是如加里·塔姆林（Garry Tamlyn）所指，"暗示了一种与音乐表演有关的演绎所赋予的节奏抽象层面"（2003，606）。"节拍"（beat）、"律动"（groove）、"节奏"（rhythm）和"感觉"（feel），这些词经常交替使用，表示具有重复性节奏的音乐风格，这种重复性节奏由一个或多个同时发声的乐器或声源产生。鉴于 K-Pop 舞曲风格的多样性，K-Pop 的风格无法用某一特定的节奏定义。然而，由于韩国制作人总是紧跟流行音乐排行榜的最新趋势，因此 K-Pop 歌曲的节奏组织很大程度上遵循了自 20 世纪 50 年代摇滚乐以来从西方主流流行音乐发展而来并渗透其中的风格标准。

艾伦·穆尔（Allan Moore）的《摇滚：基本文本》（*Rock：The Primary Text*）（2001）一书中阐述了这些风格标准。穆尔所确定的摇滚乐节奏原则可以被视为大多数当代流行歌曲和 K-Pop 歌曲的基准，所以每小节四拍的四拍子很普遍，无论是呈现为匀拍（straight）（复拍）还是摇曳（shuffle）（三拍）。因此，将四组小节捆绑成超节拍（hypermeter），并在一个主歌部分中编排四组超节拍成为趋势（Moore，2001，39 - 41）。节奏型包括从以鼓机上产生的强拍（backbeat）（军鼓重音在均等的八分音符上）为特征的"标准摇滚节拍"（Moore，2001，36），到 4/4 拍鼓点（four-on-the-floor）的迪斯科节拍（每拍低音重音伴随八分音符或十六分音符踩镲节奏型），再到更复杂的嘻哈节拍，伴有更多细微的不规则节奏和切分节奏。尽管 K-Pop 的听众倾向于用流派分类（即，民

谣、R&B、80 年代迪斯科［'80s disco］、欧洲迪斯科［Euro disco］、合成器流行音乐［synth pop］、电子［electronica］、科技舞曲［techno］、电声［electro］）而不是用精准的节奏技术术语鉴定舞蹈节拍，但他们确实认为，一首歌曲的适舞性（danceability）往往是由穆尔所说的"节奏层"（rhythmic layer）（即架子鼓、节奏口技及打击乐器）和"低音旋律"（low register melody）层（即低音吉他）的相互作用实现的（Moore，2001，31）。

四人组合褐眼女孩（Brown Eyed Girls）的歌曲《爱情咒语》（Abracadabra）（2009）①的节奏结构可说明这点。这首歌获得了2010 年韩国大众音乐奖（Korean Music Awards）的年度最佳电子& 舞曲歌曲。其节奏层是低音底鼓和拍手组合产生的简单强拍。低音旋律层由一个两小节的合成器循环乐段（图 3.3）构成，在歌曲的大部分时间内贯穿重复。在节奏结构方面，这两层与歌曲的基本节奏（128 bpm）紧密地交织，通过稳定的重复，产生了歌曲特有的向前推进的律动。此外，主唱通过在几乎相同的音符上唱出一系列八分音符，仅在节奏强拍处有些许（十六分音符）偏差，从而加强了重复的效果，表现出机械特征（图 3.4）。

① 这首歌由池努（Chi-Nu，音译）、李民秀（Yi Min-Su，音译）、金伊娜（Kim I-Na，音译）及赵美惠（Miryo，褐眼女孩成员之一）共同创作，收录于 Mnet 制作的该组合的第三张录音室专辑《Sound G.》中。

图 3.3　《爱情咒语》低音旋律（低音合成器循环乐段）

图 3.4　《爱情咒语》领唱（主歌）

这种节奏结构，由于被认为是"令人上瘾的舞蹈节拍"而无法忽视，通过附着在各层中独特的音色质感和声音效果获得其最终特征。在这里，最异乎寻常且具非凡听感的是深沉失真的电子合成器低音（最早是复音模拟合成器，如时序线路［Sequential Circuits］的"预言家 5 号"［Prophet-5］①），以及通过录音室制作设备（如声码器、滤波器和修音器效果等）进行数字处理的主唱声音。

记忆点

K-Pop 歌曲的另一个典型音乐元素是记忆点。如上所述，记忆点在塑造歌曲的曲式结构方面发挥着重要作用。在声音创作

① 戴夫·史密斯（Dave Smith）于 1974 年创立时序线路公司，预言家 5 号是该公司出品的世界上第一个完全可编程的复音合成器，也是第一款带入式微处理器的乐器。——译注

和感知的层面上,记忆点是最突出的结构元素:它创造歌曲的个性,吸引 K-Pop 听众的注意力。记忆点打造的是一种情感反应,易于记忆。由于记忆点具有高度重复性,并且容易跟唱或吹成口哨,听众经常用旋律来描述记忆点("悦耳易记/甜腻的曲调""使耳朵蠕动的副歌",以及"勾人旋律")。然而,如加里·伯恩斯在其记忆点类型学(Burns,1987)中所表述,记忆点基本上源于录制歌曲中涉及的所有结构性元素(节奏、旋律、和声、乐器、速度、音效、混音)。同样,K-Pop 的记忆点不能被仅仅归结为旋律。事实上,大多数情况下,K-Pop 记忆点吸引听众的是由旋律、节奏和歌词的复合体打造而成的短而重复的唱段。

根据伯恩斯基于音乐元素的变化程度(重复、变奏、转调)对记忆点进行的分类,K-Pop 的记忆点趋向以极少变化极限填满时长。许多旋律围绕单一音符重复多次,而节奏型简单直接,并避免节拍转换、复杂乐句和更多的节拍细分,以服务旋律的可唱性。人声旋律几乎都是音节性的,且常常类似于无意义的韵语歌。重复也是歌词排布的关键。记忆点歌词包括重复的无意义或拟声的音节,或者简短的英语单词,这类歌词易于理解,也成了歌名。典型代表有奇迹女孩的《告诉我》("Tell me, tell me, te-te-te-te-te-tell me")、少女时代的《Gee》("Gee, gee, gee, gee, baby, baby, baby")、T-ara 的《啵哔啵哔》《Ya-ya-ya》《Tic Tic Toc》《Roly Poly》《Lovey Dovey》,SHINee 的《Ring Ding Dong》,Big Bang 和 2ne1 的《棒棒糖》(Lollipop),f(x)的《La Cha Ta》,以及泫雅的《泡泡糖 Pop》。

　　男团 Super Junior 的歌曲《Sorry Sorry》(2009)是粉丝们公认的悦耳易记 K-Pop 歌曲的典型代表。如图 3.5 所示,这首歌曲的旋律—节奏—歌词组合,通过在近四小节的长度上重复相同的单一八分音符 A440①,最大程度显示出领唱的多余。

图 3.5　《Sorry Sorry》(记忆点)

　　通过重复单字和使用语音相似的音节,在歌词层面支撑并加强在快速(半小节)变化的和声中重复单音所造成的持续音(pedal point)效果,从第一行就可以看出:"So-rry,so-rry,so-rry,so-rry/是我……是我……是我……我先/对你……对你……对你……倾慕/倾慕……倾慕……倾慕,ba-by。"基本的低音电子

① 440 赫兹的声音音调,标准音高。——译注

合成器旋律(在图 3.5 中为和声进行)在四个小节中展开,在整首歌中循环,形成了低音层,从而创造了歌曲的最终记忆点特征。歌手们唱的"sorry"和"shawty"(有魅力的女性)这两个词的发音相似,在歌曲中出现超过 30 次,意思简单明了,似乎是韩国和外国听众可以立即唱出来的适当之词。

极端的音调、节奏和歌词的重复对于形成 K-Pop 歌曲中的记忆点特征至关重要。没有变化的重复一无是处,因此很明显,记忆点获得了与其他不同参数相关的充分的悬念制造效果,如通过使用不同的器乐声音或轮换领唱(如 Super Junior 由 13 位歌手组成)来改变音色质感,以此增加不同的节奏旋律层(在主歌唱段中)和曲式乐段(即伴奏衔接、桥段),并最终贯穿视觉层面(MV 和现场表演)的持续变化。

说唱语流

自从早期的嘻哈代表,如徐太志和孩子们、Deux、以及 DJ Doc 于 20 世纪 90 年代初到 90 年代中期征服了音乐舞台,说唱已经成为主流 K-Pop 歌曲不可分割的一部分。如今的每个偶像流行组合中,至少有一名成员(有时具有杰出的说唱技巧)会成为组合的说唱担当,往往几乎每首歌中都有(至少是适中的)空间来表现他(她)的说唱才能。许多流行舞曲包含简短的说唱,与副歌和记忆点部分的主要人声旋律形成对比,大多是位于歌曲的中间乐段或最后的主歌部分。尽管不同的音乐制作公司都有大量的此类作品,但 JYP 娱乐公司的艺人,如 2PM、奇迹女孩

和 Miss A,是典型的参考代表,因为他们的大部分歌曲都遵循这种模式。其他偏嘻哈风格公司的艺人,如 YG 娱乐公司(如 Big Bang 的 T. O. P. 和 G-Dragon、2ne1 的 CL 以及 PSY),在歌曲中享有更大的发挥空间和艺术自由,可以演唱更长的说唱部分,说唱往往超过整个主歌的时长,且循环往复。尽管偶像流行说唱歌手的技术水平参差不齐,但热门歌曲标准迫使其将说唱语流的复杂程度降低至制作人认为主流观众可以接受的水平。

　　音乐学文献中,说唱音乐中的"语流"(flow)一词指的是"说唱者的节奏风格"(Krims,2000,48),并描述为"说唱者表演歌词的所有节奏和吐字特征"(Adams, 2009)。亚当·克里姆斯(2000)确定了三类语流,他称之为"歌唱式"(sung)、"打击流露式"(percussion-effusive)和"讲演流露式"(speech-effusive)风格。歌唱式的特点是"节奏重复、节拍重音(尤其是强拍)、规律性、强拍停顿[……]和严格对仗",而两种流露式则包括"节奏界限的溢出可能涉及语法和/或韵律的交错;[……]持续的节拍细分;[……]重复弱拍重音;或[……]任何其他以 4/4 拍四节编组创造多节奏的策略"(50)。打击流露式指的是把嘴当作打击乐器的说唱者,而讲演流露式"倾向于以更接近口语的发音和表达为特征,对基本的节律节拍往往没有什么影响"(51)。克里姆斯认为 20 世纪 80 年代早期和中期的老派说唱(old-school rap)属于歌唱式说唱,90 年代中期以来的新派说唱(new-school rap)属于流露式说唱。虽然他认为歌唱式和流露式之间的区分日益复杂,但前者并未遭遇淘汰。我们发现如今许多歌唱式说唱者往

往结合流露式说唱,或者在乐句中使用更快的语速和更复杂的节奏和韵律(Woods,2009)。

K-Pop 歌曲中,偶像说唱歌手很大程度上采用歌唱式语流,以支撑并协调高度旋律化和记忆点密集的歌曲的结构框架。因此,强拍加重(几乎总是在小节的第一拍)、小节第四拍的对偶韵和尾韵、有规律的乐句和节奏重复常出现在歌曲中,这样可以让说唱部分在预料之中、方便记忆,某些情况下听众甚至也可以唱。

然而,更多的复杂语流已经被来自地下嘻哈的说唱者带入主流流行音乐。韩国地下嘻哈经过多年发展已经有许多技艺高超的说唱者,关系紧密的活跃嘻哈集体。艺人和组合如醉虎(Drunken Tiger)、Epik High、MC Sniper、Tasha 和 LeeSsang,可以在地下嘻哈和主流流行音乐的交接节点处成功地树立地位,并将他们的歌曲、独特风格和精心制作的语流推向更广泛的受众。

LeeSsang 的热门歌曲《关掉电视》(TVrǔl kkǒnne TV를 껐네...)(2001)就是精心设计语流的一个优秀例证,其特点是在传统的以钢琴为基础的中速流行歌曲的结构中嵌入讲演流露式说唱。① 图 3.6 显示了该组合的说唱者姜熙健(Kang Hǔi-

① 该歌曲是男子嘻哈组合 LeeSsang(由姜熙健和吉成俊[Kil Sǒng-Jun]组成)和女说唱歌手尹美莱[Yoon Mi-Rae]及独立乐队 10cm 的男歌手权正烈[Kwǒn Chǒng-Yǒl]的合作曲,收录于该组合的第七张录音室专辑《Asura Balbalta》(2011)。这首歌占据排行榜首位数周,并在 2011 年 Mnet 亚洲音乐大奖中获得最佳饶舌表演奖。

	1	y	z	2	y	z	3	y	z	4	y	z
												Nae nun
1	en	kŭ-ŏ	ttŏn	sŏn	bo	da-a-rŭm	da-un	nŏ	ŭi			mom
2	mae		Kŏm	ŭn	mŏ	ri	nŏ-man	ŭi	hyang	gi	e	
3	nan-nŭn	nong	ne		Ttae-ron	mol	lae	ŭng	k'ŭm-han		sang	
4	sang	ŭl	hae	kŭ-rŏ	da	yok	sim	i	son	ne-e-	e	
5	T'i	bi-rŭl	po	da	ga	do	kŏ-ri	rŭl	kŏt	ta	ga	do si
6	do		ttae	do ŏp	si	nan	nŏ	rŭl	wŏn	hae		Mot
7	ch'am	a	ŏ	ttŏ	k'e	son	man	chab-a		Ttak	ttak	ha-ge
8	mar	ha-ji	ma		ni-ga	nal	ttak	ttak	ha-ge	man	dŭr	ŏt
9	chanh	a		Nŏl	nŏ	mu	sa-rang	hae	nae	mo-dŭn	kŏl	da
10	chu	go	Ni	mo	dŭn	kŏl ta	kak	ko	sip	ŏ		Tŏ
11	ka	kka	i nŏr	an'	go	sip	ŏ		Nae	mom	ŭl	chŏk
12	si	go		ŏng	dŏng-i	t'o	dak	t'o	dak	ha go	sip	ŏ

注：1. 横向：4/4 拍小节八分音符三连音；2. 纵向：小节数；3. 阴影格：押韵音节（按不同阴影形式分组）；4. 加粗字母：加重音节；5. 大写字母：句首。

图 3.6　《关掉电视》歌词表①

① 音节用罗马字母表示，大体上遵循韩语音节的写法。不同的阴影用来标记不同组的押韵音节并将它们相互区分开来。歌词公开论述了异性欲望和浪漫主义，带有幽默的意味，该部分翻译如下：在我眼里，你的曲线无与伦比／我在你黑发的独特香味中融化／有时我想入非非，这让我贪婪／即使我看电视，走路，我也一直在想你／我无法抑制，我怎么能只牵着你的手？／不要说得那么正式，是你让我无法克制／我是那么爱你，我想给你我的全部／我也想拥有你的全部／我想把你抱得更紧／我想浸满汗水抚摸你的身体。

Gŏn，别名 Gary）在这首歌第一节（0：41—1：11）所使用的格律技巧①，并且显示了在歌曲四拍子 12/8 拍（4/4 拍的八分音符三连音形式）基础上组织重音节（加粗）和押韵音节（阴影）的方式。

在听觉层面上以及在歌词图表中第一时间引人注意的是说唱的音节和歌曲的格律单位之间的适时错位。尽管图中显示的音节在节奏位置上相近，但它们清楚地表明姜熙健刻意大量地使用切分节奏。此外，图中音节的时间位置（即在小节的第一或第三拍上），实际中大多是逐渐偏离的，因为姜熙健发音音节的开始时间几乎总是在节拍之前或之后。这创造了与底层律动间的基本节奏张力，从而将说唱层从其他节奏结构中解放出来。说唱段落在长度和句法上不规则，错落分割了节奏的界限（在图中，每段以大写字母开始）。当重音音节落在弱拍上（即段落的第一个音节，如图中第二行第二拍上的"Kŏm"），弱音音节落在强拍上（即落在小节的第一和第三拍上），需要持续但不规则地变换重音。押韵和重复音节虽然存在，但是不规则地分布在句内或跨越抒情单元（即段落或乐句）以及格律单元（即四小节）的界限。重音音节，如，"mom-mae""nong-ne""mol-lae""（sang-sang-ŭl-）hae""son-ne"和"wŏn-hae"出现在段落的不同句法单

① 根据凯尔·亚当斯（Kyle Adams，2009）的说法，韵律技巧指的是押韵音节的位置、重音音节的位置、句法单位和节拍之间的对应程度，以及每拍的音节数，而发音技巧包括使用的连音或顿音的数量、辅音的衔接程度，以及任何音节的开始时间比节拍早或晚的程度。

元,也出现在不同的小节单元,因此,押韵效果因提前或延后出现而被意外地弱化了。当姜熙健一会儿加重押韵词的第一个音节("mol-lae"),一会儿又加重第二个音节("mom-mae")时,这种效果甚至被强化了。所有这些技巧创造了说唱语流及其与基础四拍子、同时与伴奏乐器的节奏型之间的复合节奏张力。

此外,增加语流句法交错的是语流同其他乐器节奏层的有意抗衡。姜熙健人声演绎的重音常在 4/4 拍的第一和第三拍,这与四拍子的强拍一致,而鼓组则用军鼓,重音在第二拍和第四拍的强拍子。表 3.3 展示了两小节长度的乐器节奏编排层次图。人声的强拍重音和小鼓的弱拍重音之间的张力因低音底鼓的第二强拍的节奏切分而变得更加复杂。底鼓强拍不在 4/4 拍的第三拍上,而是交替加重了第三个八分音符三连音的第二个弱音(y)和第三个音(z)。钢琴和弦(由芬德罗德[Fender Rhodes]电钢琴声音演绎)有同样的重音,而贝斯则略去了这些

表 3.3　《关掉电视》节奏层图，展示乐器强拍

钢琴	×			×				×		×				×	–	–	–		×	×				
贝斯	×			×			×		×		×	×		×				×				×	–	
闭镲	×	×	×	×	×	×	×	×	×	×	×	×	×	×	×	×	×	×	×	×	×	×	×	
军鼓				×					×				×				×				×			
底鼓	×					×			×				×				×				×			
	1	y	z	2	y	z	3	y	z	4	y	z	1	y	z	2	y	z	3	y	z	4	y	z

注:×为强拍,-为持续音。

重音。最惊人的是说唱的重音节从未与这些底鼓/钢琴重音保持一致,而且它们有时会接续或放弃低音的重音节拍。这打造了一种听觉不顺畅的效果,促成了复合节奏的张力和讲演流露式说唱语流的特征。

随着说唱在 K-Pop 中日益普遍,说唱语流的技巧和功能也变得多样化。LeeSsang 的歌曲不仅是韩国主流流行音乐中接受复杂说唱流的最新代表,也是韩国说唱和嘻哈文化已经开始从非裔美国人说唱音乐的霸权中解放出来并蓬勃发展的反映。如今,两国的评论人和说唱者都认为美国和韩国的说唱者在质量和技术能力方面相差无几。韩国说唱语流,特别是讲演流露式语流,在全球流行音乐舞台上所凸显的独特之处在于韩语语音,该特性吸引了越来越多国际听众的注意。

嘣因素:韩国之声发酵

最后,还必须提到另一个可以被认为是 K-Pop 独有的音乐成分,尽管它在许多 K-Pop 歌曲的音乐结构中被轻微地掩盖了,并且常被那些认为 K-Pop 只是西方化音乐的话语所模糊。我想称其为"嘣因素"(ppong factor),指的是与构建传统韩国身份有关的声音参数。嘣(Ppong 뽕)或嘣气(뽕끼)是一个非官方词语,音乐制作人和艺人有时会在录音过程中利用它使歌曲听起来更有韩国味,这是吸引韩国听众的一种策略。韩国听众,尤其是年长听众群体,似乎对这类声音很熟悉,不过公认的术语缺失阻碍了他们在一般性陈述之外描述自己的感受,正如我在采访

中经常听到的那样，例如男团 2PM 的一位韩国中年女粉丝的陈述："他们的音乐里有点韩国——一种韩国味道，但我无法确切表达出来。只是一种感觉。"尽管实际上"嘣"这个词使用得很含糊，并未转译为对音乐声音的精准技术性描述，但是，可以从中了解到它和其声音参数之间的一些联系。

　　该词来源于嘣嚓一词，是 trot 的同义词，带贬义，拟声表达了 trot 歌曲特有的 2/4 二拍子节奏型，其第一拍为强拍（嘣），第二拍为弱拍（嚓）。虽然 trot 是韩国传统大众音乐流派的一支，与韩国偶像流行音乐相差甚远，但青年 trot 歌手，如张允瀞，以其 2005 年的热门歌曲《天哪》（Ŏmona 어머나），向年轻观众普及了这一流派，让新偶像流行音乐组合能够充分利用 trot 在韩国主流流行音乐中的振兴之势。诸如 LPG（Long Pretty Girls）、Super Junior T、男团 Big Bang 成员姜大声（Kang Tae-Sŏng）及 Aurora 等艺人因融合 trot 和流行舞曲风格而广为人知，大多被归类为新 trot 或兼 trot 表演者。这些跨流派组合，以及其对 trot 风格的刻意挪用（即 2/4 拍、旋律和声进行、以吉他和萨克斯为中心的器乐、人声装饰、老式舞厅服装或传统韩服[hanbok 한복]），都被听众明确地认为是对老式 trot 音乐的引用，除此以外，"嘣"一词在 K-Pop 制作中获得了更微妙的意义。

　　其中一方面与 K-Pop 歌曲中旋律与和声进行的主导地位有关。这种关系在某种程度上很难评价，特别是考虑到大多数流行歌曲都依赖于特色旋律，不过在与美国流行音乐的对比下可以对此进行最佳说明，如唱片制作人郑在允在一次个人采访中

解释：

> [……]描述嘶的最好方式就是旋律。韩国歌曲中有很
> 多旋律变化，而很多美国歌曲是单和弦，只有一个和弦，例
> 如，歌曲会一直停留在 E 小调和弦上，不同的旋律都使用这
> 个和弦，而在韩国歌曲中，你会听到很多和弦行进，贯穿整
> 首歌。有一点是，当你把大量和弦进行放在一首歌里时，就
> 会失去节拍感、节拍的推进，这就是为什么美国音乐和韩国
> 音乐有时在这个意义上是不同的。如果你现在听 K-Pop 歌
> 曲，就总是会听到那种嘶旋律，然后进行到那种单调的节
> 拍，在中间有那种推进的舞蹈过门。我想这也是美国的孩
> 子们现在正在接受的东西。

<div align="right">（郑在允，私人沟通，2010 年 12 月 3 日）</div>

正如郑在允和其他制作人所认为的，嘶标志着对许多 K-Pop
歌曲中的旋律—和声结构（也存在于 trot 歌曲中）的具体理解，
其特征是作为核心主体的容易跟唱的人声旋律，不过它比记忆
点旋律时长长得多（超过四小节或八小节），也不像记忆点旋律
那样重复。旋律的轮廓像一个持续上行和下行变化形成的弧
形。不断变化的和声是人声旋律的基础，同时小调和弦为主
和弦。

2009 年女团 T-ara 和男团 Supernova 的合作曲《T. T. L.》
(Time to Love)是这类歌曲的范例。这首歌可以归类为电子流
行舞曲，其特征是主歌中交替的男女说唱人声以及副歌中出现

的相似时长的人声旋律,韩国听众会将这种旋律视为嘣旋律。
图 3.7 显示的是副歌旋律(第 5—12 小节)的旋律—和声进行。
旋律持续八小节,伴随着和弦按小节甚至按半小节变化,并通
过 D 小调音阶的所有功能音进行:Dm Am Gm7-C F Gm-A∕E
[Edim7] Dm-Bb Gm7-Am7 Dsus4-D(或用罗马数字标示:i v
iv7-Ⅶ Ⅲ iv-V [Ⅱdim7] i-Ⅵ iv7 -v7 i)。人声旋律线从弱拍

T. T. L.（Time to Love）

作词　黄成振(Hwang Sŏng-Chin,音译)，　作曲　金道勋(Kim To-Hun,音译)
Rhymer,Joosuc

图 3.7　《T.T.L.》(Time to Love)旋律—和声进行(副歌)

开始,在前四小节上行,后四小节下行,同时旋律音域是 A3 至 D5。这种在音高上的上行/下行的拱形轮廓和以小调为主的和声进行是这首歌的基础,也是其带有的嘣的特征,许多其他 K-Pop 歌曲中也有这种旋律轮廓和和声进行,尤其是那些专为韩国本地听众制作的歌曲。

　　从历史角度来看,这种和声模式表现出明显的周期性结构(4+4 小节),如理查德·米德尔顿(1990,203f)借鉴阿诺德·舍恩伯格(Arnold Schoenberg)的理论(1967)在资产阶级歌曲和早期叮砰巷(Tin Pan Alley)歌曲①中观察到的典型结构,可以称之为"开放/封闭"(open/closed)或"二元"(binary)结构。因此,这一段中包含两个乐句,形成一种问答关系,听众听到的第二个乐句是第一个乐句的结果。因为是终止式,所以第一个乐句在非主和弦和声(示例中为Ⅲ级和弦)上结尾并保持开放,而第二个乐句在主和弦结尾时创造了一种封闭的感觉。与这种开放/封闭原则形成反差的是"开放式重复模式"(open-ended repetitive patterns)的流行歌曲(Middleton,1990,238;Moore,2001,50 - 52),它创造了一种延续感,大部分源自非裔美国人流行音乐流派的歌曲都带有这种模式,如摇滚和流行舞曲。尽管这方面还需要对韩国流行歌曲中的旋律和声创作的历史线索进行更广泛深入的分析,但这表明,听众目前所说的嘣旋律/和声实际上是

① 19 世纪 80 年代至 20 世纪 50 年代美国白人中产阶级喜爱的抒情流行歌曲。
　　——译注

通过现代韩国早期的日本殖民主义（可能是通过日本学堂乐歌 ［しょうか，찬가］和大众歌曲［りゅうこうか，유행 찬가］传播）脉络呼应 19 世纪的欧洲歌曲传统，而并非唤起与非裔美国人流行音乐传统的直接联系。

除此假设性问题外，着实惊人的是，至少是在 20 世纪 90 年代至 21 世纪 00 年代初的美国流行音乐中，几乎找不到这种旋律—和声进行，那时的美国流行音乐以节奏为中心和以声音为导向的流派已成为主流，如嘻哈、R&B 和环境电子乐等。在目前的 K-Pop 歌曲中，嘣旋律从大量的重复记忆点模式和黑人音乐习性的听感中脱颖而出。嘣的话语功能显然是其可能与外国影响形成对比，特别是与美国音乐形成对比，同时保留或更好地构建音乐中独特的韩国色彩。因此，尽管嘣旋律似乎是遵循了早期欧洲歌曲传统的创作原则，但它仍是韩国人可以听辨的一种能指。

如果嘣旋律参考的是欧洲音乐，那么它指向一个完全不同的历史阶段，即 20 世纪 70 年代末和 20 世纪 80 年代的欧洲流行舞曲，简称欧洲流行（Europop）。21 世纪 00 年代末，欧洲流行的复古浪潮开始在韩国歌手和组合中萌芽，将欧洲著名的迪斯科和舞蹈制作人，如乔吉奥·莫罗德尔（Giorgio Moroder）、弗兰克·法瑞恩（Frank Farian）以及后来的马克斯·马丁（Max Martin）、斯托克（Stock）、艾特肯（Aitken）和沃特曼（Waterman）作品中的鼓机节拍、脉动的迪斯科低音模式、键盘合成器和弦，以及引人入胜的人声副歌旋律融入诸多 K-Pop 作品，包括奇迹

女孩的单曲《告诉我》(2007)、严正花(Uhm Jung-Hwa)的 EP
《D. I. S. C. O.》(2008)以及孙淡妃(Son Dambi)的第一张正规专
辑《类型 B——回到 80 年代》(*Type B-Back To 80's*)(2009)。有
意思的是,20 世纪 80 年代的欧洲流行大多由旋律驱动,包含和
声进行,大多超过三个和弦,不仅使 80 年代的欧洲流行成为 K-
Pop 的合适音源,也成为韩国嘣话语中的一个参考工具。一次采
访中,制作人郑在允诙谐地以一种后殖民模仿(postcolonial
mimicry)的自我肯定又讽刺的方式使用了嘣这个词:

> 问:我听 K-Pop 时,它让我想起了 20 世纪 80 年代的欧
> 洲流行。为什么这些复古的声音(那种廉价的卡西欧键盘
> 声)又变得如此流行,特别是在韩国?

> 郑在允:我想,对于欧洲来说,这种声音一直没离开过。
> 你们那儿的电子流行已经有 30 年历史了。我实际最喜欢
> 的组合之一就是欧洲的。

> 问:谁?

> 郑在允:谁?摩登淘金(Modern Talking,德国的欧洲流
> 行乐组合),伙计![笑]

> 问:你认识迪特尔·波伦(Dieter Bohlen)吗?

> 郑在允:私下没有交情,但我很喜欢他。迪特尔·波
> 伦,他就像嘣之王。嘣的旋律尽在他的掌握之中。我认为
> 现在很多音乐都受到来自 20 世纪 80 年代欧洲流行的影
> 响。80 年代摩登淘金在韩国很受欢迎,这是有原因的:它可

以完美地转化为韩国音乐，因为有很多小调进行、嘣旋律等等。一应俱全。

（同上）

因此，嘣不仅描述了韩国本土的声音概念，而且作为欧洲和韩国流行音乐听众之间共同音乐理解的关键，被引进用于对抗西方流行音乐霸权的主要叙述，在战略上也行之有效。尽管郑在允的陈述透露出其对全球流行音乐流动的个人诙谐想法，但在与嘣有关的旋律—和声材料中没有任何东西本质上是韩国的，这一事实也显而易见。恰恰相反，嘣的话语功能因此凸显，彰显了 K-Pop 领域如何构建独特的韩国声音的概念，这一独特的韩国声音保存至今，并与外国流行音乐的影响划清界限。

嘣的另一个维度与歌曲中（如韩国流行民谣）的装饰性人声有关。一般来说，流行民谣是围绕着悲剧爱情、欲望、悲伤和心爱的人离去而叙述的音乐流派。在国际流行音乐中，普遍主张似乎是歌手应该能够通过他们的声音来表达深刻情感。然而，在韩国，民谣需要一种特定的发声技巧——所谓的嘣式（ppong-style）或弱音式（mute-style），这被广泛认为是传统的韩国民族风格。

歌曲《我爱你》（Saranghae 사랑해）是流行二人组飞行青少年（Fly to the Sky）于 2007 年发行的专辑的开篇曲，这是一首伤感钢琴民谣，突出了两位男歌手声音中的强烈情感。副歌部分，两位成员黄伦硕（Hwanhee）和朱珉奎交替演唱副歌"我爱你，不

要 因 为 我 而 哭 泣 "（Saranghae na ttaemune ulji marayo
사랑해 나 때문에 울지 말아요）的关键句，非常凄楚。朱珉奎对嗝
的作用作如下解释：

> 你可以只唱"我爱你"（他唱起来，音色柔和，起声
> [vocal attack]清澈），但为了表现嗝式或弱音式，你必须唱
> "我爱你"或"不要因为我而哭泣"（他用同样的音色唱出
> 来，但在气息起声和硬起声之间切换，最后用重颤音打造一
> 种哭腔），知道吧？有那种装腔作势的感觉，那就是有点儿
> 嗝。[……]你甚至可以这样唱西方流行歌曲，比如，惠特
> 妮·休斯顿（Whitney Houston）的歌曲，"而我——呜——喔
> 会永远爱你"（And aah-i-yai will always love you）（他模仿惠
> 特妮·休斯顿的人声风格）。把它变得韩式，"而我——呜
> ——喔会永远爱你"（他夸大了惠特妮·休斯顿的人声抑扬
> 变化，用硬起声唱出每个音节，发出咯咯声）。这就是强调
> 情感的方式！[……]我从来没有接受过盘索里（pansori
> 판소리）①训练，所以我不清楚，但我猜，[韩国的声乐技巧]
> 是来自传统的韩国风格。
>
> （朱珉奎，私人沟通，2010 年 12 月 6 日）

人声装饰作为一种情感表达和民族认同手段，也存在于在其他
韩国流行音乐流派中，比如 trot 和摇滚（Son，2004；Fuhr，2013），

① 朝鲜族传统民俗音乐。——译注

由于使用了饰音(sigimsae 시김새)(一个在传统音乐话语中与一般性力量[him 힘]概念有关的通用术语)，所以顺理成章成为独特的韩国风格。黄炳基(Hwang Byung-Ki，音译)将饰音定义为一种基本的审美原则，并将其与韩国饮食文化中以发酵为核心的味道制作过程相关联：

> 首先，每种音乐性声音音色都必须充满力量、精神饱满[……]。其次，每种声音都必须是动态的，在音色、音量和音调上有微妙的变化。赋予一种声音或嗓音这种变化的东西被称为"시김새"(饰音)——指的是将声音"发酵"，使其美味。
>
> (Hwang,2001,815)

饰音是通过破音、窄颤音和宽颤音、胸声和头声切换、起声变化以及其他形式的微分音强弱等人声转调来实现的。K-Pop 中嘣的人声风格反映并借鉴了传统音乐流派(如盘索里、抒情歌曲和民谣)中常见的声乐技巧。

总的来说，嘣无论是指歌曲的旋律—和声结构，还是指歌手的发声方式，都是用来限定歌曲类别的声音参数。嘣是流行歌曲中韩国声音和话语的标志。其功能涉及专注研究说唱流派的亚当·克里姆斯(2000)所提出的认同的音乐诗学(musical poetics of identity)的部分：

> 音乐诗学[……]弥补了关于性别、地理、阶级、种族等的讨论，不是作为一种无关和外化的动态，而是作为符号生

产（symbolic production）的一个时刻，将其他层次的媒介内在化。换句话说，音乐诗学在某种意义上解释了原本被认为是外在的社会动态；社会世界的关系图谱在此处要描述的流派系统中被特许存在，唤起［……］已有流派、性别关系（和性别支配）、阶级关系，以及更普遍的［……］城市生活的可能情况。

（Krims，2000，46）

如上所述，从嗡来看，从旋律和发声角度所述的音乐诗学，未在民族或族群韩国认同相关（而非阶级或性别身份相关）的社会动态中被转码。借助 trot 和韩国传统音乐流派（国乐）（在 20 世纪的韩国，这两种流派一直以来对国家民族的自我表达至关重要），嗡在当代偶像流行的层面上体现并延续了韩国认同的音乐诗学。在如今的 K-Pop 歌曲中，嗡不仅显示出这种声音在韩国音乐聆听史上的轨迹（这也是韩国听众对其感到熟悉的原因），而且也显示出一种韩国本土的声音概念，推翻了 K-Pop 声音仅仅是美国化或模仿西方流行歌曲的观念。

使用嗡与 K-Pop 所展望的全球想象并非没有冲突，全球化议程下作业的 K-Pop 制作人因此面临一个基本问题。作为韩国传统或民族认同的音乐能指，嗡很难与 SM 娱乐或 YG 娱乐等娱乐公司的全球化战略兼容。这些以输出为导向的娱乐公司将全球音乐视为类似于其他行业的全球公司（如三星），是一种去民族化、去地方化和去族群化的产品。因此，K-Pop 的

制作人试图在音乐织体中避免传统韩国身份的概念。同时，他们迎合国内市场，在这里，嗍被印刻在传统韩国大众音乐的话语中，并固定在听众的文化记忆中，因此不能草率无视。这就是 K-Pop 的全球想象和嗍所唤起的民族认同形式之间的基本冲突。在实践中，K-Pop 制作人根据主要的目标市场，通过在声音层面上强调、淡化或抹去嗍来改变韩国身份的音乐诗学，从而定义 K-Pop 歌曲中韩国和全球身份之间的关系。这就是为什么比如在 SM 娱乐公司的歌曲中几乎听不到嗍，而那些全球化程度较低、更专注国内的公司制作的歌曲中却存在嗍，例如 DSP 娱乐公司（如 SS501 和 KARA 的歌曲）、Pledis 娱乐公司（如孙淡妃和橙子焦糖［Orange Caramel］的歌曲）和核心内容媒体公司（Core Contents Media）（如 Davichi、T-ara 和 SeeYa 的歌曲）。

在某种意义上，嗍是 K-Pop 歌曲中全球化速度的音乐地震仪。嗍元素越多，一首歌曲的全球化程度就越低。至少看上去这个公式是 K-Pop 制作人工作的基本理念。类似于在食用前经过漫长发酵和陈化过程的辛奇①（kimch'i 김치），嗍是发酵的声音，通过韩国音乐历史的渗透，给 K-Pop 的全球化音乐带来韩国风味。

① 韩国泡菜。——译注

视觉

团舞

K-Pop 是一种高度视觉化现象。视觉性(visuality)是众多流行音乐流派的一个典型部分,不过在 K-Pop 中,它还是塑造全球想象和吸引国内外观众的重要推手。K-Pop 视觉维度的重要性从众多互联网平台上涌现的大量 MV 中可见一斑。MV 是该流派的核心传播媒介。2011 年 12 月,视频分享网站 YouTube 在其门户网站上推出了 K-Pop 频道,这是一个专门针对 K-Pop 音乐的栏目,侧面说明了 K-Pop 的持续增长。为配合韩国政府,YouTube 母公司谷歌批准了该频道,通过向韩国制作公司提供更有效的产品广告工具以帮助传播韩国文化内容。当时,用户在 YouTube 已上传了超过 500 万个 K-Pop 视频(Chosun Ilbo, 2011)。下文将简要讨论这些视频中的运动性和形象性方面的视觉维度。前者与编舞有关,后者与视频中描绘的空间想象有关。

这些视频在视觉性方面最吸引人之处是 K-Pop 组合的编舞。这些团舞主要是非专业舞者也容易学会的编舞,包括标志性的舞蹈动作和多领舞阵形(即不断变换前排舞者)。随着网上传播的 K-Pop 视频越来越多,影院级的高清品质加上新一代偶像组合出镜,粉丝们很快就为之着迷,并开始产出容易模仿的翻跳(cover dance)。无论是在粉丝自己的房间还是在公共场所的

所谓舞蹈快闪,世界各地的粉丝都纷纷开始学习并表演他们钟爱组合的编舞。他们会拍摄自己的表演,并上传视频片段,作为对原版 MV 的回应。这种粉丝行为于 2009 年萌芽,特别是随着少女时代(《Gee》)、奇迹女孩(《Nobody》)、Super Junior(《Sorry Sorry》)和 2PM(《Again and Again》)的 MV 的出现,翻跳成为 K-Pop 最流行的视觉商标。

　　制作公司借势将更多偶像组合带入市场,并深耕团舞,集中强化每个视频有记忆点的独特舞蹈动作。制作公司和韩国旅游业开始借用这种舞蹈趋势进行宣传。比如,旅游活动"2010—2012 韩国访问年"的主办方举办了 K-Pop 翻跳节(K-Pop Cover Dance Festival)作为活动单元,收到了来自 64 个国家的 1 500 多个粉丝视频,获胜者可以前往韩国,与 K-Pop 偶像见面,并在全国电视节目中展示才华(Visit Korea,2011)。K-Pop 舞蹈比赛和对决已如雨后春笋般出现在不同的场合和级别的娱乐活动中——从私人聚会、粉丝后援会见面会、工作后的商务聚会、大学毕业聚会,到公司、公共组织或社区机构举办的大型公共活动。此外,K-Pop 友好国家的体育和健康产业似乎也从这一趋势中受益,新加坡基督教青年会学院(YMCA Singapore)网站上发布的一个特殊 K-Pop 舞蹈课程广告提供了线索,该广告称赞 K-Pop 舞蹈对年轻人有益,他们可以借此表达自身情绪,发泄挫败情感,并保持健康体魄。广告中承诺"拉伸屈身,收获灵活肌肉""身体运动,承受重量,收获肌肉力量""持久舞蹈,不感疲劳,收获耐力",以及"完成每套动作,收获自尊自信"(新加坡基督教

青年会学院,2012)。

　　K-Pop 舞蹈可以说是不同舞种的融合,尤其是街舞,往往简化为更简约的舞蹈花样,编排服务组合表演,并与特有的手势动作相结合,即所谓的招牌动作(signature move)。自从早期的嘻哈组合(如徐太志和孩子们)渗透到主流流行音乐中,街舞便在韩国流行文化中深深扎根(Morelli,2001)。它的重要意义不仅书写在已经晋级为国际名流和国民偶像的韩国 B-boy① 的非凡成功故事中(Boniface,2007),街舞已成为偶像志愿生的舞蹈必修课这一事实也是其意义体现。

　　K-Pop 舞蹈制作的全球维度不仅体现于街舞的风格挪用,而且也体现在劳动力的层面,即越来越多的外国编舞者涌入。与外国 K-Pop 歌曲创作人类似,美国主流流行音乐中成功的编舞者也逐渐被韩国制作公司招募到单曲 MV 制作中。其中典型代表是常驻洛杉矶的冲绳出生的女舞蹈家仲宗根梨乃(Rino Nakasone Razalan),她作为珍妮·杰克逊·布兰妮·斯皮尔斯和格温·史蒂芬妮(Gwen Stefani)等美国流行明星的舞者和编舞者而名声在外。她于 2008 年首先与 SM 娱乐公司签约,负责五人男团 SHINee 的出道单曲 MV《姐姐真漂亮》(Replay)的编舞,随后也曾与 SM 娱乐公司其他艺人合作。通过为 SHINee 的 MV 精心编排独特出众的舞蹈(该曲的编舞主要是手臂挥舞巧妙结合曳步技巧),她的专长促使该组合的舞蹈组合形象备受关注。

① 指跳霹雳舞(breaking)的男孩。——译注

作为在国际舞蹈界具有巨大明星影响力的人，她的加盟也象征着 SM 娱乐作为一个全球性公司的形象。

招牌舞蹈动作

K-Pop 舞蹈的核心元素即所谓的招牌舞蹈动作。这些动作是舞者或歌手身体表演中简短的手势和视觉提示，是一首歌曲或一个表演者的最大亮点。迈克尔·杰克逊在 1983 年美国电视节目《摩城 25 周年：昨日、今朝、永恒》(*Motown 25：Yesterday, Today, Forever*)中表演歌曲《比利金》(*Billie Jean*)时的开创性月球漫步舞①可能是流行音乐史上最受欢迎的招牌舞步。这不仅成为他自己的视觉商标，而且介绍了招牌动作和舞蹈整体作为流行歌曲成功的首要条件的作用，还向全世界观众普及了与嘻哈有关的机械舞技术。迈克尔·杰克逊的影响不容小觑，他的共生舞蹈(symbiotic dance)和歌唱风格对各大洲的几代流行歌手和舞者以及 K-Pop 歌曲创作者和制作人的表演化方法产生了重要影响。

K-Pop 舞蹈中招牌动作的一个典型代表是 2009 年 Super Junior 的 MV《Sorry Sorry》副歌中的手势，粉丝们称作"搓手"动作(图 3.8 下)。当唱到"对不起，对不起，对不起，对不起"(sorry, sorry, sorry, sorry)这句基础记忆点歌词时，13 名成员的身体全部微微前倾，双手合十，手掌随着节拍摩擦，将歌词中显

① 在这种技巧中，前脚站平，向后平稳地滑过后脚，后脚先是保持在脚尖跪地，而后站平，同时变成前脚。依此重复，这种技术创造了舞者向后滑行的错觉。

露的顺从态度形象化。如前所述,这首歌的作曲人和制作人刘
英振在一次采访中提过,他使用独特的手势来强调歌曲中强烈
的音乐部分(Kang,2010)。在许多情况下,K-Pop 的作曲人在得
到一首歌曲的音乐理念或记忆点歌词时,已经想象出一个招牌
动作。招牌舞蹈动作成为歌曲中的手势记忆点,几乎成为 K-Pop
MV 的先决条件。其他广为人知的招牌动作代表有东方神起
2008 年的歌曲《咒文》(Jumon;Mirotic)中所谓的托下巴姿势(图
3.8 左上)或少女时代 2009 年的歌曲《Gee》中的横向移动镜头,
也就是人们熟知的蟹腿舞(图 3.8 右上)。

从左至右,从上至下:东方神起《咒文》托下巴姿势,少女时代《Gee》蟹腿舞,
Super Junior《Sorry Sorry》搓手舞。

图 3.8 招牌动作

　　作为 K-Pop 舞蹈编排的核心，招牌动作已经成为向国际观众推广 K-Pop 的有效手段。越来越多的人观看 K-Pop MV 并模仿舞蹈的做法，显示出粉丝群体尤其是非韩语粉丝，将舞蹈视作一种避开语言障碍并记住歌曲的辅助工具。K-Pop 博客写手加亚（Gaya）对 K-Pop 舞蹈的重要意义作如下解释：

> 　　我喜欢 K-Pop 的很多方面，但最喜欢的一定是舞蹈。作为一个倾向于通过［视觉］提示来回忆事情的人，以及一个喜欢跳舞的人（尽管跳得很糟），我能感到编舞以一种独特的，与音乐的表达方式不同的方式向我倾诉。事实上，舞蹈的力量在国际 K-Pop 社区显而易见——用只知一二的语言唱一首歌很困难，但这永远不会妨碍到翻跳这首歌，跳舞不需要会韩语。
>
> 　　　　　　　　　　　　　　　　　　　　（Gaya, 2012）

铁杆粉丝会花上上百个小时翻跳原版舞蹈动作，学习偶像的每一个微小手势和面部表情，加入同辈团体，最后在私人或公共场合表演翻跳。这些粉丝行为表明，K-Pop 舞蹈通过其运动学特质激发了积极参与。翻跳让歌迷们融入 K-Pop 歌曲的独特律动，塑造并巩固了查尔斯·凯尔（Charles Keil）在关于"参与性差异"（participatory discrepancies）的著作中所描述的"动觉倾听"（kinaesthetic listening）的过程，即"在肌肉中感受旋律，想象耳朵里听见的世界"（Keil, 1995, 10）。可以认为，这种将舞动的身体与音乐声音联系起来、通过舞蹈理解音乐并想象音乐背后的真

实身体的动觉方面,于观众而言至关重要,因为这似乎也弥补了K-Pop 中几乎看不到真正的音乐家这一事实——无论是在舞台表演①还是在 MV 中。

MV 空间

K-Pop MV 大多以牺牲叙事性为代价,而注重偶像组合的编舞和招牌动作。这些 MV 呈现的是相当非叙事性的结构,不仅突出舞者的身体动作,而且还突出舞者的表演环境。本节将讨论 K-Pop 视频中的涉及空间想象的环境。绝大多数 K-Pop 视频中,最显著的空间配置是普遍缺乏真实的场所与环境。这些视频中刻画的环境主要属于卡罗尔·韦纳利斯(Carol Vernallis)所描述的两类,即"表演空间的延伸"(extension of a performance space)和"熟悉类型场所的图示表达"(schematic representation of a familiar type of site)(2004,83)。

第一类是让偶像处于舞台上或某种表演环境中。这在 K-Pop 中并不是为了激发明星的"现场感"(如通过使用摇滚和重金属流派中的现场表演片段),而是为了强调歌曲的舞蹈特性并

① K-Pop 偶像的主要活动领域是电视节目中的舞台表演。与早期的管弦乐队、大乐队或单个音乐人在舞台上为歌手伴奏不同,K-Pop 中没有真正的音乐家,代唱(playback singing)已成为惯例。K-Pop 偶像要么根据预先录制的音乐进行现场演唱,韩国电视制作人称之为 MR(music recorded,伴奏录制),要么他们根据完整的回放进行唇语对唱,这被称为 AR(all recorded,人声加伴奏录制)。

展现偶像的身材。真实的表演环境以及真实的观众几乎不会在 MV 中出现,Rain 2004 年的单曲《下雨了》(It's Raining)是个别例外。在这段视频中,主要背景是一个夜店舞台,Rain 和他的伴舞们在夜店观众前表演。与此相反,在开头的镜头中,Rain 坐在一辆半挂卡车的集装箱里,被护送到表演场地(图 3.9)。虽然夜店被刻画成一个真实的场所,但卡车内部是一个演员休息室,别出心裁,魅力十足。这是一个虚幻空间,全部用镜子装饰,用白色沙发点缀——斜墙和钝角空间,似乎超越了欧几里得空间的界限,观众很难领悟其含义。

K-Pop 视频往往表现为去地方化和去时间化,它们避开了所有特定或一般的真实场所以及历史性时间。偶像组合几乎总是出现在延伸的表演环境中,要么置身于素色或多色的背景下(图 3.10),要么被嵌入数字制作的虚拟空间中(图 3.11),两种都是偏离常态(dislocated)且自我指涉的(self-referential)。

这些视频中嵌入的空间想象让人想起马克·奥热(Marc Augé)提出的非场所(non-place)概念:

> 非场所的空间既不创造单一身份,也不创造关系,只创造孤独与比喻。那里没有历史的空间,除非它已经转化成一个景观元素(通常在用典文本中)。支配那里的是现实,是当下的紧迫。

> (Augé,1995,103f)

图3.9　Rain《下雨了》MV画面

从左至右，从上至下：Big Bang & 2ne1《棒棒糖》、Miss A《呼吸》（Breath）、
EXO-K《中毒》（Overdose）。

图3.10　MV画面

从左至右，从上至下：东方神起《咒文》、BoA《风暴维纳斯》、少女时代
《视觉梦想》（Visual Dreams）。

图 3.11　MV 画面

奥热所认为的超现代性的典型空间模式——不存在身份、关系
和历史的无名之地、中转区、购物中心等——不仅让人产生疏离
感，而且影响人陷入沉思，正如他在其论文开头描述的飞机上乘
客的虚飘感一样。大多数 K-Pop 视频都有这种非场所的特点，
但与奥热的概念不同的是，视频里不出现真实场所，而是使用完
全抽象、虚拟、非真实的场所。视频中身份和参照物的缺乏，不
仅使 K-Pop 视频发挥了全球性作用，也使其不至于陷入地方性
和异国性的狭隘概念中。

　　第二类,"熟悉类型场所的图示表达",在许多 K-Pop 视频中也存在踪迹,不过常与表演空间相结合。通常情况下,MV 中是样式化背景,偶像们在代表真实场景的人造景中进行表演,例如时装店、购物街、飞机机舱或时装走秀(图 3.12)。视频拍摄于摄影棚内,而不是在户外环境取景。这些环境更直接地体现了奥热的概念,因为它们象征并代表了真实的非场所,这些非场所并不具体,不足以承载一种身份。对于中转区的描绘——无论是在地理意义上(飞机、街道)还是在时间意义上(托儿所、教室、诊所)——在很大程度上仍然是不名之地,因此它们同样拥有前一个类别中固有的疏离和沉思对立。此外,这些环境充当着氛围背景,或作为一般问题的隐喻,如交通、消费和童年等,并有可能为不同解读和互文性引用开放空间。

　　当 MV 环境更加写实明确时,真实地点和历史时期的引用则变得更加具体。由于韩国音乐公司已开始进军国外市场,并寻求吸引美国观众,可以观察到,MV 的意象(不仅是环境,还有道具、时装、发型等)越来越多地从美国流行文化的历史内容中汲取精华。对摩城歌手、美式足球、《周末狂热夜》(*Saturday Night Fever*)迪斯科音乐等的视觉引用便是突出代表(图 3.13)。

　　米歇尔·福柯(Michel Foucault)将幻象空间(space of illusion)作为异托邦(heterotopias)的原则,因其"揭示每一个真实空间"(Foucault,1986,27),在韩国的音乐文化中,练歌厅(大

从左至右，从上至下：少女时代《Gee》（时装店）、Sistar《So Hot》（T 型台）、f（x）《Nu 漂亮》（购物街）、Sistar《Shady Girl》（飞机）、男女共学（Coed School）《噼里啪啦》（Bbiribbom Bbaeribom）（精神科诊所）、5dolls《叽叽喳喳》（Like This or That）（教室）。

图 3.12　MV 画面

从左至右，从上至下：Secret《Shy Boy》（20 世纪 50 年代的小餐馆）、少女时代《Oh》（啦啦队）、奇迹女孩《Nobody》（摩城）、After School《Bang！》（行进乐队）、T-ara《Yayaya》（美国本地人）、T-ara《Roly Poly》（迪斯科）。

图 3.13　MV 画面

多数 K-Pop 视频环境中采用的主要功能）是其最彻底的体现。福柯将异托邦定义为：

> 　　真实的场所——确实存在的并在社会的建立过程中形成的场所——类似于反场所（counter-sites），一种有效制定的乌托邦，在这里，真实的场所——在文化中可以找到的所

有其他真实场所，同时被表现、争论与颠倒。

（Foucault，1986，24）

在某种意义上，MV 可以被看作异托邦场所，因为每个 MV 都通过结合、叠加、穿插、分割和扭曲真实场所的图像，打开一个新空间，一个幻想空间。转移到 K-Pop MV 领域，异托邦（通过参考其他场所）甚至更激进的非场所（通过自指），似乎是摆脱韩国地方性现实刻画的适当手段。这种逃避现实功能部分是由于流行舞曲的流派惯例——也因此与非传统流派不同，如说唱，其中真实的拍摄地（如街道）必须具备真实性，还有一部分是由于韩国制作公司所追求的全球化战略。比起电影和电视剧，MV 的形式让制作人和导演更容易规避韩国过去和现在的真实拍摄地和日常生活场景的空间图像。摄像师充分利用这些讨论过的替代空间也是出于务实考虑，因为在摄影棚拍摄视频要比外景拍摄大大节省成本和时间，处理起来也方便很多。在更微妙的层面上来看，这似乎反映了这个国家的后殖民主义历史遗留，其中似乎很难找到代表韩国身份的合适图像。在这个意义上，比如，美国的复古形象便很可能作为韩国自己的流行文化宝库的替代品，而韩国自己的流行文化宝库早在 20 世纪 70 年代和 80 年代的威权统治下被瓦解。这似乎映射出对一个从未存在过的历史过去的怀念。据詹明信（Fredric Jameson）所言，这种“怀旧模式”（nostalgia mode）和“时间碎裂成一系列永恒的当下”（the fragmentation of time into series of perpetual presents）（Jameson，

1988,28)显示出后现代消费社会的美学。正是这些后现代性或奥热所说的超现代性的概念参与了 K-Pop MV 的空间想象。

　　本章将 K-Pop 描述为一种多文本、话语性和施为的现象，试图通过讨论涉及全球想象的生产或受其影响的各种参数勾勒 K-Pop 的流派边界。这种全球想象通过多种行为和织体成形并反映出来，例如在灵活使用语言、全方位偶像明星体系所创造的多维吸引力、表演中心化的歌曲创作、洗脑歌、嘣旋律，以及编舞和 MV 中显而易见。K-Pop 不是一个单纯的模仿产品，也不是对西方流行音乐的简单复刻，它代表的是一个重新配置、重新编排、重新包装现有概念和风格的复杂关系过程。它汲取丰富多样的灵感源泉和影响，如，通过结合日本偶像制作体系、美国嘻哈唱片惯例、欧洲迪斯科和韩国嘣之声等方面内容，将这些融合成一种全新的独特现象，并成为一种文化趋势，代表了后现代消费美学的最新阶段。由于本章已经讨论了 K-Pop 作为一种流派的形成要素，以下各章将重点讨论 K-Pop 跨国流动中涉及的不对称关系。

参考文献

Adams, Kyle. 2009. "On the Metrical Techniques of Flow in Rap Music"(《论说唱音乐中语流的格律技巧》). *Music Theory Online*（音乐理论在线）15/5. Accessed October 28, 2014. http://www.mtosmt.org/issues/mto.09.15.5/mto.09.15.5.adams.html

Aoyagi, Hiroshi. 2005. *Islands of Eight Million Smiles：Idol Performance and Symbolic Production in Contemporary Japan*（《八百万微笑之岛：当代日本的偶像表演和符号生产》）. Cambridge, MA.：Harvard University Press.

Augé, Marc. 1995. *Non-Places：Introduction to an Anthropology of Supermodernity*（《非场所：超级现代人类学概论》）. London/New York：Verso.

Boniface, Dan. 2007. "South Korea Embraces Breakdancing Craze"（《韩国掀起霹雳舞热潮》）. *Associated Press*（美联社）, June 2. Accessed October 31, 2014. http://www. 9news. com/news/watercooler/story. aspx? storyid = 71259&catid = 222

Burns, Gary. 1987. "A Typology of 'Hooks' in Popular Records"（《流行唱片中的"记忆点"转义》）. *Popular Music*（《大众音乐》）6/1：1 - 20.

Chan, Brian Hok-Shing. 2009. "English in Hong Kong Cantopop：Language Choice, Code-switching and Genre"（《香港粤语流行中的英语：语言选择、语码转换与流派》）. *World Englishes*（《世界英语》）28/1：107 - 129.

Choi, Ji-Seon. 2011. "K-Pop an Extension of S. Korea's Troubled Economic Structure"（《韩国经济结构困境的延伸——K-Pop》）. *Hankyoreh*（《韩民族日报》）, June 18. Accessed October 29, 2014. http://english. hani. co. kr/arti/english_edition/e_opinion/483410. html

Chosun Ilbo. 2007. "Park Jin-Young Has Ambitions to Conquer the World"（《朴振英征服世界的野心》）. *The Chosun Ilbo*（《朝鲜日报》），

July 3. Accessed October 28，2014. http：//web. archive. org/web/
20071106075517/http：//english.　chosun.　com/w21data/html/news/
200707/200707030017. html

Chosun Ilbo. 2011. "YouTube Opens K-Pop Section"（《YouTube 开
放 K-Pop 部落》）. *The Chosun Ilbo*（《朝鲜日报》），December 16.
Accessed October 30，2014. http：//english. chosun. com/site/data/html_
dir/2011/12/16/2011121601137. html

Foucault，Michel. 1986. "Of Other Spaces"（《论异度空间》）.
Diacritics（《变音符》）16/1：22 – 27.

Fuhr，Michael. 2013. "Voicing Body，Voicing Seoul：Vocalization，
Body，and Ethnicity in Korean Popular Music"（《身体表达，首尔表达：韩
国大众音乐中的发声、身体与种族》）. In *Vocal Music and Contemporary
Identities：Unlimited Voices in East Asia and the West*（《声乐与当代认同：
东亚与西方的无限声音》）. Edited by Christian Utz and Frederick Lau，
267 – 284. New York/London：Routledge.

Gaya. 2012. "Dance with Me"（《与我共舞》）. *Seoulbeats*（首尔节
拍），March 29. Accessed October 28，2014. http：//seoulbeats. com/
2012/03/dance-with-me/

Hilliard，Chloe A. 2007. "Seoul Train"（《首尔火车》）. *The Village
Voice*（《乡村之声》），July 10. Accessed October 15. 2014. http：//
www. villagevoice. com/2007 – 07 – 10/nyc-life/seoul-train/

Howard，Keith. 2002. "Exploding Ballads：The Transformation of
Korean Pop Music"（《民谣爆发：韩国流行音乐的转型》）. In *Global Goes
Local：Popular Culture in Asia*（《全球走向本土：亚洲流行文化》）. Edited

by Timothy J. Craig and Richard King, 80 – 95. Vancouver：University of British Columbia Press.

Hwang, Byung-Ki. 2001. "Philosophy and Aesthetics in Korea"（《朝鲜半岛哲学与美学》）. In *The Garland Encyclopedia of World Music. Volume 7：East Asia：China，Japan，and Korea*（《伽兰世界音乐百科全书》卷七《东亚：中国、日本与朝鲜半岛》）. Edited by Robert C. Provine, Yosihiku Tokumaru, and J. Lawrence Witzleben, 813 – 816. New York/London：Routledge.

Jameson, Fredric. 1988. "Postmodernism and Consumer Society"（《后现代主义与消费社会》）. In *Postmodernism and Its Discontents*（《后现代主义与其不满》）, Edited by E. Ann Kaplan, 13 – 29. London/New York：Verso.

Jin, Dal Yong, and Woongjae Ryoo. 2014. "Critical Interpretation of Hybrid K-Pop：The Global-Local Paradigm of English Mixing in Lyrics"（《混杂 K-Pop 的批判解读：混合英语歌词的全球—本土范式》）. *Popular Music and Society*（《大众音乐与社会》）, 37：2, 113 – 131.

Jung, Eun-Young. 2006. "Articulating Korean Youth Culture through Global Popular Music Styles：Seo Taiji's Use of Rap and Metal"（《借全球大众音乐风格阐明韩国青年文化：徐太志的说唱与金属表达》）. In *Korean Pop Music：Riding the Wave*（《韩国流行音乐：顺流而涌》）. Edited by Keith Howard, 109 – 122. Folkestone, Kent：Global Oriental.

Jung, Sun. 2011. *Korean Masculinities and Transcultural Consumption：Yonsama，Rain，Old Boy，K-Pop Idols*（《韩国男性气概与跨文化消费：裴勇俊、Rain、老男孩、K-Pop 偶像》）. Hong Kong：Hong

Kong University Press.

Kang, Myeong-Seok. 2010. "Interview with Record Producer Yoo Young-Jin"(《唱片制作人刘英振采访》). *Daejung Munhwa*(《大众文化》), June 11. Accessed October 18, 2014. http://www. asiae. co. kr/news/print. htm？idxno＝2010061109310268065

Keil, Charles. 1995. "Theory of Participatory Discrepancies：A Progress Report"(《参与差异理论：进展报告》). *Ethnomusicology*(《民族音乐学》) 39/1：1–19.

Kim Hyŏn-Sŏp. 2001. *Seo Taiji Tamnon*(《徐太志谈论》). Seoul：ch'aeki innŭn maŭl.

Kim, Yoon-Mi. 2011. "Questions Remain Over Young K-Pop Idols' Conditions"(《K-Pop 年轻偶像现状遗留问题》). *Korea Herald*(《韩国先驱报》), August 22. Accessed October 15, 2014. http://www. koreaherald. com/entertainment/Detail. jsp？newsMLId＝20110822000720

KOCCA. 2012. 음악산업백서(《音乐产业白皮书》). Seoul：Korea Creative Content Agency.

Korea Herald. 2011. "Should a Law Ban Sexualizing of K-Pop Teens?"(《法律应该禁止性化 K-Pop 青少年吗?》). *Korea Herald*(《韩国先驱报》), July 20. Accessed October 28, 2014. http://www. koreaherald. com/opinion/Detail. jsp？newsMLId＝20110720000617

Krims, Adam. 2000. *Rap Music and the Poetics of Identity*(《说唱音乐与认同的诗学》). Cambridge：Cambridge University Press.

Lee, Hee-Eun. 2005. "Othering Ourselves：Identity and Globalization in Korean Popular Music"(《自我他者化：韩国大众音乐的认同与全球

化》）. PhD diss. , University of Iowa. ProQuest（AAT 3184730）.

Lee, Jamie Shinhee. 2004. "Linguistic Hybridization in K-Pop：Discourse of Self-assertion and Resistance"（《K-Pop 的语言学杂糅：自我主见与反抗的话语》）. *World Englishes*（《世界英语》）23/3：429 – 450.

Lee, Jung-Yup. 2009. "Contesting the Digital Economy and Culture：Digital Technologies and the Transformation of Popular Music in Korea"（《对抗数字经济与文化：韩国大众音乐的数字技术与转型》）. *Inter-Asia Cultural Studies*（《亚际文化研究》）10/4：489 – 506.

Loveday, Leo. 1996. *Language Contact in Japan：A Socio-Lingusitic History*（《日本的语言接触：社会语言学历史》）. New York：Oxford University Press.

MacIntyre, Donald. 2002. "Flying Too High?"（《飞得太高?》）. *Time World*（《时代周刊》全球版）, July 29. Accessed November 1, 2014. http：//www. time. com/time/world/article/0, 8599, 2056115, 00. html.

Middleton, Richard. 1990. *Studying Popular Music*（《大众音乐研究》）. Philadelphia：Open University Press.

Middleton, Richard. 2003. "Song Form"（《歌曲曲式》）. In *Continuum Encyclopedia of Popular Music of the World, Volume II, Performance and Production*（《世界流行音乐大全》卷二《表演与制作》）. Edited by John Shepherd, David Horn, Dave Laing, Paul Oliver, and Peter Wicke, 513 – 519. London and New York：Continuum.

Moody, Andrew J. 2006. "English in Japanese Popular Culture and J-Pop Music"（《日本大众文化与 J-Pop 音乐中的英语》）. *World Englishes*

（《世界英语》）25/2：209 – 222.

Moody, Andrew and Yuko Matsumoto. 2003. "Don't Touch My Moustache: Language Blending and Code-ambiguation by two J-Pop Artists" （《别碰我胡子：两位 J-Pop 艺人的语言融合和代码歧义》）. *Asian Englishes* （《亚洲英语》）6/1：4 – 33.

Moore, Allan F. 2001. *Rock: The Primary Text—Developing a Musicology of Rock* （《摇滚：主要文本——发展摇滚的音乐学》）. Aldershot/Burlington：Ashgate.

Morelli, Sarah. 2001. "Who Is a Dancing Hero? Rap, Hip-Hop and Dance in Korean Popular Culture"（《谁是舞蹈英雄？韩国流行文化中的说唱、嘻哈和舞蹈》）. In *Global Noise: Rap and Hip-Hop Outside the USA* （《全球噪声：美国之外的说唱与嘻哈》）. Edited by Tony Mitchell, 248 – 258. Hanover, NH：Wesleyan University Pres.

Mori, Yoshitaka. 2009. "Reconsidering Cultural Hybridities: Transnational Exchanges of Popular Music in between Korea and Japan" （《文化混杂反思：韩国与日本的大众音乐跨国交流》）. In *Cultural Studies and Cultural Industries in Northeast Asia: What a Difference a Region Makes* （《东北亚文化研究与文化产业：地区差异结果》）. Edited by Chris Berry, Nicola Liscutin, and Jonathan D. Mackintosh, 213 – 230. Hong Kong：Hong Kong University Press.

Naver. 2011. "SM, YG, JYP 2010 년 매출 '1500' 억 아이돌 호황기 '특수'"（《SM、YG & JYP 娱乐 2010 年销售 1500 亿韩元 偶像繁荣期"特需"》）. *Naver*, April 13. Accessed October 15, 2014. http://news. naver. com/main/read. nhn? mode = LSD&mid =

sec&sid1 = 106&oid = 018&aid = 0002420794

Oh, Jean. 2011. "Western Artists, Producers Turn to K-Pop"（《西方艺人、制作人转向 K-Pop》）. *Korea Herald*（《韩国先驱报》）, March 2. Accessed October 15, 2014. http://www. koreaherald. com/pop/NewsPrint. jsp? newsMLId = 20110301000135

Pease, Rowan. 2006. "Internet, Fandom, and K-Wave in China"（《中国的互联网、粉丝与韩流》）. In *Korean Pop Music : Riding the Wave*（《韩国流行音乐：顺流而涌》）. Edited by Keith Howard, 161 – 175. Folkestone : Global Oriental.

Russell, Mark James. 2008. *Pop Goes Korea : Behind the Revolution in Movies, Music, and Internet Culture*（《韩流来袭：电影、音乐和网络文化革命的背后》）. Berkeley, CA : Stone Bridge Press.

Schoenberg, Arnold. 1967. *Fundamentals of Musical Composition*（《作曲基本原理》）. Edited by Gerald Strang. New York : St. Martin's Press

Shepherd, John. 2003. "Hook"（《记忆点》）. In *Continuum Encyclopedia of Popular Music of the World, Volume II, Performance and Production*（《世界流行音乐大全》卷二《表演与制作》）. Edited by John Shepherd, David Horn, Dave Laing, Paul Oliver, and Peter Wicke, 563 – 564. London and New York : Continuum.

Siegel, Jordan, and Yi Kwan Chu. 2008. "The Globalization of East Asian Pop Music"（《东亚流行音乐的全球化》）. Harvard Business School Case（哈佛商学院案例）9 – 708 – 479, November 26.

Siriyuvasak, Ubonrat, and Shin Hyunjoon. 2007. "Asianizing K-Pop : Production, Consumption and Identification Patterns among Thai Youth"（《K-Pop

亚洲化：生产、消费和泰国青年中的认同模式》). *Inter-Asia Cultural Studies*
(《亚际文化研究》) 8/1：109 – 136.

Son, Min-Jung. 2004. "The Politics of the Traditional Korean Popular
Song Style Tŭrotŭ"(《传统韩国大众歌曲风格 Trot 政治》). PhD diss.,
The University of Texas at Austin. ProQuest (AAT 3145359).

Star Today. 2011. "7 인조 걸그룹 한달 유지비는？ 최소 6 천 5
백만원"(《7 人女团每月维护费用？最少 6 500 万韩元》). *Star Today*
(今日明星), September 7. Accessed October 19, 2014. http://news.
nate. com/view/20110907n25197? mid = e0102

Sung, So-Young. 2011. "A Nation Where Artists Literally Starve"
(《艺术家举步维艰的国家》). *Joongang Daily* (《中央日报》), March
2. Accessed October 19, 2014. http://koreajoongangdaily. joinsmsn. com/
news/article/article. aspx? aid = 2932902

Surh, Jung-Min. 2011. "K-Pop Groups Continue to Clash with
Management"(《K-Pop 组合继续与管理发生冲突》). *Hankyeoreh* (《韩
民族日报》), January 27. Accessed October 19, 2014. http://english.
hani. co. kr/arti/english_edition/e_entertainment/460909. html

Surh, Jung-Min. 2011. "K-Pop Groups Continue to Clash with
Management"(《K-Pop 组合继续与管理发生冲突》). *Hankyeoreh* (《韩
民族日报》), January 27. Accessed October 30, 2014. http://english.
hani. co. kr/arti/english_edition/e_entertainment/460909. html

Tamlyn, Garry. 2003. "Beat"(《节拍》). In *Continuum Encyclopedia
of Popular Music of the World*, *Volume II*, *Performance and Production* (《世
界流行音乐大全》卷二《表演与制作》). Edited by John Shepherd, David

Horn, Dave Laing, Paul Oliver, and Peter Wicke, 605 – 606. London and New York：Continuum.

Vernallis, Carol. 2004. *Experiencing Music Video：Aesthetics and Cultural Context*（《感受 MV：美学与文化语境》）. New York：Columbia University Press.

Visit Korea. 2011. "2011 K-Pop Cover Dance Festival Held to Celebrate the Visit Korea Year along with Korean Idols"（《2011K-Pop 翻跳节与韩国偶像一起庆祝访韩年》）. Website. *Visit Korea Year* 2010 – 2012（2010—2012 访韩年）, September 2. Accessed October 30, 2014. http://english. visitkoreayear. com/english/community/community _ 01 _ 01 _ 01 _ view. asp？bidx = 215&st = &sech = &page = 1

Walser, Robert. 1995. "Rhythm, Rhyme, and Rhetoric in the Music of Public Enemy"（《公敌音乐中的节奏、韵律与修辞》）. *Ethnomusicology*（《民族音乐学》）39/2：193 – 217.

Wang, Ben Pin-Yun. 2006. "English Mixing in the Lyrics of Mandarin Pop Songs in Taiwan：A Functional Approach"（《台湾华语流行歌曲歌词中的英语混合：功能性方法》）. *NCYU Inquiry of Applied Linguistics：The 2006 Issue*（《嘉义大学应用语言学研究：2006 年刊》）. Taipei：Crane, 211 – 240.

Warner, Timothy. 2003. *Pop Music：Technology and Creativity：Trevor Horn and the Digital Revolution*（《流行音乐：技术与创意：特雷弗·霍恩与数字革命》）. Aldershot/Burlington：Ashgate.

White, Hayden. 1978. *Tropes of Discourse：Essays in Cultural Criticism*（《话语的比喻：文化批评文集》）. Baltimore/London：John

Hopkins University Press.

Woods, Alyssa S. 2009. "Rap Vocality and the Construction of Identity"(《说唱声乐与身份的构建》). PhD diss., University of Michigan. ProQuest (AAT 3382477).

Yim, Seunh-Hye. 2011. "Agencies Unite to Capture Global Market"(《经纪公司联手逐梦全球市场》). *Korea Joongang Daily* (《韩国中央日报》), September 20. Accessed October 30, 2014. http://koreajoongangdaily. joinsmsn. com/news/article/Article. aspx? aid = 2941661

YMCA Singapore. 2012. "K-Pop Dance: Express Yourself"(《K-Pop 舞蹈:表达自己》). Website. *Singapore Sports Council* (新加坡体育理事会). Accessed March 23, 2012. http://www. womenandsports. sg/index. php? option = com _ content&view = article&id = 214% 3Ak-pop-danceexpressyourself&catid = 22%3Ahomepage-bottom-archive&Itemid = 70

下 部

K-Pop 复杂化：流动、不对称及转型

第四章│时间不对称：音乐、时间及民族国家

据称,一名韩国官员涉嫌取消一名中国台湾跆拳道选手在中国广州亚运会的参赛资格后,2010 年 11 月,韩国女团少女时代的台北演唱会遭取消。该事件引发台湾人民的反韩情绪,尽管当时少女时代在台湾享有超高人气,但由于高涨的民众情绪,最终演唱会主办方取消了对少女时代的邀请(Kim,2010)。2012 年 2 月,K-Pop 男团 Block B 就歌手兼队长 Zico 在接受泰国媒体采访时对泰国洪灾受害者发表的漠然言论,向其在泰国的观众发布了正式道歉视频。面对泰国公众随后对该团体的批评,并为减少民族主义怨恨,主唱剃头以示忏悔,所有成员都在视频中向泰国观众九十度鞠躬(Ho,2012)。2005 年,一本名为《讨厌韩流》(『嫌韓流』)的日本漫画书在发行后的头三个月里就卖出了30 多万册(Vogel,2006,80),随后更多的反韩流漫画问世(Nam and Lee,2011)。2011 年,随着韩国和日本在独岛主权问题上的争端激化,针对裴勇俊(Bae Yong-Joon)和金泰希(Kim Tae-Hee)等韩流明星的反韩流运动和街头抗议活动急剧增加。在中国大陆和香港,对于进口韩剧和电影高放映率的抗议致使中国国家广播电影电视总局在 2006 年将韩剧的配额减少了一半。中国中央电视台(CCTV)决定限制韩剧的播放时间,以使其节目多样化并支持中国的电影和电视产业(Park,2006)。类似的措施还

有,台北市政府新闻处呼吁限制韩剧,以促进本土媒体产业(《朝鲜日报》,2006)。

这种在东亚不同地区对韩国流行文化的强烈抵制表明,尽管 K-Pop(与其他流行文化和音乐现象一样)在国际上很受欢迎,但它并不是在一个没有边界的世界里活动(类似于音乐是一种全球语言的浪漫主义观点),而是激发了反作用力,重新强调并重新阐明了国家的边界。各国对韩国流行作品的集体反对有不同表达,均基于韩国与其邻国的具体历史和政治关系(Chua,2010;Liscutin,2009;Yamanaka,2010;Yang Fang-Chih,2008),但联合各国和地区的是对韩国在亚洲日益增长的文化和因此可能上升的地缘政治影响,以及削弱其他国家的经济和文化身份的共同愤怒或焦虑。柳雄宰所指的对韩国"倒置的或准文化的帝国主义"(inverted or quasicultural imperialism)的担忧(2009,148),主要是建立在韩国媒体产业的扩张之上,这种扩张的实现是通过向亚洲邻国和地区的市场激进地出口并营销其商品。柳指出,"通过仅基于经济逻辑而不是文化交流的单方面投资传播韩流,似乎会引发当地观众对韩国流行文化的抵制和敌意"(Ryoo,2009,148)。

韩国公司活动中的资本主义逻辑是出于国家利益的正当名义,因为自 20 世纪 90 年代末韩流出现以来,韩国政府一直对国内文化产业提供战略性支持。政府一发现国内流行文化可以促进国家经济增长、提升民族自豪感的价值时,便立刻启动建设培养本土内容产业。韩国流行偶像一直充当国家官方代表,如文

化大使或韩国政治家在双边会议中的陪同，而国家与企业之间的联系成为强化国内文化产业、支撑海外韩流和 K-Pop 的相关因素。

对韩流的强烈抵制可以看作阿帕杜莱（2010，11）所说的阻碍文化流动自由运动的"碰撞和障碍、散裂，以及差异"（bumps and blocks，disjunctures，and differences）的具体实例。在这里，我将其作为出发点，以研究韩国民族国家参与制造其试图消除的障碍的作用，以及韩国流行文化产品自身流动的出发点。

本章中，我将阐明 20 世纪 90 年代以来韩国流行文化和音乐的政治经济及其在亚洲地区的文化旨趣。我将讨论两个交叉方面：民族国家在培养和促进 K-Pop 方面的作用，以及日本观众在接受韩国流行音乐时涉及的流动时间性。韩流代表的是韩国在东亚和东南亚地区崛起成为流行文化输出国，这种亚洲内部流动是韩国经济发展的象征，也是韩国与其地理邻国变化的不对称政治和经济关系。虽然这种流动在不同国家的流行音乐消费者之间形成了新的联结，但我认为它也改变了关于时间的感知和过去、现在及未来观念的不对称。因此，K-Pop 是韩国从怀旧之地走向一种现代性最明显的标志之一，并通过重新安排韩国与日本（以及其他东亚国家）的文化和时间上的距离和亲近性，积极致力于重新配置韩国在亚洲的地缘政治角色。

本章的第一节将简要介绍韩流和 K-Pop 在亚洲的传播。第二节将讨论韩国政府的全球化议程、民族国家利益和 K-Pop 的强化战略（考虑文化政策变化和文化外交及国家品牌等方面），

以及其对媒体和市场发展的影响。第三节将以亚洲音乐节作为
政府资助的活动的代表,说明 K-Pop 是如何被用于民族国家代
表和文化交流的。第四节将关注亚洲其他国家和地区的观众对
韩国流行音乐的接受情况,讨论与韩流有关的"及时的共时性"
(Fabian,2002;Iwabuchi,2002)、同步性、怀旧和现代性等方面。

韩国流行文化的发现和区域化:亚洲韩流和 K-Pop

　　韩流,或韩语中的"한류"一词,据说是在 2001 年韩国流行
产品和明星在中国走红后,由中国媒体提出的(Lee,2008,176)。
1997 年的《爱情是什么》(*Sarangi mwŏgillae* 사랑이 뭐길래)和
1999 年的《星梦奇缘》(*Pyŏrŭn naegasŭme* 별은 내 가슴에),这两
部韩国电视剧在中国大陆播放,获得了空前成功,从而增加了中
国香港、中国台湾、新加坡、越南和印尼等地对韩剧的需求。大
约在同时期,地区性音乐电视节目星空音乐台(Channel V)播放
了韩国流行 MV 专题节目,并将偶像男团 H. O. T. 送上中国大陆
和台湾地区音乐排行榜冠军宝座。随着该组合在荧屏上收获人
气,H. O. T. 于 2000 年在北京举行了一场演唱会,门票售罄,
13 000 名粉丝到场,从而为其他韩国组合打入华语市场铺平道
路,如酷龙(在中国台湾大获成功)、新闪亮组合、神话、Baby
V. O. X. 和 S. E. S. 等。1999 年,韩国大片《生死谍变》(*Shiri*
쉬리,该片名指的是一种只能在朝鲜半岛的淡水流域中找到的小
鱼)标志着另一里程碑事件,因其象征着好莱坞和香港电影在韩

国的长期主导地位被打破，以及一种向国内大片制作的转变。凭借在韩国的 578 万国内观影人数和估算的 2 750 万美元票房收入，《生死谍变》打破了好莱坞电影《泰坦尼克号》(*Titanic*)保持的国内票房纪录，创造了"击沉泰坦尼克号的小鱼"这一说法(Shin and Stringer，2007，57)。《生死谍变》和随后在 2001 年上映的电影《共同警备区》(*Joint Security Area* 공동 경비구역)在日本、中国香港、中国台湾和新加坡获得了一致好评和高票房。从此，韩国电影成为亚洲各地影院的常客，并随后传播到北美和欧洲。美国的主要发行公司，如福克斯(Fox)和哥伦比亚(Columbia)，将韩国电影纳入其全球发行网络，好莱坞电影公司开始购买韩国电影的翻拍权(Shim，2006)。

在千禧年前后的这段时期，随着电视剧《冬季恋歌》(*Kyǒulyǒnga* 겨울연가)在日本掀起的热潮、《大长今》(*Taejanggǔm* 대장금)在华语地区的风靡，韩流势头越来越猛。关于"韩流"的话语从那时起就持续并激增，并常常沿用波浪的比喻来宣布和描述交替的高潮和低潮。2010 年左右，韩国女团 KARA 和少女时代在东京成功举办了现场演唱会，并在国家级电视节目 NHK[①] 上进行了宣传，日媒创造了"新韩流"(ネオ韓流)一词，以表明日本对韩国流行产品的接受发生了实质性转移。对韩国流行的新的狂热不再像以前那样以沉迷于电视剧的中年家庭主妇为中心，而是以日本青少年为中心。新韩流重心

① Nippon hōsō kyōkai，日本广播协会。——译注

不再是韩国演员,而是长腿女团;不再是电视剧形式,而是流行音乐;不再是电视和音乐唱片,而是演唱会和现场表演。韩国官方话语接受并迅速采用了"新韩流"(韩国海外文化弘报院[Korean Culture and Information Service,KOCIS],2011)的说法用于营销,以示韩流是一种持续的现象,并对韩国文化产品的持续实力进行新的验证。

值得注意的是,韩国公共领域的诸多力量为保持韩流传奇的民族成功作出了贡献,包括国家官员、媒体部门和亲政府的学者。尽管这种话语认为"韩流"是一种包罗万象的现象,主要包括各种形式,并且认为"韩流"是由于所谓的韩国文化的优势甚至是优越性而吸引了全球观众,但正如蔡明发(2010)指出,"韩流"实际上受制于媒介以及地理和文化的限制。形式上,韩流以电视剧和电影为基本(其次是流行音乐),它的受众在地理和文化上属于蔡明发所说的东亚区,包括文化上接近的东北亚国家和地区(中国大陆、中国台湾、中国香港、日本、韩国)以及东南亚国家的华裔人群。这些外国观众并不把韩国流行文化当主食消费,而是他们常规饮食——当地语言流行文化产品和节目——之外的加菜(Chua,2010)。

学界已对韩流出现和持续的原因(尤其是韩剧)进行了讨论(Chua,2010;Chung and Lee,2010;Choi,2006;Lee,2008;Ravina,2009;Shim,2006;Sung,2008),主要围绕几个要点。第一点是技术经济方面,涉及拥有精心制作的情节、图像和声音的相对高质量的作品,这类作品吸引的是亚洲各地现代化背景和城市背景

下的不同观众。韩国电视剧、电影和歌曲的高产值据称反映了韩国的技术和工业发展，并为韩国塑造出一种干净、现代和先进的新国家魅力形象。此观点常用于新自由主义和民族主义话语，这两种话语倾向于把技术创新和经济实力的华丽辞藻同民族成就和自豪感相关联。第二点与 1997 年亚洲金融危机后的经济衰退有关，经济危机导致亚洲卖家偏爱低廉的韩国媒介产品。2000 年，韩剧的价格是日本出品的四分之一，是中国香港的十分之一（Shim，2006），韩国电视节目输出因此大幅上涨。第三点与亚洲共同的价值观和情感有关，东亚国家之间在语言和历史上接近，尤其是仍存在于日常习惯和态度中的共同儒家传统。韩剧在其叙事中明显从这些问题中汲取灵感，刻画家长里短或无明显性行为的热烈浪漫激情。无明确性行为似乎使韩剧有别于日剧和西方电视剧，并在东亚以及中东和拉丁美洲的韩流观众中引起广泛共鸣。在这些地方，展露肉体性行为被认为是不道德的，易引起公众抗议和法律制裁（Ravina，2009）。韩流流行的其他原因也被提及。例如，韩国流行文化中所表达的自信和民族主义据称吸引了中国台湾观众（Sung，2008）。此外，流行音乐据说促进了韩流的长盛不衰，因其融合了西方风格，并通过时尚和表演以韩国的方式进行再创造，韩国政府对国内文化产业的促进作用也是如此（Chung and Lee，2010）。

　　长期以来，流行音乐在韩流话语中一直处于边缘地位，尽管自 20 世纪 90 年代末韩流开始以来，韩国的偶像明星和组合不断进军海外收获成功。韩国的媒体和旅游部门并不是没有将音

乐明星涵盖在其宣传议程中,但政府和学界对韩流的讨论或多
或少都忽略了流行音乐,而更倾向于电影和电视剧。这涉及一
个简单事实:与其他形式相比,电视剧具有最高的经济价值。电
视剧主导媒体内容市场,2001 年占行业收入的 64.3%(1 200 万
美元),2008 年为 91.1%(1.05 亿美元)(Chung and Lee,2010)。
这样说来,应是电视剧对海外消费者具有最广泛且最重要的影
响,因此吸引了学界对韩流的重点关注(Chua,2010)。

　　本地音乐市场受到数字盗版影响,从而迫使音乐制作公司
按照明星体系、交叉推广和输出内容重新调整其商业模式,以创
造新的收入来源,弥补走低的国内实体音乐销量。虽然韩国流
行音乐人常在国外演出,但韩流话语对他们的职业生涯并未产
生持续影响。第一代偶像明星和组合,如 H. O. T.、安在旭(An
Chae-Uk)、新闪亮组合、神话、酷龙、Baby V. O. X. 和 S. E. S.,被
誉为韩流之星,但他们的影响范围仅限于华语市场,这些组合直
到 21 世纪 00 年代初才全部解散。然而,00 年代初至中期开始
的下一代——包括 BoA、Rain、Se7en 和东方神起——扩大了韩
流的地理版图,并成功将其事业延续至今。他们的制作公司试
图将其先打造为亚洲巨星,随后是全球巨星或世界巨星(Shin,
2009),但不是作为韩流之星。值得注意的是,BoA 和东方神起
的制作公司在日本将他们打造成独立的全栖日本艺人。Rain 虽
然被宣传为韩流明星,但主要是由设立韩流馆的韩国观光公社
(Korean National Tourism Organization)推崇,韩国观光公社任命
其为文化大使。亚洲观众将 Rain 视为韩流明星,不是因为他的

歌手和舞者身份，而是因其在大火电视剧《浪漫满屋》（*Full House*）中作为演员进行活动。Se7en 在东南亚和日本走红后寻求进军美国市场，因为韩流的标签似乎会限制他的营销选择余地。21 世纪 00 年代中期，韩国制作公司在营销泛亚明星方面的区域化努力显然受到了当时已建立的、区域内可操作的营销标签的影响，如亚洲流行和韩流。然而，值得注意的是，韩国音乐公司从未感觉韩流是一个适合旗下艺人的标签。例如，JYP 娱乐公司的一位高管就 Rain 和韩流的表态如下：

> 有时候感觉有点荒唐。政府人员总是把韩流之类的挂在嘴边。但我们之前打造的是 Rain！是 Rain 自身的特质，而不是韩流。（我们）对韩国的韩流没那么热衷，因为我们觉得我们和全球各地的人一样。
>
> （私人沟通，2009 年 5 月 27 日）

K-Pop 管理者倾向于在世界主义和全球主义意识的基础上显示出作为个人和创造性工作者的自我概念，同时他们也试图将麾下的偶像门徒作为具有独特个性的全球艺人来宣传。从这个角度来看，韩流标签对于他们对全球化的理解来说，显得过于局限，且带有几分地方观念。

K-Pop 的区域流动是基于韩国音乐公司在亚洲的跨国产业网络，与韩流商业几乎没有重叠，后者更多的是注重国内视听和广播业、政府的直接财政援助以及旅游和相关部门的宣传议程。然而，K-Pop 从韩国民族国家对大众文化的促进作用以及在全球

化旗帜下发生的各种政治和文化转移中获益良多。大众文化是一种具有经济价值和民族财富的资源这一发现,以及这种资源向战略性输出导向型产业的转型,促使韩国民族国家成为 K-Pop 领域的相关施事者,这点之后将会探讨。

韩国全球化,文化宣天下:国家、媒体和音乐市场

韩国国家及其全球化概念

韩国的全球化由国家发起。冷战结束,韩国国家从威权主义和国家发展主义过渡到民主自由的自由市场经济。面对世界市场环境变化带来的更强大的外部力量和更激烈的竞争,1961 年以来,由首位文人总统牵头的金泳三政府(1993—1998),在全球化(segyehwa 세계화)口号下颁布了一项大范围的自上而下的韩国国民经济改革计划。1995 年 1 月,金泳三政府成立了全球化促进委员会(segyehwa ch'ujinwiwǒnhoe 세계화 촉진위원회),以便在六个主要领域(教育、法律制度和经济、政治和大众传媒、国家和地方行政、环境以及文化)进行广泛的结构性改革。金泳三的全球化尤其注重金融和经济部门改革(包括企业去中心化和经济解放),强调竞争理念,服务于其核心目的——在全球化世界中提升国家竞争力(Gills and Gills,2000;Shin and Choi,2009)。因此,韩国全球化为国家利益服务,从而显露出只有通过保持强烈的民族认同和文化认同才能实现全球化信念的辩证性质。金泳三总统对此进行了宣传,他指出:

> 韩国人如果不能理解好自己的文化和传统,就不能成
> 为全球公民[……]。韩国人应凭借自身独特的文化和传统
> 价值走向世界。只有保持民族认同,维护内在的民族精神,
> 韩国人才能成功实现全球化。
>
> （Kim,1996,15）

文化变成了民族全球化的一种不可或缺的有效手段。在国家主导的全球化议程下,文化的价值化和工具驱向的首要目标是提升国民经济。申起旭(Shin Gi-Wook,音译)和崔俊洛(Joon Nak Choi)指出,韩国全球化的元叙述显露出一种社会达尔文主义视角,该视角的拥护者因此能够将"世界视为国家之间激烈斗争的舞台",并将全球化作为"国家在斗争中可以挥舞的武器"(Shin and Choi,2009,257)。虽然在金泳三担任总统期间,全球化政策的实施仍受限制,但随后的几任总统政府支持并强化了韩国全球化的总体指示和具体动态,这一政策从而得以实现。

在金大中(Kim Dae-Jung)政府时期(1998—2002),韩国的全球化才得到实质性发展。面对1997年金融危机的后果及国际货币基金组织的要求,金大中政府在"重建韩国"(Rebuilding Korea)的国家计划下,大力推进国家的经济和社会结构调整,以提高其国际竞争力。在继续推行经济自由化的同时,为实现韩国未来发展及韩国全球化的特色文化特征,金大中在总统任期内特别强调两个新兴交叉的发展道路:文化经济价值和创造性

知识型国家。

相较前任总统,金大中宣传文化经济价值更激进,尤其是将文化产业作为扶持公共艺术的新的根本原因。自封"文化总统"(President of Culture)的金大中着重将促进国内文化产业作为一个重要的政策目标,并在法律、组织和财政方面进行重大改革,促进了文化产业的经济增长。最值得注意的是,1999 年,通过制定《文化产业振兴基本法》(Basic Law for the Cultural Industry Promotion),政府确定了其在放松管制和鼓励文化部门方面的角色,而不是如早期那样由政府进行专制控制。文化观光部(Ministry of Culture and Tourism)从 1994 年起就设立了旗下的文化产业局(Cultural Industry Bureau),并为系统加强文化产业,于2000 年新设旗下两个机构:文化产业振兴中心(Cultural Industry Promotion Center)和游戏产业振兴中心(Game Industry Promotion Center)。政府用于文化部门的预算占其总预算的比例从 1980年的 0.23%增加到 2001 年的 1.24%。1999 年,即金大中担任总统的第一年,文化产业部门的预算增势迅猛,相较 1998 年上涨了 495%(Yim,2003)。

创造性知识型国家则代表更宏观的话语,即规划韩国走向基于创造性知识和信息的后工业经济。作为金大中领导下的国家官方言论中心,该词描述的是政府优先将信息与通信技术作为提高全球竞争力的必要手段的政治愿景。创造性知识型国家

的说法体现在一些重要的政策目标①和一大批将信息与通信技术部门转变为国民经济主要支柱的社会经济进程中。随着重点转移至非物质商品和服务、信息技术驱动生产和知识产权，如"文化内容"和"文化技术"（culture technology，CT）等关键术语显示，文化部门（以及其他公共部门）已与技术相关话语紧密相连（Lee，2011）。

　　文化内容（munhwak'ont'ench'ǔ 문화콘텐츠）和文化技术（munhwagisul 문화기술）由韩国科学技术院的一批教授在 1999 年左右提出，并迅速成为韩国文化产业和文化政策话语中的热词。文化内容被用以强调文化和信息技术之间日益密切的关系，并将各种文化形式归入数字化范畴。就此方面来说，相较韩国以外地区更常使用的"文化产业""娱乐产业"或"创意产业"

① 此为 21 世纪网络韩国（Cyber Korea 21）（1999）这一政府倡议的核心，该倡议是发展全国性信息技术产业和信息基础设施的总体规划，也是进一步制定信息技术相关政策的蓝图。其主要目标包括促进电信网络和电子商务、国家数据库管理系统和电子政务服务，改善互联网使用环境，提升计算机知识水平（口号为"人人一台电脑"［One PC Per Person］），以及创造新的就业机会（借助信息技术行业在业内创造就业机会）（信息通信部［Ministry of Information and Communication，MIC］，1999）。文化产业和人民的创造力是知识型国家的关键，因此金大中政府强调这是重要的文化政策目标，例如，体现在《新政府文化政策计划》（Plan for Cultural Policy of the New Government）（1998）、《文化产业发展五年计划》（Five-year Plan for the Development of the Cultural Industry）（1999）、《21 世纪文化产业展望》（Cultural Industry Vision 21）（2000）和《21 世纪数字社会的文化内容产业展望》（Cultural Content Industry in a Digital Society Vision 21）（2001）中（参见 Yim，2003）。

这些术语,"内容产业"成为韩国电影、广播、音乐、游戏、动画和角色①等不同文化子行业广泛使用的一个流行的概括性术语。文化技术指的是参与不同阶段增值文化内容生产(从策划、商业化、加载至媒体平台和发行)的一系列复杂技术。韩国政府宣布,除了已有的生物技术(BT)、环境技术(ET)、纳米技术(NT)、空间技术(ST)和信息技术(IT),文化技术是 21 世纪经济增长的第六项核心技术(文化观光部[Ministry of Culture and Tourism, MCT],2005;Park,2001;Lee,2011)。

文化技术也应用于 K-Pop 商业。K-Pop 制作人兼 SM 娱乐公司首席执行官李秀满说明其公司战略时,在不同场合明确提到过文化技术一词。据他所言,文化技术包含系统性打造偶像明星的所有方面,从策划到发行,从音乐到妆造,并为三阶段发展建立了理论基础,其中"第一阶段是输出文化产品,第二阶段是通过与当地娱乐公司和歌手合作,扩大其在当地的市场份额,最后是与当地公司建立合资企业,与其分享文化技术专门知识及由此产生的附加值"(Chung,2011)。

金大中政府发起并推行了将文化和技术重新定义为经济繁荣和国家财富的资源的过程,并随后由卢武铉(Roo Moo-Hyun)统领的政府(2003—2007)进行巩固。卢武铉政府尤其强调"3C"(创意[creativity]、文化[culture]、内容[content]),并宣布了到 2010 年将韩国建设为世界五大文化产业国之一、东北亚旅

① 角色产业指将电影或漫画角色制作成商品进行销售的产业。——译注

游中心和十大休闲体育产业国家的三重目标,继续推动国家在数字时代的技术发展(文化观光部,2005)。卢本人是首个将其总统职位归功于大量年轻互联网用户的总统,因而获得了"互联网总统"(Internet President)的称号。对信息与通信技术产业和基础设施的大量投资和政府补贴使韩国成为技术先进、媒体高度饱和的国家,其移动和高速互联网网络接入率超过95%。

文化经济价值和创造性知识型国家成为韩国全球化新范式的两个关键叙述,由20世纪90年代中期至21世纪00年代的各届民主政府推行并推动发展。其莫大且持久的影响包括不断重新定义韩国文化身份(通过将流行文化和音乐包括在内)、保护并促进国内文化产业,以及数字融合文化形式和内容。

文化政策、媒体自由化及内容产业促进

自日本殖民主义结束以来,文化认同一直是文化政策的一个重要基本原理。在日本殖民主义、国家分裂和西方文化随意涌入的多重历史背景下,韩国政府过去从传统文化和艺术角度定义韩国文化,并将其作为国家建设的强力工具,其中还包括国家主导的经济发展战略(Yim,2002)。西方和西方化的流行文化和音乐据称损害了传统文化认同和道德,被认为是对这些动员意志的威胁,因此被严格控制。例如,朴正熙政权(1962—1979)将西方流行文化归类为不健康文化,从而将其作为政府审查和禁止的对象。直到20世纪90年代初威权时代结束前,这种对健康和不健康文化理所当然的武断区分一直都是文化监管的重

要基本操作。此后,它作为一种文化政策因素销声匿迹,并在全球化和媒体自由化的背景下被文化工具性价值的显著转变所替代,即从"作为激励因素的文化价值"转变到"文化的交流价值"(Yim,2002,43f)。

20世纪80年代末,关税及贸易总协定(General Agreement on Tariffs and Trade)成员国之间的国际贸易谈判打开了韩国的外来文化产业大门,促使西方媒介产品,特别是电影和电视节目无节制地大量涌入。过去,韩国媒体市场被保护着不受外国竞争影响,例如,只有国内电影公司被允许向市场发行外国电影。自1988年以来,韩国政府允许国外发行商进口电影并直接行销至当地影院。因此,国内电影制作从1991年的121部减少至1994年的63部,而好莱坞电影的市场份额从1987年的53%上升至1994年的80%(Shim,2006)。同样,在政府放宽配额制度后,受新的地面电视频道①和有线电视频道的推动,进口电视节目数量有所增加(Jin,2007)。除对媒体市场放松管制外,韩国政府还对日本文化采取了开放政策,于1998年解除了对日本电影、录像和出版物的禁令,于1999年解除了对日本表演业的禁令,并于2000年解除了对日本动画、流行音乐、音乐唱片、游戏和广播节目的禁令(文化观光部,2000)。面对媒体自由化和主要来自美国的外国媒体产品进口的迅速扩张,当时许多韩国人

① 又称普通电视频道,属于区域性媒体,靠地面铺设的光纤等途径传播。
　　——译注

认为国内的娱乐产品低劣无趣、葫芦依样。

　　韩国娱乐的本土接受度在 20 世纪 90 年代中期出现转折。总统科学技术咨询委员会（Presidential Advisory Board on Science and Technology）于 1994 年提交了一份政府报告，强调文化产业在提高国民经济方面的潜在作用。该报告将好莱坞大片《侏罗纪公园》（*Jurassic Park*）的总收入与 150 万辆现代汽车的海外销量进行比较，引起广泛的公众关注。由于现代汽车是韩国经济繁荣和民族自豪感的象征，这一对比打开了韩国政府和公众的眼界，自此他们开始将文化产业视为可能的多产战略性国家产业。由媒体学者沈斗辅（Shim Dooboo，2006）提出的"侏罗纪公园因素"（Jurassic Park factor）促使政府开始广泛发动攻势，创造并推动国内文化产业。

　　例如，政府在 1995 年颁布了《电影振兴法》（Motion Picture Promotion Law），推动了大型媒体公司的发展，并吸引了被称为财阀的韩国大型企业集团，如现代、三星和大宇等向本土电影业扩张。企业资本和输出导向型商业使得本土产品数量飞速增长，虽好景不长，但制作质量和消费者接受度都有所提升。尽管 1997 年的经济危机扰乱了此发展进程，且媒体市场因此面临重大转型（如，在金融景观方面，财阀被迫撤出娱乐领域业务，取而代之的是风投和投资公司），但韩国公众对国内媒体娱乐的需求已被触发，且似乎不可逆转，正如在新千年取得进展的政府文化宣传议程中所印证的那样。

　　韩国流行文化在国外受到热烈欢迎，政府因此受到鼓舞，鼓

励多样的产品来源,许多独立制片人由此进入市场(Jin,2007)。
随着大多由年轻的本土创作者和韩国海归人员组成的独立制作
公司数量快速增长,国内产品的数量和质量持续走高。例如,韩
国大型网络广播公司,如韩国放送公社、韩国文化广播公司和首
尔广播公司,播放(同时也输出)了许多由独立制片人制作的电
视节目,从而可以降低自身的制作成本。到 2002 年底,独立制
片人每小时制作成本为 20 000 美元,而网络广播公司则为 63
000 美元(Yang,2003,引自 Jin,2007)。此外,韩国广播公司和其
他东亚国家的广播公司之间的联合制作战略推动了产品来源多
样化,并通过其本国的合作公司帮助在东亚地区流通韩国产品
(Jin,2007)。政府也向韩国制作公司提供财政支持,以培养海外
市场。如,2004 年,政府为独立制片人和有线电视台节目进入国
际内容市场提供了 4.73 亿韩元的补贴,还发起了国际市场活
动,以吸引国际买家、投资者和媒体专业人士进入韩国内容市场
(Shim,2008)。21 世纪头十年结束时,推动国内内容产业仍是
一项持续的宏伟重任。韩流的成功激励韩国政府不仅通过促进
其他有经济前景的文化部门扩大其扶持范围,如卡通、动画和角
色,而且还推动改善其国家的海外形象。2009 年,李明博(Lee
Myung-Bak)政府成立了国家品牌总统委员会(Presidential
Council on Nation Branding),制定了从战略上扶持韩国国家品牌
形象的十项行动计划。通过不同途径,包括流行文化(如通过选
定一档韩流节目)、语言、传统美食、艺术和体育等,韩国在全球
社会中的地位更加正面而亮眼(Markessinis,2009)。国家品牌可

以有效地帮助改善韩国的国民经济（通过促进旅游、贸易和海外投资），意味着韩国在国际社会的影响力带动了韩国国内关于软实力和文化外交的话语（Lee，2009；Kim，2011；Kim and Ni，2011；Jang and Paik，2012；Nye and Kim，2013），这引起了政府官员的注意。比如，韩国文化体育观光部的一位代表表示：

> 文化和内容产业，包括音乐，被认为是至关重要的战略型产业，将影响未来的民族竞争力。我认为有必要加强薄弱产业基础建设，支持海外扩张，以振兴国家品牌和竞争力。

> （私人沟通，2009 年 7 月 8 日）

据他所言，文化体育观光部的政治议程集中在三个主要目标上：建设和发展产业基础设施、振兴国内市场以及提升国际竞争力。为实现并提升国内文化产业的可持续发展，文化体育观光部开展了广泛的政府性活动，主要由其下属机构韩国文化产业振兴院①负责，为文化产业提供财政、法律和政策支持；补贴文化产品

① 韩国文化产业振兴院于 2001 年 8 月成立，取代了文化体育观光部下属的文化产业振兴中心。2009 年，它被重新命名为韩国文化产业振兴院，以示其重组为一个政府超级机构，合并了五个单位（即，韩国放送影像产业振兴院［Korean Broadcasting Institute］、韩国文化内容振兴院［Korea Culture and Content Agency］、韩国游戏产业振兴院［Korea Game Development and Promotion Institute］、文化内容中心［Culture & Contents Center］以及韩国软件产业振兴院数字事业团［Digital Contents Business Group of the Korea SW Industry Promotion Agency］）并涵盖所有内容领域，旨在为内容产业提供全面支持。

输出;扶持内容创作和文化技术相关商业;人力资源开发;国际
内容市场研究;史料保护和项目归档;组织活动、艺术节和展览;
扶持艺术家个人及作品。

伴随媒体市场的自由化和整个 21 世纪 00 年代以输出为导
向的内容产业的战略推广,韩国政府对国内视听市场的增长(图
4.1)和韩国文化产品在东亚的传播作出了巨大贡献。

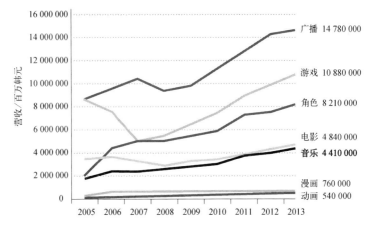

图 4.1　韩国内容产业营收（2005—2013）

资料来源:引用自韩国文化体育观光部及韩国文化产业振兴院,2011,50f,以及韩
国文化产业交流财团,2014,428f。

音乐市场概览

韩国音乐市场也同样受到这些整体政治转型和政府对文化
产业的振兴议程影响,但其面临的情况与电影和广播不同。音
乐市场在 20 世纪 80 年代末后发生巨变,在 2001 年至 2005 年期

间一落千丈,随后在 21 世纪 00 年代末复苏。

随着 20 世纪 80 年代末韩国市场开放,跨国音乐唱片公司,如"五大"唱片公司百代(EMI)、华纳(Warner)、索尼(Sony)、宝丽金(Polygram)和贝塔斯曼(BMG),进军韩国音乐市场,[①]主要发行西方流行音乐和古典音乐,时至今日在韩国市场仍旧处于边缘地位。韩国公司主导着国内流行音乐制作市场,其中大多数都是中小型私有(娱乐)企业。大约在同一时期,三星、LG 和其他财阀也纷纷踏入音乐市场,但由于国家的经济危机,在 1997 年撤回其音乐业务。与电影和电视类似,后国际货币基金组织时代的政府鼓励音乐产品来源多样化。一项简化新公司注册条件的监管变革大幅增加了市场上的音乐公司数量,音乐公司在 1997 年至 2005 年期间增加了 10 倍以上(Kim,2011;Shin, 2002)。虽然唱片音乐市场的规模在金融危机期间略有缩水,但在 2001 年达到了 2.033 亿美元的峰值(图 4.2)。

2001 年至 2005 年间,由于宽带互联网的普及和非法音乐下载,实体销量急剧下滑。尽管一些 K-Pop 艺人在海外风生水起,但国内唱片音乐市场濒临崩溃。根据国际唱片业协会(International Federation of the Phonographic Industry,IFPI)的数

① 1988 年,百代唱片进军韩国市场,与韩国公司启蒙社(Kyemong 계몽)组建了合资公司,另外华纳唱片建立了一个全资子公司。1989 年,索尼音乐韩国公司启动。1990 年,宝丽金唱片与韩国公司声音(Sungǔm 성음)成立了一家合资企业。1991 年,贝塔斯曼启动直接分销(韩国音乐产业协会[Music Industry Association of Korea,MIAK],2006;参见 Kim,2009)。

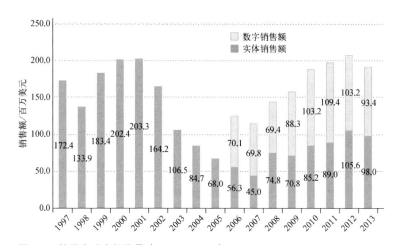

图 4.2　韩国音乐市场体量（1997—2013）

资料来源：国际唱片业协会，2010、2014。 数字销售额数据从 2006 年开始。

据,韩国音乐市场在此期间从世界第十五大音乐市场暴跌至第二十九位。2001 年数字音乐服务出现后,实体销量持续下滑78%,实体零售商不得不关闭 85% 的业务(国际唱片业协会,2010)。在 MP3 和其他数字存储文件取代 CD 成为首选音乐格式的同时,移动网络和在线网络,如韩国三大电信公司 SK 电信、KTF 和 LG 电信,强势登陆音乐市场。移动音乐市场的来电铃声(pelsori 벨소리)和彩铃(k'ŏllŏring 컬러링)服务在 21 世纪 00 年代前 5 年增速最快。到 2005 年,移动市场基本饱和后,数字服务供应商渗透到不断增长的在线音乐发行和音乐制作市场。新的在线服务——如背景音乐(允许用户于在线门户网站和订阅模式上使用以装饰自己的主页)——成为新的盈利收入来源。韩国两家最

大的非法下载服务 Bugs 和 Soribada 被成功起诉后,在线盗版大幅减少,为商业音乐在线业务市场扩张提供了机遇。与全球音乐销售下降的趋势相反,韩国的数字音乐市场持续增长。

　　2006 年,韩国被列为继美国、日本和英国之后的第四大数字音乐市场,并成为公认的世界上首个数字销量超过实体销量的国家(国际唱片业协会,2008;本书图 4.2)。由于数字音乐销量增长,因此韩国音乐市场迅速回暖,并在 2011 年上升至第十一大音乐市场(国际唱片业协会,2012)。2012 年国际唱片业协会数字音乐报告(IFPI Digital Music Report 2012)着重强调韩国政府在改善版权状况方面的作用,另有新的合法商业模式和高质量作品作为市场大幅增长背后的驱动力量。随着 2007 年对《版权法》的一系列立法修订,文化体育观光部和韩国著作权委员会制定了一系列措施以系统打击数字盗版。例如,在线服务供应商须根据版权所有者的要求阻止版权资料的非法传输;未经授权的 P2P 服务①和海外博客网站可能会成为屏蔽程序的目标。政府采取了渐进式应对措施,当局可以在向服务供应商发出三份建议通知,要求其告知侵权用户停止违法行为后,关停互联网用户账户,并关闭侵犯版权的留言板、博客和论坛。据说,国内作品因法律环境的改善收获了新投资,激励了韩国公司再投资于新人才、营销和 A&R,同时也推动了实体销量增长(国际唱片业协会,2012)。

① 点对点下载。——译注

2014 年,整个音乐市场的体量,包括演唱会、活动和 KTV 业务的收入,超过了 4.4 万亿韩元,在过去的七年里,年均增长率约为 9.7%(本书图 4.1;韩国文化产业振兴院,2012;韩国文化产业交流财团,2014)。唱片音乐销售的贸易额同比增长 9.7%,从 2 118 亿韩元上涨至 2 322 亿韩元(2.113 亿美元),其中数字销量占 51%,实体销量占 47%。数字销量中,相比下载(6%)和其他形式(9%),订阅(85%)占据最大份额(国际唱片业协会,2014)。根据韩国文化产业振兴院进行的音乐消费调查(2013),相比美国流行音乐(8.6%)和日本流行音乐(1.1%),韩国流行音乐是韩国听众的主要消费流派(70.5%)(见表 4.1)。

表 4.1　在韩国最受欢迎的音乐流派

单位:%

年份 (受访者数量)	韩国流行	电视剧/电影 原声带	美国流行	古典	日本流行	其他
2010(1 200)	81.7	5.3	9.3	2.3	1.1	0.4
2011(1 226)	95.5	—	3.4	—	0.4	0.7
2012(3 318)	70.5	10.5	8.6	3.7	1.5	3.1

资料来源:引用自韩国文化产业振兴院,2013,246。

最重要的是,当音乐市场迎来新增长,音乐出口量同时成倍增长,2011 年增长了 135.5%,2009 年至 2011 年间年均增长 150.4%(表 4.2)。日本已经成为韩国流行音乐的最大出口市场,自 2010 年以来,随着日本对少女时代和 KARA 等 K-Pop 女团的狂热追捧,出口日本的韩国流行音乐大幅上涨。而韩国音

第四章│时间不对称：音乐、时间及民族国家　　　　　　　　　　　　　　239

乐的主要出口地区是亚洲，音乐进口主要来自欧洲、日本和北美
（表4.3和4.4）。

表4.2　韩国音乐产业数据

	企业数	员工数	营收/ 百万韩元	增值/ 百万韩元	增值 比率	出口/ 千美元	进口/ 千美元
2011	37 774	78 181	3 817 460	1 597 663	41.85%	196 113	12 541
同比增长	0.4%	2.0%	29.0%	39.8%	3.23%	135.5%	21.3%

资料来源：引用自韩国文化产业振兴院，2012，123。

表4.3　按地区划分的音乐出口销量

单位：千美元

	日本	东南亚	中国	北美	欧洲	其他	总计
2009	21 638	6 411	2 369	351	299	201	31 269
2010	67 267	11 321	3 627	432	396	219	83 262
2011	157 938	25 691	6 836	587	4 632	429	196 113
比率	80.5%	13.1%	3.5%	0.3%	2.4%	0.2%	100%
同比变动率	134.8%	126.9%	88.5%	35.9%	1 069.7%	95.9%	135.5%
年均变动率	170.2%	100.2%	69.9%	29.3%	293.6%	46.1%	150.4%

资料来源：引用自韩国文化产业振兴院，2012，154。

表4.4　按地区划分的音乐进口销量

单位：千美元

	欧洲	日本	北美	中国	东南亚	其他	总计
2009	6 768	2 428	2 151	98	53	438	11 936
2010	5 455	2 135	2 166	93	52	436	10 337

	欧洲	日本	北美	中国	东南亚	其他	总计
2011	7 213	2 427	2 246	99	58	498	12 541
比率	57.5%	19.3%	17.9%	0.8%	0.5%	4.0%	100%
同比变动率	32.2%	13.7%	3.7%	6.5%	11.5%	14.2%	21.3%
年均变动率	3.2%	0.0%	2.2%	0.5%	4.6%	6.6%	2.5%

资料来源:引用自韩国文化产业振兴院,2013,155。

　　截至目前,我已经讨论了韩国政府对打造并维持强大的国内文化产业的热情与战略。受韩国国家全球化议程的全面影响,与更大程度地向数字经济过渡密切相关的立法改革和促进政策催生了高出口率的活跃国内内容市场。K-Pop 本身和音乐市场总体复苏都是政府对流行文化立场持续转变的结果。我将讨论当前政府如何借鉴文化进化主义(cultural evolutionism)的坚定观念,利用 K-Pop 呈现作为一个先进国家的韩国。此外,我还将从日本 K-Pop 消费者的角度,探究 K-Pop 在亚洲的人气如何改变对韩国文化和时间距离的感知。

韩国置身亚洲中心:亚洲音乐节

　　自韩流出现以及韩政府发现文化产业是重要经济增长引擎后,诸多政府机构、非政府组织、私立和公共机构以及主流媒体都试图打造韩国的正面形象,并向亚洲邻国及全球社会传达。在随后的小节中,我将深入探究韩国文化产业交流财团

（han'gukmunhwasanŏpkyoryujedan 한국문화산업교류재단），该财团
是利用 K-Pop 展示韩国作为经济和文化先进国家形象的政府机
构代表之一。

　　韩国文化产业交流财团于 2003 年 6 月启动，作为文化体育
观光部的一个下属机构运营，并与韩国观光公社联络紧密。根
据其网站描述，韩国文化产业交流财团作为韩国和外国之间文
化交流的促进者，着重关注流行文化和亚洲文化产业，旨在打造
"文化互谅"并"增进友谊"。其主要业务包括进行海外市场研
究与调查、提供韩流振兴政策建议、组织亚洲文化产业工作者和
专家的论坛和研讨会并（共同）主办公关活动，如亚洲音乐节以
及与亚洲不同国家的交流活动，如泰国芭堤雅国际音乐节
（Pattaya International Music Festival），该音乐节汇聚了 K-Pop 偶
像与其他亚洲偶像。

　　亚洲音乐节是韩国文化产业交流财团的重点项目，是该机
构自 2004 年以来组织并主办的年度流行音乐活动，出席嘉宾有
来自亚洲各国的流行音乐上榜艺人。如，2008 年，音乐节演唱会
由首尔市政府联合主办，在首尔世界杯体育场举行，口号是"亚
洲一家"（Asia is one）。来自 12 个亚洲国家和地区的 23 个偶像
组合和大约 5 万名观众到场。音乐节在亚洲 30 多个国家播出，
并通过韩国广播网络 SBS 在芬兰、罗马尼亚和保加利亚播出。
如此巨大的媒体曝光率及超过 150 万美元的财政预算，使得亚
洲音乐节作为大型音乐活动，不仅吸引了国际流行音乐爱好者，
而且还成为韩国国家景观，其叙事既不依靠堂而皇之的民族主

义性象征手法,也不依靠文化遗产意象(除了一个韩国传统打击乐合奏作为常规节目的辅助表演),而是借助偶像明星的时尚华丽外表、精心的舞蹈表演和令人上瘾的流行舞曲。韩国政府举办大型国际偶像明星节这一纯粹事实,已明确表明韩国成为亚洲不断发展的文化强国和旅游热门国家的全新自我表达,意味着与早期只强调古代皇家遗址、民俗艺术和传统音乐(国乐)风格的旅游自我表达的形式相比的显著变化。

从韩流的初始阶段开始,韩国作为流行国度的新形象不仅激发了共感与迷恋,而且还引发了接受国强烈抵制的危险(如我在本章开头所提及)。赵惠静(Cho Hae-Joang,音译)描述了韩国政府在早期阶段对中国回应韩流所持的问题立场:

> 政府迅速采取行动,增加国家文化产业预算,在中国的大城市和其他地方派驻政府专家,并设立"韩流馆"(hall of the Korean Wave)。据报道,中国政府的反应是对韩国政府的行为感到不满和担心,认为其行为过于激进。急切踏入这一领域的政府意识到由于在流行文化领域尚无经验,可能会因此深陷困境,应避免直接干预。政府逐渐意识到,如果推广"韩流"太过明目张胆,可能会引起合作国的集体反对,并危及韩国产品在外国市场的渗透。

(Cho,2005,160)

韩国政府在其经济和地缘政治利益的交汇点上面临着内部冲突,过去和现在都在促进韩流在亚洲的发展和抵制文化主导权

的观念（可能是韩国媒体公司激进输出的副产品）之间徘徊。由于这种私营部门的利益分歧，韩国政府此后一直试图更加谨慎行事，避免韩国的文化帝国主义形象对其亚洲合作国造成威胁。

韩国文化产业交流财团便是政府的谨慎立场及其对韩流内部冲突的绝佳说明。在与韩国文化产业交流财团团长朴圣宇（Pak Sŏng-U，音译）先生①以及韩国文化产业交流财团交流项目的两位次长权先生和金先生的访谈中，我很快就发现他们对于对韩国感兴趣的人谨慎而友好，不仅向我提供了关于 K-Pop 和韩流的大量商品资料，还邀请我搭乘朴先生的车在韩国进行私人观光（出于某些原因我不得不拒绝），他们还让我有充分时间提出所有的问题，甚至在谈话一开始就请求"在进行采访之前先闲聊一会儿"。鉴于其他的韩国采访伙伴包括小学生（但独立音乐人除外）几乎都给我一种很匆忙、时间紧迫的感觉，如此请求出乎我的意料。

在我们的谈话中，"互谅"（sangho ihae 상호 이해）是朴先生最常使用的词，尽管其含义仍异常模糊。他指出：

> 对于接受韩流的人和对韩国文化感兴趣的人，韩国万分感谢，但我们财团不想**片面**做事，只把韩国的文化现象推到国外。你懂的，文化更像是一种**互谅**，必须有机会相互了解。如果只有一种文化在单向流动，外面的人可能反应积极，但其他人可能会表示："我们要坚守自己的文化和价值

① 本节使用化名。

观!"这就是我们财团利用流行文化同许多国家和地区建立联系的原因,如日本、中国大陆、中国香港、中国台湾和越南等。

（朴圣宇和权五正［Kwǒn O-Jǒng,音译］,

私人沟通,2009 年 6 月 18 日）

强调互谅和拒绝单向流动显然同政府对韩流的谨慎议程一致。事实上,要证明国家间互谅与否以及如何实现互谅——在何种层面、由哪些施事者实现,以及实现的程度如何,仍然是问题。我们也很难判断亚洲音乐节是否在不同国家的歌迷或艺人之间建立了新联盟和真正交流,或者是否他们仍在各自的消费或生产空间内保持隔离。除了这些问题（可能需要进一步研究）,只要认识到韩国文化产业交流财团对互谅和文化交流（munhwa kyoryu 문화 교류）的关注有其战略目的便足够了。

在我们的谈话中,朴先生采用的文化概念也是如此:

问:您在不同国家推广韩流有不同的战略吗?

朴先生:我在其他国家推广 K-Pop 时——就好比我们从法国进口葡萄酒,葡萄酒那时候不仅是一种饮料,还是我们接受的一种法国文化,因此我会想,"好吧,我们可以出售我们的传统文化,就像现在我们向世界出售我们的汽车时,我们的文化也会跟着一起售卖出去"。我们正在思考有效方法,我们输出一些文化,比如音乐和戏剧,我们也接受了其他国家的一些文化。在未来——就像欧盟——边界和边

境线将没有任何意义，领土将不再具有任何意义，因为每一
种文化将会交换和变化。以前，我们犯过错误。我希望看
到更多积极的反馈，而不仅仅是"这是韩国的，日本的，或德
国的"。关键是要凝聚，刺激交流。我不想编造在特定国家
的推广韩流战略，每种文化都有自己的方式，我们只想见证
它如水一样自然流淌。

　　　　　　　　　　　　（朴圣宇，私人沟通，2009 年 6 月 18 日）

此处，朴先生的谈话表明，他没有将文化视为行为或社会活动，
而是一种贸易物品，像酒或汽车一样，是可以向其他国家出售并
从其他国家购买的产品。这些都可以作为民族身份的生动能
指。同样，他坚定的文化观念同韩国国家主导的全球化进程中
发生的文化作为经济因素的重要再定义非常一致。

　　2008 年，与亚洲音乐节同期，由韩国文化产业交流财团主办
的边会，亚洲音乐产业领袖论坛（Asia Music Industry Leaders
Forum）中，音乐商业代表们讨论了亚洲音乐市场发展的现阶段
及未来规划。可以看出，尽管相互交流的方式和话语是谨慎的，
但韩国文化产业交流财团扶持着私营部门以及努力参与泛亚洲
文化产业的区域化事业。这一点在与朴先生的谈话中也有所
体现：

　　问：亚洲音乐节聚集亚洲音乐人有何初衷？像 BoA 这
样的明星已经在国际市场获得成功，为什么还需要这种文
化交流？

　　朴先生:(韩国文化产业交流财团)旨在大众文化的交流和亚洲音乐产业的复兴。除短期推广韩国歌手外,机构打算扩大泛亚市场,开发互动性更强的交流领域,推广亚洲每个国家的歌手,并提供共同发展的机会。如果在亚洲所有地区进行投资,挖掘特色的人才资源后跟进制作,并在每个国家发行,那么要发现亚洲明星轻而易举。如果通过亚洲音乐节在各国的代表性音乐产业中举行会议,并完成共同投资、挖掘和发行,那么培养和开发适合亚洲 40 亿人的明星就更容易。**韩国也有一个愿景,那就是建立一个枢纽,作为中介市场,打开通往这个领域的大门**(作者强调)。

<div align="right">(朴圣宇,私人沟通,2009 年 6 月 18 日)</div>

朴先生的地缘文化视角,即设想韩国作为泛亚文化产业的枢纽,反映了将韩国建设为"东北亚贸易和技术枢纽"的新经济口号,这种口号在新千年的政府言论和公共关系项目中随处可见①。政府对韩国成为自信的中等强国和东北亚地缘经济和地缘文化

① 例如,2004 年,卢总统为亚洲文化枢纽城市总统委员会(Presidential Committee for the Hub City of Asian Culture)举行落成仪式,该委员会制定了一项总计划,以促进西南部城市光州成为亚洲文化枢纽城市。该计划包括建立交流、创作、研究和教育的文化总部,以及基础设施发展计划和各种与亚洲表演艺术和文化有关的试点项目。另一个代表是仁川国际机场管理局(Incheon International Airport Authority)在 2001 年推出了新吉祥物哈比(Huby)——有一双大眼睛的虚构动物——以强调机场成为东北亚枢纽的雄心壮志。

调解者的抱负，甚至巧妙地体现在亚洲音乐节这一名称中。音乐节通常以举办地命名，即使是有亚洲国家国际艺人参加的音乐节（如芭堤雅国际音乐节、东京夏日祭［Tokyo Summer Festival］），名称也会唤起对亚洲各地轮流主办的印象；事实上，韩国是唯一的主办国，映射出一个以韩国为中心的亚洲区域想象。如果观察一下音乐节的阵容，这一点就更加明显。在音乐节的阵容中，不仅出席的韩国艺人数量超过外国艺人，而且讽刺的是，每年都有一个韩国偶像歌手或组合被授予音乐节的最佳亚洲新人奖（Best New Asian Artist）。鉴于音乐节不是比赛（如雅马哈流行歌曲大赛［Yamaha Popular Song Contest］或欧洲电视网歌唱大赛［Eurovision Song Contest］），奖项决策过程也不透明，这些程序传达的信息很明确：韩国制造亚洲顶级流行艺人。

　　韩国作为亚洲新文化强国的代表，其背后是经济优势同文化现代性的意识形态联系，这在韩流和 K-Pop 的官方话语中比比皆是，在我同朴先生和权先生的谈话中也透露明显。除了亚洲音乐节，韩国文化产业交流财团还与日本、泰国、中国台湾、乌兹别克斯坦和蒙古国等合作方举办了一系列交流节。以下文字记录是一种文化进化论修辞的例证，这种修辞伴随着韩国文化产业交流财团的文化交流理念：

　　　　问：当这些艺术节在韩国以外举行时，您的角色是什么？是提供资金支持，还是参与组织工作？

　　　　权先生：通常情况下，我们会分担国外活动的预算；我

不知道具体比例,不过比如说,当我们带韩国艺人参加时,我们会支付演出费,并支付机票、住宿和交通费用。舞台、音响和灯光系统,以及工程师和其他艺人的演出费则由联合主办方承担。因此,我们制定了一些谅解备忘录(Memorandum of Understanding)以决定共同的职责。

问:所以是根据不同的活动单独协商的吗?

权先生:是的,没错。比如,蒙古国或其他欠发达国家就无法承担这些费用。

问:所以蒙古国的工作人员会来向您咨询?他们是怎么了解的呢?

权先生:我们在14个国家安排了联络员。他们每周给我们发送报告,跟进业务进展——当地新闻中的文化内容。我们没有设立分支机构,因为联络员都是兼职,他们就是当地人,所以可以给我们发来比外交部门更有价值的消息。我们还听说有些国家需要安排这样的演唱会,他们很想邀请韩国艺人,因为他们每天都看韩剧,但问题是韩流事关利益,所以经纪公司不想去。因此我们就做中间人,努力宣传并给予支持。

(权五正,私人沟通,2009年6月18日)

关于K-Pop人气高涨,权先生说道:

每个地方都有韩国歌手的粉丝后援会,但我们没有参与其中,他们建粉丝后援会是出于自己的想法。事实上,我

们并不确切知道为什么现在 K-Pop 在亚洲市场能够成气候，也不知道为什么歌迷会对 K-Pop 音乐如此热衷。关于您提及的方面，我们不想与越南流行音乐或其他国家对比，因为每个国家都有自己的流行音乐。我们只为韩国人制作 K-Pop，但我们不知道日本人会开始喜欢 K-Pop，也不知道越南人会听。现在我们想："哦，哇，为什么 K-Pop 如此独特？"我们猜想也许是因为视觉因素，他们长相姣好，舞蹈动人并且音乐质量上乘。K-Pop 非常现代。如果拿它和日本流行音乐或越南流行音乐对比，那么它**更现代**。但大家都是在用同样的 R&B。

（同上）

这些说法意味着将经济发展等同于文化现代性。他们借鉴了发达国家和发展中国家的意识形态，在这种意识形态中，韩国可以向蒙古等"欠发达"国家展示其作为文化大国的实力。认为 K-Pop 非常现代，甚至比其他音乐"更现代"的看法，不仅强调了音乐作为一种国家范畴的观点，也强调了国家之间竞争的观点，是 K-Pop 制作的重要部分。

竞争理念在韩国国家主导的全球化进程中得到了实质性推动，已经成为社会生活中许多方面的主流逻辑。即使是借偶像流行音乐突出各国之间友谊和交流的音乐活动，如亚洲音乐节，最终也是韩国的全球化项目所释放的竞争动力的结果。2010年，亚洲音乐节作为 G20 峰会（20 国集团财政部长和中央银行

行长会议)的一个文化边会正式举行,韩国首次成为东道主。多位 K-Pop 偶像甚至录制了一张合作单曲 CD,以宣传作为 G20 演唱会的亚洲音乐节。这张 CD 包含一首歌曲《一起出发》(Let's Go)的韩文版和英文版,并免费分发给音乐节的游客。

K-Pop 并不是一种不受政治利益影响的单纯消费品,相反,它深植于政府官员的地缘文化和地缘政治战略中,并被用作一种民族表现的具体文化形式。韩国文化产业交流财团的工作正是这些战略的体现。亚洲音乐节是一种国家景观,在这里,韩国展现了经济上先进、文化上现代的国家形象。同时,音乐节和韩国文化产业交流财团的工作代表了韩国转向亚洲及与亚洲的关系,韩国试图创造和平交流,并与其他亚洲国家同步打造一个区域集团(即泛亚文化产业)。在这种领导与共享的冲突愿景中,K-Pop 在体现韩国作为亚洲中心的文化调解人的定位方面发挥了关键作用。

变化的时间性不对称:从怀旧到现代

韩国文化产业交流财团代表们的观点印证了韩国官员对韩国文化,特别是对 K-Pop 的态度中所强调的文化进化论思想和言论,韩国人对此广泛认同。申起旭和崔俊洛收集了关于韩国人的全球化认识调查数据,并观察到"韩国人从受社会达尔文主义影响的工具主义角度理解全球化,并欣然接受全球主义者态度"(Shin and Choi,2009,265)。同样,由于全球化被视为一种适

者生存的达尔文主义斗争，所以许多韩国人以竞争和发展定义文化。韩国文化产品在国外的人气不断高涨，使韩国人对自己的文化和国家相当自信。同样，李政烨指出，"不管数据实际表现如何，文化输出振奋韩国人心，因为传递出一种国家更发达，在文化方面与经济方面一样具有竞争力和平等性的感觉"（Lee，2011，133）。经济增长和文化发展的融合话语以及希望见证韩国竞争成功的愿景在韩国公众中普遍存在，媒体也不乏对韩国在国家品牌的国际排名和其他话题的日常报道，而且正如我们所见，它们隶属并存在于 K-Pop 话语中。这些话语中的时间性观念很明显：政府利用 K-Pop 描绘或想象韩国不再落后而是已经追上其他发达国家。虽然 K-Pop 和韩流在亚洲的人气让韩国人自认现代化，自认与其他亚洲人生活在同一时间性中，但可以说，从其他亚洲 K-Pop 消费者的角度来看，对于韩国和其他亚洲国家之间的文化和时间距离的感知也发生了转变。在这方面，我将简要地提及 K-Pop 的接受度是如何同韩国与其亚洲邻国日本在时间性方面的后殖民关系的重组相关联的。

　　时间性不对称的观念不仅在当代关于经济和文化发展的话语中普遍存在，而且在科学人类学的批判中也起到了决定性的作用。在约翰尼斯·费边（Johannes Fabian）于 1983 年首次出版的开创性著作《时间与他者：人类学如何制作其对象》（*Time and the Other : How Anthropology Makes Its Object*）中，他分析了时间作为生产民族学知识条件的作用。他使用的术语如"时间的直裂增殖式使用"（schizogenic use of time）、"异时主义"

（allochronism）和"否认共时性"（denial of coevalness）涉及人类
学的内在逻辑，即对他者的呈现在空间和时间上远离民族志作
者的当下（不考虑人类学家在田野调查期间与对话者共享同一
时间性的感觉）。费边将否认共时性定义为"将人类学的参照物
置于人类学话语生产者的当下以外的时间的一种持续而系统的
倾向"（Fabian，2002，31）。古典人类学构建并支持这种时间性
不对称的论调，标志着该学科的意识形态盲点，即通过将他者本
质化并将其置于文明的西方的观念之下，来合法化西方殖民
主义。

　　费边对时间作为权力不对称（即西方与其殖民地之间）的一
个组成部分的分析在后殖民主义媒介研究中影响深远，并引发
了关于新媒体技术和媒介文本接受如何塑造时间的重新排序并
与之交叉的问题。比如，威尔克（Wilk）观察到，20世纪80年代
在伯利兹出现的卫星电视削弱了（新）殖民主义的意识形态基
础，他称之为"殖民时间"（Colonial Time）——这是一种时间体
系，在这里时间、地理距离和文化差异（殖民地和宗主国之间）相
互融合。威尔克认为，电视的同步功能为伯利兹人提供了一种
新的时间感（电视时间），自从卫星电视和音乐电视网到来后，这
在伯利兹大众音乐生产的转变中显而易见。他指出：

　　　　纽约、伦敦和洛杉矶播放的大众音乐与伯利兹或奥兰
　　治沃克播放的大众音乐之间不再有时间间隔，同样的乐队
　　和同样的歌曲一瞬间比比皆是。[……]本土作品迎来复苏

迹象，因为它们不再是对真材实料的苍白仿制，不再是陷于"落后于时代"的模仿。现在，它们或优越，或劣质，或昂贵，或低廉，都可以从质量上评定，而不是作为时间和历史象征的额外负担。

（Wilk，2002，182）

关于亚洲流行文化接受，岩渊功一的研究（2002）最为突出，因其揭示了日本和中国台湾消费者对电视剧的不对称认识。岩渊观察到，台湾人对日本电视剧的接受基于一种同时代感——"台湾人与日本共享一种现代时间性的感觉"（Iwabuchi，2002，122）。与台湾人对日本电视剧的消费所投射出的同时代感相反，岩渊还观察到，日本人对引进的亚洲电视剧的消费是基于日本消费者对融合了怀旧的共时性的否认。他指出：

> 如今，以怀旧的眼光来看，亚洲国家现代化体现了一种社会活力和对未来的乐观态度，而日本据说正在丧失或已经丧失了这种活力和乐观态度。这种透露出日本拒绝接受与其他亚洲国家共享同样的时间性的认识，说明了东亚地区间文化消费的不对称流动。

（Iwabuchi，2002，159）

在之后的一篇关于日本对韩流，尤其是对韩剧《冬季恋歌》接受度的文章中，岩渊（2008）发现了一种略微不同的怀旧模式在起作用，它"与其说是映射了日本据说已丧失的社会活力，不如说是映射了爱情情绪和人际关系方面的个人记忆和情感"

（Iwabuchi，2008，130）。尽管有不同的原因和推测，但怀旧模式
似乎是日本消费其他亚洲流行文化产品的特征，并揭示出日本
与文化邻国的复杂后殖民关系。岩渊认为，日本消费者喜爱韩
流并强调与韩国的时间差异（以一种对所谓消失的个人情感的
怀旧渴望的形式），反映了他们对韩国的矛盾立场：他们表现出
与韩国人共享文化产品的意愿，但未必是共享同一时间性。

从怀旧到共时：日本的 K-Pop 接受

怀旧模式在过去也主导着日本人对韩国流行音乐的接受，
但在最近的 K-Pop 消费中似乎已经不见踪影。此中转移包含三
个连续的阶段。

第一阶段的特征是否认共时性，如直到 20 世纪 90 年代末
韩国演歌歌手在日本音乐市场上的流通性所示。尽管许多韩裔
音乐人在战后的日本大众音乐中发挥了重要作用，但一直以来，
只有少数韩国音乐人为日本观众所熟知。与演歌是一种由日本
歌手表演的独特的日本大众音乐风格这一流传甚广的观点相
反，许多歌手，包括标志性的演歌明星，如都春美（Miyako
Harumi）和美空云雀（Misora Hibari），实际上是韩裔日本人（Lie，
2004）。日本公众对流行歌手的韩裔身份视而不见，这在更广泛
意义上反映了日本的韩裔侨民（Zainichi 在日①）处境，由于日本
严格的同化政策（assimilation policy）和社会边缘化（social

① 在日本的社会文化语境中，"在日"专指"在日朝鲜人/韩国人"。——译注

marginalization），他们大多被迫隐藏自己的韩裔身份和血统
（Iwabuchi, 2008）。20 世纪 80 年代，知名韩国歌手，如李成爱
（Yi Sŏng-Ae）、桂银淑（Kye Ŭn-Sŏk）和赵容弼，在日本成功开启
演歌歌手生涯。最值得注意的是，这些歌手在日本被誉为演歌
歌手，而在韩国，他们的演唱风格涉猎更加广泛。如，赵容弼是
韩国知名流行歌星和国民偶像，他的歌曲涵盖流派广泛，包括摇
滚乐、迪斯科、灵魂乐和流行民谣，以及韩国传统民歌。在日本，
他的形象局限于演歌歌手。森义隆认为，日本观众和韩国观众
如此区别看待赵容弼，实际是因为日本后殖民主义怀旧的影响，
这种怀旧造成了并伴随着日本人认为韩国歌手是演歌歌手的刻
板印象：

> 赵容弼的例子对于理解日本对韩国人的刻板印象，以
> 及演歌在韩国和日本之间似乎创造了明显的矛盾地位具有
> 启发……韩国风格的音乐从传统意义上与日本的演歌相关
> 联。然而情况并不似看上去那样矛盾，因为尽管如上所述，
> 演歌也被视作日本精神的音乐，但日本人回顾其殖民历史，
> 便在其中发现一段失落的历史和失落的身份。因此，韩国
> 和朝鲜半岛被以一种非常怀旧的方式来看待。通过聆听来
> 自韩国的演歌音乐，日本人试图记住二战后失去的东西，也
> 就是保罗·吉尔罗伊（Paul Gilroy）认为的"后殖民主义忧
> 郁"（postcolonial melancholy）。相应地，人们不自觉地试图
> 抓住他们已经失去的东西，因为他们不了解——也无法了

解这种失去的事实。这种怀旧情绪是对韩国人的偏见和歧视的另一面。

（Mori,2009,223）

在这个意义上,日本媒介的建构,以及韩国歌手作为演歌歌手的自我宣传,迎合了日本公众建立在日本家庭主妇对亚洲电视剧（如《冬季恋歌》）的怀旧接受之上的相同渴望。日本人对失落的曾经的感受,投射在韩国歌手的形象上。这种刻板印象隐含着一种无意识行为,日本人通过这种行为否认韩国人的相同时间性,并将其置于日本的殖民历史中。

第二阶段可以看作过渡阶段,在这个阶段,韩国歌手使用伪装和双重身份战略置身日本市场。韩国女歌手 BoA 就是此阶段的代表。她在韩国取得初步成功后,其经纪公司 SM 娱乐在日本为她开启了作为 J-Pop 歌手的第二职业生涯。20 世纪 90 年代末,当韩国官方取消日本文化禁令,韩日文化交流和相互敏感性重新得到审议,并让位于新的商业关系和合作关系网,以及更加频繁的国家间文化交流。SM 娱乐公司乘着形势变化,于 2000 年与日本唱片公司爱贝克思唱片建立合伙关系,将正值 14 岁的 BoA 推向日本音乐市场。BoA 辍学后被送到日本,在那里接受了日本媒体界知名专业人士的日语、舞蹈和声乐强化训练。2002 年,爱贝克思唱片发行了她的首张日语专辑《倾听我心》（*Listen to My Heart*）,所有的歌曲（除了一首）都由日本工作人员作词、作曲并联合制作。这是第一张在日本公信榜上登顶的非

日本艺人专辑。BoA 的日文接近母语水平,她的唱片遵循日本制作标准,她在日本电视和广播节目中的媒体曝光,以及她以 J-Pop 歌手身份所做的宣传和营销,使许多日本消费者(至少在其职业生涯初期)认为她是日本人。BoA 在营销方面掩饰自己韩国身份的战略是 SM 娱乐公司本地化战略的一部分,因此这与演歌或 J-Pop 行业的韩国少数族裔歌手的隐藏身份不同,后者在日本面临着社会边缘化。BoA 的日本艺人身份并不是塑造日本韩裔少数族群生活的相同社会现实的必然结果。在日侨民歌手往往对日本公众隐瞒其韩裔民族身份(以逃避对韩国人的偏见),而 BoA 的经纪公司并未严格隐瞒其韩国身份。她的明星形象反而管理得更灵活,且大多数时候开诚布公地强调其韩国身份。如在 2002 年由日韩共同主办的世界杯足球赛期间,她作为跨国明星和韩日密切文化关系的流行文化大使进行宣传。同样,在 2003 年,日本首相小泉(Koizumi)邀请她参加与韩国卢总统的韩日峰会晚宴时,她也以文化使者形象出席。由于她在韩国和日本的双重事业都一直如日中天,所以她作为跨国明星的身份也与赵容弼有所不同。由于日本艺人的形象掩盖了其韩国身份,她因此能够避开早期韩国歌手所经历的怀旧陷阱。双重身份使她能够在其他 J-Pop 歌手中独树一帜,并在必要时公开并利用她的韩国身份。在这方面,BoA 是其经纪公司的成功范例,公司很快对五人男团东方神起采取了同样的战略。有了 BoA,日本人对韩国流行歌手感知的时间差距开始缩小,但这只能通过掩饰她的韩国身份(这是其进入日本市场的先决条件)并借其日本艺

人和韩国艺人身份的矛盾实现。

　　在第三阶段,后殖民主义怀旧效应似乎已经消失,取而代之的是日本消费者和韩国艺人之间的共时性。这点可以从 21 世纪 00 年代末的 K-Pop 组合中看出,如 KARA、少女时代和 2ne1,她们被日本媒体誉为新韩流先锋。她们的韩国身份对日本大众来说一目了然,还激起了日本人对所有韩国事物高涨的热情,不仅包括对韩国食品、语言、旅游景点和历史的兴趣,还包括对生活在日本的韩国人的兴趣(尽管对韩国少数族裔的影响仍有待解决)。从媒体报道和对日本 K-Pop 歌迷的个人采访来看,可以说日本消费者不再像接受《冬季恋歌》和韩国演歌歌手那样,倾向于从怀念过去的美好时光,抑或日本殖民主义时期或之后失落的角度欣赏韩国歌手(Iwabuchi,2008;Yano,2004)。因此,日本的 K-Pop 消费既未建立于日本文化的优越感之上,也未携带此种优越感,也未深植于一种时间性贬低的话语中。相反,它成为赞美差异和存在的典范。日本粉丝就各种话题以及日本偶像与韩国偶像之间的差异进行辩论,比如,韩国男团 SS501 的 28 岁女粉丝爱子(Aiko,音译)表示:"日本的偶像们看起来迥然不同。男孩们大多很可爱,但 K-Pop 的偶像们都个高体壮。我认为 K-Pop 没有受 J-Pop 影响。"(私人沟通,2010 年 10 月 23 日)粉丝们从个人品位、审美特征、制作质量、文化和地理距离等方面评估这种差异,但她们似乎没有从日本和韩国的现时差距方面进行差异评估。

　　K-Pop 组合已经战略性地渗透了日本市场——他们能够用

日语演唱并与其粉丝交流,举办现场演唱会并在电视节目中出镜,通过电视和互联网进行宣传。这一事实创造了新条件,在此条件下,日本消费者已经感受到与其邻国韩国共享时间性并与其在文化上接近。

结语：统治民族想象，创造文化接近

K-Pop 和韩流是韩国当局在自称国家主导的全球化议程条件下扶助并利用的新民族想象的象征性标志。在国内大众文化和音乐方面,政府从专断立场到促进立场的典型转变(Cloonan,1999),催生了有竞争力的强劲国内内容市场并持续经营,收获高输出率。立法改革和促进政策推动了韩国经济向数字经济的转型,在此中,文化被重新定义为内容和音乐(以及其他形式),并成为国家经济利益主体。

坚定韩国文化认同是韩国政府全球化议程的核心,并成为其关键的政策目标。从政府的立场来看,现在的文化认同不再如早期那样有健康/不健康之分,同那些与真实性和起源概念纠缠的特定流派和形式相联系,而是与发展国民经济的理念紧密关联。在这个意义上,韩国政府打造并维持强大的国内文化产业的热情和战略旨在确保并维护韩国的文化认同。正是在这一点上,与 K-Pop 是国际风格杂烩的言论相反,K-Pop 仍是国家项目的一部分。

民族国家不仅推动了 K-Pop 和韩流在海外的成功,也从中

受益。支持政府的官员和机构利用 K-Pop 彰显韩国的先进与现代。亚洲音乐节就是 K-Pop 偶像和音乐如何被功能化,以体现韩国作为亚洲领先文化国家的一个例子。发展主义的意识形态和文化进化主义修辞强调了这一形象,并出现在组织该音乐节的韩国文化产业交流财团工作人员的话语中。同时,音乐节和韩国文化产业交流财团的工作代表了韩国转向整个亚洲并与之建立关系,试图与其他亚洲国家创造和平交流并同步发展,打造区域集团(即泛亚文化产业)。韩国文化产业交流财团的战略反映了政府在确定韩国在亚洲的地缘文化角色时的基本紧张局势。为防止 K-Pop 和韩流输出的目标国家出现民族强烈抵制和反韩情绪,韩国成为亚洲文化领袖的民族主义愿景(在"韩国作为枢纽"的话语中显而易见)被另一种愿景缓和,即促进相互交流,分享专业知识,并打造与其他亚洲国家的关系网。K-Pop 的亚洲内部流动和创建泛亚洲音乐产业的意图,应该是为了培养亚洲区域经济集团,并在亚洲人之间创造文化亲近。在政府看来,K-Pop 是体现韩国作为亚洲中心的文化调解人定位的重要载体。

K-Pop 在亚洲的人气代表了韩国的自信新形象,韩国不仅出口汽车、轮船、平板电视和手机,还输出流行文化产品,从外国亚洲 K-Pop 消费者的角度来看,对韩国和其他亚洲国家之间的文化和时间距离的感知发生了实质性转变。日本殖民主义在现代东亚的长期权力不对称,导致了东亚消费者之间共同的但有参差的认知,构成这种认知的基础是时间性不对称,而 K-Pop 正表

明了这种不对称的重新调整。日本对 K-Pop 歌手的消费转变阐明了此情况。在过去,日本消费者和韩国歌手之间的关系建立在费边的否认共时性之上,因为日本业内倾向于将韩国歌手定型为演歌歌手,而日本观众则从后殖民主义的怀旧角度欣赏他们。随着 K-Pop(以及一般的韩国文化)的输入趋势,日本人似乎已不再否认与韩国人共享同样的时间性。K-Pop 通过互联网和现场表演传播使即时消费成为可能,似乎加深了日韩之间的文化接近。这并不是高估流行音乐(以及更广泛意义上的软实力)对东亚地缘政治格局的影响,尤其是对日韩双边关系的影响,两国仍有许多冲突尚未解决。但这的确表明,K-Pop 和韩流在日本(也在其他东亚国家)创造了一个消费空间,在此中,日本人能够重新考量韩国人的形象,反思现代性给日本及其亚洲邻国带来的相似性和不相似性。岩渊指出:

> 日本优于亚洲其他国家的信念[……]仍然在社会中根深蒂固,但随着亚洲各国通过大众文化流动更加频繁地相互联系,此态度正在被动摇。复苏的情感诱发了观众的自我反思态度,促使他们去寻找更好的过去、现在和未来。
>
> (Iwabuchi,2008,130)

K-Pop 凸显了韩国对其亚洲邻国展示的新形象,引发了亚洲消费者对文化、空间和时间差异的反思。

这种形象蕴含于政治战略中。如本章所讨论,韩国民族国家促成了 K-Pop 在亚洲的文化意义的上升。民族国家作为文化

促进者,是 K-Pop 中最明显的民族标志。在下一章中,我将通过讨论想象场所(尤其是美国和韩国)在 K-Pop 的跨国生产中的作用,探讨民族性的另一种配置。

参考文献

Appadurai, Arjun. 2010. "How Histories Make Geographies: Circulation and Context in a Global Perspective"(《历史如何塑造地理:流通与语境的全球观》). *Transcultural Studies* (《跨文化研究》) 1/1: 4 - 13.

Cho, Hae-Joang. 2005. "Reading the 'Korean Wave' as a Sign of Global Shift"(《解读韩流——全球转变信号》). *Korea Journal* (《韩国杂志》) 45/4: 147 - 182.

Choi, Jung-Bong. 2006. "Hallyu (The Korean Wave): A Cultural Tempest in East and South East Asia"(《韩流:东亚与东南亚的文化风暴》). *This Century's Review* (本世纪回顾), 4. Accessed October 28, 2014. http:// history. thiscenturysreview. com/HALLYU_THE_KOREAN_WAV. hallyu. 0. html

Chosun Ilbo. 2006. "Taiwan, China United in Backlash against Korean Wave"(《中国大陆、中国台湾联合抵制韩流》). *The Chosun Ilbo* (《朝鲜日报》), January 11. Accessed October 28, 2014. http://english. chosun. com/ site/data/html_dir/2006/01/11/2006011161009. html

Chua, Beng Huat. 2010. "Korean Pop Culture"(《韩国流行文化》). *Malaysian Journal of Media Studies* (《马来西亚媒介研究期刊》) 12/1: 15 - 24.

Chung, Min-Uck. 2011. "Lee Reveals Know-How of Hallyu"（《李分享韩流实际经验》）. *The Korea Times*（《韩国时报》）, June 12. Accessed October 28, 2014. http://www. koreatimes. co. kr/www/news/ art/2012/ 08/201_88764. html

Chung, Wonjun, and Taejun David Lee. 2010. "Hallyu as a Strategic Marketing Key in the Korean Media Content Industry"（《韩流——韩国媒介内容产业战略营销之关键》）. In *Hallyu : Influence of Korean Popular Culture in Asia and Beyond*（《韩流：韩国大众文化的亚洲及亚洲外影响》）. Edited by Do-Kyun Kim and Min-Sun Kim, 431－460. Seoul: Seoul National University Press.

Cloonan, Martin. 1999. "Pop and the Nation-State: Towards a Theorisation"（《流行与民族国家：走向理论化》）. *Popular Music*（《大众音乐》）18/2: 193－207.

Fabian, Johannes. 2002. ［1983[1]］. *Time and the Other : How Anthropology Makes Its Object*（《时间与他者：人类学如何制作其对象》）. New York: Columbia University Press.

Gills, Barry K., and Dong-Sook S. Gills. 2000. "South Korea and Globalization: The Rise to Globalism?"（《韩国与全球化：全球主义兴起?》）. In *East Asia and Globalization*（《东亚与全球化》）. Edited by Samuel S. Kim, 81－104. Lanham: Rowman and Littlefield Publishers.

Ho, Stewart. 2012. "Block B Makes Formal Apology through Video Message"（《Block B 视频信正式致歉》）. *Enewsworld*（e 新闻世界）, February 23. Accessed November 1, 2014. http://enewsworld. mnet. com/ enews/contents. asp? idx＝3773.

IFPI. 2008. *IFPI Digital Music Report 2008: Revolution, Innovation, Responsibility* (《2008 年国际唱片业协会数字音乐报告:革命、创新、责任》). London: International Federation of the Phonographic Industry (IFPI). Accessed October 28, 2014. http://www. ifpi. org/content/ library/dmr2008. pdf

IFPI. 2010. "South Korean Music Market: A Case Study (March 2010)"(《韩国音乐市场:案例研究(2010 年 3 月)》). Hong Kong: IFPI Asian Regional Office (unpublished paper).

IFPI. 2011. *The Recording Industry in Numbers 2011: The Definitive Source of Global Music Market Information* (《2011 年唱片市场数据:全球音乐市场信息权威来源》). London: International Federation of the Phonographic Industry (IFPI).

IFPI. 2012. *IFPI Digital Music Report 2012: Expanding Choice. Going Global* (《2012 年国际唱片业协会数字音乐报告:扩张选择,走向全球》). London: International Federation of the Phonographic Industry (IFPI). Accessed October 28, 2014. http://www. ifpi. org/content/ library/dmr2012. pdf

IFPI. 2014. *The Recording Industry in Numbers 2014: The Definitive Source of Global Music Market Information* (《2014 年唱片市场数据:全球音乐市场信息权威来源》). London: International Federation of the Phonographic Industry (IFPI).

Iwabuchi, Koichi. 2002. *Recentering Globalization : Popular Culture and Japanese Transnationalism* (《全球化再聚焦:流行文化与日本跨国主义》). Durham, N. C./London: Duke University Press.

Iwabuchi, Koichi. 2008. "Dialogue with the Korean Wave：Japan and Its Postcolonial Discontents"（《对话韩流：日本与其后殖民不满》）. In *Media Consumption and Everyday Life in Asia*（《亚洲媒介消费与日常生活》）. Edited by Youna Kim, 127－144. New York/London：Routledge.

Jang, Gunjoo, and Won K. Paik. 2012. "Korean Wave as Tool for Korea's New Cultural Diplomacy"（《韩流作为韩国新文化外交工具》）. *Advances in Applied Sociology*（《应用社会学前沿》）2/3：196－202.

Jin, Dal-Yong. 2007. "Reinterpretation of Cultural Imperialism：Emerging Domestic Market vs Continuing US Dominance"（《文化帝国主义再解读：新兴国内市场 VS 美国持续主导》）. *Media Culture Society*（《媒介文化社会》）29/5：753－771.

Kim, Hannah. 2010. "Taekwondo Spat Leads to Boycotts in Taiwan"（《跆拳道口角导致台湾抵制》）. *Korea Joongang Daily*（《韩国中央日报》）, November 25. Accessed October 31, 2014. http://koreajoongangdaily. joinsmsn. com/news/article/article. aspx？aid＝2928813

Kim, Hyun Mee. 2005. "Korean TV Dramas in Taiwan：With an Emphasis on the Localization Process"（《韩剧在台湾：以本土化过程为重点》）. *Korea Journal*（《韩国杂志》）45/4：183－205.

Kim, Jeong-Nam, and Lan Ni. 2011. "The Nexus between Hallyu and Soft Power：Cultural Public Diplomacy in the Era of Sociological Globalism"（《韩流与软实力的关联：社会学全球主义时代的文化公共外交》）. In *Hallyu：Influence of Korean Popular Culture in Asia and Beyond*（《韩流：韩国大众文化的亚洲及亚洲外影响》）. Edited by Kim Do Kyun and Min-Sun Kim, 131－154. Seoul：Seoul National University Press.

Kim, Jeong-Seok. 2011. "Traditional Music Industry at the Crossroads"(《十字路口的传统音乐产业》). *IIUM Journal of Case Studies in Management* (《马来西亚国际伊斯兰大学管理案例研究与评论》) 2/2: 35-47.

Kim, Joseph. 2009. "The Role of MNE's in Shaping the Institutional Environment of the Host Country"(《跨国公司在塑造东道国制度环境中的作用》). MA Thesis, University of New South Wales.

Kim, Young-Sam. 1996. *Korea's Reform and Globalization: President Kim Young Sam Prepares the Nation for the Challenges of the 21st Century* (《韩国改革与全球化:金泳三总统为韩国备战迎接 21 世纪挑战》). Seoul: Korean Overseas Information Service.

KOCCA. 2010. 음악산업백서 (《音乐产业白皮书》). Seoul: Korea Creative Content Agency.

KOCCA. 2011. 음악산업백서 요약 (《音乐产业白皮书摘要》). Seoul: Korea Creative Content Agency.

KOCCA. 2012. 음악산업백서 요약 (《音乐产业白皮书摘要》). Seoul: Korea Creative Content Agency.

KOCCA. 2013. 음악산업백서 요약 (《音乐产业白皮书摘要》). Seoul: Korea Creative Content Agency.

KOCIS. 2011. *The Korean Wave: A New Pop Culture Phenomenon* (《韩流:新流行文化现象》). Seoul: Korean Culture and Information Service (KOCIS) and Ministry of Culture, Sports and Tourism.

Lee, Geun. 2009a. "A Theory of Soft Power and Korea's Soft Power Strategy"(《软实力理论与韩国软实力战略》). *The Korean Journal of Defence*

Analysis（《韩国防务分析杂志》）21/2：205 – 218.

Lee, Jung-Yup. 2011. "Managing the Transnational, Governing the National：Cultural Policy and the Politics of 'The Cultural Archetype Project in South Korea'"（《跨国管理,民族统治："韩国文化原型项目"的文化政策与政治》）. In *Popular Culture and the State in East and Southeast Asia*（《东亚和东南亚的大众文化与国家》）. Edited by Nissim Otmazgin and Eyal Ben-Ari, 123 – 143. London/New York：Routledge.

Lee, Keehyeung. 2008. "Mapping Out the Cultural Politics of the 'Korean Wave' in Contemporary South Korea"（《描绘当代韩国"韩流"的文化政治》）. In *East Asian Pop Culture：Analysing the Korean Wave*（《东亚流行文化：分析韩流》）. Edited by Chua Beng Huat and Koichi Iwabuchi, 175 – 189. Hong Kong：Hong Kong University Press.

Lie, John. 2004. "Pop Multiethnicity"（《流行多民族》）. In *Race, Ethnicity and Migration in Modern Japan（Vol. I）：Race, Ethnicity and Culture in Modern Japan*（《现代日本的种族、民族与移民（卷一）：现代日本的种族、民族和文化》）. Edited by Michael Weiner, 158 – 170. London and New York：Routledge.

Liscutin, Nicola. 2009. "Surfing the Neo-Nationalist Wave：A Case Study of Manga Kenkanryū"（《在新民族主义浪潮中冲浪：漫画〈讨厌韩流〉案例研究》）. In *Cultural Studies and Cultural Industries in Northeast Asia：What a Difference a Region Makes*（《东北亚文化研究与文化产业：地区差异结果》）. Edited by Chris Berry, Nicola Liscutin, and Jonathan D. Mackintosh, 171 – 193. Hong Kong：Hong Kong University Press.

Markessinis, Andreas. 2009. "South Korea's Nation Branding：Peace

Corps Created and Hallyu Explored" (《韩国品牌国家:和平部队打造与韩
流探索》). *Nation Branding Info* (品牌国家信息), May 13. Accessed
October 28, 2014. http://nation-branding. info/2009/05/13/south-korea-
nation-branding-peacecorps-and-hallyu/

　　MCST and KOCCA 문화체육관광부 한국콘텐츠진흥원. 2011.
콘텐츠 산업통계 2011 (《2011 年内容产业统计》), Seoul: Ministry of
Culture, Sports and Tourism.

　　MCT. 2000. 문화산업 비전 21 (《21 世纪文化产业展望》), Seoul:
Ministry of Culture and Tourism.

　　MCT. 2005. 문화강국 C-Korea 2010(《文化强国 C-Korea 2010》),
Seoul: Ministry of Culture and Tourism.

　　MIAK. 2006. *Music Industry Statistics* (《音乐产业数据》). Seoul:
Music Industry Association of Korea (MIAK).

　　MIC. 1999. *Cyber Korea 21: An Informatization Vision for Constructing
a Creative, Knowledge-Based Nation* (《21 世纪网络韩国:建设创新型知识
型 国 家 的 信 息 化 愿 景》). Seoul: Ministry of Information and
Communication (MIC).

　　Mori, Yoshitaka. 2009. " Reconsidering Cultural Hybridities:
Transnational Exchanges of Popular Music in between Korea and Japan"
(《文化混杂反思:韩国与日本的大众音乐跨国交流》). In *Cultural
Studies and Cultural Industries in Northeast Asia : What a Difference a Region
Makes* (《东北亚文化研究与文化产业:地区差异结果》). Edited by Chris
Berry, Nicola Liscutin, and Jonathan D. Mackintosh, 213 – 230. Hong
Kong: Hong Kong University Press.

Nam, Soo-Hyoun, and Lee Seo-Jeong. 2011. "Anti-Korean Wave Backlash Has Political, Historical Cause"（《反韩流集体抵制的政治历史原因》）. *Han Cinema* （韩影）, February 16. Accessed October 28, 2014. http://www. hancinema. net/intern-report-anti-korean-wave-backlash-haspolitical-historical-causes-27898. html

Nye, Joseph and Youna Kim. 2013. "Soft Power and the Korean Wave"（《软实力与韩流》）. In *The Korean Wave : Korean Media Go Global* （《韩流:韩国媒介全球化》）. Edited by Youna Kim, 31 – 42. London/New York: Routledge.

Park, Geum-Ja. 2001. "새로운 화두 CT (컬처 테크놀러지)" （《新话题 CT（文化技术）》）, *Hankook Ilbo* （《韩国日报》）, December 11. Accessed October 28, 2014. http://news. naver. com/main/read. nhn? mode = LSD&mid = sec&sid1 = 110&oid = 0 38&aid = 0000115319

Ravina, Mark. 2009. "Introduction: Conceptualizing the Korean Wave"（《引言:韩流概念化》）. *Southeast Review of Asian Studies* （《亚洲研究东南评论》）31 (Special Feature: "Korean Wave"): 3 – 9.

Ryoo, Woongjae. 2009. "Globalization, or the Logic of Cultural Hybridization: The Case of the Korean Wave"（《全球化或文化杂糅的逻辑:韩流案例》）. *Asian Journal of Communication* （《亚洲传播学报》） 19/2: 137 – 151.

Shim, Dooboo. 2006. "Hybridity and the Rise of Korean Popular Culture in Asia"（《混杂性与亚洲韩国大众文化的崛起》）. *Media, Culture & Society* （《媒介、文化与社会》） 28/1: 25 – 44.

Shim, Dooboo. 2008. "The Growth of Korean Cultural Industries and

the Korean Wave"(《韩国文化产业与韩流的增长》). In *East Asian Pop Culture : Analysing the Korean Wave* (《东亚流行文化:分析韩流》). Edited by Chu Beng Huat and Koichi Iwabuchi, 15 - 51. Hong Kong: Hong Kong University Press.

　Shin, Chi-Yun, and Julian Stringer. 2007. "Storming the Big Screen" (《大荧幕风暴》). In *Seoul Searching : Culture and Identity in Contemporary Korean Cinema* (《首尔搜索:当代韩国影院的文化与身份》). Edited by Frances Gateward, 55 - 72. Albany: State University of New York Press.

　Shin, Gi-Wook, and Joon Nak Choi. 2009. "Paradox or Paradigm? Making Sense of Korean Globalization"(《悖论还是范式? 理解韩国全球化》). In *Korea Confronts Globalization* (《韩国面对全球化》). Edited by Chang Yun-Shik, Hyun-Ho Seok, and Donald L. Baker, 250 - 572. London/New York: Routledge.

　Shin, Hyunjoon [신현준]. 2002. 글로벌, 로컬, 한국의 음악산업 (《全球、本土、韩国音乐产业》). Seoul: Hannarae.

　Shin, Hyunjoon. 2009. "Have you Ever Seen the Rain? And Who'll Stop the Rain? The Globalization Project of Korean Pop (K-Pop)"(《你见过 Rain 吗? 谁能让 Rain 停止? 韩国流行(K-Pop)的全球化课题》). *Inter-Asia Cultural Studies* (《亚际文化研究》) 10/4: 507 - 523.

　Sung, Sang-Yeon. 2008. "Globalization and the Regional Flow of Popular Music: The Role of the Korean Wave (Hanliu) in the Construction of Taiwanese Identities and Asian Values"(《全球化与大众音乐的地区流动:韩流在台湾地区的认同与亚洲价值构建中的作用》). PhD diss.,

Indiana University. ProQuest（3319905）.

Sung，Sang-Yeon. 2010. "Constructing a New Image：Hallyu in Taiwan"（《构建新形象：韩流在台湾》）. *European Journal of East Asian Studies*（《欧洲东亚研究期刊》）9/1：25－45.

Vogel，Steven. 2006. "Refusing to Ride the Korean Wave"（《拒绝顺韩而流》）. *Foreign Policy*（《外交政策》）154：80－82.

Wilk，Richard R. 2002. "Television，Time，and the National Imaginary in Belize"（《伯利兹的电视、时间和民族想象》）. In *Media Worlds*（《媒介世界》）. Edited by Faye Ginsburg，Lila Abu-Lughod，and Brian Larkin，171－186. University of California Press：Berkeley.

Yamanaka，Chie. 2010. "The Korean Wave and Anti-Korean Discourse in Japan：A Genealogy of Popular Representations of Korea，1984－2005"（《日本的韩流与反韩话语：1984—2005 年韩国流行代表系谱》）. In *Complicated Currents：Media Flows，Soft Power and East Asia*（《复杂潮流：媒介流动、软实力与东亚》）. Edited by Daniel Black，Stephen Epstein，and Alison Tokita. Melbourne：Monash University ePress.，2.1－2.14.

Yang，Fang-Chih Irene. 2008. "Rap（p）ing Korean Wave：National Identity in Question"（《说唱韩流：存疑的民族认同》）. In *East Asian Pop Culture：Analysing the Korean Wave*（《东亚流行文化：分析韩流》）. Edited by Beng Huat Chua and Koichi Iwabuchi，194－216. Hong Kong/London：Hong Kong University Press.

Yano，Christine R. 2004. "Raising the Ante of Desire：Foreign Female Singers in a Japanese Pop Music World"（《提高欲望赌注：日本流行音乐

世界中的外国女歌手》). In *Refashioning Pop Music in Asia : Cosmopolitan Flows*, *Political Tempos and Aesthetic Industries* (《重塑亚洲流行音乐:世界性潮流、政治节奏和美学产业》). Edited by Allen Chun, Ned Rossiter, and Brian Shoesmith, 159 – 172. London/New York: Routledge.

Yim, Haksoon. 2002. "Cultural Identity and Cultural Policy in South Korea" (《韩国的文化认同与文化政策》). *The International Journal of Cultural Policy* (《国际文化政策杂志》) 8/1: 37 – 48.

Yim, Haksoon. 2003. *The Emergence and Change of Cultural Policy in South Korea* (《韩国文化政策的出现与变革》). Seoul: JinHan Book.

第五章｜空间不对称：K-Pop 跨国生产中的 想象场所

　　本章将讨论韩国歌手和音乐人近期在美国的出道作品,涉及音乐他者性和跨国转型。韩国流行音乐的这种跨国流动远不只是同质化或标准化的,而是一种复杂的、多层次的、时而矛盾的现象,同时牵扯多种策略、突发事件,及通过音乐和视觉想象来参考并构建场所的尝试。一些艺人在亚洲成功跨国后,受向西半球拓展业务的愿景驱动,近来将目标定位于美国音乐市场。本章将详细分析四组音乐人和歌手的制作、推广、视觉和声音策略:舞蹈艺人 BoA、流行组合奇迹女孩、摇滚乐队 YB 及雷鬼歌手 Skull。每组都通过展示个性的转型特色和话语策略,表现出其独特的海外发展方式,这些艺人是理解韩国和全球流行音乐制作之间联结(conjuncture)和分裂(disjuncture)的关键。

　　韩国女艺人 BoA 和其经纪公司 SM 娱乐在 2008 年 9 月的新闻发布会上使用"亚洲女王,美国出征"(Best of Asia, Bring on America)作为宣传口号,正式宣布 BoA 的美国专辑首发(Han, 2008)。她的艺名取自其韩文名权宝儿(Kwon Boa 권보아),在她的演艺生涯中,她的艺名一直作为"Beat of Angel"(天使的气息)的缩写,由于她在国际上越发成功,BoA 也是"Best of Asia"和"Bring on America"的缩写。使用缩写当名字的艺人和组合在韩

国流行音乐中很普遍(见第三章),因为缩写作为灵活战略营销可以有多种解读,还可以暗示模糊的世界主义概念。就营销而言,"BoA"似乎讨巧拿捏了其艺名缩写的二次屈折变化,包含了围绕全球流行音乐地方性生产和旨趣问题及构想的斗争。在跨越这种简单的二元性时,亚洲和美国所象征的不仅仅是地理意义上的场所,它们还唤起了关于经济领域、历史、文化实践和想象的广泛话语。

在后几小节中,我将论证流行音乐作品并不单单由单边和静态的权力不对称决定,就像人们普遍认为的西方霸权和亚洲之间的权力不对称一样,而是陷入多种动态和流动的不对称关系之中。如美国、韩国和亚洲这样的场所是音乐发展中相关的灵活范畴,与认同和想象问题深度牵扯;因此,它们不断被重新解读、重新构建并重新商定。音乐的边界跨越似乎让重新商定场所势在必行。我对音乐制作领域的参与者在音乐作品中所用的模式和策略尤为感兴趣,他们使用这些模式和策略以调整音乐作品并使其仅服务于(新)美国观众。他们是何时以及如何利用、挪用,甚至避开亚洲形象的呢?这些概念或策略如何塑造音乐作品并促使其商品化?关于他者和音乐他者性的理念是何时出现的?它们是如何投入实践的?它们是帮助韩国流行音乐登上全球舞台的成功概念吗?粉丝文化研究将消费者作为挪用和重新定位流行音乐的唯一强大施事者,与之不同,本章还将重点关注"文化生产的解释方法"(Jensen,引自Rutten,1991)意义上的生产和表现问题。

在追踪"声音的社会生命"（social life of sounds）（Born and Hesmondhalgh，2000，46）并通过想象、制作、发行和消费涵盖其不同处理阶段时，我认为音乐制品是变化和重叠的话语投射和（再）解释的对象。通过关注场所在"音乐想象"（musical imaginary）（Born and Hesmondhalgh，2000，37ff）形成中的构建性作用，本章将依据大众音乐研究中将音乐实践与场所认同（place-identification）相关联的大量文献（参见 Stokes，1994；Whiteley，Bennett，and Hawkins，2004；Biddle and Knights，2007）。与大多数研究成果不同的是，本研究不会调查特定的地方或微社群，以此在比德尔（Biddle）和奈茨（Knights）所说"场所理想化"（idealization of place）的意义上，将地方宣传成人性化并反对匿名全球化音乐生产的场所（Biddle and Knights，2007，2）。① 这里的场所，我所理解的并不是赋予音乐实践意义的实质空间，而是一种想象，它与欲望、幻想和想象密切关联，并会触动制作人和消费者的具体音乐处理和解释。

由于我着重关注韩国歌手，所以不得不忽略他们与其他东亚歌手的比较和关系，这些东亚歌手如中国台湾歌手李玟（Coco Lee）、日本歌手宇多田光（Utada Hikaru）或嘻哈组合照烧男孩

① "地方性"是人类学和民族音乐学研究中的知识点，在过去，它们被认为是会被轻易映射至场所的离散空间的文化（Gupta and Ferguson，1992）。与人类施为及其再领土化模式的衔接往往倾向于支持将地方浪漫化的概念（Biddle and Knights，2007），这可能是对现代"空间与地方性分离"（Giddens，1990，18）的学术反思。

(Teriyaki Boyz),也都进军了美国音乐市场。尽管如此,值得注意的是,东亚歌手进军美国音乐市场时日已久,却鲜为人知,但就成功和影响而言,人们普遍认为这是一段滑铁卢过往(Amith,2008)。我并不是要分析亚洲明星在西方市场的成与败,相反,我思考的是不同的参与者如何解释并商定成功本身这个范畴。我感兴趣的是,他们的思考如何触发某些会被包含在音乐制作过程中的亚洲或西方形象。

介乎东方主义和流行全球主义之间:BoA

女性 K-Pop 偶像 BoA 是亚洲市场上的一位重量级音乐人物。她拥有 14 张冠军专辑和超过 2 000 万张的专辑销量(Frater,2009),是其长期合作的唱片公司和经纪公司 SM 娱乐最成功的艺人。她在 11 岁时被发掘,在 2000 年发行首张韩语专辑之前,首先接受了两年的歌唱、舞蹈以及日语和英语训练。她完全符合 SM 娱乐公司及其创始人李秀满的跨国战略,李秀满通过深度市场分析,找到一位有舞蹈技能的未满 13 岁的女歌手,以迎合日益增长的国内外青少年市场。2001 年,SM 娱乐公司与日本唱片公司爱贝克思唱片集团成立了一家合资公司,爱贝克思唱片的资本、管理和营销能力为 BoA 成为日本的顶级歌手和媒体明星提供了极大帮助。通过巧妙的营销来塑造并利用其双重身份——精通日语的韩国人,并通过在韩国和日本发行不同的专辑,她可以被视为"混杂"明星的原型(Siegel and Chu,

2008）。这种基于采取并利用多语言甚至多民族各个方面获益的本地化战略成功模式,成为SM娱乐公司其他艺人的模板,如东方神起或Super Junior（Siegel and Chu,2008；Kim,2006）。2008年10月,SM娱乐在扩大华语地区业务并在北京和香港设立分公司后,开设了其美国总部,为BoA的首张专辑发行做准备。

她的同名英文专辑由高度多元化的国际制作团队制作,标志着BoA专辑制作的历史转变,因为其公司未雇用她那支久经考验的日韩制作团队的成员,而是选择了一系列顶级制作人,如超害羞前卫（Bloodshy and Avant）、肖恩·加瑞特和布赖恩·肯尼迪（Brian Kennedy）,他们都是美国音乐市场资深制作人。他们的任务是帮助BoA制作适合新的美国目标受众的音乐。预发行主打歌《吃定你》由丹麦作曲家二人组雷米（Remee）和特罗尔森（Troelsen）联合创作,由来自瑞典的亨里克·约翰布克（Henrik Jonback）制作,在曼谷、哥本哈根和斯德哥尔摩录制和混音,由爱贝克思唱片在日本联合发行,并于30个国家的音乐门户网站和移动服务中作为铃声数字发行。到2008年底,这首歌在公告牌热舞俱乐部播放排行榜（Hot Dance Club Play Charts）上升至第八位,售出28 000次下载。该专辑于2009年3月17日发行,在公告牌200中首发空降第127位。

虽然SM娱乐公司和韩国媒体宣告BoA的首张北美专辑一战告捷,但挑剔的歌迷可相当不吃这套（首尔节拍［Seoul Beats］,2009）。单曲发布之前,该歌曲的两个版本MV已经在互

联网门户网站流传,因此在歌迷中引起了对不同目标市场的猜
测。虽然公司只是简单地将其标记为 A 版和 B 版,但歌迷博主
们认为这是为两个不同市场准备的,并迅速将其重新命名为亚
洲版和美国版并上传。第一版由韩国摄影师车恩泽(Cha Ǔn-
Taek)在日本、韩国和美国制作。这个版本突出了表演方面,将
BoA 刻画成一个穿着假小子连帽衫、活力四射的舞者,在舞蹈试
镜中利用了广为人知的美国城市嘻哈的视觉和手势风格——引
用自 20 世纪 80 年代的好莱坞电影《闪电舞》(Flashdance)——
评审团最终被 BoA 的爆炸性动作所震撼(图 5.1)。

这段视频没有明确涉及任何韩国或亚洲元素,而是符合主
流流派的审美规则特征,使用国际主流观众容易接受的符号和
声音语料库。因此,歌迷广泛接受该版本,并褒扬其力量感和连
贯的风格。另一方面,B 版被重新标记为美国版,由明星导演戴
安娜·马特尔(Diane Martel)于洛杉矶制作。MV 多面呈现了更
加女性化和性化的 BoA,背景是电脑合成的虚拟月球表面。① 互
联网上的授权片段公布了该 MV 的制作过程,以及马特尔对于
百变 BoA 的有意展示(BoAmusicUSA,2008),每个角色都按照在
美国媒体中占主导地位的性别和种族刻板印象的标准进行塑
造。② 飘逸的长发、红唇、浓妆艳抹,以及挑逗而无辜的姿势,有

① 此版本发行前有一个先行宣传短片,BoA 在其中有多款造型和个性,可能是
　想向不熟悉她的听众介绍性地呈现她的不同风格。
② 更多关于韩流明星如 BoA、奇迹女孩的美国接受观察,请参见 Jung(2010,
　2013)。

图 5.1　BoA《吃定你》（亚洲版）MV 画面，车恩泽执导

效促成了这种在西方凝视下的东方主义形象，将 BoA 变成了神秘、异域、诱人的欲望对象（图 5.2）。粉丝们很快对该版本给出鄙视的反应，觉得形象和声音不匹配，是对他们所崇拜艺人的完整性的严重侵犯：她迄今为止一直以一个遵守道德的邻家女孩形象出现。下面的博客粉丝评论（昵称 Shiori）就是一个明确说明：

> 我真的不喜欢美版，他们把 BoA 弄得看起来像个荡妇。
> 视频毫无艺术性，她摆出的姿势和试图看起来很性感的动
> 作比舞蹈动作多。背景极度枯燥无味。
>
> （Shiori 于 acbuzz 留言，2008 年 11 月 1 日）

图 5.2　BoA《吃定你》（美国版）MV 画面，戴安娜·马特尔执导

　　为了厘清歌迷对不同市场的困惑，SM 娱乐的一位高管在采访中表示，两个版本并不是针对不同地区市场，而是为了在全球范围内推广这首单曲（JK 新闻［*JK News*］，2008）。这表明管理层在选择恰到好处的最成功的 BoA 形象时一直面临着不确定性。两版 MV 都是为了预测歌迷的反响而进行的试发行，最终在评估后被纳入第三版（仅标为新版）的制作过程中，第三版是前两版的交叉组合。①

　　另一位歌迷的强烈批评指向的是声音转型方面，特别是大量使用声音处理，这在专辑的开场曲《以爱为名》（I Did It for

① 最终，管理层仅选择了亚洲版用于推广，并上传至 BoA 美国站。

Love）中表现得最明显。① 过分使用自动修音效果（auto-tune effect）②使 BoA 的声音很有合成感，从而引发了歌迷的不满，认为缺乏艺术性：

> 来点真声好吗?? 我不喜欢你这种自动修音。来点真材实料？这不是 BoA 的音乐［……］。她从来就没做过自己……就像在《吃定你》里面……视频里看起来不像她。
>
> （iamcharlenechoi 0217 于 allkpop 留言，2009 年 8 月 26 日）

还有对于她明显为了掩盖其不纯正英文发音的尝试的不满：

> 我希望她不要再搞技术性玩意儿了。她的嗓音很能打，我认为该拿出来炫啊，自动修音就是要掩饰她的口音。
>
> （JrSweet22 于 allkpop 留言，2009 年 8 月 26 日）

有点奇怪的是，评论者没有承认自动修音设备是一种有助于艺人创造性和身份的艺术表达手段，就像其他带火这种效果的歌手那样，如雪儿、T-Pain 或蕾哈娜。事实上，音调校正工具不仅是如今录音室的标准设备一员，而且在大量制作中均有应

① 该曲由美国写词人肖恩·加瑞特联合创作并制作，肖恩曾为如碧昂斯（Beyoncé）、真命天女（Destiny's Child）、亚瑟小子（Usher）等艺人制作热门歌曲。

② 自动修音（Autotune）是一款实时音频插件，能够纠正人声和乐器的音准问题，同时保留原始信号的所有其他参数，因 1998 年雪儿（Cher）的歌曲《相信》（Believe）中的改变人声效果走红（此后也被称为雪儿效果［Cher-effect］），极限音调校正速度设置让她的声音听起来更机器化。

用——包括韩国许多歌手的制作,这让 BoA 的遭遇更加令人生
疑。为何她的许多歌迷不仅鄙视自动修音的艺术性无能,而且
更重要的是指责它是对其韩国口音过度掩盖的失败尝试? 不可
避免的是,粉丝话语围绕着关于她的种族、出身和语言进行讨
论,并与美国化、身份丧失、种族抹杀等常见的概念以及韩国歌
手很难在美国流行音乐界立足这一老生常谈的假设相联系。这
不仅反映出公认的美国音乐产业和其边缘势力之间的权力不对
称,而且也是对 BoA 的经纪公司为使其首秀体现美亚元素有效
共栖而用力过猛的批评回应。以下歌迷对于 BoA 的宣传策略的
发言透露出成功的范畴与关于亚洲性的话语相关联的方式。这
些发言取自一个线上论坛,在该论坛上,K-Pop 粉丝可以匿名评
论他们喜欢的歌手:

> BoA 装美国人装得太用力了。美国演艺圈遍地都是这
> 种嘻哈艺人,有些比 BoA 有能耐。她需要些特别的东西来
> 从人群中脱颖而出,展现更多亚洲特色,而不是装美国人。
>
> (kyon 于 allkpop 留言,2008 年 9 月 11 日)

> [我]认为所有这些在亚洲很有人气的艺人不能在美国
> 取得业内成功的原因是[……]他们不把自己的艺人身份放
> 在首位,他们先会想到自己的亚洲身份,[……]宣传和其他
> 方面都在着力强调这点。[……] 从一个纯西方人的角度
> 来看,她的歌相当不错。如果麦当娜或布兰妮唱了这首歌,

肯定立马上热门。作品超棒！！错就错在整个都在强调她的亚洲性。[……] **我们不想再听到说她来自亚洲，好烦啊！！** 她有什么啊？好音乐吗？还是她在这儿上发条似的叨叨说她来自亚洲？**谁不知道啊。** 我们有眼睛能**看出来**她是亚洲人，我们不瞎！我们要的是一个能唱歌的养眼人类，而不是一直喋喋不休地说自己是亚洲人的人！！

（Lily 于 allkpop 留言，2008 年 9 月 20 日）

BoA 不是普通群众，而是一种话语构成或与其明星形象有关的表现配置，采用并唤起东西方二元结构文化差异的想象。转型过程保留并揭开了其双重旨趣的东方主义模式，斯托克斯在其关于土耳其阿拉贝斯克①（arabesk）的研究中称之为"逆向本质主义"（reverse essentialism）（Stokes，2000，229），可以将其理解为一种东方的驱逐和重新整合表现的模式，类似于托宾（Tobin）所理解的"自我异国情调"（self-exoticization）和"自我东方主义"（self-orientalism）（Tobin，1992，30）。鉴于亚洲人"最大化靠拢西方"，前者涉及对西方标准的挪用和模仿（Tobin，1992，30）。在 BoA 的整个制作活动中，自我异国情调已经通过从韩国角度追赶全球流行音乐制作的公然尝试及其所有的系统性后果表现出来，即高度分工的制作过程、任用顶尖的国际制作人和词曲作者，或者在 R&B、嘻哈和流行舞曲等音乐流派的文化边界内塑造去本地化和去民族化的声音转型。可察觉的对于自动修音和合

① 土耳其流行音乐。——译注

成器等技术设备的过量使用也反映了这点，人们认为这些设备
会抹去民族身份，超越艺人的真实性和可信度界限。提出批评
的歌迷贬斥 BoA 的专辑，认为其制作过度、太保守、没个性，从而
指出 BoA 形象处理中的异化效应，表明他们对现代声音的内在
渴望，这种声音可能会被美国观众接受，但也存在某种危险，就
是弄巧成拙，变得太现代或比西方本身更西方。

当亚洲人"有意无意地把自己变成，或把自己看成西方欲望
和想象的对象"（Tobin，1992，30），就会出现自我东方化。在视
觉层面上，当 BoA 被刻画成一位性感亚洲尤物，或当她表演扇子
舞或穿着韩服（韩国传统服装）时，自我东方化便发生了。不管
如何，BoA 的美国宣传活动和粉丝话语都采用并重申了将亚洲
与美国对立的二元性（binarity）。这在她 2009 年的合辑《女王 &
美国》（Best & USA）的封面照片中也能看出，照片描绘了 BoA 的
一对正反侧影，一个是较暗黑的男孩风格，另一个是更明亮的女
性风格。

BoA 的西进先例透露出两个概念性线索。一方面，它遵循
工业制造主流青少年流行音乐的原则，具有国际化制作体系（基
于劳动分工和多个创作者）、无争议的歌词，以及身体和面部表
现的持续视觉变化。由于明星形象的不断再创造于当今流行音
乐制作不可或缺，因此 BoA 延续了西方流行音乐的标准化制作
方法和亚洲市场过往的制作模式和经验。另一方面，BoA 在其
美国首张专辑中经历了一系列转型。除完全采用英文歌词外，
她的声音曾以"混合了城市流行音乐、制作纯熟的民谣和欢快的

舞曲曲调"（Hickey，2009）为特色，唤起亚洲青少年消费者的幻彩纯净世界，现已转型为更坚硬更黑暗的 R&B 和技术流行的合成声音。声音创造在流派界限内打样，并寻求避开与地方性、民族性或种族的任何关系。由于去本地化是全球流行音乐制作的一个关键特征，以触达并满足尽可能多的观众，BoA 的声音切断了与其亚洲血统的所有明显关系。正如歌迷在线上网站讨论所示，负面反响与过度使用技术手段有关，如自动修音。虽然从制作人的角度来看，此番利用是对现代声音的内在渴望，但歌迷们反而把它当成异化和破坏 BoA 真实性的工具。此外，在视觉层面，BoA 的宣传和视觉策略严重依赖东西方二元论以及东方主义和文化本质论的模式。此后，作出批评的歌迷们迅速接受了关于亚洲和美国认同的驱动话语，并鄙视 BoA 成为刻板印象的对象。

介乎可爱魅力和怀旧复古之间：奇迹女孩

另一个进军美国流行音乐领域的代表是五人女团奇迹女孩，她们由 JYP 娱乐公司选拔、培训、制作并管理，该公司是以歌手兼制作人朴振英命名的韩国经纪公司。① 该组合在 2007 年发行首张专辑，随后在韩国国内发行了一张正规专辑、三张迷你专辑以及三首冠军单曲，全部为韩语歌曲。2008 年 10 月，该公司

① 关于 JYP 公司对旗下先驱 Rain 的全球战略，参见 Shin（2009）。

纽约总部 JYP USA 启动,标志着该组合正式进军美国。建立该
总部是为了更轻松地打入美国媒体网络内部、寻找有价值的合
作伙伴,并增加宣传 JYP 娱乐公司艺人的媒体数量。初舞台后,
奇迹女孩开启了美国巡演。与好莱坞娱乐体育领域的知名经纪
公司创新艺人经纪公司(Creative Artists Agency)签约后,她们在
进军美国开展事业并调整职业方向的过程中迈出了重要一步。
此外,著名经纪公司乔纳斯集团(Jonas Group)在美国青少年偶
像团体乔纳斯兄弟(Jonas Brothers)的北美巡演期间,签下奇迹
女孩作为开场表演嘉宾。她们忙碌进行表演活动的同时,还发
行了第一支美国单曲,即其韩语热门歌曲《Nobody》的英文版,在
美国公告牌热门 100 排行榜上最高到达第 76 位,这是韩国艺人
迄今为止取得的最高排名。

从加入美国市场动机的角度来看,JYP 娱乐公司的战略
与从韩国经日本再到美国的 SM 娱乐公司不同。通过对 JYP
娱乐公司一位理事的私下采访,我们可以深入了解其公司的
全球化战略以及直接瞄准美国市场以吸引潜在日本消费者
的目的:

就电影和音乐而言,日本是世界第二大市场。但日本
人不会买 K-Pop 的韩国 CD 的,我的意思是,一般来说——
有些狂热爱好者只买韩国音乐的 CD——通常是年纪大的
女性,你懂吧。但是日本人,他们 [……] 喜欢美国艺人或英
国艺人。因此我们先让自家艺人在美国大放异彩,这样日

本人就很容易接纳他们。

<div style="text-align: right">（私人沟通,2009 年 5 月 27 日）</div>

这表明,流行音乐的实践未必是由想象中的东西方轴线上的权力不对称形成的。相反,不对称的关系在东方本身也普遍存在,例如,韩日之间。更重要的是,它们融合成更为复杂、更为多向的关系(如前章中对韩流的国际集体抵制)。这种情况下,韩、日、美之间的三角关系是有效的,每个国家都作为一种想象范畴,从而成为某些行动的驱动力。

有意思的是,JYP 娱乐公司最初打算在美国市场推广其他韩国歌手,如 Min、G-Soul 和 J Lim,因为他们英语流利且灵魂和R&B 表演技巧纯熟,从适合美国观众期待来说的话,似乎更有前景。奇迹女孩无心插柳,打乱了这一计划。该理事解释了公司选择奇迹女孩进军美国市场的原因:

> 我们邀请了很多业内人士——唱片公司、经纪公司、宣传人员、制作人等——出乎意料地,他们中大多数人都被奇迹女孩吸引,因为她们有接地气的优点,你懂吧,她们看起来很可爱,跳舞的方式看起来很熟悉。她们的歌曲实际上是 80 年代的,所以,每个人对音乐都感到非常熟悉。意外的是,他们开始跟我们谈论奇迹女孩。我们当时很惊讶,在那之后,我们在韩国推出了一首新歌《Nobody》,奇迹女孩的热度是其他歌手的两到三倍。

<div style="text-align: right">（私人沟通,2009 年 5 月 27 日）</div>

奇迹女孩在美国的概念与在韩国已经成功的模式无异。除了在
《Nobody》的美国单曲版本中加入英文歌词外，声音和形象都原
封不动。在韩国发行这首歌的时候奇迹女孩就完成了转型，从
一个天真无邪、色彩绚烂的 20 世纪 80 年代时尚少女组合，转变
为更成熟、迷人的，带性意味地混合了 20 世纪 60 年代美学的亚
洲面孔舞蹈人声组合，类似于摩城的女郎组合。因其也属于东
方主义战略塑造的成果，所以不仅吸引了听众，也引来了骂声，
正如以下歌迷评论所示：

> WG（奇迹女孩）穿普通少女服饰时最有魅力。不过，她
> 们的服饰、妆容和头发是一起变的，只是把自己往正常的边
> 缘靠拢［……］事实上，她们在某种刻板的、美国式的意义上
> 把自己打扮成**亚洲**人。
>
> （abcdefg 于土拨鼠之洞［The Marmot's Hole］留言，
> 2009 年 6 月 29 日）

BoA 的声音与她的亚洲血统没有任何联系，与她不同的是，韩国
听众倾向于认为奇迹女孩和 JYP 娱乐公司其他艺人的音乐是美
韩流行音乐的混杂结合。他们的制作人也有这种感触。例如，
公司代表朴振英主张 R&B 女歌手和 JYP 练习生 Min 的音乐是
"带有 K-Pop 感觉的黑人音乐"（《朝鲜日报》，2007）。据此，这
位 JYP 娱乐公司高层将奇迹女孩的音乐理解为美国流行音乐或
20 世纪 80 年代流行音乐与韩国风格的融合。关于韩国风格，他
解释道：

> 《Nobody》的旋律非常韩式［……］你懂吧，就是那种廉价的放松甜曲［笑］。简单的记忆点和非常廉价的放松韵律。既感伤、放松还非常欢快。几乎和韩国的 trot 音乐风格一样。《Nobody》的旋律就像 trot。差不多，是的。对于 40 和 50 岁以上的成年人来说，也非常上头。他们对这个旋律非常熟悉。

> （私人沟通，2009 年 5 月 27 日）

很明显，他说的是嗍旋律（见第三章），虽然他在这里没有使用这个词（但他在采访后确认了这一点，不过他说他没法解释嗍的确切含义，只能说它与韩国的 trot 和韩国人的情绪有关）。他的说法和我采访的韩国听众的反应表明，《Nobody》这首歌通过众多 K-Pop 歌曲中典型的嗍旋律——一种类似于韩国 trot 的、巧妙谱成的旋律结构——呈现了韩国的音乐旨趣。

从作曲元素的简要分析可看出《Nobody》与韩国 trot 歌曲的一些典型特征的基本相似性。这首歌为降 E 小调，开头是一段八小节乐段，大量重复，贯穿全歌，并包含诸多小调和弦变化。虽然这些特征不为韩国大众歌曲所独有，但其大量存在于诸多 trot 和嗍风格的 K-Pop 歌曲中。旋律轮廓不是我们所见的典型嗍旋律那种拱形（见第三章）。相反，它包含许多单音重复，以及在狭窄音域内，主要是在 Eb4 和 Bb4 之间的略微上行和下行的音级。图 5.3 所示的是第一段主歌的前八小节乐谱。这些音较录音室版本升半音，移调至 E 小调。

图 5.3　《Nobody》（主歌）钢琴谱

20 世纪 20 年代到 50 年代的大多数 trot 歌曲都是基于日本的调式系统——四七拔音阶（yonanuki 四七抜き）（mi-fa-ra-ti-do）进行创作的，这也是日本标准演歌歌曲的典型特征（Son，2004；Yano，2002）。音乐学者申海星（Sin Hye-Sǔng，音译）甚至观察到一个下行"mi-do-ti-ra"三弦动机，这是这些早期 trot 歌曲的典型特征（参见 Son，2004）。虽然《Nobody》的调式结构无疑是使用西方五度循环圈和声体系的七声音阶，但正如四七拔的小调音阶（意为"没有音阶中的第四和第七音"），主歌中的人声旋律（图 5.3）倾向于忽略小调音阶的第四和第七音（除第 19 和22 小节的弱拍外）。类似地，旋律也与 trot 的下行三弦动机（G、F#、E）相似，不过音级顺序不完全一致。总而言之，要说《Nobody》的旋律是基于四七拔音阶可能有些夸张，因为五度循环圈和声是主音，而且西方听众听不出四七拔音阶的其他特征（异域）。

　　尽管如此,我们可以认为韩国听众熟悉《Nobody》的旋律,不仅是因其调性组织,而且还因伴随人声旋律的器乐节拍。再说,对 trot 的参考并不确定,但这在音乐织体中保持了多义的可能性。《Nobody》的节奏型并未仅仅依照典型的 2/4 拍子的 trot 歌曲,而是按照西方主流流行歌曲的标准在 4/4 拍子上进行。这样当代流行音乐听众会更熟悉此节奏型,而实在的强拍本身,加上由合成器底鼓(强拍)和合成器军鼓(弱拍)演奏的两个八分音符重音,会让韩国听众想起老式 trot 歌曲的节奏型。

　　韩国人所理解的嘣旋律的构成要素仍然是模糊的,这取决于听众的文化背景。韩国的听众,特别是年长听众,可能会发现《Nobody》与 trot 歌曲的相似之处,而外国听众则可能会发现其与西方知名流行热曲的相似之处。例如,《Nobody》的和声进行让人想起葛萝莉亚·盖罗(Gloria Gaynor)1978 年的迪斯科热曲《我会活下去》(I Will Survive),这首歌由弗雷迪·佩伦(Freddie Perren)和迪诺·费克利斯(Dino Fekaris)联合创作,至今仍风靡全球,这绝不是因为其他歌手在舞台上或唱片中的众多翻唱版本。歌曲《Nobody》中,有一个小调循环进行(贯穿主歌和副歌),从小调和弦 Em 到 Cmaj7 和弦的五度下行,然后打破循环,从 Cmaj7 到 F#m7 的下行增四度,在第七和第八小节以 B(主)和弦结束(图 5.3)。在歌曲《我会活下去》中,我们会发现同样的进行从 Am 和弦开始,通过下行五度移调(在录音室版中是降六度)(表 5.1)。

表 5.1　葛萝莉亚·盖罗《我会活下去》和声进行

Am	Dm	G	Cmaj7	Fmaj7	Bm7（b5）	Esus4	E7

　　这两首歌曲中都有和声进行循环重复,贯穿所有主歌和副歌。这种和弦进行让《Nobody》听起来对西方主流流行音乐的听众来说有熟悉感。

　　然而,人声旋律则可能形成鲜明对比,因为韩国人很容易将其与老式 trot 质感相联系。正如我们所见,嘣旋律是歌曲不可分割的一部分,未必能唤起西方听众的异域他者。它以一种类似模仿的方式丝滑融入音乐织体,但与后现代对世界音乐模仿的解读不同的是,其特征并不是"指涉性丧失"(loss of referentiality)(Erlmann,1995;Manuel,1996)。相反,正如奇迹女孩经纪公司所表示,指涉韩国的音乐他性(musical alterity)主要是在海外推广该组合的话语中被激活并功能化。与明星设计及其巧妙营销一致,韩国的音乐想象也随之被反映,或者更好的是,通过《Nobody》的声音素材微微闪烁,从而收获音乐的独特性。打造并强调——但不过分强调——奇迹女孩的韩国一面,有助于塑造一个可以与美国市场上的大量主流流行组合相区别的明星形象。

　　经纪公司意识到,打造一个满足美国观众期望的独特明星形象,意味着对真实性和原创性概念的认可,这仍然是西方流行音乐中具有影响力的转义。然而,诉诸他者化的策略可以成为实现这一目的的成功手段。刻板印象的把戏显然是奇迹女孩的

特殊魅力所在。亚洲人的可爱、美国 20 世纪 60 年代的时尚、20
世纪 80 年代的流行声音，以及韩国的 trot 旋律的混合，打造了唤
醒美国和韩国观众的带有异域风味的怀旧娱乐（尽管角度不同）
风向标。

摇滚和文化传统间游走：YB（尹乐队）

美国不仅是主流艺人及其经纪公司以榜单成绩为导向的流
行商业的理想终点，而且也是商业性较低的音乐流派如独立摇
滚乐的朝圣之地。2009 年初夏，以主唱尹度玹（Yoon Do-Hyun）
命名的四人摇滚组合尹乐队宣布参加美国最大的朋克和另类摇
滚音乐节之一的乖张巡回（Warped Tour），这是一场为期两个月
的巡回音乐和运动盛典，在美国和加拿大有超过 40 站巡演
（Lee，2009）。据主办方宣传，他们是首个加入该音乐节的韩国
摇滚乐队——这是该乐队履历的标杆。

自 1994 年出道以来，该乐队已经发行了 9 张专辑，销量超
过 200 万张，并在韩国收获无数奖项。他们作为一支早期的独
立乐队，在首尔市中心的学生俱乐部演出，就此开启了他们不平
凡的职业生涯。2002 年，他们在日韩联合主办的国际足联世界
杯演出，用两首歌——韩国传统歌曲《阿里郎》（Arirang 아리랑）
的摇滚版和歌曲《哦，必胜韩国》（O P'ilsǔng Korea
오 필승 코리아)支持韩国足球队，不仅在国内球迷中，而且在旅
居海外的韩国人中获得了巨大人气（Fuhr，2010）。尽管乐队获

得了国民歌手(kungmin kasu 국민 가수)的地位,而且尹度铉作为韩国放送公社(最著名的公共广播公司)的电视和广播节目固定主持人保有名气,但乐队的生活方式和习惯没有韩国偶像明星世界中常见的华丽和时尚趋势。他们反而符合独立摇滚音乐人的精神,真实、真诚、带有社会批判意识。由于他们的制作经纪公司多音娱乐(Daeum Entertaiment)①的架构和金融资本远赶不上大型娱乐公司的实力和影响水平,所以他们进军外国市场不像 BoA 和奇迹女孩那样,通过大规模的跨国活动和系统化合作来组织,而是借助私下联络、偶遇和小企业家。

尹乐队的经纪制作公司的核心业务在于唱片制作和艺人支持。专辑发行和巡演管理则外包给其他公司。因此,海外活动只有在目的地国家的合作伙伴的帮助下才有可能进行,就像 2005 年那样,当时尹乐队在其独立厂牌的支持下与一支英国摇滚乐队在欧洲俱乐部进行了巡演。在欧洲获得初步关注后,他们被邀请参加得克萨斯州奥斯汀的一个摇滚音乐节,有一半的观众是美籍韩裔。由于乖张巡回吸引的大多是白人中产阶级的摇滚乐爱好者,而不是少数族裔,如美籍亚裔,所以尹乐队的美籍韩裔友人崔大卫(David Choi)管理的美国巡演代理公司,将乖张巡回视为一个"可以帮助乐队在美国开启更为长期的职业生

① 首尔媒体公司的地位也由其地理位置决定。和位于江南区(汉江以南首尔最尊贵富裕的区之一)的大型娱乐公司不同,多音娱乐是一家蜗居于麻浦区(毗邻首尔西部夜店街),仅有 13 名员工的小公司。所有签约艺人都是当地及独立发展的现场型音乐人及创作人。

涯"的起点（Lee, 2009）。

在对美国和欧洲观众的可能喜好作出预期时，尹乐队试图通过一系列转型以增加关注，转型主要围绕语言问题。由于乐队和经纪人认为英语技能是进军国外市场的必要条件，因此所有乐队成员都进行了英语强化补习。在过往的演唱会上，观众主要来自韩民族的族群流散（Korea diaspora）①，乐队一半的歌曲用英语演唱，另一半用韩语。乖张巡回演唱会上，英文歌词的歌曲占总曲目的八成，这些歌曲要么是全新创作的，要么是原韩语歌曲的译配版。然而，最重要的是，他们将其乐队官方名称从尹乐队（Yoon Band）或尹度玹乐队（Yoon Do-Hyun Band）改为纯首字母组合 YB。这可以看作是简化（如果不是掩饰的话）韩国名字的醒目行为，以避免拼写错误、发音错误或激怒外国听众。简洁、易记、神秘，且发音双关（谐音 Why be?），此首字母名字旨在唤起一种国际范儿。讽刺的是，避开了韩国人名的笨重与怪异，但该乐队并未掩盖，反而是暴露了其韩国出身，因为艺名缩写是 K-Pop 的一个特征。

乐队转型过程中的另一个方面同真实性和文化认同的问题有关，特别是他们的韩国身份如何与摇滚乐进行最佳结合或通过摇滚乐来表现的问题。在私下访谈中，YB 的成员们和多音娱乐的首席执行官表示，在摇滚乐流派中表达韩国性和找到独特

① 离开祖国后生活在世界各地的朝鲜族人或其同根同源之人的分散化。——译注

的韩国摇滚乐风格绝非浑然天成或信手拈来,而是一项挑战不断还尚未成功的事业。YB通过借鉴韩国传统音乐国乐,最大程度地解决了这个问题。在他们的一些歌曲中,他们尝试使用传统乐器,如圆鼓(puk 북)、大笒(taegǔm 대금)和伽倻琴①等(Fuhr,2010)。借助蒙太奇或并置技术,这些传统声音主要用来丰富和抗衡以摇滚为主导的声音织体,这一声音织体由力量感人声、失真吉他、充满活力的贝斯和能量十足的鼓声的相互作用打造。由于国乐的部分只出现了几秒钟,因此在整个摇滚乐风格中相当碎片化且孤立。在其第八张专辑《共存》(Co-existence)中的《88万元的失败游戏》一曲中也是如此,其中前奏乐段是由尹度玹模仿盘索里唱法的人声,伴奏是由专业的国乐演奏家梁硕振(Yang Sǒk-Chin,音译)录制的四物打击乐(samulnori 사물놀이)②。

以下对尹度玹和鼓手金镇元(Kim Chin-Won,音译)的采访,最能说明国乐的意义性和将其适配进YB音乐的难度:

问:为什么你们要使用传统元素,比如在《88万元的失败游戏》这首歌中使用四物打击乐?

金镇元:我们在做新歌的时候,总是会考虑如何把韩国

① 圆鼓是一种桶形皮鼓,是大多传统民俗乐(minsogak 민속악)中的重要乐器。12弦的类似齐特琴的伽倻琴,常见于宫廷和正乐(chǒngak 정악)。大笒是一种竹制大横笛,在民俗乐和正乐中都有使用。
② 由圆鼓、长鼓、钲和小锣四种打击乐器组成。——译注

风格和原来的摇滚风格相结合。在这张专辑中，只有这一
首歌这样做了。

问：你们也接受过这种传统音乐的训练吗？

尹度玹：没有，我们就是韩国人而已。我们从来没有学
习过韩国的传统音乐，但我们属于耳濡目染。我还小的时
候，父母非常喜欢韩国传统音乐，所以在很多场合都听过这
种音乐。

问：你们只是少量使用了传统元素。是否考虑过整首
歌都加入传统乐器，或者作为织体的一个层次？

尹度玹：或许未来会。这对我们来说不容易。

金镇元：你懂的，我们乐队有鼓手、贝斯手和吉他手。也
许主唱可以唱出盘索里风格，但吉他手没法轻松地把吉他弹
得像伽倻琴那样。这张专辑里，我们请来了原曲演奏者参与
录制。我们只是编排了节奏，然后告知四物打击乐演奏者，他
一个人负责录音、混音和编辑。事实上，原本的四物打击乐节
奏很难与摇滚乐的节奏相融合，所以我们需要编辑。

问：既然不适合，或者至少是很难融合，你们为什么还
要加进去呢？

金镇元：你知道，小锣（kkwaenggwari 꽹과리）的声音和
韵律非常独特，其他乐器从来没有这种声音，所以我们想在
这首歌中尝试一下这种声音。

（尹度玹和金镇元，私人沟通，2009 年 8 月 3 日）

像小锣这样的国乐乐器的独特音质,源自韩国社会的一种流行
话语。这一流行话语基于传统声音、韩国身份和悲伤情绪的密
切纠葛,被概念化为憾(han 한):①

　　问:只是声音,还是小锣的意义也与歌词的意义相
联系?

　　金镇元:是的,我认为声音是有意义的。比如盘索里带
有很悲伤的意味,当我听到盘索里的时候[模仿盘索里的唱
法"aehaehae"]。

　　尹度玹:……是灵魂,韩国的灵魂……

　　金镇元:……非常悲伤。你知道韩语中的憾吗?很难
解释。没有对应的英文表达。当我们听到小锣或四物打击
乐的声音时,有一种悲伤或一种憾——悲伤或愤怒的感觉。
这首歌讲述的是许多人因为经济危机而失业。他们没有工
作,所以很悲伤,才有了憾。

　　问:憾在你们的音乐中很重要吗?

　　尹度玹:是的,当然。我们是韩国人,这就是原因。

　　　　　　　　　　(尹度玹和金镇元,私人沟通,2009 年 8 月 3 日)

歌曲《88 万元的失败游戏》将憾的集体情绪(通常描述为"韩国
文化的本土精神"[Lee,2002,21])同韩国底层阶级和青年不稳

① 关于音乐中的憾概念,参见 Willoughby(2000);女性文学的中的憾概念,参见
　　Lee(2002)。

定的经济状况相联系，他们因失业、低收入或工作不稳定而面临
困境。① YB 用四物打击乐支撑歌词中的社会批判主张。

> 这是在输掉比赛，这是失败的游戏
>
> 88……
>
> 你的血色谎言，甜蜜却虚无的期盼
>
> 无法信赖的承诺
>
> 88……
>
> 一天天地苟活，希望渐行渐远
>
> 就像偏僻工厂的破旧机器，我们就这样过
>
> 终究没有明天，放手吧
>
> 挣扎也是徒劳
>
> 手里的 88 万韩元，究竟能做什么？
>
> 桃李年华的梦想早已不见
>
> （我）终日卧榻酣睡，无所事事
>
> 反正没有明天，放手吧
>
> 挣扎也是徒劳
>
> A-yo just play the rock 'n' roll
>
> There is no tomorrow after all, 放手吧
>
> It's a losing game. It's a losing game

① 88 万元世代是韩国版的千欧世代，千欧世代也是一本关于欧洲 20 几岁年轻
　一代畅销书的书名。88 万元是职场新人的平均收入，他们的处境特点主要就
　是不稳定、竞争以及胜者为王。

88……

（《88 万元的失败游戏》，由尹度玹作词作曲，

英文歌词由金美凉［Kim Mi-Ryang，音译］翻译）

必须指出，该乐队全部作品中，国乐实验是非常少有的。然而，在美国巡演准备阶段，于该乐队而言，通过传统音乐强调韩国性以创造一种独特的风格，重要性与日俱增。

问：当非韩裔听到这种音乐与你们的摇滚乐风格相结合时，可能会觉得非常奇怪。你们有没有从外国人那里得到一些反馈？

尹度玹：还没有，不过从我们专辑的听众来看，他们非常喜欢。你懂的，韩国的传统音乐非常国际化、全球化，认真的，因为当我们在西南偏南（South by Southwest，奥斯汀的一个摇滚音乐节）演出之前，帮助过我们的韩国人在街上演奏四物打击乐。很多西方人真的注意到了——哇——他们对这个非常感兴趣，可能比对我们的演出更感兴趣（笑）。我们的梦想，正如我告诉你的，正是与真正的传统演奏家一起演奏。

金镇元：我认为伽倻琴或韩国传统音乐是独特的，比我们的音乐好，比其他国家的摇滚乐好，因为它更特别。

尹度玹：你懂的，全世界有那么多的摇滚乐队，但他们的风格都很相似。就拿乖张巡回来说，很多乐队的风格都是情绪核（emo-core）或者朋克。就是这样。我们需要独特

的音乐，这就是为什么我们倾向于传统音乐。我们是韩国人。

（尹度玹和金镇元，私人沟通，2009年8月3日）

国乐在制作人和消费者的认同形成过程中发挥了重要作用，因此塑造了YB歌曲的声音组织，象征着韩国是一个民族情感被压抑的场所。创造韩国音乐想象的技术是将国乐和摇滚元素组合或并置，它们并没有融合成一种新的音乐语言，而是保持了独特性和可识别性。它的功能可谓是印证了岩渊所创造的"文化气味"（cultural odor）概念，借助文化气味，"原产国的文化存在和其生活方式的形象或理念在消费过程中与特定的产品产生积极联系"（Iwabuchi，2002，257）。韩国的文化气味源自国乐乐器和声音的本地化策略，且国乐乐器和声音已成为韩国音乐真实性的保障。值得注意的是，YB利用憾话语不只为单单唤起怀旧情绪，还旨在将其与当前的社会问题有效关联。YB进军海外的活动带动了歌曲创作、推广和自我概念的转型过程，并提升了乐队成员对民族身份和其音乐表现的适当模式的认识，增加了此方面的讨论。

逃离民族主义：Skull

至此，所有讨论过的艺人，无论是其言论、音乐还是视觉策略，在漂洋过海进军美国时都体现了某种韩国或亚洲身份的概念。赵成真（Cho Sŏng-Chin），又名Skull，则采取了完全不同的

方式,他是一位雷鬼艺术家,曾是韩国嘻哈二人组冷酷臭鼬(Stoney Skunk)的成员,于2007年在美国开启了他的单飞事业。他凭借单曲《Boom Di Boom Di》火热出道,这是一首舞厅融合(dancehall fusion)歌曲,一经推出,便迅速蹿升至美国公告牌嘻哈/R&B单曲销售榜第二位。这首歌曲原是冷酷臭鼬的作品,经过再混音,并用英文重新填了词。该歌曲已在iTunes上数字发行,有四个不同的版本(原版、无伴奏人声、纯乐器伴奏、电视混音),并在电台节目、音乐杂志和音乐电视网等电视频道获得了广泛的媒体报道,在都市社区和加勒比共同体内①发展了强大的粉丝基础。全世界雷鬼乐迷的热情赞誉加上他站在草根雷鬼文化和美国娱乐业十字路口的独立文化调解人的角色支撑,使得他在美国音乐产业中收获了发展势头。②

　　有意思且不无讽刺的是,在PSY的2012年热门歌曲《江南Style》之前,韩国艺人在美国取得的最耐人寻味的成功是由一个完全不提及其韩国身份且摆脱与本地化策略牵扯的人实现的。由于雷鬼音乐在韩国的曝光率相当低,Skull并没有受到当地主流媒体和公众的关注。显然,他的穿着和艺术风格——脏辫、裸

① 拉丁美洲加勒比地区发展中国家区域性经济合作组织,共15个成员国。——译注

② Skull在西印度群岛以及全美受到了电台主持人特邀。他是雷鬼明星布珠·班顿(Buju Banton)的开场表演嘉宾,并被邀请参加佛罗里达的马利的我空间秘密秀(The Marley's My Space Secret Show)及加利福尼亚的雷鬼崛起音乐节(Reggae Rising Music Festival)。

露的胸口上超大的非洲地图文身、松弛的歌词以及他用完美的
牙买加土语演唱的咆哮声音——并不符合与民族想象有关的 K-
Pop 的表现标准。他的网上个人资料显示,他深入参与雷鬼音
乐,并试图为自己是一名真正的艺术家正名:

> 我认为雷鬼音乐即战斗音乐。我相信雷鬼音乐的强大
> 要旨有能力改变人们的思想,影响其生活方式。我身上的
> 刺青映射的是我的哲学、信仰和信念。我在牙买加遇到过
> 一位拉斯塔①老人。他曾送我一条狮子项链,并称我为他的
> 手足。这于我而言意义非凡,所以我在胸前纹上了狮子形
> 状的非洲地图。我把我的一生都献给了雷鬼音乐。

> （Skull 简介,MySpace,2009）

Skull 是 YG 娱乐公司的签约艺人,该公司位于首尔,是专注嘻哈
艺人的韩国大型音乐公司。他在韩国之外的英文唱片为数字节
奏股份有限公司(Digital Riddims Inc.)所有,这是一家位于洛杉
矶的公司,由流行歌手玛丽亚·凯莉(Mariah Carey)的哥哥摩
根·凯利(Morgan Carey)管理。凯利接管经营并安排 Skull 进军
美国市场。据《公告牌》(Billboard)杂志,他的战略重点是"以草
根方式建立 Skull 的公信力,将其定位为一名正统雷鬼歌手"
(Russell,2007,50)。与 BoA 或奇迹女孩不同,Skull 通过大量的
小规模活动——向大学广播电台提供唱片和在全国的俱乐部、

① 拉斯特法里教的信徒。——译注

家庭聚会、节日和广播节目中进行表演等——来追求这种自下
而上的方法,这有助于培养并扩大可持续的粉丝基础。通过在
Skull 的营销概念中放弃所有的亚洲和民族特征,凯利试图避免
将目标受众囿于美籍亚裔:

> 当一位亚洲艺人在美国进行推广宣传时,往往是针对
> 亚裔人群。从最开始,我就希望 Skull 被当作一种全球现
> 象,而不仅仅是一位韩国或亚洲艺人。有一位高人气亚洲
> 艺人想和 Skull 合作,但我拒绝了,因为我不希望公众认为
> 他只是又一位亚洲艺人。他是一名不可思议的人才,正直,
> 有一种原始的性感魅力,能引起全社会的共鸣。有史以来,
> 尚未有亚洲艺人能够跨越文化鸿沟与所有的人对话。我相
> 信 Skull 将成为那样的艺人。
>
> （摩根·凯利采访,参见 Shastri, 2007）

作为美国流行音乐业内人士,凯利的言论揭示出音乐市场排斥
或至少是边缘化来自亚洲国家艺人的机制。许多亚洲艺人因强
调其民族或种族血统而遭遇滑铁卢,因此 Skull 的民族身份一直
被有意识地隐藏起来,尽管人们在看到他的脸时很容易将他识
别为亚洲人。这为建立在艺人的完整性、他的音乐、个人技能和
创造力之上的营销策略和形象处理带来了额外的转折。这些特
色因唤起美国梦的神话而符合公认的文化标准,在美国梦的神
话中,独立音乐人也必须经受困难考验和艺术发展才能逆流而
上成为主流。

　　巩固歌迷基础的另一个关键方面涉及 Skull 经纪团队在技术上创新的发行方式。除了将 Skull 放置于 MySpace.com（当时音乐人最常使用的社交网络门户之一）的精选艺人突出位置，经纪公司还倾注于彩屏手机内容制作。因此，他的单曲发行附带了一段 3D 动画视频铃声片段——这是首个在音乐流派中制作的此类视频（Garcia，2007）。该视频由一家位于加利福尼亚的三维动画工作室视觉逃脱交互（VisionScape Interactive）制作，该工作室产出互动视频和在线游戏、电影、动画片和预告片等。通过充分挖掘尖端媒体技术的潜力，将音乐相关的内容带入蓬勃发展的移动市场，Skull 的经纪公司在销售第一张专辑之前就为提高利润率把握住了新机遇。由于视频中刻画的场所并不像任何真实场所，而且视觉设计也未唤起任何与亚洲有关的联想，因此该视频剪辑呈现了去民族化概念。相反，Skull 被描绘成中心人物，其面部特征略微向白种人的模式调整。他在一块突出的岩石上唱歌跳舞，周围是一个类似于《鲁滨逊漂流记》的小岛，岛上有棕榈树，周围有蝴蝶、鸟儿和衣着随意的年轻貌美的黑人女性，她们随着雷鬼舞节拍摆动臀部。观众轻易就会认出这个虚拟场所是一个自由、和平、团结的乌托邦，用以赞美歌词中描述的享乐主义和异性恋的想象。① 它直接将锡安

① 英文歌词由牙买加雷鬼艺人迈提·米斯提克（Mighty Mystic）重新创作，描写一位男性邀请一位女性共赴云雨，副歌部分唱道："跟随着你，我也作好准备，不用再东寻西觅（Boom di Boom di Boom）/你我共赴，心生情愫　　（转下页）

（Zion），即拉斯特法里教意识形态中的应许之地形象化。自1973 年鲍勃·马利（Bob Marley）的歌曲《铁狮锡安》（Iron Lion Zion）以来，锡安已成为雷鬼音乐的关键主题。Skull 的视频画面中间，背景覆盖着一面超大的犹大狮子旗，这是埃塞俄比亚帝国的皇家旗帜，也是拉斯特法里教运动的象征，已被纳入雷鬼的图像象征中（图 5.4）。虽然拉斯塔法里教的意识形态因此在视频中无处不在，但这在视觉层面上延伸了营销策略，并显示出 Skull 对雷鬼音乐、牙买加文化，特别是鲍勃·马利的深切致意。

Skull 的歌曲有意识地避开了韩国或亚洲的音乐想象，立足于牙买加舞厅和雷鬼融合的传统中。动画 MV 中描绘的场所在现实中不存在，而是指涉拉斯特法里教锡安的一个虚拟场所。Skull 的制作团队采用去民族化策略，推出一套不指涉任何亚洲或韩国身份的作品。作为替代，雷鬼流派提供了沿着黑人和拉斯特法里文化的另一条路，以躲避亚洲区域主义或韩国民族主义。动画 MV 开辟的视觉舞台之上，这些身份通过抹去或强调某些元素被重新商定并强化。

（接上页）（Boom di Boom di Boom）/就在今夜，没有痛苦（Boom di Boom di Boom）/让我给予你欢愉，今夜无憾，Boom。"原韩语副歌明显挑逗意味更少，内容不同："一首送你离别的歌/你若离去，天地可泣/一首送你离别的歌/你若离去，今夜无眠。"（均由译者译至中文）

图 5.4　Skull《Boom Di Boom Di》MV 视频画面

对抗文化不对称

　　本节将上述示例更具体地指向文化不对称问题，并讨论活动中与想象纠缠的不对称关系。本节遵循本章的总体论点，即所有例子都表露了对霸权的美国流行音乐产业和边缘的韩国流行音乐产业之间广泛假设的不对称的对抗模式。如果我们考虑到不对称关系是如何被纳入我们的信息提供者的话语中，以及它们是如何创造行为、如何实施，以及是如何触发具体实践，那么不对称作为一种分析工具便合乎情理。上述韩国流行艺人在

美国的案例表明,东西方之间的不对称模式在制作人、艺人和粉丝之间通过话语产生并被重申,因此对其世界观和活动具有重要意义。然而,这些活动也体现了应对这些不对称的不同模式,即对固有的刻板印象和想象的对抗、转移和颠覆。

使用不对称作为分析工具的复杂性围绕两个问题:如何识别不对称,以及不对称对谁意味着什么。这两个问题与人类学中的局内—局外差异紧密相关。对一方来说看似不对称的情况,其他人可能会不以为然。如果我们看一下 BoA 的出道专辑,就可以发现许多歌迷的论点是基于如此假设:韩国、亚洲,同美国的流行音乐及其市场、体系、偏好、意识形态等之间存在着本质的文化差异,这一差异有助于维护后者在全球大众音乐中被广泛接受的文化主导地位。对于其他许多歌迷来说,尽管他们认可这种不对称的存在,但这与他们对这张专辑的个人使用和评价无关,也不会对此产生任何影响,因为他们显然会脱离分析框架。他们购买这张专辑与否或判断音乐的好坏,独立于不对称话语之外。

此外,当我们深入挖掘经验基础,并将我们的分析目光扩展到微观层面时,转移的认识不对称就出现了。关于 BoA《吃定你》美国版 MV 受挫的原因,有一种说法基于对自我东方主义的批评,指责其经纪公司渲染了 BoA 过于性感的不当形象。从该角度来看,我们完全可以认为,此次发布在对抗歌利亚式的美国流行音乐企业和大卫式的韩国公司之间的权力不对称

上是失败的。① 然而,当我们谈论流行音乐产品的高度劳动分
工和精雕细琢的制作过程时,有两个问题摆在面前:谁是责任行
为者? 谁是自我东方主义中的自我? 从此案例中可以看出,SM
娱乐公司利用了美国专业人士的业内专长,专门指派其为 BoA
的转型制定可行的概念。他们对决策过程会产生实质影响,正
如 SM 娱乐公司音乐业务主管在采访中所言:

> 我认为没有太大的变化(笑)。好吧,也许是因为工作
> 人员都是美国人,可能他们的观点在某种程度上产生了影
> 响。我们与美国人一起做了很多跟踪调查,并试图把美国
> 人在亚洲人身上看到的那些优点表现出来。同时,我们没
> 有尝试遵循西方风格(比如,我们没有把 BoA 搞成性感尤
> 物,她的身体并不性感),而是展示她的东方风格和那些已
> 经在亚洲受欢迎的方面。但是当美国工作人员以他们自己
> 的方式接触这些风格时,那么在几个方面,我们会设法尽可
> 能地按照他们的口味来。
>
> (私人沟通,2009 年 9 月 10 日)

据此,我们可以把那段视频的失败解读为美国人对亚洲的失败
想象。在将这些形象与跨国粉丝群体的激情同步化未果的情况
下,这个版本的表现是落伍的。相反,具有全球现代性视野的亚

① 大卫与歌利亚,出自《圣经旧约全书》中大卫挑战歌利亚的典故,讲述的是弱
小的大卫战胜巨人歌利亚的故事,是以色列犹太文明与古希腊文明的冲
撞。——译注

洲版本,可以被称为亚洲人的美国想象,似乎更符合消费者所渴
望的活跃参与。在美国形象制作中变得明显的是美国和亚洲之
间认识不对称的逆转,伴随着美国可能不是生产流行音乐尖端
产品的主导力量这一模糊观念。

　　这也可以解释为何奇迹女孩成功地向美国听众贩卖了怀旧
情绪。她们通过融合摩城美学、花之力(flower power)①时尚、20
世纪 80 年代迪斯科声音以及说唱人声,俏皮地让美国听众面对
自己的流行历史。阿尔君・阿帕杜莱指出:

　　　　美国人自己几乎不再处于当下,因为他们被包裹于 20
　　　世纪 60 年代的潮酷、50 年代的餐馆、40 年代的服装、30 年
　　　代的房子、20 年代的舞蹈等黑白电影场景中,跌跌撞撞迎来
　　　21 世纪的庞大技术。

 (Appadurai,1996,30)

这暗指以模仿为中心的后现代文化制作中的一个原则,詹明信
将其描述为"怀旧模式",在此情况下,"我们已经无法实现对我
们自身当前经验的审美展现"(Jameson,1988,198)。尽管詹明
信引用的是美国怀旧电影的例子,不过这也适用于流行音乐:

　　　　我们似乎注定要通过我们自身的流行形象和关于过去
　　　的刻板印象来寻求历史的过去(historical past),而这本身仍

① 20 世纪 60 年代和 70 年代初期年轻人信奉爱与和平、反对战争的文化取
　　向。——译注

然永远遥不可及。

（Jameson，1988，198）

韩国艺人提供了一种容易唤起美国流行音乐消费者怀旧情绪的媒介场景，这一事实表明美国流行音乐历史中文化想象的玩法发生了转变。①

　　YB 通过挪用韩国传统音乐——国乐元素，展示了另一种对抗认识不对称的方式。YB 对国乐的引用具有双重功能：它以音乐人认为纯粹或正宗的形式正当化了韩国身份，并且很容易将憾的压抑情感同蓝调和摇滚乐中喧闹和压抑的人声音色相联系。将摇滚和国乐并置，国乐元素便成为创造独特摇滚音乐的手段。韩国文化传统因此成为自信的源泉，推动了对不对称性的克服。

　　Skull 追求一种去民族化的策略，以期摆脱东西方不对称。他的整个外表符合雷鬼文化，只有在细看之后，人们才会发现其亚洲血统。由于雷鬼文化在韩国代表性不足，就像韩国艺人在全球雷鬼音乐中的代表性不足一样，因此 Skull 填补了两个市场的空白。从此定位出发，在其惊人成功的推动下，没过多久，网络杂志盛赞他接地气的态度，并将他誉为亚洲人和美籍亚裔的偶像，因为他改变了美国对亚洲人的常见刻板印象：

① 如上所述，奇迹女孩的歌曲是一首模仿作品，包含韩国流行历史元素，如韩国演歌般的旋律。这种怀旧模式也因此普遍存在于韩国消费者的认识中。该作品最终迎合了两种受众，这是其具有独特吸引力的原因。

　　亚洲人和美籍亚裔在美国流行文化中仍未出现优秀代
表。如果你不表演功夫、不揶揄自己、不成为性感女孩、不
开洗衣店、不摆水果摊，或者不是数学怪咖，那么美国流行
文化就没有你的一席之地。我很感激有机会打破这种刻板
印象。

　　　　　　　　（Skull 于 Asiance 发言，2007 年 11 月 2 日）

通过隐藏自己的亚洲身份就能成为亚裔偶像，这似乎是属于美
国流行音乐市场的悖论。

结语：音乐中的想象场所

　　可以说，K-Pop 的西进举措不是通过平稳抑或标准化过程实
现的，而是伴随着更复杂且时而矛盾的转型。策略是多方面的，
且大多是沿着文化认同和经济成功的话语轨迹被组织和商定。
韩国流行音乐产品进军美国的跨国流动，很难说是让音乐保持
不变的过程。相反，对生产者和消费者位置的基本文化差异作
出预期并将之纳入制作过程，会影响音乐和各个艺人的视觉
表现。

　　我们可以得出四个结论。第一，韩国艺人在美国大环境下
展示自己的方式伴随着其视觉和音乐表现的转型。他们的策略
多样，与自我东方主义、传统主义和流行全球主义的机制相关
联。从制作人的角度来看，韩国明星的东方化意味着他们要小

心翼翼,对新观众要"有吸引力,而不是格格不入"。玛尔塔·萨维利亚诺(Marta Savigliano)描述的探戈的日本归化,似乎也适用于韩国流行音乐:

> [韩国人]已经能够成功地引进、吸收并改造[西方流行音乐];他们还不能把自己从对西方激情的渴望中解放出来,也无法从将自己审视为以及被外国人审视为异域他者中解放出来。

> (Tobin,1992,31)

第二,场所是一种引发并塑造音乐和视觉转型的想象。吉登斯(Giddens)曾指出,在全球化时代,场所不仅仅是一种待用范畴,而且是现代性的结果之一。它与空间分离,并被与之不大相关的社会影响所塑造(Giddens,1990)。然而,场所不仅仅是通过音乐被构建,其本身也是一个想象和幻想的范畴(Stokes,1994)。美国、亚洲和韩国作为想象场所,初始化了视觉和音乐借用的广泛的话语策略和技术,如模仿、引用、并置或蒙太奇,这些都与身份问题深深牵扯。

第三,这些想象蕴含在不对称的关系中,也是不对称关系的结果。前例展示了应对和对抗这些不对称的不同模式。这未必意味着美国在流行音乐制作中的霸权正在衰落或受到严重挑战。然而,韩国大众音乐提供了一个空间,在这里,西方和东方之间的不对称遭遇对抗,进行重新商定,最后,转变为更复杂的关系。诸多观点和影响脱颖而出,它们太过模糊,无法被归结为

一个简单的东西轴线。将不对称作为一个概念来使用也意味着对其自身局限性的斗争和书面反对。对不对称关系的视角的不断反思因此产生——从何种角度利用或发现不对称。随着视角的移动,不对称也在发生转移。因此,不对称只能被视作一种关系工具,在特定的时间点上,将其他情况下移动或流通的两极固定和冻结。此外,在处理不对称问题时,需要反思其自身对于出现在我们研究过程中其他形式不对称的排斥、压制和侵犯的模式。将不对称视为多元的和变化的,有助于我们克服其固有的将文化本质化和二分化的倾向。

　　最后,除了是否收获真正的成功,韩国艺人进军美国音乐市场的事实足以证明至少有两大转型。首先,韩国制造的大众音乐越来越受到全球化动态的影响。受扩大商业版图的愿景驱动,对西方观众品味作出预期为音乐制作提供了灵感。但是,由于总体目标局限于美国主流(即白人男性中产阶级听众),而不是亚裔或美籍韩裔等少数群体,似乎显而易见的是,从所讨论的艺人的角度对全球化进行解读主要是一种退而求其次的解读,符合全球文化的霸权主义话语。戴安娜·克兰(Diane Crane)指出:“全球文化,如果可以说它存在的话,是一种主要局限于特定地理区域的现象。[……]全球文化在很大程度上局限于第一世界国家。”(Crane,1992,164)第二种转型与美国市场相关,美国市场总是在寻找直接可用或至少是足够奇特的新鲜点子,以整合韩国艺人的声音,并为其在商品化机制中的表现提供空间。

　　虽然韩国艺人正着手于东方主义(无论是异化还是自我主

张）和全球现代性的概念，但他们可以被视作流行世界主义（pop cosmopolitanism）的实验性企划。尽管怀疑声对这些现象在改变现有权力配置方面是否有任何真正潜力表示质疑，但我们可以承认这是世界主义面临的积极转折，正如亨利·詹金斯（Henry Jenkins）指出：

> 世界主义带给我们最好的东西就是对狭隘主义和孤立主义的摆脱，全球视角的开端以及对其他有利位置的意识。
>
> （Jenkins，2006，152）

大众音乐研究的任务之一就是把握并发现这些有利位置，以确定现实和不对称正发生转变的神经痛点。

参考文献

Acbuzz. 2008. "BoA's US Debut Song Eat You Up"（《BoA 的美国出道曲〈吃定你〉》）. *Asian Central's Official Blog*（亚洲中心官方博客）. Accessed October 29, 2014. http://www.asian-central.com/buzz/2008/09/boasus-debut-song-eat-you-up/

Allkpop. 2008. "Rain and Male Hallyu Stars Exempt from Military Service"（《Rain 和男性韩流明星免服兵役》）. *Allkpop*. Accessed October 29, 2014. http://www.allkpop.com/2008/06/rain_and_ male_hallyu_stars_ exempt_from_military_service

Allkpop. 2009. "BoA's Deluxe Album"（《BoA 的豪华版专辑》）. *Allkpop*. Accessed October 29, 2014. http:// www.allkpop.com/

2009/08/boas_deluxe_album_tracks_are_out

Amith, Dennis A. 2008. "America, Are you Ready for BoA? BoA, Is America Ready for You?"(《美国,准备好迎接 BoA 了吗? BoA,美国准备好迎接你了吗?》). *J! Ent.* Accessed October 29, 2014. http://www. nt2099. com/J-ENT/ SPOTLIGHT/BoA/boa-usdebut. pdf

Appadurai, Arjun. 1996. *Modernity at Large : Cultural Dimensions of Globalization.* (《消散的现代性:全球化的文化维度》). Minneapolis/London: University of Minnesota Press.

Asiance. 2007. "Skull: Doing Reggae Korean Style"(《Skull:雷鬼韩国风》). *Asiance.* Accessed October 29, 2014. http://www. asiancemagazine. com/nov_2007/skull_doing_reggae_korean_ style

Biddle, Ian, and Vanessa Knights. 2007. "Introduction: National Popular Musics: Betwixt and Beyond the Local and Global"(《引言:民族大众音乐——本土与全球之间与之外》). In *Music, National Identity, and the Politics of Location : Between the Global and the Local* (《音乐、民族认同与位置政治:全球与本土之间》). Edited by Ian Biddle and Vanessa Knights, 1–15. Aldershot/Berlington: Ashgate.

BoAmusicUSA. 2008. "Making of Eat you up—Part 2"(《〈吃定你〉制作——第二部分》). Video Clip. *YouTube.* Accessed October 29, 2014. http://www. youtube. com/watch? v=efoBk6ewqa4

Born, Georgina, and David Hesmondhalgh. 2000. "Introduction: On Difference, Representation, and Appropriation in Music"《引言:论音乐的差异、表现与挪用》In *Music and its Others : Difference, Representation, and Appropriation in Music* (《音乐及其他者:音乐的差异、表现与挪用》).

Edited by Georgina Born and David Hesmondhalgh, 1 – 58. London/ Berkeley/Los Angeles：University of California Press.

　　Chosun Ilbo. 2007. "Park Jin-Young Has Ambitions to Conquer the World"（《朴振英征服世界的野心》）. *The Chosun Ilbo*（《朝鲜日报》）, July 3. Accessed October 28, 2014. http：//web. archive. org/web/ 20071106075517/http：//english. chosun. com/w21data/html/news/ 200707/200707030017. html

　　Crane, Diana. 1992. *The Production of Culture：Media and the Urban Arts*（《文化生产：媒体与都市艺术》）. Newbury Park/London/New Dehli： Sage.

　　Erlmann, Veit. 1996. "The Aesthetics of the Global Imagination： Reflections on World Music in the 1990s"（《全球想象的美学：对 20 世纪 90 年代世界音乐的反思》）. *Public Culture*（《流行文化》）8：467 – 487.

　　Frater, Patrick. 2009. "Korean Pop Sensation BoA signs with CAA" （《韩国流行音乐轰动人物 BoA 与 CAA 签约》）. *Billboard*（公告牌）, May 6. Accessed October 31, 2014. http：//www. billboard. com/articles/ news/ 268707/korean-pop-sensation-boa-signs-with-caa

　　Fuhr, Michael. 2010. "Performing K（yopo）-Rock：Aesthetics, Identity, and Korean Migrant Ritual in Germany"（《演绎韩国摇滚：德国的美学、认同与韩国移民仪式》）. *Inter-Asia Cultural Studies*（《亚际文化研究》）11/1：115 – 122.

　　Garcia, Cathy Rose A. 2007. "Skull Tries Unconventional Way To Win US Fans"（《Skull 尝试以非传统方式收获美国粉丝》）. *Korea Times* （《韩国时报》）, January 3. Accessed November 29, 2009. http：//

times. hankooki. com/lpage/culture/200701/kt2007010319374711700. htm

Giddens, Anthony. 1990. *The Consequences of Modernity* (《现代性的后果》). Stanford: Stanford University Press.

Gupta, Akhil, and James Ferguson. 1992. "Beyond 'Culture': Space, Identity, and the Politics of Difference" (《超越"文化": 空间、认同与差异政治》). *Cultural Anthropology* (《文化人类学》) 7/1: 6 – 23.

Han, Kyung-Koo. 2007. "The Archaeology of the Ethnically Homogeneous Nation-State and Multiculturalism in Korea" (《韩国民族性同质民族国家考古学与多元文化主义》). *Korea Journal* (《韩国期刊》) 47/4: 8 – 31.

Hickey, David. 2009. "*BoA-Biography*" (《BoA 个人简介》). *All Music Guide* (全音乐指南). Accessed October 29, 2014. http://www.allmusic. com/cg/amg. dll? p = amg&sql = 11: gzfexqe0ldhe ~ T1

Iwabuchi, Koichi. 2002. "From Western Gaze to Global Gaze" (《从西方凝视到全球凝视》). In *Global Culture: Media, Arts, Policy, and Globalization* (《全球文化: 媒介、艺术、政策与全球化》). Edited by Diana Crane, Nobuko Kawashima, and Kenichi Kawasaki, 256 – 273. New York/London: Routledge.

Jameson, Fredric. 1988. "Postmodernism and Consumer Society" (《后现代主义与消费社会》). In *Postmodernism and Its Discontents* (《后现代主义与其不满》), Edited by E. Ann Kaplan, 13 – 29. London/New York: Verso.

Jenkins, Henry. 2006. "Pop Cosmopolitanism: Mapping Cultural Flows in an Age of Media Convergence" (《流行世界主义: 媒介融合时代

描绘文化流动》). In *Fans, Bloggers, and Games : Exploring Participatory Culture* (《粉丝、博主与游戏：探索参与性文化》). Edited by Henry Jenkins, 125 – 172. New York/London：New York University Press.

JK News. 2008. "보아논란, 뮤비 a 버전-b 버전 네티즌 설전 치열!" [SM Clarifies Confusions] (《BoA 争议,MV a 版—b 版网民舌战激烈》). JK News (JK 新闻), October 25 Accessed October 29, 2010. http://ent. jknews. co. kr/article/news/20081025/7669528. htm

Jung, Eun-Young. 2010. "Playing the Race and Sexuality Cards in the Transnational Pop Game：Korean Music Videos for the US Market"(《在跨国流行游戏中打种族和性别牌：针对美国市场的韩国 MV》). *Journal of Popular Music Studies* (《大众音乐研究期刊》) 22/2：219 – 236.

Jung, Eun-Young. 2013. "K-Pop Female Idols in the West：Racial Imaginations and Erotic Fantasies"(《西方世界的 K-Pop 女性偶像：种族想象与情欲幻想》). In *The Korean Wave : Korean Media Go Global* (《韩流：韩国媒介全球化》). Edited by Youna Kim, 106 – 119. New York/London：Routledge.

Kim, Soo-Jung. 2006. "A New Trial about the Korean Wave"(《韩流新实验》). Paper presented at the Asia Youth Cultural Camp "Doing Cultural Spaces in Asia" (亚洲青年文化营"亚洲文化空间事业"), Gwangju, October 26 – 29.

Lee, Hyo-Won. 2009. "YB to Perform in US Rock Fest" (《YB 即将登演美国摇滚盛典》). *The Korea Times* (《韩国时报》), June 15. Accessed October 29, 2014. http://www. koreatimes. co. kr/www/news/art/2010/ 05/143_46847. html

Lee, Younghee. 2002. *Ideology, Culture, and Han : Traditional and Early Modern Korean Women's Literature* (《意识形态、文化与憾:传统与早期现代韩国女性文学》). Seoul: Jimoondang.

Manuel, Peter. 1995. "Music as Symbol, Music as Simulacrum: Postmodern, Pre-Modern, and Modern Aesthetics in Subcultural Popular Musics"(《音乐为符号,音乐为拟像:亚文化大众音乐的后现代、前现代和现代美学》). *Popular Music* (《大众音乐》) 14/2: 227 - 239.

Russell, Mark. 2007. "Skull Skill: South Korean Reggae Artist Head, Shoulders above Rivals"(《Skull 技能:韩国雷鬼艺人领头羊,出类拔萃》). *Billboard* (公告牌), 9: 50.

Rutten, Paul. 1991. "Local Music and the International Marketplace" (《本地音乐与国际市场》). *PopScriptum : Beiträge zum 4. Theoretischen Seminar des Forschungszentrums Populäre Musik der Humboldt-Universität zu Berlin* (《流行手稿:柏林洪堡大学流行音乐研究中心第四届理论研讨会成果》). Accessed October 29, 2014. http://www2. hu-berlin. de/fpm/ textpool/texte/rutten_local-music-and-international-market place. htm#nast

Seoul Beats. 2008. "Op-ed: Why BoA and Se7en Will Fail in America" (《专栏:为何 BoA 和 Se7en 会在美国失败》). *Seoul Beats* (首尔节拍), December 23. Accessed October 29, 2014. http://seoulbeats. com/2008/12/op-ed-why-boa-and-se7en-will-fail-in-america/

Shastri, Rashmi. 2007. "*Skull Breaking Reggae Barriers*"(《Skull 冲破雷鬼障碍》). *BallerStatus* (球员身份), March 19. Accessed October 29, 2014. http://www. ballerstatus. com/2007/03/19/skull-breaking-reggae-barriers/

Shin, Hyunjoon. 2009. "Have you Ever Seen the Rain? And Who'll Stop the Rain? The Globalization Project of Korean Pop（K-Pop）"（《你见过 Rain 吗？谁能让 Rain 停止？韩国流行（K-Pop）的全球化课题》）. *Inter-Asia Cultural Studies*（《亚际文化研究》）10/4：507 - 523.

Siegel, Jordan, and Yi Kwan Chu. 2008. "The Globalization of East Asian Pop Music"（《东亚流行音乐的全球化》）. Harvard Business School Case（哈佛商学院案例）9-708-479, November 26.

Skull Profile. 2009. "Skull"（《Skull》）. Website. *MySpace*（我的空间）. Accessed March 03, 2010. http://www.myspace.com/skullriddim

Son, Min-Jung. 2004. "The Politics of the Traditional Korean Popular Song Style T'ŭrot'ŭ"（《传统韩国大众歌曲风格 Trot 政治》）. PhD diss., The University of Texas at Austin. ProQuest（AAT 3145359）.

Stokes, Martin. 1994. "Introduction: Ethnicity, Identity, and Music"（《引言：族群性、身份认同与音乐》）. In *Ethnicity, Identity, and Music : The Musical Construction of Place*（《族群性、身份认同与音乐：音乐的地域构建》）. Edited by Martin Stokes. Oxford/Providence：Berg.

Stokes, Martin. 2000. "East, West, and Arabesk"（《东方、西方与阿拉贝斯克》）. In *Music and its Others : Difference, Representation, and Appropriation in Music*（《音乐及其他者：音乐中的差异、表现与挪用》）. Edited by Georgina Born and David Hesmondhalgh, 213 - 233. London/Berkeley/Los Angeles：University of California Press.

The Marmot's Hole. 2009. "Wonder Girls on Page 1 of Seattle Times"（《奇迹女孩登上西雅图时代周刊首页》）. *The Marmot's Hole Blog*（土拨鼠之洞博客）. Accessed October 29, 2014. http://www.rjkoehler.com/

2009/06/28/ wonder-girls-on-page-1-of-seattle-times/

Tobin, Joseph J. 1992. "Introduction：Domesticating the West"（《引言：西方归化》）. In *Remade in Japan：Everyday Life and Consumer Taste in a Changing Society*（《日本翻拍：变动社会中的日常生活与消费者品味》）. Edited by Joseph J. Tobin, 1 – 41. Binghampton, NY：Vail-Ballou Press.

Whiteley, Sheila, Andy Bennett, and Stan Hawkins, eds. 2004. *Music, Space, and Place：Popular Music and Cultural Identity*（《音乐、空间与场所：大众音乐与文化身份》）. Aldershot/Burlington：Ashgate.

Willoughby, Heather. 2000. "The Sound of Han：P'ansori, Timbre and a Korean Ethos of Pain and Suffering"（《憾之声：盘索里、音色与韩国民族精神的痛苦与苦难》）. *Yearbook for Traditional Music*（《传统音乐年鉴》） 32：17 – 30.

Yano, Christine Reiko. 2002. *Tears of Longing：Nostalgia and the Nation in Japanese Popular Song*（《渴望之泪：日本大众歌曲中的思乡与民族》）. Cambridge：Harvard University Press.

第六章｜流动不对称：移民明星，以及爱国主义、反美情绪与网络文化的交织

前章中，我讨论了韩国艺人在进军美国期间所进行的跨境活动的复杂动态中的空间不对称。虽然该分析揭示了场所在韩国流行音乐产品的转型过程中的想象功能，但侧重于分析形象和声音的制作策略和营销策略。本章中，我将把重点置于人之上，思考移民艺人在韩国的反向跨国流动以及本土和国际歌迷的情感反应。

移民在韩国流行音乐中的作用举足轻重。因其充当了该流派固有概念的最突出体现，如输出导向和全球意识，所以可以被视作 K-Pop 的组成部分。特别是，自 20 世纪 90 年代初以来，越来越多的二代三代海外韩裔回归他们的"祖国"，被招募进娱乐和音乐行业。由于近来 K-Pop 音乐制作的本地化战略，非韩裔的外国国民也一直在闯入韩国国内的明星体系。借助其文化掮客的特殊地位，他们享有跨国明星身份，成为该行业"全球化"活动的一部分。2009 年 9 月，当公众的民族情绪迫使美籍韩裔男团歌手朴宰范（Park Jaebeom）离开韩国时，这些全球化努力的局限性以及他们的成功和道德操守的不稳定性得到了深刻的体现。他对韩国人民的诋毁言论引起了黑粉的激烈反应，并调动了关于韩国性、爱国主义和网络粉丝文化的公共话语（阿里郎电

视台［Arirang National］,2009）。

　　本章中,我将讨论移民艺人在韩国流行音乐产业的民族景观变化的整体背景下所扮演的角色,探索这种"跨国人口流动"到往韩国的组织方式、这种流动的"障碍、碰撞与坑洼"(Appadurai,2010,8)的位置,以及其对关于"自我"和"他者"概念的公众意见形成的影响。深入观察"宰范争议"会对K-Pop中的"他者化"过程,以及为流行音乐明星身份、身份政治、民族主义和跨国粉丝的多重纠葛提供启发。将"移民明星"作为问题的主要关注点的视角不会忽略明星现象的内在品质和文化动力,而是强调明星现象作为一种对抗、文化冲突和转型的场所,可以使韩国性和外国性观念的有效公共参与的表达方式鲜活且具有调解作用。根据最近对明星和名人的研究(Rojek,2001;Turner,2004;Aoyagi,2005;Tsai,2007;Turner,2010),明星身份既不是特定个人的所有物,也不仅仅是一个工业制造、操纵和利润驱动的商品化过程的产物。最好将其理解为一个由话语组织的表现空间,是"媒体工作、文化形态、技术接口以及商品和货币流动的复合效应的结果"(Tsai,2007,137)。因此,它承担着一种特殊的社会功能,可以在其形成过程和文化身份跨越中实现最佳理解。拿韩国来说,民族国家仍然是人民认同的重要部分,爱国主义和流行文化的轨迹很容易交叉并汇入明星身份的话语中。接下来将重点讨论音乐产业吸收、利用和推销"国外"艺人的策略,并将举例说明这些艺人在进军韩国流行音乐领域的一些经历。

"去往赞美你之地，莫留恋你将就之处！"①
K-Pop 移民

在娱乐领域内具有明显重大意义的移民群体,我们可以将其大致分为韩裔(主要是美籍韩裔)和具有其他亚洲移民背景的外国国民。美籍韩裔移民涌入韩国娱乐业可以追溯至 20 世纪 90 年代初期至中期,当时经济和政治向繁荣和民主的重大转移推动了以青年为导向的文化产业和本土及跨国媒体网络同时崭露头角。有线和卫星广播公司的到来促进了音乐电视频道的发展,从而使 MV 作为一种新形式成为大众音乐产业的中心。跨国广播公司的韩国分公司,如 MTV 韩国和 Channel V 韩国,以及本土频道,如 Mnet 和 Kmtv,在 1995 年至 2001 年期间作为全天候音乐电视频道推出,不间断播放。这些媒体景观中的巨大转移(Park et al.,2000;Sutton,2006;Cho and Chung,2009)同新的商业战略、金融网络、新的"制作文化"(du Gay,1997)和技术创新相互联系,也产生了新的劳动力形式和流动动态。

娱乐、作为音乐传播新场所的音乐电视,以及音乐制作等领域对于人力和专业知识需求的增加,使韩国成为许多年轻侨胞

① 这句众所周知的名言取自一位美籍韩裔音乐人的个人访谈,他在回答我关于哪个国家工作条件最舒适的问题时,提及这句话是他的人生格言和日常动力。

（kyop'o 교포）①眼中有吸引力的就业市场。这些人大多是 20 多岁
二代美籍韩裔，他们成长于洛杉矶和纽约等大城市，而后决定重访
他们先辈的祖国。② 正如李熙恩（Lee Hee-Eun，音译）所认为，这
群"鲑鱼族"（yǒnǒjok 연어족）③被赋予了"世界性情感及多重语
言与音乐才艺"（Lee，2003，9），在"将新声音和潮流引入当地市
场中起到了关键作用"，并有助于改变"本土文化生产的地理环
境"（Lee，2005，93）。然而，早期进入韩国娱乐业的途径并没有
完善的招募体系，当时许多人入行都出于萍水相逢和机缘巧合。
在一次杂志采访中，媒体专家、韩国多个音乐电视频道前主持人
兼制作人赵洙光（Bernie Cho）讲述了他深耕韩国音乐事业 18 年
的开端：

① 韩语中 kyop'o（교포）意为"定居海外的韩国出生人士或其后代"。
② 经济增长和人口变化是推动海外韩国人和外国务工人员前往韩国就业的主
　要因素，金泳三政府的开放国门政策反映了这一点。政府于 1997 年颁布了
　《海外韩国人基金会法案》（Overseas Koreans Foundation Bill），开始认识到并
　提升海外韩国人的权利与利益。从那时起，法案几经修订，进一步简化护照
　法规，解决双重国籍及特定移民群体性别平等问题。到 2010 年，《国籍法修
　正案》（Nationality Law Amendment）授予四个领域（科学、商业、文化和体育）
　的"杰出"外籍人士韩国公民身份，同时保留其原国籍（Lee，2010）。此外，美
　国娱乐商业中的制度化种族歧视（Yu Danico，2011）有组织地排挤少数族裔，
　或至少使其在主流领域内的职业发展难如登天，这也成为年轻一代美籍韩裔
　优秀人才在韩国追求职业发展的另一强大推动因素。
③ 指早期留学或移民，在外国大学毕业后为找工作而回到韩国的年轻人。除此
　以外，此名词也指从父母处独立出来后，因经济不景气等生活困难而重新回
　到家的年轻上班族。——译注

　　我最初是在 1993 年来到这里读研。有一晚，我参加了
一个电影发布会，碰巧遇到了一位高层，他邀请我应聘他的
新音乐电视频道的一份职位。我一时兴起，去参加了面试，
结果反正就被录用了。就这样，在开课前一周，我退学了，
再没回过头。

<div align="right">（《10 杂志》[*10Magazine*]，2010）</div>

不仅媒体公司的工作人员和音乐行业工作者，还有歌手和音乐
人进入韩国市场也出于偶然。一个显著的早期案例是，由三位
美籍韩裔艺人组成的 Solid 组合，他们从洛杉矶的地下嘻哈中
脱颖而出，成为韩国最畅销的组合之一和韩国 R&B 流派的先
驱。在学生时代听着"西方"流行音乐和摇滚乐长大的他们，
一直浸润在嘻哈音乐中，后来才开始写歌并帮助他们美籍华裔
的朋友，（台湾）说唱组合洛城三兄弟（L. A. Boyz）的成员。
Solid 签约的唱片公司不仅安排他们在中国台湾发行专辑并组
织演出，还与中国内地、中国香港和韩国的电影公司和经纪人
保持业务联系。

　　基于这种与韩国的商业联系，以及嘻哈音乐在中国台湾等
亚洲地区的成功引进，Solid 为韩国市场录制了第一张韩语嘻哈
专辑。该组合的主唱兼制作人之一郑在允告诉我，他成长于一
个大多使用英语的社区，虽然他与父母用韩语交流，但当他第一
次踏入韩国的专业音乐行业时，他的韩语能力还是受限的。

"1.5代"（ilchǒmose 일점오세）①的美籍韩裔身份为他进入韩国音乐界开辟道路,但未必能消除他和他的组合在1993年初次来到韩国时经历的深刻文化隔阂。下面这段话讲述了他在那个时期与模仿者打交道的经历和公众接受嘻哈文化的经历:

> 天啊,当我们第一次来到这里时,连出租车都不会停下来载我们一程,那时我们看起来很不一样。就好像我们是坐了一架时光机到的这里。我们的裤子松垮,发型奇怪,人们都表现得像:"你们在搞什么啊?"韩国在那个时候相对保守。我们只是三个热爱音乐的人,当其他唱片公司听说我们时,他们真的会把我们叫到他们办公室,就只是观察我们,问我们:"嘿,你们的连帽衫是哪儿来的?"或者"你们的音乐设备是哪儿搞的?"或者"你们用的音乐设备啥样?"他们会打探我们,想把我们看透。然后他们转头就在他们的下一张专辑中用我们的东西。他们一直这么做。我们组合里的说唱歌手李准过去常带着他的拐杖,就是那种手肘拐杖。那是他的特有标志,有人就问:"嘿,哪来的肘拐杖?"他当然会说:"哦,店里买的。"他们下张专辑里就出现了拐杖。总是会这样,你懂吧? 我们当时还是太无知天真,所以有人

① 朴启勇（Kyeyoung Park,音译）将"1.5代"美籍韩裔定义为"具有韩国血统的人,他们在未成年时（婴儿、儿童或青少年时期）去往美国或在美国出生,且他们在韩美文化各个方面实行二元/多元文化主义,其间往往存在冲突"（Park, 2004,133）。

问，我们就全盘托出。

<div align="right">（郑在允，私人沟通，2010 年 12 月 3 日）</div>

本地唱片公司大多规模很小，架构简单。与其他经济领域那种大型多部门的财阀集团不同，唱片公司只有几名员工，采取灵活和自发的策略。负责音乐制作的所谓的制作人（PD［Production］Maker），大多是独立的一人公司，他们往往与唱片公司和广播电台关系紧密。因此也难怪早期引进美籍韩裔和 Solid 的成功更带有偶然性，而不是基于有系统的组织架构。郑在允回忆起当时没有任何详细策略和系统规划：

> 神奇的是——我这么说听上去有点可笑——但在那个时候真的就是漫无目的。真正意义上的"看命"。我们在美国从未说过，"嘿，我觉得韩国人会喜欢 R&B！"没有。［……］从来没有仔细斟酌过或有任何形式的营销计划。事实上，不存在营销团队，当时只有一个人管理我们，就像是我们做完音乐后，他直接说："好了，拿到电台放吧！"起初，我们真的就是只穿自己的衣服，自己跑路演。

<div align="right">（同上）</div>

Solid 的成功为其他美籍韩裔艺人铺平了道路，并推动了 R&B 和美国黑人舞曲在韩国的普及。随着 1996 年后偶像经纪公司的出现，美籍韩裔的涌入逐渐体系化。音乐公司在海外设立试镜部门，安插星探，并与美国的经纪公司合作，为韩国市场招募年轻人。如果偶像志愿生通过了试镜，他们便会前往韩国，出道之

前在公司作为练习生经历几年艰苦。一位 SM 娱乐公司的前制作人告诉我,他的公司很喜欢美籍韩裔,因为他们"体验过美国文化,这在当时是个优势。不过他们也更有耐心,更愿意努力训练",这是因为他们对韩国文化的感受能力(私人沟通,2010 年12 月 1 日)。这种假设及其在美国和韩国工作伦理和商业文化之间隐含的本质区别,得到了我的诸多信息提供者的认同。此处所构建的美籍韩裔的"第三空间"性质,即作为文化掮客功能的能力,不仅为美籍韩裔相对于其他美国族裔的特权正名,也让韩国经纪公司从中受益。不管艺人在美国待了多长时间,他们的英语到底有多纯正以及人们如何定义美国文化,经纪公司都足够专业,可以利用其艺人的侨胞身份,把自身包装成一个全球性经营公司。许多偶像组合仍包含至少一名美籍韩裔成员,这一事实表明他们在偶像生产的形成中起着关键作用。

　　K-Pop 中的第二类移民艺人是非韩裔的外国公民。21 世纪00 年代中期,经纪公司开始意识到中国和东南亚地区的市场潜力后,这一类移民艺人便受到关注。从亚洲招募外国人才,如在中国举行试镜,标志着偶像生产的进一步发展。主导市场的公司 的 座 右 铭 是 将 所 谓 的 本 地 化 明 星(hyǒnjihwadoen kasu 현지화던 가수) 升级为高附加值商业(kobuga kach'i sanǒp 고부가가치 상업)。此前,本地化明星是来自韩国的艺人,被送往目标国家,接受当地语言培训,并在当地市场宣传。女艺人 BoA在日本和韩国的双重成功是这一战略最瞩目的成果(见第五章)。相比之下,随着后一代偶像明星的出现,改进后生效的本

地化战略试图创造更多的灵活性，以满足不同渠道和多国受众的需求。捆绑搭配(tie-in)为核心模式，并以政府提倡的文化技术概念为依据(见第四章)，一流的艺人经纪公司开始利用其作为艺人制造商的专业知识。不仅是产品，生产的知识本身也成为一种价值，并在三重生产公式中得以实践：国外选拔—韩国练习—国外销售(到当地市场)。这一战略的原型是 2005 年出道的男团 Super Junior 的 13 名成员。其中一名成员是中国大陆的歌手兼舞者，他在北京的一次试镜中被选中。一位中国歌手在韩国组合中出道，这种新颖的做法得到了韩国媒体的大量报道，而且固定出演电视节目让他的职业生涯不仅在韩国而且在中国都走向名人地位。该组合作为一个企业品牌，提供了一批训练有素的歌手、舞者、艺术家、演员和模特，他们可以很轻松地以个人或组合的形式被安排不同分队的各种任务。整个组合的音乐表演仍然是共同点，但轮换(成员可以被替换，组合内的担当可以重新调整)和碎片化(分队服务不同目标受众)已经发展成为关键原则，以增加组合的市场潜力和生态价值。在公司打造的各种分队中，Super Junior M(M 代表普通话)增加了两名说中文的成员，减少了韩国成员，以期迎合中国观众。

　　有意将本地化明星产品发行至其祖国已经成为近期偶像组合形成的推动力。2009 年以来，在 f(x) 和 Miss A 这样的女团中可以看到目标市场如何决定偶像阵容的更精心和多元的例子。f(x) 是一个五人组，有两名韩国成员，一名在北京参加选秀的来自中国大陆的成员，一名在洛杉矶参加选秀的美籍华裔(中国台

湾)成员,还有一名在首尔被挖掘的美籍韩裔成员。Miss A 是一
个四人女团,其中一半成员是中国人,另一半是韩国人。最近这
一代偶像团体的特点是:每个组合都拥有韩语、英语、普通话和
粤语的语言能力;其成员在很小的年纪就被招募(最小的成员在
5 岁时被公司发掘);她们在不同区域和文化环境中获得了娱乐
业的长期经验(通过在美国练习、在韩剧中客串,以及在中国电
视广告中担任模特)。她们是跨越首尔、北京、洛杉矶和纽约的
跨国练习和商业网络最绚烂的成果。

　　韩国娱乐业因其族群同质性(ethnic homogeneity)而臭名昭
著,因此各个经纪公司巧妙宣扬这种对非韩裔的外国人的逐步
开放,伴随着广泛的媒体报道和公众关注。在我 2009—2010 年
的田野调查中,潜伏在地铁车厢、商店和舷梯的海报广告中,以
及在家庭和公共场所的平面屏幕上大量轮播的 MV 剪辑和电视
广告中,最无处不在的面孔,是男团 2PM 的成员尼查坤·抔勒威
查固(Nichkhun Horvejkul)①。他出生于加利福尼亚,父亲是泰
国人,母亲是中国人,他在泰国、新西兰和美国度过了他的学生
时代,后来在洛杉矶街头被 JYP 娱乐公司偶然发现。带着美国
和泰国国籍、多种语言能力,以及一张被女粉丝描述为英俊可爱
的市场畅销面孔,尼坤搬到了韩国并进入公司的练习系统。在
练习过程中,他是 11 人组合 One Day 的成员,最终该组合分成民
谣风格的 4 人组合 2AM 和嘻哈舞曲节拍风格的 7 人组合 2PM,

① 中国粉丝多称其为尼坤,下文采用此称呼。——译注

2PM 的招牌是 B-boy 式的杂技舞蹈风格。尽管尼坤的歌唱和舞蹈技能相对薄弱，但由于其外表和个性，公司还是选择了他。公司的一位主管回忆起他与尼坤的初次相遇：

> 他收到了 JYP 娱乐和 CJ 娱乐的邀请。他告诉我，他的祖母喜欢 Rain，而且他家人已经知道 Rain 和 JYP 娱乐——这就是他决定来 JYP 娱乐的原因。但在那个时候，JY[JYP 公司会长及代表（朴）振英]问我："嘿，为什么我们招了这些孩子，像尼坤还有奇迹女孩的昭熙（Sohee）？[……]"因为他们什么都不会做。他们很可爱，也很好看，但唱歌跳舞都不行。我告诉他："相信我。"（笑）第一次见[尼坤]时，我觉得他的态度和交谈说话的方式，以及各方面都很不错。[……]当然，唱歌跳舞很重要，但最终因素还是态度。
>
> （私人沟通，2009 年 5 月 27 日）

尽管他的亲和力、公正和谦逊的态度肯定有助于进入公司，但尼坤被招募的主要原因可能是其世界性背景，特别是其泰国国籍，这为公司在东南亚市场带来了新营收潜力。2PM 在韩国出道后不久，公司就通过泰国索尼音乐发行了他们的泰国特别版专辑，并在马来西亚和菲律宾发行了该专辑，派该组合去曼谷和芭堤雅演出。该组合在韩国和泰国收获了诸多代言，其中最受瞩目的是他们被选为泰国政府牵头的旅游活动的代言人。此外，尼坤成为泰国旅游局的艺人代表和文化大使。他作为韩国娱乐界最赚钱的外国艺人之一（今日财富[*Money Today*]，2011），其职

业生涯通过对韩国文化和媒体中认为必要的某些技能和属性的挪用和曝光,预设了一场顺利的韩国化过程。他在电视节目、纪录片、表演和采访中不断曝光,粉丝们因此能够仔细观察他的个性并密切关注他的发展。因此,从染发和改变时尚风格和外观,到练习部门的严格纪律、他的韩语进步,以及其谦逊行为,几乎所有的事情都可以变成粉丝评论的话题。

像尼坤这样的外国艺人,不仅可以视作行业全球化战略在经济上的成功范例,也可以视作公众对韩国认识变化的关键标志。他的成功证明了直到最近还几乎不可能的事情,即外族人能够在韩国成为明星。同时,这将韩国描绘成一个为多元文化主义打开大门的国家。然而,这种正面形象的另一面是,外国艺人必须遵守韩国社会和娱乐业的一套行为规则和文化标准,这削弱了从批判的距离(critical distance)发言的可能性。此外,对韩国作为一个多民族国家的颂扬,阻碍了人们认清潜在现实,即政府政策和日常实践中对少数民族的多形式歧视。流行音乐领域存在明显的移民艺人的不均衡流动。根据 20 世纪 90 年代文化生产的转移和 21 世纪 00 年代的本地化战略,音乐产业如今更青睐韩裔、美籍亚裔或来自华语地区或东南亚国家的外国公民。比起国籍或种族,偶像志愿生的长相在选拔过程中更具决定性。一张象征韩国人或亚洲人的脸是成为 K-Pop 明星不言自明的先决条件。该行业系统性排斥白种人和非洲人面孔,基于此的种族歧视支撑着 K-Pop 可以被视为一个民族课题的假设。李熙恩认为,韩国 MV 中的"他者"(如,展示美国黑人)并不事关

种族歧视，而是"关于打开与韩国性的传统观念、统一性传统假设和文化同质性保持距离的可能性"（Lee，2005，125）。正如李熙恩指出，此论点也指向无数韩国流行歌手代表，他们头顶不断变化的染金或染彩发色代替自然黑发出场。不过，显而易见的是，这种"他者"还未在偶像组合和主持人人员中出现。黑人或白人长相的表演者的缺失佐证了这一事实：在选择出镜人员时，族群表述（ethnic representation）成为一个更严肃的政治和经济问题。安德森·萨顿（Anderson Sutton）提及 VJ① 戴维·坎贝尔（David Campbell，也叫 I Won）的案例，他是一位美国白人男性，操着一口流利的韩语，曾就职于韩国 MTV 和 Channel V。由于"他们打磨了其广播产品，使之更具明显的本土特色。他被告知，他们已决定不在韩国流行音乐广播中使用任何白种人 VJ"（Sutton，2006，213），所以他在这两个电台都被韩国人取代。

　　最后必须提到的是，在娱乐界盛行的身份政治中，还有另一条混血艺人的路线日益挑战着种族纯洁性并使其复杂化。母亲是韩国人，父亲是美国士兵的孩子，通常被贴上"朝鲜战争之子"（Korean War Babies）的标签，长期以来一直被污名化为双种族和混血，尤其是当他们的面孔被认为与韩国标准面孔相异时。他们常遭受社会歧视，并在就业市场屡遭排斥，以至于其中许多人被迫离开韩国。尽管娱乐业似乎比其他行业对外国人更加开放，但在 20 世纪 90 年代之前，只有极少数外国人能够作为职业

① Video Jockey，音乐频道主持人。——译注

歌手谋生或收获成功。最突出的代表是金仁顺(Kim In-Sun),也叫仁顺伊(Insooni),是一位灵魂和 R&B 传奇女歌手,她的母亲是韩国人,父亲是美籍黑人。她凭借强大而独特的声音和音乐天赋踏入音乐界,并于 1978 年作为女性迪斯科三人组熙姐妹(Hee Sisters)成员出道。虽然她生于韩国,大部分时间在韩国生活,并说着一口流利的韩语,但她一直被认为是混血歌手(honhyǒl kasu 혼혈 가수)①并在音乐界面临重重困难和种族歧视。由于肤色较黑,脸型凸起,头发浓密蜷曲,她经常被禁止参加电视节目。在采访中,她反复表示,每次和组合一起上台时,她都要把头发缕直,或者用帽子或手帕遮住头发(《中央日报》,2010a)。现在她在主流音乐界作为韩国流行天后受到赞誉,这表明公众对外国和韩国身份的认识发生了变化。

然而,隐藏个人的双文化遗传的策略在年轻的非裔韩国歌手中仍然很重要。例如,嘻哈女歌手兼说唱歌手尹美莱,本名娜塔莎·尚塔·里德(Natasha Shanta Reid),在公开采访中都试图

① 混血和纯血统被广泛用于区分外国人和韩国人,是韩国单一族群和纯血统意识形态的核心。韩国非政府组织和联合国消除种族歧视委员会(United Nation's Committee on the Elimination of Racial Discrimination)(CERD,2007)提出了此重要关切,即,使用这些概念意味着种族优越、种族歧视和侵犯人权的观念。因此,当试图改善移民境况时,使用这两个词是不当的,并且代表了韩国多民族社会的现实。政府从其官方词汇中摒弃了这两个术语,并推广t'amunhwa 다문화(多文化)一词作为替代,以进一步强调与移民相互交流的观念。从政府关于保留传统家庭价值观(如父权制和繁衍生殖)的“多元文化家庭”的话语中可以看出,此新术语并非不存在争议(Kim,2007a)。

避免谈论自己的文化背景,但她的一首歌曲公开讲述了其在青少年时期经历的种族歧视。歌曲《黑色幸福》(Kŏmŭn haengbok 검은 행복)①,收录于她的 2007 年同名专辑中,解释了韩国社会中皮肤较黑的人面临歧视和偏见的情况。以下是这首歌歌词的罗马音和译文摘录:

> yunanhi kŏmŏsŏttŏn ŏril chŏk nae salsaek
>
> saramdŭrŭn son'garakchil hae nae mommy hant'e
>
> nae poppynŭn hŭginmigun yŏgijŏgi sugundae
>
> tto irŏk'ung chŏrŏk'ung
>
> nae nun'gaenŭn hangsang nunmuri koyŏ
>
> ŏryŏtchiman ŏmmaŭi sŭlp'ŭmi poyŏ

> 从小我的皮肤就是罕见的黝黑。
>
> 人们时常对妈妈指指点点,
>
> 爸爸是军队的黑人士兵。
>
> 人们在我背后窃窃私语,说三道四,
>
> 我眼里总噙满泪水。
>
> 虽然那时我还小,却看到了母亲的悲伤。

虽然具有非裔移民背景的歌手在韩国音乐界不多见,但很明显

① 这首歌由尹美莱作词,发表于其第三张专辑《T3 辑—尹美莱》(*Vol. 3 - Yoon Mi Rae*),Fantom 娱乐出品。

他们完全被排挤在偶像流行领域之外。遵循大众音乐中真实性的强大特质,他们更多地转向黑人音乐的市场小众流派,而不是更具营利性的流派,如舞曲、民谣和 trot。在探讨流行音乐史上黑人音乐和抵抗之间的话语缠结时,嘻哈、说唱、灵魂乐和 R&B 似乎成为韩国语境中仅有的,能够从大环境的底层视角发出批评声音的音乐流派。在这一点上,值得注意的是,韩国流行音乐中的黑人音乐定位模糊。一方面,偶像流行音乐的大部分都成功采用了美国黑人流行音乐风格的音乐习惯、节奏和符号,但它们为韩国歌手和观众量身制作了一种对他们有吸引力的去种族化版本。另一方面,非裔美籍艺人被边缘化,大多降级至不怎么赢利的小众和独立音乐流派。虽然自 20 世纪 90 年代初以来,美国黑人大众音乐声音对改变韩国的声音景观产生了巨大影响,但对非裔美籍歌手和音乐人的被接受程度只有零星提升。

诚然,在过去的几年里,媒体中具有混合文化遗产且在政治意义上被考究地标记为"多元文化明星"(multicultural star)(《中央日报》,2010a)的明星数量有所增加。然而,排挤的动态并未消失,而是从内部沿着新的界限进行调整,或者转移至其他领域,仍然保持相当僵化的状态。正如我们所见,工业制造的偶像流行音乐领域,是其本地化战略及其对颇具选择性面孔和外表的迷恋造成的。虽然该领域对一些外国公民开放,但对多元文化人才仍是排斥的。此外,在多元文化媒体名人中,大多数人的祖先似乎很明显是白人。娱乐业的肤色政治仍然涉及半白/半韩和半黑/半韩之间的区别。此外,这些多元文化名人大多是电视剧、电影和商业电

影的演员和模特，而不是歌手。他们中大多数人韩语能力匮乏，不过对于演一些小角色来说已足够，但是对于流行歌手来说，掌握好用韩语唱歌和说话至关重要。原因有二：首先，公司会定期派旗下流行歌手参加电视综艺节目，在节目中，他们可以展示自己的个性并与观众亲密交流，而这一点没有语言能力是行不通的；其次，大众音乐中的韩国身份超过了歌曲需要用韩语演唱这一重要事实，且发声本身也受到文化本质主义观念的影响。文化本质主义通过以下假设被表达：只有韩国歌手可以演唱韩语歌曲并通过其声音表达韩国人的情绪（Lee，2005）。①

　　讨论歌手的民族和种族似乎令人为难，至少对许多相信音乐是一种不论民族或种族都可以理解并享受的通用语言的人来说小题大做。我对流行音乐中的民族认同问题的关注，常常引起部分信息提供者的怀疑，他们认为民族性在音乐中完全不重

① 此论点可能源自大多数 K-Pop 的移民歌手主要演绎快节奏的流行舞曲，而更注重人声艺术性的民谣流派则仍主要保留给韩国歌手这一事实。另外，如第六章所讨论，与传统音乐流派和韩国情感意识形态有关的人声转调技巧有助于理解这一点。典型代表是居住于加利福尼亚的美籍非裔女歌手纳萨莉·怀特（Nathalie White），也叫作 Pumashock，她通过在网上发表韩国女团少女时代的热曲翻唱于 2010 年赢得媒体关注。她被邀请参加韩国的电视综艺，在节目上，她用标准的韩语发音演绎了该曲，让观众见证黑人歌手如何演绎韩国歌曲。虽然她是个特例，但是很快就可以从中看出，她代表韩国社会中的异域他者，K-Pop 的现实似乎远未涉及黑人歌手。随后她在速溶咖啡的电视广告中扮演一位来自异国、唱着歌跳着舞还喝着咖啡的黑人女性，更突出了这一点。

要。有一次,在采访结束后,一位当地音乐人给我寄来了他的新
专辑,里面附上了一张私人便条,写着"音乐不分国度!"(Music
has no nation!)然而,很明显,而且学术类的论述也广泛表明,音
乐是在某个社会空间领域内不断争夺权力关系的产物,在此领
域内,其施事者的身份范畴仍然具有高度相关性。在韩国大众
音乐中,艺人的出身不仅对移民本身,而且对媒体行业也是一个
关键问题。由于越来越多的外国人的涌入和当地媒体的高度关
注,粉丝们也很清楚他们喜欢的偶像的民族和种族身份。尽管
了解这些对于他们的消费行为来说大多是次要的,但当明星成
为文化冲突的主题,挑战民族身份的普遍定义时,这些认识则会
凸显出来,甚至会越过粉丝界限,走向更广泛的受众。以下描述
的事件就是说明韩国音乐产业中,移民明星的跨国组织流动中
所存在的限制、障碍和反作用力的重要例证。

"还是1:59。 可怕的世界!"①
朴宰范争端

 2009 年 9 月初,朴宰范②的职业生涯戛然而止,因其四年前

① 这句话来自粉丝博客(Alive Not Dead,2009),暗指韩国男团 2PM 及其首张录
 音室专辑名《1:59》。
② 朴宰范是一名说唱歌手和舞者,是在美国出生长大的三代美籍韩裔,并在美
 国参加了 JYP 娱乐美国分公司的试镜。他之后被送往韩国进行了为期四年
 的练习直至 2008 年作为男团 2PM 的队长出道。

在社交网站上发表的一句话引发了争端。网民们在其个人网络空间里发现了如下评论："韩国是同性恋国家。我讨厌韩国人。我想回去。"虽然这句话显然是对其美国友人所说的带私人情绪的未经思考的言论，而且是很久以前他作为练习生去往韩国时的言论，但这句话引起了韩国网民的愤慨。他们严厉指责其发表贬低韩国的言论，并在各种网站上表达他们的愤怒和失望。这一消息很快就在歌迷以外发酵，并在互联网门户网站上被大肆讨论，如韩国访问最多的门户网站之一多音（Daum）。多音提供论坛服务，即所谓的咖啡馆（café），用户可以在其中相互沟通、交流信息。几乎每个音乐人、组合或粉丝后援会都有自己的官咖。在多音主页之一阿果拉（Agora，最大的互联网公告牌之一）上，网民提交了一份线上请愿书，要求将朴宰范从其组合 2PM 中除名。不久之后，又出现一份题为"宰范应该自杀"的请愿书，3 000 多人签名，并在网站运营方将请愿书撤下前留下了愤怒的评论，如"滚回美国""美国佬滚回家吧！""我厌恶你"或"我为曾经相信你而感到失望"。尽管朴宰范发表了道歉声明，并试图解释其言论的来龙去脉，承认他犯了重大错误，但争端仍在持续，甚至因主流媒体的新报道而声势走高。朴宰范非常内疚，且对大量愤慨的黑粉感到吃惊，他退出了组合及所有常规活动（如在电视节目中出镜），并离开了韩国，回到他在美国的家人身边。他离开的那天，成百上千的粉丝聚集在仁川机场，向他表示同情，试图阻止他隐退。这一切都发生在 4 天之内。

　　他的经纪公司尊重了他的决定，与其解约，并宣布其他成员

将以六人团继续活动。即使在朴宰范离开后,争端仍未停歇,不过舆论转变了方向。原本对朴宰范持批评态度的公众舆论转而同情他,承认对个人言论的反应过激。2PM 的粉丝开始组织并发起各种形式的抗议活动,知识分子和媒体专家对整个争端的话语和动态进行了反思,发出更多批评的声音,这一切引发了事件反转。

朴宰范发表声明后,粉丝们在 2PM 的粉丝网站上表达了自己的意见,在网上提交了支持朴宰范的请愿书(以取代充满仇恨的请愿书),并炮轰了韩国娱乐新闻、博客和网络站点。国家广播公司 MBC(韩国文化广播公司)的调查性电视新闻节目《PD 手册》(*PD Notebook*)报道了此事件后,该节目互联网论坛上的文章数量从约 90 篇增加至 6 000 多篇。粉丝们的反应从对朴宰范离开感到"悲伤和心碎"到对其经纪公司及其社长感到愤怒不等。公司被指责轻易就放走朴宰范,更关键的是,未与官方粉丝后援会的成员就此事进行协商。其结果是大规模的抗议和跨国组织的粉丝活动。在粉丝站的呼吁下,数百名身着校服的少女聚集在首尔南部清潭洞的经纪公司总部前进行街头抗议,并张贴海报要求朴宰范回归。她们通过退货、公开销毁 CD 和粉丝周边,以及用贴纸涂抹公司大楼以发泄愤怒。与此同时,她们还拒绝购买该组合的新专辑,大规模终止歌迷后援会的会员身份,并关停了无数歌迷后援会的网站。原本有一场为 100 名幸运歌迷准备的活动,歌迷可以到海外与 2PM 的泰国成员尼坤在普吉岛和曼谷共度 5 天,但由于致电取消预订的参与者人数急剧增加,

活动最终不得不取消。网民们在网上上传了个人应援视频，以示其对被驱逐的朴宰范的同情。在所有这些粉丝活动中，国际粉丝作出了惊人的贡献，她们参加了由各自当地粉丝后援会组织的舞蹈和冻结快闪活动。在大城市，如新加坡、曼谷、悉尼、巴黎、蒙特利尔以及墨西哥的一个城市，年轻的青少年粉丝聚集在公共场所，表演 2PM 音乐视频中的原版编舞。他们将这些活动录下来，并上传到在线视频门户网站，以这种方式与支持朴宰范的广泛在线社区联结。此外，一些粉丝后援会还开展了一系列游击式的公共活动，例如，他们在首尔市政厅地铁站贴上自己设计的海报，要求恢复朴宰范的身份。在网络社区中，最惊人的是一位澳大利亚的歌迷，他发起的众筹够他租用一架飞机，在朴宰范的家乡西雅图上空悬挂横幅飞行。这是一种具有高度粉丝信誉的象征性行为，在当地主流媒体中获得了一些关注，并展现了空间上有距离的流行音乐粉丝的巨大活力和效力。他们利用互联网设施迅速联结，开展可以远距离发挥作用的协调一致的行动。

朴宰范的经纪公司在重压之下，意识到社会声誉和经济收入大幅下降的风险，觉得有必要平息事态。他们组织了一次与粉丝后援会代表的会议，以澄清问题。公司社长向粉丝们正式致歉，暗示经纪公司对其艺人应付的社会责任：

> 我们万分抱歉，我们应该成为众多年轻练习生的榜样和保护者。从现在起，我们［将］真正努力用更实际和更强

大的体系,[把他们]从练习生培养成明星,使他们不辜负所
有人的期望。

（朴振英,转引自 2PM Always,2009）

这段话还透露出,艺人需要受到经纪公司方面强有力的保护和
纪律管控,以保证其作为明星的可靠性和效力。因此,强烈的个
人性格似乎与经纪公司的风险管理格格不入,而且会适得其反。
尽管试图调和愤怒的人群,但粉丝们指责公司隐瞒了朴宰范永
久退团的真正原因。这是因为在争吵 6 个月后,公司声明终止
与朴宰范的合同,从而排除了其复出的可能性。公司为其决定
辩解,理由是朴宰范表面上犯了另一严重不当行为,但未披露更
多细节。鉴于公司不透明的沟通方式和其他男团成员的一些矛
盾言论,许多粉丝感受到了背叛,关于朴宰范被抛弃背后的阴谋
力量的传言开始萌芽。最终,该组合的相当一部分粉丝脱粉,该
组合名声开始败坏。

　　整个争端表明,音乐公司、明星和粉丝的密切纠葛同更广泛
的公众以及媒体和移民等纠缠不清的问题有关。使韩国流行音
乐中复杂的身份政治成为全球化中的(受限)流动问题的是爱国
主义、反美情绪和韩国社会活跃的网络文化的复合体。

爱国主义、反美情绪和网络文化的交织

　　当有关朴宰范的争论达到高潮时,我碰巧问了我的信息提

供者——一位中年男性，K-Pop 电视节目的前制作人——关于他
对这场争端的看法，以及他对朴宰范的退出这一后果的是非评
判。由于充分意识到这在当时是一个敏感问题，他回答道："我
不想作什么表态。只能说，我是韩国人！"从他声音中严厉的意
味以及对于进一步表态的拒绝，我清楚地认识到，不知何故，朴
宰范的评论使他感到被羞辱，尽管他不想被认为太过民族主义。
然而，他的回答透露出其爱国的自豪感和民族情感，因为他在某
种程度上认可朴宰范的退队决定。

　　但是，民族情感由何构建？斯图尔特·霍尔（1992）指出，民
族作为一个"想象的共同体"（imagined community）（Anderson，
1983）是建立在一系列表征策略之上的，如民族叙事（代表共同
经历的故事、图像、符号和仪式），对于起源、延续、传统和永恒性
的强调，发明的传统，建国神话，以及一个纯粹、原始的民族或民
间的理念。

爱国主义

　　具有种族和民族双重含义的"民族"（minjok 민족）①一词是
理解韩国民族的集体主义思想的最佳方式。该词始创于 20 世
纪初的殖民时代，并通过后殖民国家建设和冷战政治的历史形

① 민족一词源于日语中的民族，这是日本明治时期创造的新词。该词采用了德
　语中 Volk 的概念，意思是族群国家。自 20 世纪初，민족就成为一个强大的政
　治概念和韩国民族主义历史学家的核心范畴，其中申采浩（Sin Ch'ae-Ho，音
　译）（1880—1936）被认为是该领域的先锋。详细讨论参见 Em（1999）。

态被塑造,它与所有韩国人同族群、共血脉、说一方语言、享共同文化和历史的假设密切关联。申起旭认为,韩国的族群民族主义并未在几十年的快速工业化和经济全球化中淡化,而是"在应对这些跨国力量的渗透中得到巩固"(Shin,2006,17)。然而,如韩曔具(Han Kyung-Koo,音译)(2007)所指出,族群同质性的思想,作为近代历史的产物,并不是歧视外国人的主因,主因是在前现代时期已存在的文明和文化优越性的拥护思想。他已表明,高丽和朝鲜时期的韩国在移民和归化方面有明确的政策原则,而檀君作为所有韩国住民血缘祖先这一建国神话则是韩国民族主义者在20世纪初发明的传统。因此,族群民族主义可以被解读为对于帝国主义势力威胁,即日本殖民主义宣传者的"内鲜一体"(naisenittai,意为"韩国和日本是一体的")[1]概念以及日本和西方的技术、科学和工业力量的一种应对策略(Shin,2006)。解放后,政治独裁时期依靠民族主义作为统一的意识形态和建立韩国民族国家的必要工具。20世纪60年代和70年代的快速经济增长和80年代的民主化运动激发了民族自豪感和信心,同时还有普遍的商业主义。因此,对韩国产品的狂热——尤其是在韩国中产阶级妇女群体中——是由此产生的"消费者爱国主义"(consumer patriotism)的结果(Nelson,2000,167)。虽然民族主义的概念已然改变,但自20世纪90年代以来,制造的

[1] 日本军国主义在吞并朝鲜时的美化词汇,"内"指日本内地,"鲜"指朝鲜。——译注

"国民"（kungmin 국민）和"国民情绪"（kungminjok chǒngsǒ
국민적 정서）仍是动员人民和政府全球化努力中的强效工具。
韩民族喜迎繁荣，踏上全球竞争舞台，奋力跻身并驻足于发达国
家的行列，民族主义概念中的反帝国主义运动因此失落黯淡。
在 1997 年公认的国家危机，即金融危机期间，群众中最异乎寻
常的爱国行为之一就是所谓的"献金运动"（kǔmmoǔgi undong
금모으기 운동）。在一场由金大中政府发起，大型商业公司和媒
体组织的全国性运动中，众多爱国民众自愿出售或捐赠他们的
个人黄金财富至指定银行，帮助政府能够不必以急剧贬值的韩
元而是以贴现率购买外汇。甚至外国媒体也报道了这一运动，
并钦佩于"公众为拯救陷入困境的经济而作出的自我牺牲"（英
国广播公司新闻，1998）。

　　赵惠静认为，国民，仅次于家族（kajok 가족），是韩国现代生
活构成中最具影响力的能指，在公共生活中几乎没有给其他可
能的主体性留下任何空间（Cho, 2007）。她表示，如献金运动和
悬挂国旗等的爱国行为，不仅仅是民族主义的表露，而且是在危
机中产生的、由觉得有必要参与某些活动以拯救国家的爱国国
民团体组织的景观。因此，国民的概念可以等同于社会中特定
但影响广泛的社会团体，即右翼和中年男性的政治角度的霸权
主义观点。赵惠静注意到主流媒体在金融危机期间动员国民活
动的关键作用，她以例子说明了流行文化的消费与爱国者利益
间的奇怪冲突：

在公共舞台上,仍然有众多"爱国者",以至于韩国放送
公社在晚间新闻时段通告,观看电影《泰坦尼克号》所需的
外汇比通过"献金"运动所能筹集的还要多。就像去看《泰
坦尼克号》的人被当作罪犯一样,韩国社会弥漫着一种恐怖
气氛,不允许发表任何违反"国家"神圣性的言论。

（Cho,2007,299）

这种"恐怖气氛"显然是朴宰范争端和其他此类事件出现的相同
根源,在此类事件中,爱国者会迅速将个人言论解读为对国家的
攻击。在爱国群众的反应中,如朴宰范的黑粉网民所体现的,最
令人惊骇的是集体情感的巨大动力,展示出人们对民族和团结
等概念的巴甫洛夫式反应（Cho,2007）。不过,这种情感化的爱
国主义并不是偏执社会中非理性力量的失控表达,而是历史和
社会形态的产物,是过去曾帮助韩国人应对集体冲突和危机的
政治动员活动的产物。

为什么在民族危机似乎并不存在的情况下发生了朴宰范争
端? 为什么爱国网民和媒体高层在此争端中火上浇油? 韩国从
经济危机中恢复,同时跻身于 G20 主要经济体之后,什么是爱国
主义的正当理由? 答案可能是持续的"紧急状态"(state of
emergency)(Cho,2007;Kim,2007b),自日本殖民主义时代以来,
韩国人一直在这种状态下为身份与团结而斗争。近来在跨国资
本和出口导向型工业化的迫切推动下,韩国经济的消费对韩国
社会产生了巨大影响,导致了新的社会问题,放大了阶级、年龄、

种族和性别群体之间的不对称。赵惠静认为，韩国社会面临着
"涡轮资本主义"（turbo capitalism）的破坏性派生影响，即时间性
压缩、日常生活的破坏、公民成为受害者，从而使其人民处于身
心疲惫的极限状态，赵惠静同时阐明了这种危机的永久性和持
续性：

> 我/我们生活在一个日常都危险的社会、一个危机长存
> 的社会，以及一个造成危机长存的社会。

> （Cho，2007，308）

族群民族主义仍然是一个合法化群体动员的强大概念，它明显
不局限于某些政治团体，而是横穿不同的社会界限。在这个意
义上，韩国青年无疑也受这一动态吸引。李淑钟（Lee Sook-Jong，
音译）（2006）表明，韩国青年认为族群民族主义是针对美国和朝
鲜的扩张性民族主义，但他们更喜欢和平共处，不受任何特定政
治意识形态的约束。在文章的最后一句话中，她认为：

> 韩国青年不断扩张的、具有政治活力的族群民族主义
> 似乎被他们对于自己的流行文化［……］或"潮酷"的美国
> 流行文化的沉浸所抚慰。

> （Lee，2006，132）

朴宰范争端为爱国的黑粉和真爱粉提供了一个活跃的话语舞台，
真爱粉的应援活动不应仅仅被视为对明星的颂扬，也是对许多网
民的露骨爱国主义的一种绝对抵抗。不必说，粉丝抗议活动背后
的驱动力不是反民族主义政治的意图，而是流行粉丝的意图，他们

的创造性声音成功征服了公共领域。然而,正如李淑钟所表明,西方化的流行音乐未必是韩国民族主义的解药,它反而是一个民族主义与其他利益、意识形态分支和表征的纷争场所。

因此,尽管 K-Pop 的形式与 20 世纪 70 年代、80 年代那些宣传民族或政治化的歌曲有很大不同,但众星荟萃的 K-Pop 并不是没有民族表述。健康歌曲(kŏnchŏn kayo 건전가요)(当局利用其反复向韩国人民灌输亲政府的爱国主义、勤勉伦理以及道德)和批判反文化的筒吉他音乐家和组合声音乐队的歌曲,都依赖民族主义意识形态(虽然意图相反),在歌曲中使用爱国主义歌词、政治立场和国家象征,或在专辑封面和写真中采用民族意象。尽管 K-Pop 歌曲几乎没有通过象征性和声音引用唤起这种明显的爱国主义,但民族表述并未消失。相反,K-Pop 推动塑造了一种民族想象,讲述了经济发展的成功故事,并将韩国描绘成一个已经追上西方,并最终迎接全球后现代消费资本主义时代的国家。

当我们观看 K-Pop 舞蹈视频片段时,看到的是干净、光鲜、超现代、都市化和高科技的未来乌托邦——不存在历史的场所,不涉及任何真实地方性、民族性和种族性,类似于马克·奥热(1995)所说的“非场所”的中转区。这些场所中到处都是活力四射、朝气蓬勃、帅气无限、活泼可爱、时尚靓丽的舞者和用韩语唱歌的亚洲面孔的歌手。他们体现的是一个完美职场人的职业道德,被期许受过良好教育、谦虚、勤勉、坚韧。对于偶像男明星,如获得人气的朴宰范,粉丝和女性崇拜者常使用妈朋儿

(ŏmch'ina 엄친아)一词，即"我母亲朋友的儿子"的缩略语（类似于"完美女婿"，描述母亲的朋友吹嘘她儿子的成就，而"卑微"的儿子只能无奈接受的情况）。显而易见，外国和韩裔移民名人在促成这种国家想象方面发挥着特殊的作用，因为他们是该行业全球化活动中最耀眼的成果和标志。人们期许他们成为韩国社会的文化掮客和榜样，不过，同时他们也容易引起文化冲突，最易失去其名人地位。

　　许多韩国人对美国的矛盾情感源于历史上二战后的政治和美国的全球主导地位，使美籍韩裔成为韩国自我和他者的辩证过程的敏感目标。由于族群相同但民族不同，美籍韩裔体现出韩国民族（민족）概念中的内在冲突。朴宰范事件将此冲突推到了崩溃边缘。以下是一位官员在阿里郎电视新闻节目中发表的评论，阐述了由于激烈的竞争而对外国人，特别是美籍韩裔产生歧视的动态：

> 　　这就是韩国公众对美籍韩裔的感受。尽管美籍韩裔不是韩国国民，但他们在韩国社会取得了成功，而韩国公众自己作为韩国人却没有成功，[这就产生了]一种被挤出竞争的失败感，[这]导致了对成功的外国人的羡慕和嫉妒。
>
> （金圣日[Kim Sung-Il，音译]，
> 阿里郎电视台文化和社会中心主任，2009）

朴宰范并不是唯一被病毒式宣传所针对的名人。美籍韩裔名人也不是网民愤怒的唯一或最悲惨的受害者，因为这些攻击的动

机是羡慕和嫉妒。① 然而,似乎明显的是,一旦美籍韩裔成为公
众威胁的对象,这些网络争端就是网民对个人竞争和社会不公
的不满同爱国主义和反美情绪交织的结果。2010 年夏天,韩国
公众目睹了另一同类事件。

　　说唱歌手及韩国嘻哈组合 Epik High 的队长李善雄(Yi Sǒn-
Ung,音译),更为人熟知的名字是 Tablo,成为大规模互联网运动
的众矢之的,人们声称他伪造了美国最著名大学之一的文凭。
他生于韩国,8 岁随父母移民加拿大。他的教育背景,包括在加
拿大、韩国和美国的知名学校就读和毕业,他的加拿大公民身
份,以及他作为精英学生、诗人和流行音乐人的特殊职业背景,
使其成为韩国主流媒体的赞赏对象和高度重视教育的社会的榜
样。同时,正是这种成功的世界性韩国名人的形象,使其成为网
络诽谤的受害者。在此事件中,值得注意的不是对 Tablo 的指控
最终被证明是错误的,而是谣言传播的惊人速度和网民的狂热
将此事件从媒体八卦上升到了国家利益的问题。几个月内,近
20 万用户在发起这场运动的网络社区注册账户。网民团体对支
持该歌手的广播网络提起诉讼;他本人则对 22 名博主提起诽谤
诉讼;首尔的大韩民国大检察厅对此事件进行了调查;国家警察
最终确认此一带头网站的管理员是反 Tablo 运动的发起人。具

① 当地及国际媒体曾报道两名韩国女演员因网民发布的恶意言论而自杀:李蕙
　　莲(Yi Hye-Ryǒn),别名 U;Nee,于 2007 年自杀,以及崔真实(Ch'oe Chin-Sil),
　　于 2008 年自杀。

有讽刺意义的反转是,该名管理员竟是一个 50 多岁的韩国男性,居住在美国,不在韩国的司法管辖范围内,因此受到保护,未受惩罚(《中央日报》,2010b)。值得注意的是,尽管反 Tablo 运动主要集中在个人诽谤上而不是公然的反美主义,就像朴宰范黑粉的公共话语一样,但是对美国的潜在焦虑和怨恨形成了一种一触即发的社会性气氛,这种气氛中可能会爆发网络冲突。为理解美籍韩裔流行明星作为"爱恨交织的对象"的摇摆不定的角色,以及为何他们承担着成为愤怒网民目标的高风险,我们需要认识到反美情绪在韩国社会的历史和当代的重要意义。

反美情绪

　　韩国的反美主义(panmi 반미)是一个备受争议的话题,自 20 世纪 80 年代以来产生了大量的学术论述。[①] 不过,对美国的负面情绪和态度可以追溯至 19 世纪下半叶美韩的第一次接触。自 1945 年以来,这些问题已经证实、改变并复杂化美韩联盟,且直至今日一直与一系列广泛的问题相关联,如军事和朝鲜核行动、军事基地搬迁、战时作战指挥以及经济问题,如韩美之间的自由贸易协定等。尽管分析方法与分类多得令人眼花缭乱,但在我们的大众音乐背景下,至少认识到众学者指出的两个一般性方面有助于研究:第一,必不能将反美主义和反美情绪混为一

① 我无意重述或分析这些学术话语或复杂现象的历史。关于详述概览,参见 Steinberg,2005 及 Kim,2010。

谈(Woo-Cumings,2005;Ryoo,2004;Park,2007)。第二,韩国人
对美国的负面情绪并未减少,反而在近期有所增加(Kim,2002;
Kim,2010a)。关于第一点,反美主义被描述成一种在 1980 年 5
月光州起义期间及之后出现的"有组织的意识形态"(Park,
2007)。在整个 20 世纪 80 年代,它作为反霸权的民众(minjung
민중)运动的一部分获得了大众的支持,挑战了美国支持的国家
民族主义和全斗焕独裁政权的反共主义(Shin,2006)。刘在甲
(Ryoo Jae-Kap,音译)指出:

> 反美主义的根源在于受意识形态束缚的激进学生组织
> 以及左派学者和记者,众所周知,他们具有亲朝倾向;反美情
> 绪源自更务实温和的人民或团体,以及以务实或情绪化方式
> 对某些事件或特殊问题作出间歇性强烈反应的普罗大众。

(Ryoo,2004,48)

2003 年,美国国会研究服务部外交、国防及贸易局(Foreign
Affairs, Defense, and Trade Division of the U. S. Congressional
Research Service)对韩国政治和不断上升的反美主义作出报告。
报告指出,在 20 世纪 90 年代末,批评美国政策成为主流,变得
"不那么意识形态化,而是更加具体化"(Manyin,2003,8)。2002
年进行的一项盖洛普调查显示,60%的受访者对美国持否定态
度,"反美主义在受过教育的韩国年轻白领中更为强烈"(Shin,
2006,176f)。反美情绪在 21 世纪 00 年代增长并渗透到普通民
众中有多方面原因,但可以归结为四个关键问题(Kim,2010a):

（1）韩国人民族信心增强（由于经济繁荣、民主化和强化的民族主义），他们认为美国越来越与韩国的民族利益背道而驰；（2）对朝鲜的看法从敌对转变为伙伴（反映在金大中总统的"阳光政策"［sunshine policy］①中）；（3）对美国在光州大屠杀期间支持独裁统治的一贯印象；（4）人口结构变化，年轻人口增加（包括受过西方熏陶的国际关系专家），他们对在韩国的美军以及美韩联盟的性质持怀疑态度。

　　2002年，两起事件激起了新近兴起的反美憎恨浪潮，首尔街头聚集起大规模的反美示威活动：乔治·W.布什（George W. Bush）总统宣布美国对朝鲜半岛的新政策，包括谴责朝鲜是"邪恶轴心"（axis of evil）成员，以及美军军车在一次军事训练中碾死两名中学女生的悲剧。众多韩国人被激怒，因为他们认为布什的新政策挑起了与朝鲜的新的紧张关系，威胁到了其国家的安全利益。他们认为这两起事件代表的都是美国在不平等的双边关系中的主导地位。反美情绪和民族主义的纠葛此后一直出现在其他一些较小的事件中，也在流行文化的形式中得到了体现。② 2008

① 韩国前总统金大中在就职演说中提出的对朝三大原则：没有吞并的意图、不准许军事挑衅以及追求和平共存。——译注

② 2006年的院线大片《汉江怪物》（The Host）就被认为是一部反美影片，因为它暗指美军将有毒的化学物质排放进汉江。影片中，倾倒的化学品产生了可怕的怪物，它从汉江降临，威胁首尔市民。歌手兼活动家尹珉锡（Yun Min-Sŏk）写过一首反抗歌曲《去他的美国》（Fuckin' USA），其中歌词就提及了2002年的事件。

年反对美国牛肉进口的大规模示威活动赫然证明,反美情绪并未消亡,而是作为一种会引爆广大民众巨大抗议活动的事件驱动现象留存。对美国毒牛肉的恐惧和韩国政府的不作为致使许多人聚集在一起举行烛光守夜活动,参与者主要是此前不太显眼的群体,如家庭主妇和青少年,包括所谓的"烛光女孩"(candlelight girls)(Kim and Lee,2010;Schwartzman,2008)。考虑到韩国反美情绪的历史背景,可以认为人民对美国相关问题的高度敏感和反感,以及代表民族自主的强烈媒体化联结抗议形式,也刺激了对美籍韩裔媒体名人的批评态度和不时的负面行动,朴宰范和 Tablo 事件就是例子。

不久之前的一个事件使公众的愤怒达到了前所未有的程度。刘承俊(Yoo Seung-Jun),也叫史蒂夫·刘(Steve Yoo),是另一位 1.5 代美籍韩裔,他曾是成功的 K-Pop 偶像歌手和舞者,后来围绕他的兵役征召的争议使其一落千丈。2002 年,他放弃了韩国公民身份,成为美国公民。他成为外国公民这一选择使其获取了韩国军队义务豁免,该义务原定需服役 28 个月。他的兵役义务豁免引发了广泛抨击和公众愤怒,包括其唱片公司、广播电台和签约广告公司在内的广大阵线最终迫使他放弃了在韩国的职业生涯。他从一位榜样转而成为一个民族叛徒和"丑陋的美国人"的报道充斥着大量媒体,并随着司法部代表兵务厅拒绝其入境韩国,争议达到高潮。司法部将其定义为政府不欢迎的人(persona non grata),因其对公众利益构成潜在威胁,对年轻人有不良影响(Lee,2003)。

　　刘承俊逃避兵役的丑闻呈现了他者化过程角度的另一种明星地位流动边界和不稳定性，同时表明当一位民族流行偶像逃避其作为韩国公民的责任时，众人会感到民族安全受到威胁。征兵制已成为男性名人（不仅是名人）接受公众爱国主义观念考验的核心战场，这一事实意味着兵役在韩国特定历史和政治背景下的重要性。如文胜殊（Moon Seungsook，音译）所言，兵役是"国家在军事化现代性余波后动员性别化国民和公民身份现身的关键要素"（Moon, 2005, 9）。在此意义上，将韩国兵役视作年轻人的一种集体仪式可能并不夸张，他们必须强健身体并强化"民族思想"，这不仅是成为被社会接受的韩国公民的开始，而且是成为品德高尚并受人尊敬的家庭中的父亲、儿子、丈夫和公司员工的开始。在史蒂夫·刘等人的媒体报道中，可以看出媒体将其视为对韩国民族身份核心的背叛和严重侵犯，也是对"父权制意识形态"（Tsai, 2007, 146）及其父系家庭结构（patrilineal family structure）、从夫居制度（patrilocality）、孝道（filial piety）和异性恋男子气概（heterosexual masculinity）原则的重大打击。

　　异性恋是民族性的基石，支撑着人民对朴宰范令人反感的信息中的恐同观念的愤怒。主流媒体在稳定和颂扬军事化男子气概方面发挥了关键作用。《青年报告》（The Youth Report）是每周黄金时段播出的流行电视综艺节目，旨在通过召集应征者及其母亲和女友，以及名人，将强大的母子关系同母性、孝道和异性恋罗曼史的爱国主义形象相结合，在公众中宣传军队的正面

形象(Moon,2006)。众多流行偶像在服役期间中断或暂停事业、大量的聊天板和粉丝主页询问在服兵役的明星的名字、照片和服役期、粉丝后援会在其心爱的男性偶像被送去新兵营之前组织告别派对,从中也可以看出征兵制度对偶像流行娱乐的意识和形式结构的渗透程度。由于征召入伍的歌手必须完成平均约两年的服役期,大部分时间远离家人、亲戚和朋友,因此他不可能在这段时间内继续从事专业的流行音乐事业,也不可能在兵役结束后立刻重启事业。经纪公司在招募男练习生时必须考虑这方面的问题。由于兵役可以推迟7至9年,而且必须在30岁之前开始,因此大多数男性偶像在与经纪公司的合同到期后入伍。例如,JYP娱乐公司与旗下艺人商定的平均合同期为7年。7年之后,男艺人只能履行兵役或自谋生路,公司有机会开出新条件与那些最赚钱的艺人续约。

　　义务兵役制影响了男艺人的职业生命周期。这无疑是对成功事业的重大耽误,业内商业人士和政府官员估计,这将严重阻碍国家经济改善与韩流在亚洲地区的推进事业。为保持并加强以输出为导向的优势文化产品的生产和发行,战略规划讨论多次提及免除男明星的义务兵役的方案(Cho,2005;Allkpop,2008;《中央日报》,2010b)。① 显然,这些讨论(国家官员和业内代表间)既未带来任何可见的政策改变和法律修订,也未引发更广泛

① 例如,2008年,韩国文化体育观光部讨论了韩流明星,如 Rain,是否可以因其
　　作为韩国文化推广者的杰出作用而免除兵役(allkpop,2008)。

的公众讨论。这是因为当局担心会扩大征兵制度的不公平性，从而引燃人民对该敏感话题的愤怒。

　　围绕史蒂夫·刘的冲突表明，征兵制是（外国）公民身份和民族归属之间的一个结点。这一点对移民来说至关重要，比如拥有外国公民身份的韩裔，他们因职业或爱国主义而被束缚在自己的原籍国。征兵制是衡量好公民的标准，也是界定谁是真正韩国人的标准，公民权的概念不再仅仅从法律角度被定义，也受原生主义成分影响。血缘关系和民族归属感是韩国军事话语中民族主义辞藻的关键原则，引起更深刻的公众共鸣，表明作为韩国人和作为非韩国人之间的界限转移，导致公众和媒体不仅丑化原先被赞誉的公民，如史蒂夫·刘，而且还颂扬那些自愿参加韩国军队的人。文胜殊提及一个稀奇的例子：来自韩国移民群体的士兵，尽管是外国公民，却自愿返回韩国，以爱国行为履行作为韩国男人的军事义务。这是一个爱国主义范例，"有助于重燃原始韩国民族的强大神话［……］并超越一个人的永久居住地的地理位置或公民身份的法律地位"（Moon，2006，24）。

　　到目前为止，讨论已指出作为韩国大众文化领域中有限和扭曲的流动性的案例，美籍韩裔移民艺人有争议的身份必须在韩国政治和文化变化的大背景下理解。爱国主义（及其衍生的族群民族主义、民族、国民）和反美情绪（作为帝国主义政治、军事化现代性和全球竞争的影响）是复兴和重叠的路线，在千禧年的第一个十年里塑造韩国文化全球化境遇。引用斯图尔特·霍尔的话，如果将境遇理解为"复杂的历史特定的危机地形，就会

影响（但不均衡）特定的民族—社会形态整体"（引自 Grossberg，2010,41），且韩国社会应该是在"持续的紧急状态"下与现代性和全球化斗争。大众动员和公众不满的流行场所,存在于围绕着移民 K-Pop 明星的媒体八卦故事中,它们是这种境遇的接合,或者更确切地说,是其破裂的、冲突的、矛盾的和对抗性质的接合。必须考虑的另一个通过促进爱国和反美情绪的双重力量来贯穿和改变这种境遇的因素,是互联网作为韩国活跃的网络文化的核心数字技术的组织原则。

网络文化

在这一点上,我们只需提到在线网络和网络社区在塑造当今韩国流行乐迷文化方面的重要旨趣。此外,网民已经成为影响流行音乐事业的强大施事者。围绕朴宰范的公众争端的具体动态从两方面体现了网民的赋权。在第一阶段,黑粉（被朴宰范的言论激怒）发声并构建了公共领域,以期将他们的愤怒矛头对准这位流行明星及其公司。在第二阶段,粉丝们通过支持他们的偶像明星、对抗黑粉及经纪公司等来收复公共领域。在公共领域分裂和分化为粉丝和黑粉的过程中,经纪公司无论如何都会遭受严厉批评。顶着如此巨大的压力,该公司不得不接受将其最赚钱的人才之一从名册中剔除,并重新商定与其粉丝的关系。网民对娱乐经纪公司控制权增加所产生的妥协效应表明,该行业对消费者的认知发生了实质性转移,并重构了粉丝和经纪公司之间的关系。

在朴宰范争端的过程中，关于互联网粉丝的批判性讨论强调了在线网络的巨大影响力——它本应猛烈迅速地影响社会和个人生活。这进一步表明，明星和粉丝之间的关系也发生了实质性转移。以下略有争议的一位评论员的言论说明了这一点：

> 在互联网的早期，对流行明星的攻击主要是为了减轻现实中的相对剥夺感，而现在攻击背后的意识形态已经进入了一个新阶段。强大的青少年群体希望按照他们的设计来创造一个世界和其化身［明星］。网络评论不再是"观点"，而是造物主的"命令"。鉴于互联网和青少年这两个元素的先天本质，流行品味的变化周期和持续时间会越来越短。毕竟，我们这个时代的大众文化已经成为一个不可预测的变化领域。
>
> （Kim, 2010b）

此造物主—化身的隐喻所涉及的根本问题是网络霸凌问题。虽然不是韩国独有的现象，但网络霸凌已成为网络消费者赋权的负面影响。然而，韩国独有的似乎是"反对网站"（anti-site）的存在和普及，这是上演网络欺凌的关键阵地。金贤熙（Kim Hyunhee，音译）将反对网站归类为三类网络消费者运动之一（仅次于信息提供者［information provider］和在线消费者群体［online consumer group］）。她指出，反对网站的赋权功能使用户能够主张消费者权利，表达对某些公司和产品的不满与抵制（Kim, 2003）。自 1999 年韩国首个反对网站（名为"有意退出

兑发银行组织"［Group of People Who Would Like to Quit
Goldbank］）建站以来,反对网站激增,现如今涵盖了众多问题,
包括对政治家、名人和流行偶像的批评。围绕朴宰范和 Tablo
的争端,以及涉及的反对网站的特殊意义,显示出韩国网络霸
凌(作为一个严肃社会问题)的发展程度;新闻、谣言和恶意信
息的流通如何加速、扩散并最终导致不可逆的后果;以及社会
压力如何产生并强加给明星和名人。鉴于韩国是经济合作与
发展组织国家中自杀率最高的国家,且名人自杀比例相对较
高,这一点因此更加重要。① 2008 年,著名电影和电视剧演员崔
真实的自杀事件在韩国国民大会(National Assembly)引发了一
场关于网络霸凌和互联网错误信息的讨论。因此,《促进信息和
通信网络利用和用户保护法》(Act on the Promotion of Information
and Communications Network Utilization and User Protection)修正
案于 2009 年 4 月生效,韩国至此成为首个实施实名登记制度的
国家。该制度要求每天访问量超过 10 万的网站需要让其用户
在留言板和聊天室上发表评论前输入身份证号。这一监管行为
对于部分群体具有一定的排他性影响,如没有身份证号的人,比
如外国人和境外用户,以及不能或不愿披露个人用户信息的国

① 2009 年经合组织报告表明韩国的自杀率在十年内急速增长,韩国成为经合组
　织国家中自杀率最高的国家,每 10 万人中就有约 22 人死于自杀(经合组织,
　2009,126)。韩国统计报告显示的自杀率则更高,认为名人文化影响日益增
　长,知名人士的自杀人数是造成该比率上升的原因之一(Cho,2010)。

际网站运营商。① 在 Tablo 事件中，实名制有助于警方识别那些在网上幕后操纵诽谤活动的博主。由于 Tablo 反对网站的所有者原来是一个输入了一名韩国公民的被盗注册号码的美国公民，该事件表明，该制度几乎无法避免网络霸凌，反而会导致新的犯罪形式。

在本节中，我以美籍韩裔 K-Pop 明星为冲突场所，探究了扰乱和干扰移民明星跨国流动的约束力量。借助围绕其丑闻的媒体报道，我解释了他们在韩国社会中的暧昧角色，试图在更广泛的社会政治背景下定位其具体意义。在描述韩国社会的三轨迹，即爱国主义、反美情绪和网络文化时，我试图构建塑造当代韩国的文化生活和全球化概念的交织（尽管只是草图）。那些移民偶像的争议性角色，他们跌落神坛的机制，以及他们从榜样到公共威胁的转变，必须被理解为此交织的结果并与之纠缠、融合，同时对其干扰。下一节将解释个人生活是如何在此交织中得以实现的。通过追踪一位不断往返美韩的 K-Pop 偶像的生平路线和经历，该节将重点关注文化差异和移民转型方面的问题。②

① 例如，谷歌的韩国分部以言论自由为由，拒绝实施该制度。最终，谷歌没有完全关闭其视频门户网站 YouTube，而只是取消了某些功能，如视频上传和评论功能。韩国用户会通过切换 YouTube 的美国站或其他国家站点的方式继续上传视频（Oh and Larson，2011）。

② 此描述旨在将文化转型和异化两方面作为更广泛的美籍韩裔移居过程的结构性组成。通过与 K-Pop 制作人、音乐商业工作者和音乐人的美籍韩裔的额外访谈和闲谈，我能够对此以及核心论点（他者的辩证法）进行重新评估和证实。

移居起来！

朱珉奎和 K-Pop 的韩国化/他者化机器

　　我在 12 月一个晴朗的日子里与朱珉奎相遇。他选择了梨泰院的一家咖啡馆作为我们的会面场所,梨泰院是首尔的一个区域,是韩美问题关系的最佳象征。由于附近有该国最大的美军基地龙山驻军基地,梨泰院已发展成臭名昭著的美国士兵和平民的居住、购物和夜生活区,也逐渐吸引了其他外籍人士和游客。梨泰院拥有大量混杂的移民人口、酒吧、夜总会和妓院,是首尔市中心的一块异类外国人娱乐飞地。这里是韩国与外国文化的接触区,是对美国在韩国的实际存在的提醒,是通往美国流行文化之路,是高犯罪率和卖淫率的社会冲突空间,也是象征着西方文化的自由和颓废之所,许多韩国人对其褒贬不一。我们落座的咖啡馆,常有富裕的城市居民和韩国上流社会家庭光顾,他们在时尚的国际大都市氛围中享用午餐和咖啡。这家咖啡馆提供自己的停车服务,并售卖地中海美食、法国糕点、德国烘焙食品和意大利冰激凌等。空气中流淌着舒缓的古典音乐。

　　朱珉奎,33 岁,是韩国快节奏音乐行业中的资深人士,也是偶像流行音乐中所有一鸣惊人和昙花一现的职业生涯的反例。他的面部和身体外观似乎青春永驻,与最近韩国流行文化趋势中出现的令人瞩目的男子气概(Jung,2011)并不相似。他也不是典型的裴勇俊式的"花美男"(kkonminam 꽃미남)或 Rain 式的

"肌肉发达却可爱的男性偶像"。不过，他算是妈朋儿，是一位举止得体、长相俊俏、不矜不伐、才华横溢的歌手和演员，尽管他已进入业内15年，但每每发行专辑时，仍然是畅销歌手之一。作为一名美籍韩裔艺人，他代表的是K-Pop的全球化议程，他从一个海归人员的角度经历了演艺界的起伏，是美国和韩国文化十字路口的"鲑鱼"。他出生于加利福尼亚，随父母和哥哥搬到美国东海岸，在新泽西度过了他的童年和高中时代。他于1999年作为SM娱乐公司旗下R&B二人组飞行青少年的演唱和说唱担当出道，并于2006年开始其单飞生涯。虽然作为流行偶像的他一定是一位训练有素的谈话者，但我惊讶于他的谈吐不是平淡、算计、有距离的（从坏的方面来说是专业的），而是亲切、直接、接地气的。他坦率地谈及在美国的成长经历，如何不得不遵守韩国的习俗，不得不与父母说韩语。他谈及同美国流行音乐的音乐接触，特别是对迈克尔·杰克逊的崇拜，他是如何通过年少时的女友的表弟从韩国带来的CD而接触到韩国流行音乐组合，如徐太志、Deux和Solid。他谈及他最初的梦想是成为百老汇的音乐剧演员。他是在纽约市的一位朋友那里偶然发现了K-Pop，这位朋友在其不知情的情况下为他报名参加了兄弟娱乐公司（Brothers Entertainment）的试镜活动。这家选秀公司是美籍韩裔进入韩国音乐界的敲门砖，他们签下了他，后来帮助他获得了试镜机会和SM娱乐公司的合同。最终，是美国的种族主义迫使他在韩国追求职业发展。在后来的一次杂志采访中，他如是说："刚起步的时候，我就意识到美国的种族主义和偏见太甚，美国

市场还没准备好接受亚洲艺人。当时我的声乐导师试图帮我争取合约,但每个唱片公司都这样:'别,我们要找的是黑人艺人或者白人艺人。'所以我别无选择。"(《韩美期刊》[*KoreAm*],2011)

高中毕业后,他来到韩国,经过 6 个月的练习后,以飞行青少年组合出道,音乐公司计划将组合作为第一个从流行偶像男团和女团领域中突围的团体。"他们希望我们成为一个 R&B 民谣组合,一个'真正能唱歌的组合'类型的团体。"(朱珉奎,私人沟通,2010 年 12 月 6 日)他的英语母语人士身份似乎对公司未来的营销计划非常重要。

> 尽管在 K-Pop 市场上有一些侨胞,但没有多少侨胞能说流利的英语。因此,这就是他们真正满意的地方。他们发现了我,甚至是在我签约之前。"好的,你英语说得很好,飞行青少年进行国际巡演的话,这会很有帮助,因为一位成员能说流利的韩语,一位成员能说流利的英语。"因此,我想,这对他们来说是一件新鲜事。
>
> (朱珉奎,私人沟通,2010 年 12 月 6 日)

虽然二人在 SM 娱乐公司旗下从未扩展国外市场业务,但朱珉奎的侨胞身份促进了该公司在国内市场的全球参与者形象的塑造。

年轻的外国偶像志愿生(朱珉奎到韩国时是 17 岁)在踏入韩国偶像行业时必须面对哪些问题、文化鸿沟和转型? 朱珉奎的叙述揭示出转型的三方面,可以概括为围绕韩国偶像体系组织的纪

律机制的关键话题。在韩国,每个人都需要满足这些要求才能成为流行偶像,但对外国人来说,这些要求似乎更为严苛,以文化障碍的形式出现,需要通过文化调适的过程克服,或者像朱珉奎所说的,"韩国化过程"(Koreanizing process)。第一,韩语能力。虽然朱珉奎在家和父母用韩语交流,但他承认他的韩语技能不足以应付专业娱乐活动。在试镜过程中,他被问及韩语水平如何,"因为在这个国家,作为侨胞,他们希望你多少能说点韩语。但当时我的韩语很差,所以从语言能力上讲,我真的不行"(朱珉奎,私人沟通,2010 年 12 月 6 日)。因此,韩语练习成为他常规练习的一部分。第二,流行偶像的形象由资本主义工作伦理的要求所塑造。"努力学习/工作!"(yǒlsimhi kongbuhae/irhae! 열심히 공부해/일해!)是韩国社会中教育和服务相关部门的盛行口号(针对从小学生到公司员工的所有人)。偶像体系也贯彻了这句口号,练习生在被选为出道者之前的严格日程安排便是最佳说明。朱珉奎对其练习期间的日常作息作了印象描述:

　　那时候不容易啊。我早上七点起床,有时甚至没法吃早餐,因为太累了,真的不想吃。只想去练习。八点就到了工作室,前两个小时,我们练习舞蹈,然后可能吃一点午餐,然后又练习两个小时的舞蹈,然后回到办公室进行一小时的声乐训练,和一小时的口语训练。对我而言,必须学习说韩语,不是那种表演似的说韩语,而是用韩语在镜头前展示自己。我们最后还会进行一些舞蹈练习。我们有两位不同

的舞蹈导师，一位更注重编舞，一位更多是 B-boy，自由式。然后我们在晚上会和一位创作人碰头，他会听我们唱歌，观察我们的风格。这就是每天的日常，几乎从早上七点开始，一直到晚上十点或十一点才到家。即使我们回到家——尽管很累，但我们年轻呀，我们知道必须要练习，所以回到家，洗个澡，又在家里练习，然后凌晨两点睡觉，到早上又去工作。

（朱珉奎，私人沟通，2010 年 12 月 6 日）

像朱珉奎这里描述的那样，一天 14 个小时，对于韩国青少年来说不足为奇，他们在高中时期也经历着类似的密集日程。尽管娱乐业领域通常竞争激烈，艰苦的偶像练习给韩国青少年带来了压力，但似乎显而易见的是，那些没经历过持久彻底的学习时间、有着不同教育体系出身和不同心性的孩子们必须更加努力以适应韩国的学习文化。第三个方面泛指新儒家（Neo-Confucian）准则，如孝（hyo 효）和忠（ch'ung 충），尤其是韩国商业公司中家长式领导的作用。等级制度和资历的准则已经渗透到韩国日常生活的诸多角落，其中包括商业公司，在这些公司中，雇主和雇员之间以及同事之间的关系由等级制度和年龄决定。朱珉奎回忆起年轻员工的行为，他们应该对其领导和年长的同事表示尊重和忠诚，这是与美国商业文化的主要区别，也是他必须应付的最大问题。

对我来说有点难，因为他们[前辈]认为"这家伙在这个

公司工作才三个月，我在这里工作都一两年了，他跟我说话
就像我是他孩子什么的"。一开始我并没有真正融入其中，
不过后来习惯了，整个韩国的生活方式。［……］在美国，
即使有人比你年长，你也可以打打闹闹，开开玩笑等等。在
这里，当有人比你年纪大时，他们就会告诉你因为他年纪
大，你不应该这样说。你必须尊重这个人。但在美国，就无
关尊重了。如果你在一个人身边很舒服，他是你的朋友，你
就可以随便说什么。这在一开始对我来说也很难，因为我
总是会说"什么？"①这样的话。［他们会说］"你不应该在他
面前说这个，他比你年长"或"她比你年长"。我会说："哦，
很抱歉，我之前不知道。"所以你慢慢地就了解了。这是一
个学习的过程。

（朱珉奎，私人沟通，2010 年 12 月 6 日）

他强调在确定一个人的社会地位方面的关系准则是韩国文化的
一个关键特征。后辈（hubae 후배）和前辈（sǒnbae 선배）之间的
关系会使年龄等级复杂化，因为这不一定是由年龄决定的，而是
由进入公司（或大学）的年份决定。

　　［……］文化截然不同。在韩国，有前辈、后辈，有哥哥
（hyǒng 형②）、姐姐（nuna 누나③），但在美国，没有这些，你

① 此处为不加敬语词的说法。——译注
② 韩语中男性对兄长的称谓。——译注
③ 韩语中男性对姐姐的称谓。——译注

懂吧？所以这些事情,甚至这些小事都非常重要,比如,我
在美国的表亲和朋友来到韩国,他们仍然没搞清楚这些东
西。为什么我必须要对一个称作"前辈"的人更加尊重？即
使他们是同龄人,但因为他是前辈,你就得把他当成前辈。
最初,我难以理解,但现在**我的身体**已经习惯了整个生活。
这并不是我给自己洗脑,而是现在习惯了。

<div align="right">(朱珉奎,私人沟通,2010 年 12 月 6 日,重点后加)</div>

意外的是,他用"现在我的身体已经习惯了整个生活"来描述转
变的过程。显而易见,他从根本上感知到了无法轻易跨越的文
化鸿沟。多年来,他必须将这些新的行为准则内化为自己的一
部分,不得不将其作为一套无意识的规则刻进自己的骨子里,以
避免与公司其他员工发生冲突。朱珉奎的故事关注的是一个更
普遍的方面,即在韩国务工的美籍韩裔面前的一道系统性障碍。
虽然朱珉奎在家中接受韩式教育,因此熟悉对长辈的忠孝,但他
无法轻易将其应用至专业的商业环境。"我会称我的兄长哥哥,
但前辈、后辈这种,之前并不熟悉。我是在这里学到的。"(朱珉
奎,私人沟通,2010 年 12 月 6 日)显然,韩国企业文化规则与家
庭生活规则不尽相同。此外,大多数从美国的高中、高职、大学
毕业后就进入韩国就业市场的美籍韩裔,面临着与闭环的商业
导向关系纽带的文化实践相隔绝的劣势,许多韩国人在学生时
代便已开始与此周旋。最后,有意思的是看到新的行为规则、对
话技巧和思维方式,即韩国化过程,如何让他具有在两种文化之

间顺利转换的灵活性，并干预和改变了他之前对尊重长辈的态度。

> 因为我已经在这里待了 12 年，我知道怎么样是美国化，也知道什么是韩国化。所以，当我跟韩国朋友、哥哥和姐姐在一起时，我知道如何在他们面前处事。而当我和美国朋友在一起时，我就会更加不受拘束，不加掩饰。我可以切换自如，但有一点不好的是，当我在美国时，我没有真正让别人叫我哥哥（형或오빠［oppa］①），或者让小辈尊重长辈。但是现在，因为我在韩国待了这么久，我回到家里，看到年轻的韩国人，然后他们就叫我的名，比如"嘿，布赖恩！"然后我问："你几岁？"他说："17 岁。"我问："你知道我几岁吗，［但你还是说］嘿。"知道吧？我以前不是这样的，但在这个国家生活了很长时间后，这就变成了你的一部分。
>
> （朱珉奎，私人沟通，2010 年 12 月 6 日）

按照朱珉奎的解释，韩语能力、勤勉的职业道德，以及企业商业文化中的等级和关系价值体系，是每个在 K-Pop 偶像体系中追求事业的人都需要顺应的固有特征和要求，然而这些都是移民艺人的异化根源。

不仅朱珉奎的音乐公司，还有主流媒体都利用了其侨胞身份及其作为名人和文化掮客的角色，他在美韩文化中都算国内

① 韩语中女性对兄长的称谓。——译注

人。最重要的是,他作为阿里郎电视台的电视节目《韩国我的家》(*Homey Korea*)的主持人出镜,阿里郎电视台是一家面向全球英语观众播出的韩国广播公司。在这一旨在向外国人介绍韩国文化的节目中,他实际上是作为文化翻译的角色出镜,向其美国朋友和电视同行介绍、解释并讨论韩国的传统习俗、日常生活情况及用语。被韩国化并不能使其免于成为被歧视的对象。正如我们在其他偶像歌手身上所见,2002 年前后,由于美军坦克致两名少女死亡,韩国公众的反美情绪迅速高涨,这种"他者"态势将其淹没。朱珉奎回忆起当时的情况及其引发的争议。

> 那时候问题严重,韩国人让美国士兵离开韩国,争议非常大,有一次我在一个广播节目中提及此事。当然,由于我来自美国,当时的 DJ 问我,比如:"你对这种情况有什么看法?"我由衷地表达了我的真实想法,没有站队美国,也没有站队韩国。当时韩国人对美国抱着满腔怒火,而我说:"你懂吧? 我确实觉得,即使这些人无意杀害了那两名女孩,也不应该把两个人的事故怪罪到一个国家头上。他们应该承担责任,要对自己的行为负责。但因为这两个人,你不能恨整个国家。你懂吧?"在我说了那句话之后——那是个直播节目——我们收到实时电子邮件说,"滚回美国""我们恨你""去死吧"等等的。形势艰难。六个月来,我一直收到这样的邮件。幸运的是,我留在了韩国,坚持到底,但这件事

让我清楚了很多事。我从这件事中成长，因为我在想，在这个国家，你必须谨慎发言。人们不会仅仅因为你来自另一个国家就把你当作神，就像"啊，你身份特殊，是美国来的"。不会，他们就是等，等你犯错误，这样他们就可以奚落你。[……]如果你不是纯正韩国人，你必须小心言辞。在美国，你有言论自由，你可以在电视上不小心说骂人的话，人们仍然会喜欢你。在这里，就像你说错了一件事，所有人都会记恨你。这就是最大的区别。

（朱珉奎，私人沟通，2010 年 12 月 6 日）

朱珉奎的叙述再次证明，爱国主义和反美情绪的席卷力量，使得韩国公众对韩国民族性问题和对美籍韩裔名人的情感反应高度敏感。在认识到其公认的反民族主义言论后，公众从对他作为 K-Pop 偶像的崇拜转变到指责他是外国人，这只有通过调动族群身份的基本本质主义概念才能实现。但如朱珉奎所言，纯正韩国人意味着什么呢？纳迪娅·金（Nadia Kim）分析了年轻美籍韩裔的移民动态，他们在自己的民族故土成为文化上的外乡人，"因为他们长着一张'韩国脸'，但不说韩语，不了解韩国历史、儒家规范、衣着和举止风格"（Kim, 2009, 307）。朱珉奎明显就是如此，因为无论是基于血缘的韩国民族性还是经过艰苦训练的语言和行为技能，这些特征他都有。他向文化局内人的转变过程足够成功，这使他成为 K-Pop 偶像，但还不足以使他成为纯正韩国人。他的美国公民身份和出生地并不是与韩国身份不符的

决定性特征(自愿移民应征者的存在也证明了这一点)。相反,
与韩国性的构建不可分割地纠缠在一起的是民族主义意识形
态。然而,民族主义意识形态从来都不稳定,虽然其在韩国的现
代历史中有不同形式,但在 21 世纪 00 年代的自由主义政府统
治下,民族主义意识形态重新与对美批评态度深度交融,并渗透
到韩国社会中广泛的反美情绪中。在这个意义上,作为纯正韩
国人意味着要反对美国的一切。美籍韩裔陷入了一种话语交锋
中,通过跨越韩美身份,他们暴露了社会的内在冲突。

朱珉奎是 K-Pop 中韩国化他者辩证的突出代表。他很可能
是首个维持如此长的职业生涯,并且仍然是偶像流行音乐事业
中活跃且成功的美籍韩裔。他成功的先决条件有两个纠缠在一
起的因素:通过强调其外来性(贩卖他者)资本化其侨胞身份和
通过转变为真正的韩国人(韩国化)克服其外国人身份。K-Pop
体系,特别是练习体系,是塑造、控制并管理其青少年练习生身
体和精神素质的训练机器。当移民艺人进入该体系时,"温顺身
体"(docile body)(Foucault,1995,135)的制造便多了另一个概
念,成为一个移民获得、采用和内化某些技能和价值观的场所,
这些技能和价值观是(成为)韩国文化的表征。根据朱珉奎的经
验,韩语技能、勤勉的职业道德和新儒家渗透的商业规范是约
束、改造和韩国化移民身体的关键特征。

尽管 K-Pop 经历变革,但它仍是一个公共舞台,在这里,"他
者"动态并未消失,而是在民族主义的狂热中爆发出巨大的公众
呼声。因此,朱珉奎体现的是一种辩证意义上的双重他者,作为

最初不得不努力成为他者（完全的韩国人）的人，他同时被韩国公众和媒体功能化，并不时被提醒他是他们的他者（美国人）。这种机制与美籍亚裔的双重疏离（既不是真正的亚洲人，也不是真正的美国人）相对应，必须将其置于更广泛的移民和种族研究的话语中。就这一点而言，美国的美籍亚裔面临着在种族上被定型为亚洲人并被边缘化为"假美国人"（inauthentic Americans）（Kim，2009，306）的问题，他们或被正向视为模范少数民族，或往往被负向视为"永远的外国人"（forever foreigners）（Tuan，1998），但在其民族故土，他们被贴上了文化外乡人的标签。纳迪娅·金了解到，去韩国旅行的年轻美籍韩裔将故乡定义为"其民族根源和祖先之地，但不一定是文化熟悉和归属之地"（Kim，2009，321）。因其故乡之行和遭遇的文化差异，他们最终认定美国更有家的感觉。

　　然而，朱珉奎承认，在韩国生活并工作了超12年后，韩国依然成了他的家，让他感到舒适的地方。同时，他学会了如何应对公众威胁、成见和歧视，他获得了对可能的文化冲突的软性知觉，他知道如何表现，说什么，不说什么，以避免公众愤怒。谨慎和自我审查是其侨胞名人身份所拥有的内在安全体系的主导原则。再加上朱珉奎在其职业生涯中所经历的"他者"动态和身份危机的时刻，尽管他熟悉韩国文化，但这些似乎使他有资格成为一位"边缘化的世界主义者"（marginalized cosmopolitan）（Park，2004，134），时而会对美国文化及韩国文化感到疏离或至少是怀疑。如乌尔夫·汉纳兹（Ulf Hannerz）所说，"世界主义者可能会

拥抱外来文化,但不会为其付出。他始终都知道出口的位置"
(Hannerz,1996,104)。在这个意义上,朱珉奎(和他的许多美籍
韩裔同事)可以被称为世界主义者,但由于他经历了与韩国人的
爱国主义和反美情绪的个人和文化的斗争,他已展示了选择留
下的必要条件。

结语:发扬与违背民族想象

　　本章探讨了组织、控制和扭曲韩国偶像流行音乐制造中艺
人跨国流动的多种力量,揭露了移民偶像,尤其是美籍韩裔,已
发展成为韩国娱乐和音乐产业全球化事业的最瞩目的标志。由
于制作公司和经纪公司对于为国内外市场资本化移民艺人已专
业熟练并采取了新战略(如本地化战略),因此移民流行偶像标
志着韩国流行音乐制造的重大转变。同时,由于其代表的是转
型的民族景观,往往伴随着韩国社会的多元文化主义的积极概
念,所以他们作为外国国民或文化外国人的角色成为挑战和重
新商定韩国和外国身份之间边界的流行角度。通过对偶像生产
形成的批判性研究,以及关注美籍韩裔的矛盾角色,本章阐述了
K-Pop 中族群性(ethnicity)和混杂性(hybridity)的制造如何产生
新排斥形式、不对称和他者动态。在本章结语中,我想强调似乎
表明了 K-Pop 跨国议程现状之特征的四个方面,并将移民艺人
的流动话语与民族想象的制造联系起来。

　　构成本章的总体论点的第一点主张是,被韩国娱乐业吸收

的移民艺人必须符合由 K-Pop 构建并发扬的民族想象。然而，K-Pop 本身必须被视为一个由话语、视觉和听觉策略构成的符号制度。艺人们必须通过接受、采纳和内化(韩国化)韩国的现代化和全球化的文化准则和固有的民族主义意识形态，将自己转变为真正的或正宗的韩国人。朱珉奎的例子展现了娱乐业如何推波助澜，将这种意识形态刻入骨髓，驯化艺人，以及如何组织并塑造文化价值、审美理想和身体实践。语言技能、资本主义工作伦理和新儒家规范是 K-Pop 事业的文化支柱，是对更多公开本质化特征的补充，如韩国族群性和民族性。如那些非韩裔的外国偶像歌手的存在所证明的那样，韩国族群性和民族性不再是追求韩国流行音乐事业的强制性特征，从而标志着从韩国 20 世纪 90 年代前流行音乐的族群亲近性和狭隘主义的巨大转移。然而，除这种文化价值挪用(属于移民转型)以外，民族归属感(作为民族意识形态的表现形式)仍然是(而且可能是加强了)成为流行偶像的前提条件。围绕着美籍韩裔艺人的公开丑闻表明，包容和排斥的动力植根于民族归属感的问题和那些与民族想象相关的文化准则。如果流行明星违反了这些准则，他们就会被排除在圈子之外——无论是男团、经纪公司、粉丝社区、韩国公众，还是韩国民族国家等。所有这些都符合朴宰范事件。移民艺人是将"自我"和"他者"动态表现得淋漓尽致的突出位置。

　　第二，族群性同时促进和阻碍 K-Pop 事业。中国流行偶像出现在 K-Pop 中证明了该行业对外国人的相对开放性。韩国公

司利用其族群外来性以展示自身全球参与者的形象,他们象征
着韩国的文化力量和成为亚洲地区霸权力量的愿景。同样地,
颂扬所谓的多元文化(或混血)明星,也是为了将韩国描绘成一
个多元文化的社会,从而对外国人开放包容。然而,移民歌手的
选择和表现,表明进入韩国娱乐业的跨国流动的系统不对称,韩
国娱乐业从种族上就偏向于具有亚洲基因的人。族群性主要基
于肤色等级和对亚洲面孔的刻板印象,是所有不符合该行业身
份政治的人面临的障碍。这就是移民歌手要么是海外韩裔(侨
胞),要么是来自东亚或东南亚地区(中国、菲律宾、泰国等)的外
来族群人士的原因。例如,在偶像流行音乐中,这些人从来不是
白人或黑人。黑人/白人不对称,以及黑人歌手的边缘化,在多
元文化明星中显而易见。那些有非洲血统的人发现自己大多受
困于音乐领域的次要位置。可以说,偶像流行音乐体系作为一
个韩国化机器的功能,将移民青少年转变为特定经济和政治利
益的表征,几乎没有留下任何批评民族想象的空间。在这个意
义上,K-Pop 中的移民表征和韩国移民人士境况之间的分裂仍是
最明显的。移民名人并不代表移民人士的利益。他们代表的不
是外国人而是韩国人,因其推动了将韩国呈现为一个全球化国
家的民族想象。这种无声性的原因也可能在于阶级问题,因为
这些艺人大多来自其祖国的城市中产阶级或精英家庭。虽然他
们在自己的祖国提升了 K-Pop 和韩国文化的利益(如泰国的尼
坤),但对移民工作者(如来自泰国)的境况没有明显影响。

 第三,K-Pop 行业参与了对混杂性的制造,因娱乐公司从资

本化并宣传美籍韩裔作为全球偶像和文化掮客中获益。围绕美籍韩裔流行歌手的媒体丑闻表明，K-Pop是行业利益与韩国公众的民族主义利益发生冲突的舞台，流行偶像的跨国流动性可能会被迅速打乱。在这个意义上，K-Pop作为一种他者化机器发挥作用。朴宰范争端明确表明，其起因和动态无法在音乐领域的解释框架内得到充分理解。相反，必须将其视作深埋在新千年头十年中最具影响力的更广泛的历史轨迹交织中，特定社会政治力量的结果。本章明确了三种最重要的社会政治力量。爱国主义（或族群民族主义）、反美情绪和网络文化构建了这种境遇的交织与纠葛，重新确定了需要保护民族想象免受外部威胁的条件。正是这些更广泛的结构性力量的相互作用，协调了包容和排斥的机制，重新商定了社会群体内可接受的言辞（或可以做的事）同不能接受的话语/行动之间的界限。围绕着美籍韩裔流行偶像的丑闻媒体报道表明，看似无害的话语可以瞬间引起公众骚动。这些爆发症状证明韩国人生活在持续的紧急状态和高度警惕之中。在此，可以补充的是，韩国军事化男子气概形式的性别化爱国主义，可以说明对朴宰范民族嘲讽言论的不对称认识。韩国的公共话语在使用和接受"某某是同性恋"的表述中构建了文化差异。该句子虽明显带有歧视性，但在美国已是一个普遍的青年文化俚语，大多用于表达对事物的厌恶。然而，在韩国，这直接就是一种恐同概念。由于同性恋在韩国基本上是一个社会禁忌，在公共空间几近隐形，所以这句话必然被视作对与异性恋男子气概观念紧密相关的国家地位概念的严重攻击。

最后,本章以移民偶像作为主要研究对象,揭示了不能将明星仅仅视为个人成就的结果(粉丝也不能被视作病态的大众的表现)。朴宰范争端表明,音乐公司、明星和粉丝之间保持着密切的互惠关系,而不是被优越的音乐产业疏离、牵扯并操纵。这代表音乐公司并不是游戏中的主导施事者,而是必须不断与其他各方在权力关系中谈判并斗争,映射出韩国许多粉丝后援会的存在与活跃行动。尽管后援会属于经纪公司,且因此在结构与财务上依赖于公司,但其有时会创造自己的政策与抵制措施,以保护偶像免受不当的压迫管理。除此之外,网络文化和网民已经成为影响流行音乐商业的强大施事者。朴宰范争端表明了网民如何声讨并构建公共领域,该领域如何被粉丝们通过抗议重新夺回而变得两极化,以及谣言和恶意信息的流通如何加速、扩散,并最终导致了不可逆的后果。网络霸凌作为韩国活跃的数字经济的一个弊端,已发展成为对明星和名人产生并施加社会压力的一个重要因素,且因此能够通过重新定向、扭曲,甚至摧毁个人的职业生涯以重塑明星的构成要素。

参考文献

2PM Always. 2009. "Jaebeom's Apology Statement"(《宰范的道歉声明》). *2PM Always* Blog (2PM Always 博客). Accessed September 12, 2011. http://2pmalways. com/index/index. php? option = com _ content&view = article&id = 162%3Ajaebeoms-apology-statement&catid = 40%

3Aeng-article-interview&Itemid = 110

10Magazine. 2010. "Bernie Cho: President of DFSB Collective"（《赵洙光：DFSB 联合总裁》）. *10 Magazine Korea*（《10 杂志韩版》）. March 15. Accessed October 30. http://www. 10mag. com/bernie-cho-10questions/

Alive not dead. 2009. "It's still 1:59pm. It's a Scary World"（《还是 1：59。可怕的世界!》）. *Alive Not Dead* Blog（Alive Not Dead 博客）. Accessed October 31, 2014. http://www. alivenotdead. com/katie_x/It-s-still1-59pm-It-s-a-scary-World-profile-775279. html

Allkpop. 2008. "Rain and Male Hallyu Stars Exempt from Military Service"（《Rain 和男性韩流明星免服兵役》）. *Allkpop*. Accessed October 29, 2014. http://www. allkpop. com/2008/06/rain_and_ male_hallyu_stars_ exempt_from_military_service

Anderson, Benedict. 1983. *Imagined Communities : Reflections on the Origin and Spread of Nationalism*（《想像的共同体：民族主义的起源与散布》）. London: Verso.

Aoyagi, Hiroshi. 2005. *Islands of Eight Million Smiles : Idol Performance and Symbolic Production in Contemporary Japan*（《八百万微笑之岛：当代日本的偶像表演和符号生产》）. Cambridge, MA.: Harvard University Press.

Appadurai, Arjun. 2010. "How Histories Make Geographies: Circulation and Context in a Global Perspective"（《历史如何塑造地理：流通与语境的全球观》）. *Transcultural Studies*（《跨文化研究》）1/1：4 - 13.

Arirang National. 2009. "Reactions to the 2PM Lead Singer Park Jae-Beom Controversy"（《2PM 队长朴宰范争端的反应视频》）. Video clip. *Arirang. Korea International Broadcasting Foundation*（阿里郎，韩国国际放送交流财团），September 21. Accessed October 20, 2014. http://www. arirang. co. kr/News/ News _ View. asp? nseq = 95370&code = Ne2&category = 2

Augé，Marc. 1995. *Non-Places：Introduction to an Anthropology of Supermodernity*（《非场所：超现代人类学导论》）. London/New York：Verso.

BBC News. 1998. "Koreans Give Up Their Gold to Help Their Country"（《韩国人献金救国》）. *BBC News*（英国广播公司新闻），January 14. Accessed October 23, 2014. http://news. bbc. co. uk/2/hi/world/ analysis/47496. stm

CERD. 2007. "Concluding Observations of the Committee on the Elimination of Racial Discrimination，Republic of Korea"（《韩国消除种族歧视委员会结论性意见》）. Report of the UN International Convention on the Elimination of all Forms of Racial Discrimination（《联合国消除一切形式种族歧视国际公约报告》）（CERD/C/ KOR/CO/14）. Geneva：United Nations，1 - 6.

Cho，Hae-Joang. 2005. "Reading the 'Korean Wave' as a Sign of Global Shift"（《解读韩流——全球转移信号》）. *Korea Journal*（《韩国杂志》）45/4：147 - 182.

Cho，Hae-Joang. 2007. "You're Entrapped in an Imaginary Well：The Formation of Subjectivity within Compressed Development—a Feminist

Critique of Modernity and Korean Culture"（《困于想象之井：压缩发展中的主体性形态——现代性和韩国文化的女性主义批评》）. In *The Inter-Asia Cultural Studies Reader*（《亚际文化研究读本》）. Edited by Kuan Hsing Chen and Beng Huat Chua, 291 - 309. London/New York: Routledge.

Cho, Jin-Seo. 2010. "Suicides Double in 10 Years to World's Highest"（《自杀率十年内翻番达世界最高》）. *Korea Times*（《韩国时报》）, September 9. Accessed October 31, 2014. http://www. koreatimes. co. kr/ www/ news/biz/2010/09/123_72820. html

Cho, Seung-Ho, and Jee-Young Chung. 2009. "We Want our MTV: Glocalisation of Content in China, Korea and Japan"（《我们需要自己的 MTV：中国、韩国与日本的内容全球地方化》）. *Critical Arts*（《批判艺术》）23/3: 321 - 341.

Du Gay, Paul, ed. 1997. *Production of Culture/Culture of Production*（《文化的生产/生产的文化》）. London: Sage.

Em, Henry H. 1999. "Minjok as a Modern and Democratic Construct: Sin Ch'aeho's Historiography"（《现代民主构建的民族：申采浩编史》）. In *Colonial Modernity in Korea*（《韩国的殖民现代性》）, Edited by Gi Wook Shin and Michael Robinson, 336 - 453. Cambridge, MA.: Harvard University Press.

Foucault, Michel. 1995. *Discipline and Punish : The Birth of the Prison*（《规训与惩罚：监狱的诞生》）. New York: Vintage Books.

Grossberg, Lawrence. 2010. *Cultural Studies in the Future Tense*（《文化研究的未来》）. Durham/London: Duke University Press.

Hall, Stuart. 1992. "The West and the Rest: Discourse and Power" (《西方和非西方：话语与权力》). In *Formations of Modernity* (《现代性形态》). Edited by Stuart Hall and Bram Gieben, 275 – 320. Cambridge: Polity Press.

Han, Kyung-Koo. 2007. "The Archaeology of the Ethnically Homogeneous Nation-State and Multiculturalism in Korea" (《韩国民族性同质民族国家考古学与多元文化主义》). *Korea Journal* (《韩国杂志》) 47/4: 8 – 31.

Hannerz, Ulf. 1996. *Transnational Connections: Culture, People, Places* (《跨国联系：文化、国民、场所》). London/New York: Routledge.

Joongang Daily. 2010a. "A Long Struggle for Multicultural Stars" (《多元文化明星的长期斗争》). *Joongang Daily* (《中央日报》), March 9. Accessed February 22, 2011. http://joongangdaily. joins. com/article/view. asp? aid = 2917530

Joongang Daily. 2010b. "Wasting Resources on Tablo Affair" (《Tablo 事件中的资源浪费》). *Joongang Daily* (《中央日报》), October 9. Accessed May 2, 2011. http://joongangdaily. joinsmsn. com/article/view. asp? aid = 2926922

Jung, Sun. 2011. *Korean Masculinities and Transcultural Consumption: Yonsama, Rain, Old Boy, K-Pop Idols* (《韩国男性气概与跨文化消费：裴勇俊、Rain、老男孩、K-Pop 偶像》). Hong Kong: Hong Kong University Press.

Kim, Chul-Kyoo, and Hae-Jin Lee. 2010. "Teenage Participants of the 2008 Candlelight Vigil: Their Social Characteristics and Changes in Political

Views"（《2008 年烛光守夜的青少年参与者：他们的社会特征和政治观点变化》）. *Korea Journal*（《韩国杂志》）50/3：14 - 37.

Kim, Hakjoon. 2010a. "A Brief History of the U. S. -ROK Alliance and Anti-Americanism in South Korea"（《美韩同盟简史与韩国的反美主义》）. *Shorenstein Aparc*（肖伦斯坦亚太研究中心）31/1：1 - 48.

Kim, Hyun-Mee. 2007a. "The State and Migrant Women：Diverging Hope in the Making of 'Multicultural Families' in Contemporary Korea"（《国家和移民女性：当代韩国"多元文化家庭"形成中的不同希望》）. *Korea Journal*（《韩国杂志》）47/4：100 - 122.

Kim, Hyunhee. 2003. "Consumption Culture in Cyber Space"（《网络空间的消费文化》）. *Korea Journal*（《韩国杂志》）43/3：89 - 115.

Kim, Nadia Y. 2009a. "Finding Our Way Home：Korean Americans, 'Homeland' Trips, and Cultural Foreignness"（《寻找回家的路：美籍韩裔、"故土"之旅和文化外来性》）. In *Diasporic Homecomings : Ethnic Return Migrants in Comparative Perspective*（《流散返乡：比较视野中的少数民族返乡移民》）. Edited by Takeyuki Tsuda, 305 - 324. Stanford：Stanford University Press.

Kim, Seong-Nae. 2007b. "Mourning Korean Modernity in the Memory of the Cheju April Third Incident"（《在济州岛四三事件的记忆中哀悼韩国现代性》）. In *The Inter-Asia Cultural Studies Reader*（《亚际文化研究读本》）. Edited by Kuan Hsing Chen and Beng Huat Chua, 191 - 206. London/New York：Routledge.

Kim, Seung-Hwan. 2002. "Anti-Americanism in Korea"（《韩国的反美主义》）. *The Washington Quarterly*（《华盛顿季刊》）26/1：109 - 122.

Kim, Tae-Hoon. 2010b. "Teenage Fandom Sways Pop Culture"(《青少年粉丝动摇流行文化》). *Kyunghyang Daily News*(《京乡日报》), March 6. Accessed May 18, 2011. http://www. koreafocus. or. kr/design2/layout/content_print. asp? group_id = 102983

KoreAm. 2011. "Being Brian"(《作为朱珉奎》). *KoreAm Journal* (《韩美期刊》), March 7. Accessed October 31, 2014. http://iamkoream. com/being-brian/

Lee, Hee-Eun. 2003. "Home is Where You Serve: Globalization and Nationalism in Korean Popular Music"(《事业即为家:韩国大众音乐中的全球化和民族主义》). Paper presented at the International Communication Association Convention(《国际传播协会公约》), San Diego, CA, May 23 – 27.

Lee, Hee-Eun. 2005. "Othering Ourselves: Identity and Globalization in Korean Popular Music"(《自我他者化:韩国大众音乐的认同与全球化》). PhD diss., University of Iowa. ProQuest (AAT 3184730).

Lee, Sook-Jong. 2006. "The Assertive Nationalism of South Korean Youth: Cultural Dynamism and Political Activism"(《韩国青年的自信民族主义:文化活力和政治行动主义》). *SAIS Review*(《高级国际研究学院评论》) 26/2: 123 – 132.

Lee, Tae-Hoon. 2010. "Who Will Be Eligible for Multiple Citizenship?"(《谁有资格获得多重国籍?》). *Korea Times*(《韩国时报》), March 3. Accessed October 30, 2014. http://www. koreatimes. co. kr/www/news/ include/print. asp? newsIdx = 65288

Manyin, Mark E. 2003. "South Korean Politics and Rising 'Anti-

Americanism': Implications for U. S. Policy toward North Korea"(《韩国政治与日益高涨的"反美主义"：美国对朝政策的影响》). Congressional Research Service Report for Congress, Washington, D. C. : Congressional Research Service (Library of Congress).

Money Today. 2011. "비와 빅뱅, 최고 비싼 남자 '10 억'"(《Rain 和 Big Bang, 身价最高的男人"10 亿"》). Money Today (今日财富), February 16. Accessed October 23, 2014. http://stock. mt. co. kr/view/mtview. php? no = 2011021515595712124&type = 1&o utlink = 2&EVEC

Moon, Seungsook. 2005. Militarized Modernity and Gendered Citizenship in South Korea (《韩国军事化的现代性和性别化的公民身份》). Durham/London: Duke University Press

Moon, Seungsook. 2006. "Gender, Conscription, and Popular Culture in Contemporary Korea"(《当代韩国的性别、征兵和大众文化》). In The Military and South Korean Society (The Sigur Center Asia Papers) (《军事与韩国社会》[席格尔亚洲研究中心]). Edited by Young-Key Kim-Renaud, R. Richard Grinker, and Kirk W. Larsen, 15 – 27. Washington, D. C. : George Washington University.

Nelson, Laura C. 2000. Measured Excess : Status, Gender, and Consumer Nationalism in South Korea (《适度的过度：韩国的地位、性别和消费者民族主义》). New York: Columbia University Press.

OECD. 2009. Society at a Glance 2009: OECD Social Indicators (《2009 年社会概览：经合组织社会指标》), Paris: OECD Publishing.

Oh, Myung, and James F. Larson. 2011. Digital Development in Korea : Building an Information Society (《韩国数字发展：建设信息社会》).

New York：Routledge.

Park，Kun Young. 2007. "The Evolution of Anti-Americanism in Korea：Policy Implications for the United States"(《韩国反美主义的演变：对美国的政策影响》). *Korea Journal* (《韩国杂志》) 47/4：178 - 195.

Park，Kyeyoung. 2004. "'I Really Do Feel I'm 1. 5!'：The Construction of Self and Community by Young Korean Americans"(《"我真的觉得我是1.5代!"：年轻美籍韩裔的自我建构和社群建构》). In *Life in America：Identity and Everyday Experience* (《在美生活：身份认同与日常体验》). Edited by Lee D. Baker，123 - 136. Malden/Oxford/Carlton/Berlin：Blackwell.

Park，Myung-Jin，Kim Chang-Nam，and Sohn Byung-Woo. 2000. "Modernization，Globalization，and the Powerful State"(《现代化、全球化与强国》). In *De-Westernizing Media Studies* (《去西方化媒介研究》). Edited by James Curran and Park Myung-Jin，111 - 124. London and New York：Routledge.

Rojek，Chris. 2001. *Celebrity* (《名人》). London：Reaktion Books.

Ryoo，Jae-Kap. 2004. "U. S. -Korea Security Alliance in Transition：An ROK Perspective" (《从韩国角度看转型中的美韩安全同盟》). *International Journal of Korean Studies* (《国际韩国研究杂志》) 8/1：23 - 52.

Schwartzman，Nathan. 2008. "Why are Korean Students at Candlelight Vigils?"(《为什么韩国学生要参加烛光守夜?》). *Asiancorrespondant* (亚洲记者)，May 13. Accessed October 30，2014. http://asiancorrespondent. com/22470/why-are-korean-students-at-candlelight-vigils/

Shin, Gi-Wook. 2006. *Ethnic Nationalism : Genealogy, Politics, and Legacy* (《种族民族主义：谱系、政治与遗产》). Stanford：Stanford University Press.

Steinberg, David I. 2005. *Korean Attitudes toward the United States : Changing Dynamics* (《韩国对美态度：动态变化》). Armonk, NY：M. E. Sharpe.

Sutton, R. Anderson. 2006. "Bounded Variation? Music Television in South Korea"(《有界变化？韩国的音乐电视》). In *Korean Pop Music : Riding the Wave* (《韩国流行音乐：顺流而涌》). Edited by Keith Howard, 208 – 220. Folkestone Kent：Global Oriental.

Tsai, Eva. 2007. "Caught in the Terrains：An Inter-Referential Inquiry of Trans Border Stardom and Fandom" (《陷入困境：跨国明星和粉丝的互指探究》). *Inter-Asia Cultural Studies* (《亚际文化研究》) 8/1：135 – 154.

Tuan, Mia. 1998. *Forever Foreigners or Honorary Whites? The Asian Ethnic Experience Today* (《终身外国人还是名誉白人？当今亚洲民族经历》). New Brunswick, NJ：Rutgers University Press.

Turner, Graeme. 2004. *Understanding Celebrity* (《理解名人》). London/Thousand Oaks/New Delhi：Sage.

Turner, Graeme. 2010. "Approaching Celebrity Studies"(《接近名人研究》). *Celebrity Studies* (《名人研究》) 1/1：11 – 20.

Woo-Cumings, Meredith. 2005. "Unilateralism and Its Discontents：The Passing of the Cold War Alliance and Changing Public Opinion in the Republic of Korea"(《单边主义及其不满：冷战联盟的消失和韩国公众舆

论变化》). In *Korean Attitudes toward the United States : Changing Dynamics* (《韩国对美态度:动态变化》). Edited by David I. Steinberg, 56 - 79. Armonk, NY: M. E. Sharpe.

Yu Danico, Mary. 2011. "Riding the Hallyu (Korean Wave): Korean Americans and the Global Impact of Korean Pop Culture" (《顺韩流而涌:美籍韩裔与韩国流行文化的全球影响》). Paper presented at the joint conference of the Association for Asian Studies and the International Convention of Asia Scholars, Honolulu, Hawaii (夏威夷火奴鲁鲁亚洲研究协会与亚洲学者国际大会联合会议), March 31 - April 3.

第七章｜结语：“哥哥，韩国 Style！”

乘骑想象马匹，飞驰世界各地

 2013 年 2 月，当我为本书筛选现场笔记和收集的数据时，我在前几年对 K-Pop 的全球化驱动的观察蓦然回归起点，令我始料不及。如，K-Pop 制作人自述的制作全球音乐并征服全球市场的愿景和目标中，K-Pop 经纪公司对全球性成功的明显的集体愿望，似乎瞬间就在一个胖乎乎的 35 岁韩国男性说唱歌手模仿一匹奔马的滑稽动图中实现了。这位骑马人士名叫朴载相，也就是更为人熟知的 PSY，他的歌曲《江南 Style》的 MV 在互联网疯传，使其在国际上声名鹊起。这首歌自 2012 年 7 月 15 日发行，5 个月后成为首个在 YouTube 上超过 10 亿次观看的视频片段，是互联网历史观看量最多的 MV，并成为一种全球文化现象。该歌曲在数大洲国家的音乐排行榜上名列前茅，收获无数音乐奖项，并引发了一场国际舞蹈热潮，包括大量的反应视频、模仿和公开舞蹈快闪。在通过社交网站传播到流行音乐领域之外的同时，不仅 K-Pop 歌迷无处不在地模仿这首歌及其标志性舞蹈动作，西方流行明星，如麦当娜、布兰妮·斯皮尔斯和 T-Pain，以及公众生活中的一些人士和团体（如知名政治家、体育人士、艺人、非政府组织、政治活动家）利用了这首歌的巨大人气和模仿潜力，

也进行了模仿①。

互联网出现的大量改编视频中,收获国际媒体报道最多瞩目的模仿如,美国总统候选人的模仿,题为《米特·罗姆尼 Style!》(Mitt Romney Style!);朝鲜政府上传的一段视频,题为《我是维新 Style!》(I'm Yushin style!),挪揄韩国当时的保守党总统候选人及之后的女总统朴槿惠(Park Geun-Hye),她是其父亲朴正熙在 20 世纪 70 年代构建的维新专制统治体系的忠实追随者。鉴于该歌曲的政治化使用和在 YouTube 上稳定的点击量,同时还有其巨大的地理范围触达和文化影响,说《江南 Style》已深刻渗透全球主流文化也不为过。

坐在家中电视机前,心不在焉地浏览着德国电视频道的周六晚间节目,我大开眼界,感受到了这种渗透的程度。当切换到一个著名的德国施拉格(Schlager)②网络节目时,我的手指立马僵住。过去 50 年里,这个节目中出镜的主要是弱势德国电视舞蹈组合和歌手,他们会表演老套的乡土煽情德国(大多是欧洲)电台热门歌曲,这次他们生动演绎了《江南 Style》舞蹈。除了一

① 据国际新闻报道,众多公开表演《江南 Style》舞蹈的名人有如,伦敦市长和英国(前)首相戴维·卡梅伦(David Cameron)(《电讯报》[The Telegrapgh],2012)、联合国(前)秘书长潘基文(Ban Ki-Moon)(《赫芬顿邮报》[Huffington Post],2012)、赢得一年一度的中国网球公开锦标赛的网球选手诺瓦克·德约科维奇(Novak Djokovic)(Phelan,2012)、绿色和平组织(Baillie,2012),以及美国航天局 NASA 也上传了其学生对于该歌曲的模仿表演(Kramer,2012)。

② 一种欧洲流行音乐。——译注

段艺术性幕间乐曲,这段表演在所有德国施拉格流行歌曲中显得相当俗套又极其怪异,尤其是考虑到这个节目的主要目标观众是老年人和相当保守的观众。几年前,当我开始研究韩国流行音乐时,我最没能想到的就是 K-Pop 会进入周六晚间施拉格电视黄金节目,并进入数百万(保守的)德国家庭的客厅。

2014 年底,《江南 Style》已成为德国和其他地方音乐听众间一个家喻户晓的名字。虽然 K-Pop 远未成为德国主流流行音乐,但仍然在网络和小众文化空间持续增长。越来越多的青少年和年轻人跟着 EXO、Infinite 和 Sistar 等新组合的视频剪辑扭动胯部。PSY 及其娱乐公司极大利用了《江南 Style》在 YouTube 的天文数字级别的点击率和相关代言。他们顺利增进了与美国高知名度制作人和艺人的业务关系,PSY 最新的热门歌曲《宿醉》(Hangover)便是印证,这首歌是其与美国说唱歌手史努比·狗狗(Snoop Dogg)的合作曲。K-Pop 的全球化驱动似乎未停下脚步,征服新领域的引战言论也是如此。一家德国报纸最近以《韩国 K 世代有意征服世界》(South Korea's Generation K wants to conquer the world)为标题报道了 K-Pop(Schneppen,2014)。

值得注意的是,K-Pop 作为一个标签,在短短几年内就在音乐制作人、电信公司、网络运营商、政府官员、记者和粉丝以及学术学者中得到了广泛传播。新涌现的大量涉及 K-Pop 和东亚流行音乐的会议论文、期刊文章、讲座、课题论文和学生论文已经冲向互联网的数字海岸,且似乎一直在增长。虽然 K-Pop 能否在未来维持其受欢迎程度很难预测,但可以说它的出现标志着

一个重要的时空区域,在此区域中,国际流行音乐和流行音乐研究开始从以西方为中心转移到越发关注亚洲半球,尤其是转向接受韩国声音。

本研究将 K-Pop 视为一个持续过程、增加了跨国流动和转变的不对称关系的条件与影响的交织结果,以及音乐想象对韩国音乐生产和消费的作用。鉴于 K-Pop 在形成期的昙花一现与边界流动的特征,用严谨的音乐学术语以确定这一现象的定义是不可能的。因此,K-Pop 不能仅仅被视为一种由某些风格或内部音乐特征或地理或民族起源决定的音乐流派,而必须被理解为一种特定关系的结果,我通过考虑 K-Pop 描绘的全球想象与其中潜在、交叉、冲突的民族身份问题之间的具体紧张关系来描述这种关系。在这个意义上,K-Pop 与 20 世纪 90 年代韩国不断变化的政治及社会经济动态密切相关,因其产生于开始将目标市场战略性地扩展到民族边界之外的本地音乐制作公司的全球化活动中。考虑到这些更广泛的文化动态,将 K-Pop 理解为一种多文本、话语和施为现象是一条必经之路。

在本书的上部,我简要介绍了 K-Pop 的背景,而后详细分析了 K-Pop 的多文本流派体系。

在第二章中,我讨论了韩国大众音乐在 20 世纪韩国的变化政治背景和日本及美国的政治和文化帝国主义的影响下不断变化的历史形态。这一章揭示了跨国性概念既不是新概念,也不为 K-Pop 所独有。它本就是韩国大众音乐的不同概念及其多种流派的固有组成,自 19 世纪末首次与西方音乐碰撞以来,韩国

大众音乐及其流派就不断增加并多样化。因此,从 20 世纪 90 年代中期开始的偶像明星体系化练习生产的意义而言,K-Pop 代表了韩国大众音乐中跨国力量与民族力量错综复杂交锋的漫长历史中的最新阶段。正是输出导向和更广泛的国际人气,使 K-Pop 现象与早期的韩国大众音乐截然不同。

在第三章中,我通过讨论参与全球想象生产或受其影响的各种参数,划定了 K-Pop 的流派边界。这种全球想象由多种实践和织体塑造并反映,如在语言使用的灵活性(即在歌词和团体名称中)、全方位的偶像明星练习生体系所创造的多维吸引力、表演中心化的歌曲创作、洗脑歌、嘣旋律、刀群舞、招牌舞蹈动作以及 MV 的异托邦维度中都显而易见。与其说 K-Pop 仅仅是模仿或简单复制西方流行音乐的产物,不如说它代表的是一个重新配置、重新编排和重新包装现有概念和风格的复杂相关过程。它汲取了丰富多元的灵感来源与影响,如,通过结合日本偶像制作体系、美国嘻哈录音惯例、欧洲迪斯科音乐和韩国嘣声音,将所有这些融合成为一种新的独特现象和一种表现了被詹明信(1988)称为"后现代消费美学"(postmodern consumer aesthetics)最新阶段的跨国趋势。

在 K-Pop 制作的混杂化过程中,将这些不同的元素混合,会再次令人将音乐与韩国饮食文化联系。尤其是韩国菜拌饭(pibimbap 비빔밥)的制作依赖于将不同但精心挑选的成分混合在一起这一类似理念。通常一个碗中,米饭上盖着各种焯过和发酵过的蔬菜、干海草和辣椒酱。韩国人在食用之前会强调必

须用勺子彻底混合所有食物,直到大多是均匀的红辣椒颜色。因此,对于拌饭的独特风味来说,最重要的因素不是食物组成,而是混合本身,因为只有通过混合,食物才能形成新的独特风味。同样的道理也适用于 K-Pop,对于制作人和粉丝来说,风格特征各自的文化渊源似乎也是次要的。相反,正如我的许多信息提供者所指出的,将不同的东西结合起来的方式才被认为是典型的韩国做法。事实上,如今大多数流行音乐都是混合过程的结果,因此,对于韩国方式或韩国风格的不断强调,最好是理解为普遍存在的民族化话语的影响。

除用拌饭隐喻混合外,在国际流行音乐制作中,充其量只有少数特征可被视为韩国独有,如练习生体系、嘣因素,当然还有韩语。但更具决定性的是 K-Pop 展现其文化旨趣的话语和施为语境,这些都是由代表现代韩国文化身份形成的全球化和民族化力量之间的基本冲突所框定并塑造的。如,韩国社会僵化的学习文化是塑造这些身份的重要元素,这也反映在 K-Pop 中,特别是如制作人、经纪人和偶像们不断试图学习并提升自己的能力和战略以实现其最高目标。最高级的浮夸辞藻很常见(如“我司将成为[……]的第一”“他是顶级制作人”“我们正寻找最好的歌曲”“我们正努力征服全球市场”“我们想让她成为世界巨星”等)。在这方面,观看 K-Pop 视频时第一时间感受到的便是制作方面强烈的完美主义意识。这在作为全能艺人的 K-Pop 偶像需要展示的各种技能(即唱歌、跳舞、表演和语言能力)、他们花哨的服装和配饰,以及大量展示的无瑕

脸庞和身材（通常是通过艰苦的体能训练、严格的节食和整形手术塑造的）中同样显而易见。在听觉层面，有记忆点的舞蹈节拍和令人难忘的歌唱旋律的结合，是 K-Pop 以表演为导向的歌曲创作的典型。正如美籍韩裔唱片制作人郑在允所观察到的，K-Pop 为其消费者提供完美流行音乐包装——经认证的概念同精致的流行艺术和工艺的精心捆绑——的能力，与美国制作相比具有潜在优势。

　　在营销和商业方面，美国可能更难制作一首热门歌曲，但就制作歌曲而言，韩国人的要求更高。为什么这么说呢？因为首先，如果你不玩乐器，而想靠电子鼓用采样来做一首歌，这在韩国是不可能的，因为歌曲在相当程度上是以旋律为驱动的，所以你必须演奏某种乐器来写歌。这就毙掉了90% 在美创作者。试着让吹牛老爹［P. Diddy，美国说唱歌手和唱片制作人］写一首 K-Pop 歌曲并使其成为热门歌曲，我认为这行不通。除非他找到捉刀人［笑］，否则不会成真。但是，如果你能找到一位韩国创作人，然后去美国并获得理想的商业伙伴的支持，我敢打赌，他在美国写出的歌曲会比吹牛老爹或其他人来这里写出的韩国歌曲更畅销。韩国人要求很多。第一，要有旋律！第二，也要有节奏，像美国歌曲那样。孩子们的耳朵如今进化了，所以他们想要节拍、想要视觉，也想要旋律。**他们要的是整个包装！**

　　　　　　　　　　　　（郑在允，私人沟通，2010 年 12 月 3 日）

整体包装是 K-Pop 制作人在过去 20 年里学着打造的东西。这些年来,他们不断改进其商业方法,更多是基于试错,而不是长期战略,因此,他们已经学会如何制造可以成功贩售给海内外观众的音乐产品。

　　PSY 的《江南 Style》是偶像中心化 K-Pop 的一个例外,因为他既不代表完美长相的偶像明星,也未在代表 K-Pop 制作的严格练习生体系下接受训练。相比之下,这首歌似乎是在奚落一般 K-Pop 中呈现的那种完美主义和愿景主义,以及生活在首尔富裕江南区的高等韩国人和崇拜者的物质生活。视频意象传递了这种批判性观点,将歌手描绘成一个上流社会的崇拜者,在富足的江南世界闯荡。歌词似乎证实了这种微妙批评,如,采用了所谓的"大酱女"(toenjangnyŏ 된장녀)①的流行刻板印象。这个词描述了一个奢侈品成瘾的女孩或年轻女子,愿意把吃便宜餐饭省下来的钱花在高档消费品上。虽然大酱汤(toenjangtchigye 된장찌개)是韩国最便宜的饭菜,不过咖啡,尤其是遍地的美国连锁店星巴克的拿铁咖啡,是最昂贵的饮料之一。歌词的第一节就体现了这一观点:"白天温暖充满人情味的女孩/知道从容享受一杯咖啡自由的品位女孩/夜晚来临心似火烧的女孩/那种带着反转的女孩。"

　　PSY 被誉为是这首歌的主要创作人、制作人和编舞,这在分工多元的 K-Pop 制作中并不寻常。此外,他不是年轻的天赋型

① 拜金女。——译注

歌手,而是一位 37 岁的资深艺人,已经在韩国演艺界活跃了 14
年之久。然而,使他成为正式意义上 K-Pop 演艺人的是其与韩
国一家顶尖娱乐公司签约,该公司能够为他提供必要的设备、人
脉、技术和资本,引领其音乐走向主流观众。除了《江南 Style》潜
在的社会批判意味(可能不是 PSY 写这首歌时的初衷[Reddit,
2012],但文化评论家在解读这首歌时喜欢强调这一点[Fisher,
2012]),还有一些方面可能使其走红全球。社交网站的巨大活
力,如脸书(Facebook)、推特(Twitter)和 YouTube,再加上版权持
有者放弃这首歌的版权保护的决定,明显加速了这首歌的全球
传播。鉴于大多数国际听众既不理解韩语歌词,也不太了解韩
国社会,给全球听众带来欢乐的是一些别出心裁、更简单的东
西。除歌词中的"哥哥,江南 Style"(oppan Gangnam style)和
"嘿,性感女士"(hey, sexy lady)等即使非英语母语者也容易理
解的短语外,傻里傻气的骑马动作本身也创造了幽默感,从而成
为最有效的跨界元素。在视频中,后排的伴舞也跟着跳骑马的
招牌舞蹈,骑马舞是 K-Pop 在其最佳状态下能够提供给观众的
核心内容:欢乐与参与。

　　《江南 Style》的声音织体采用了最新全球热门歌曲中使用的
入时电音,如美国嘻哈二人组 LMFAO 或美籍韩裔①嘻哈团体远

———————

① 远东韵律组合成员除美籍韩裔外,还包括中日混血和菲律宾裔,严格来说应
　 为美籍亚裔。——译注

东韵律(Far East Movement),①为歌曲流畅增添了光鲜亮丽的前卫视觉效果。这首歌中出现了第三章讨论的所有典型的听觉特征:活力四射的重踏电子舞曲节拍、易于重现的歌曲风格说唱人声、悦耳易记的记忆点旋律、简单的和弦、减少的和声,以及引人注意的关键词和节奏过门。不过还少了我所说的嘣因素,也就是韩国听众对韩国地方性和身份可听辨的能指。我认为嘣因素非常模糊,它是体现 K-Pop 歌曲中全球化比例的一种音乐地震仪。这样,从制作人的角度来看,缺少嘣让这首歌够格成为全球流行歌曲,因为这首歌符合国际听众取向。

　　K-Pop 的制作人严格遵循西方主流流行歌曲基于音乐"熟悉、简单、易懂和重复"而设定的公式化制作标准(参见 Warner, 2003,8f),但他们将所有众所周知的元素以一种东方和西方的听众都同样认为是耳目一新但又熟悉的方式结合(尽管他们对到底什么是新的,什么是熟悉的看法可能不尽相同)。从我对 K-Pop 的了解以及从观看 K-Pop MV 的过程中学到的东西来看,我

① 加利福尼亚州的嘻哈二人组 LMFAO 活跃于 2006 年至 2012 年间,由斯蒂芬·戈迪(Stephen Gordy)和斯凯勒·戈迪(Skyler Gordy)这对堂兄弟组成。远东韵律是一个来自洛杉矶的四人男子嘻哈组合,由凯文·西村(Kevin Nishmura)、詹姆斯·罗(James Roh)、杰伊·库恩(Jae Coung)和维尔曼·科奎亚(Virman Coquia)于 2003 年组成。可以发现 PSY 的《江南 Style》和 LMFAO 的热门单曲《派对摇滚神曲》(Party Rock Anthem)(2011)、《自知性感》(Sexy and I Know It)(2011)和《派对震撼,望海涵》(Sorry For Party Rocking)(2012)以及远东韵律的《G-6 般》(Like a G-6)(2010)(由 Cataracs 和 Dev 演唱)有相似之处。

完全同意一位德国的 K-Pop 女粉丝对我所说的：

> K-Pop 中的一切此前就存在过：音乐、舞蹈、服装。一切对我来说都是那么熟悉，同时又新鲜，魅力无限，比如说，群舞。当然，过去有不少成功的男团和女团，但他们没有像 K-Pop 组合那样跳舞，我是指在舞蹈编排上有这种频繁的轮换。而且他们也不是像 K-Pop 偶像那样受过专业训练的全能艺人。
>
> （匿名，私人沟通，2013 年 6 月 1 日）

作为一个高度合理化的商品化过程的成品，K-Pop 歌曲在文本层面上与西方主流流行歌曲没有本质区别。国际流行音乐听众可能会在 K-Pop 中找到很多他们觉得熟悉的元素，而几乎没有任何元素能让他们联想到传统的韩国（即民俗或儒家）文化。从该角度来看，K-Pop 中的 K 的功能是一种营销标签，一个品牌，在产生于韩国政府的输出导向政策的韩国品牌民族主义的意义上发挥作用。K-Pop 被打上民族主义的烙印这一事实是 K-Pop 本身的一个重要元素，展现了与音乐中实现的全球想象相抗衡的民族身份观念，并帮助理解这种情况发生的原委。在此意义上，K-Pop 不仅仅是音乐或视频，它是一个全球化和民族化的力量和想象同时存在、交融、抗衡的文化舞台。

　　本研究的下部通过质询 K-Pop 全球想象的民族维度和民族化力量，对此文化舞台进行了深入审视。

　　正如第四章所讨论，K-Pop 领域中的民族的一个维度与民族

国家的角色有关,尤其是与韩国政府对流行文化和音乐的投入
有关。K-Pop 和韩流是韩国当局自 20 世纪 90 年代以来在自称
的国家主导的全球化议程条件下扶助并利用的新民族想象的象
征性标志。政府作为国内流行文化和音乐的新推手角色,有助
于打造并促进一个强大有优势的高输出比率的国内内容市场。
通过立法改革和促进政策,韩国的工业经济不断转型为数字经
济,其中文化被重新定义为内容,音乐成为民族经济利益的主
体。从政府的角度来看,K-Pop 是代表韩国作为亚洲中心的文化
调解人的重要载体。随着出口汽车、轮船、平板电脑、手机和流
行文化产品的韩国树立自信民族新形象,K-Pop 在亚洲的流行意
味着,从外国亚洲 K-Pop 消费者的角度来看,对韩国和其他亚洲
国家之间的文化和时间距离感知发生了实质性转移。

　　第五章通过探讨想象的场所的意义,强调了民族概念的另
一个维度。就当代韩国流行音乐的制作和发行的全球战略而
言,已讨论过的想象场所的作用,主要是针对美国音乐市场而设
计。K-Pop 的此西进举措不可能通过顺畅或标准化的过程实现,
而是伴随着更复杂的、时而矛盾的转型。战略是多元的,但大多
是按照文化认同和经济成功的话语被组织并商定。韩国流行音
乐产品向美国的跨国流动的过程,几乎不会让音乐原封不动。
相反,生产者和消费者之间的基本文化差异被预料并考虑进制
作过程,从而影响 K-Pop 偶像明星的声音和视觉表现,如 BoA 和
奇迹女孩,以及更独立的艺人,如 YB 和 Skull。美国、亚洲和韩
国作为想象的场所触发并塑造了音乐和视觉的转型,它们初始

化了一系列视觉和音乐借用的话语策略和技术，如模仿、引用、并置或蒙太奇，所有这些都与身份问题紧密相连。

如第六章所述，本研究中民族的第三个维度与 K-Pop 中围绕移民明星的流动话语有关。研究显示，移民流行偶像，特别是美籍韩裔人士（仅次于中国移民和东南亚籍移民），已发展成为韩国娱乐和音乐产业全球化努力的最显眼标志。由于制作公司和经纪公司在海内外市场上获得了利用移民艺人的专业技能并采用了新的战略（如本地化战略），移民流行偶像标志着韩国流行音乐制作的实质性转移。同时，由于他们代表了往往伴随着颂扬韩国社会多元文化的概念的转型后民族景观，他们作为外国国民和文化外国人的角色，成为挑战并重新跨越韩国和外国身份之间分界线的流行角度。

这些讨论表明，K-Pop 的政治含义丰富，因 K-Pop 同样反映并表现了韩国在全球化、政治新自由主义和金融危机时期的转型过程中，对韩国民族和文化身份的不断再定义。韩国人在寻找其在世界的位置时，将精力投入全球化活动中，矛盾的是，在这个过程中，他们并未失去，而是收获了对韩国民族身份的更强意识。韩国民族主义的最新面貌，即品牌民族主义（brand nationalism），将文化作为一种软实力的手段来使用，尤其是考虑到韩国在东北亚地缘政治背景下的角色。面对日本的经济实力和中国的庞大人口以及成为世界领先经济体的前景，韩国当局已经开始重新想象并重塑其国家的中间位置——正如韩国的老话所说，"鲸相斗，虾遭殃"——成为东北亚地区新兴的中间

力量。

　　无论这仍是一厢情愿的想法还是变成事实的证据，K-Pop 在未来都会受到这些进程的高度影响。如今，当韩国人看到他们的音乐在全球传播时，他们往往会油然而生民族自豪感，而且只要世界继续骑在 K-Pop 的幻象的马背上，似乎就不必杞人忧天。

参考文献

Baillie, Mike. 2012. "Going Gangnam, Greenpeace Style"（《江南风，绿色和平 Style》）. *Greenpeace International*（国际绿色和平组织），December 19. Accessed October 31, 2014. http://www. greenpeace. org/international/en/news/Blogs/makingwaves/gangnam-greenpeace-style/blog/43471/？entryid＝43471

Fisher, Max. 2012. "Gangnam Style, Dissected：The Subversive Message within South Korea's Music Video Sensation"（《江南 Style 剖析：韩国音乐视频轰动中的颠覆信息》）. *The Atlantic*（《大西洋月刊》），August 23. Accessed October 31, 2014. http://www. theatlantic. com/international/archive/2012/08/gangnam-style-dissected-the-subversive -messagewithin-south-koreas-music-video-sensation/261462/http://www. globalpost. com/dispatches/globalpost-blogs/world-at-play/gangnam-style-novak-d-jokovic-china-open-beijing

Huffington Post. 2012. "Ban Ki-Moon Dances to Gangnam Style With Psy（VIDEO）"（《潘基文与 Psy 齐跳江南 Style》[视频]）. *Huffington Post*（《赫芬顿邮报》），October 24. Accessed October 31, 2014. http://

www. huffingtonpost. co. uk/2012/10/24/ban-ki-moon-dances-to-gangnam-style-psy_n_2007865. html

Jameson, Fredric. 1988. "Postmodernism and Consumer Society"（《后现代主义与消费社会》）. In *Postmodernism and Its Discontents*（《后现代主义与其不满》），Edited by E. Ann Kaplan, 13 - 29. London/New York：Verso.

Kramer, Miriam. 2012. "NASA does It 'Gangnam Style' in Johnson Space Center Video"（《NASA 在约翰逊航天中心跳〈江南 Style〉视频》）. *NBC News*（美国全国广播公司新闻），December 17. Accessed October 31, 2014. http://www. nbc news. com/id/50230748/ns/technology _and_science-space/#. VFbElL6AS1k

Phelan, Jessica. 2012. "Tennis, Gangnam Style：Novak Djokovic Celebrates China Open Win by Riding that Horse（VIDEO）"（《网球,江南 Style:诺瓦克·德约科维奇跳骑马舞庆祝中国网球公开赛夺冠》[视频]）. *Global Post*（《环球邮报》），October 8. Accessed October 31, 2014.

Reddit. 2012. "I am South Korean Singer, Rapper, Composer, Dancer and Creator of Gangnam Style PSY"（《我是韩国歌手、说唱歌手、作曲人、舞者及江南 Style 的创作者 PSY》）. *Reddit AMA Chat Session with PSY*（Reddit AMA PSY 访谈环节），October 24. Accessed October 23, 2014. http://www. reddit. com/r/IAmA/comments/120oqd/i _ am _ south _ korean_singer_rapper_composer_dancer/

Schneppen, Anne. 2014. "Im Zeichen der Generation K"（《K 世代的标志下》）. *Die Welt*（《世界报》），March 26. Accessed October 23,

2014. http://www. welt. de/print/die_welt/article126196733/ Im-Zeichen-
der-Generation-K. html

Telegraph. 2012. "Boris Johnson: David Cameron and I have Danced
Gangnam Style"(《鲍里斯·约翰逊:戴维·卡梅伦和我跳过〈江南
Style〉》). *The Telegraph* (《电讯报》), October, 9. Accessed October 10,
2012. http://www. tele graph. co. uk/news/politics/conservative/9596071/
Boris-Johnson-David-Cameronand-I-have-danced-Gangnam-style. htm

Warner, Timothy. 2003. *Pop Music : Technology and Creativity : Trevor
Horn and the Digital Revolution* (《流行音乐:技术与创意——特雷弗·霍
恩与数字革命》). Aldershot/Burlington: Ashgate.

附录 I　韩语词汇

aegyo 애교(爱娇)描述了韩国青年和少年在私下和公开场合展示异性伴侣关系时表现出的女性可爱和萌动的复杂社会表现,包括一系列被视为引起吸引力和欲望的行为模式,如,通过夸张的面部表情和姿势(噘嘴,手指置于脸颊)和声音变调(孩童般的高音)以表现迷人或孩子气。

aidol 아이돌(偶像)为韩语中"idol"的发音,指代韩国媒体和主流流行音乐中长相姣好,经过系统训练的全能艺人。虽然在具体的本地生产和消费的背景下存在明显差异,但是아이돌作为韩国娱乐公司的产品,基本与英美流行音乐的 pop idol 及日本流行音乐的 aidoru アイドル相似。

chŏngak 정악(正乐)是一种在宫廷中为知识分子阶层演奏的贵族音乐流派,用于纪念皇室的祖先祠堂、宫廷以及文武官员授职。

enk'a 엔카(演歌)是日本大众歌曲的主要流派,起源于 20 世纪初。在 20 世纪 70 年代的日本文化民族主义觉醒之后,演歌作日本本土音乐解释,但其与韩国 trot 歌曲在历史性上紧密相关,早期 trot 歌曲也称作 yuhaengga 유행가(流行歌)。演歌主要是面向中老年的伤感民谣歌曲。

han 한(憾)是韩国文化中的一个本土审美概念,是对沉重的苦难和不公的回应,是一种集体的忧伤和悲痛情绪。

huk'ŭ-song 후크송(洗脑歌)是"hook song"的韩语音,指一种围绕一个音乐单元(记忆点)创作的偶像流行歌曲。记忆点是一个独立的形式元素,短小精悍,悦耳易记,在歌曲中会重复数次。记忆点部分被有意创作成可分离和再利用为数字铃声和彩铃的形式,这也是为什么记忆点部分往往不会超过 30 秒。记忆点歌曲在韩国随着奇迹女孩 2007 年的热曲《告诉我》走红,此后变成 K-Pop 的标准歌曲形式。

hubae 후배(后辈)是一种敬语,用于在教育、休闲和商务环境中(即中小学校、大学、体育俱乐部、公司),称呼自己的后辈同事或门生。较低的身份是相对于说话者而言,通常是用于比自己年龄小或工作年限较短/经验较少的人(参见 sŏnbae 선배[前辈])。

kayagŭm 가야금(伽倻琴)是一种类似于齐特琴的韩国传统乐器,泡桐木制作的共鸣箱上有 12 根弦,用于皇家和贵族音乐的传统流派(kugak 국악[国乐])。

kkonminam 꽃미남(花美男)是 21 世纪 00 年代中期以来韩国大众文化中使用的新名词,用来正面指代那些表现虚荣,有强烈个人风格和时尚感的男子。这些男人代表一种东亚都市美男或柔弱男子气,由于他们会主动使用美容品、化妆品和保健品,所以与传统的男性楷模不同。最典型的代表即韩国流行偶像,《冬季恋歌》男主角裴勇俊。

kugak 국악(国乐)指的是包括民间(minsogak 민속악[民俗

乐］）、宫廷/仪式（aak 아악［雅乐］）和贵族（chǒngak 정악［正乐］）各种流派的传统音乐。

　　kyop'o 교포（侨胞）是韩国移民的自称，用于在社会上与非侨胞（即其他移民群体成员、外国公民、韩国本国人、混血等）区分。内部分层按代际划分，主要是韩国移民一代（ilse 일세）、二代（ise 이세）和"1.5 代"（ilchǒmose 일점오세）。

　　minsogak 민속악（民俗乐）包括来自不同地区、具有不同功能的器乐和声乐流派，如民谣（minyo 민요）、农乐（nongak 농악）、盘索里（p'ansori 판소리）和巫乐（muak 무악，萨满仪式音乐）。

　　netizen 네티즌（网民）是"Internet"和"citizen"两个英文单词的合体表达，在韩国常指经常使用互联网并积极投身网络社区的人。

　　ǒmch'ina 엄친아（妈朋儿）是 ǒmma ch'ingu adǔl 엄마 친구 아들（字面义：妈妈朋友的儿子）的韩语缩略语，相当于韩语俗语表达中的"完美女婿"，用于描述妈妈的朋友吹嘘她儿子的成就（工作或学业），而"卑微"的儿子只能无奈接受的情况。女性版则是 ǒmch'inttal 엄친딸（妈朋女），使用相对较少。

　　oppa 오빠（哥哥）是女性用来称呼其兄长的亲属关系用语，也常用于称呼与女性关系密切或是夫妻关系的无血缘年长男性。

　　oppa pudae 오빠부대（追星少女队）是哥哥（오빠）和部队（부대）组成的复合词，在韩国广泛用于参与男性偶像明星粉丝活动的少女中。该词表示女性粉丝后援会是男性偶像的忠实追

随者,粉丝称其为哥哥以表达对其的爱慕及亲密关系。该词于20 世纪 80 年代出现,描述的是韩国女性对男歌手赵容弼的追捧。相关词有 ppasun-I 빠순이(追星妹),用于(常见于韩国媒体)将女性粉丝贬损为被动无力的追随者。

p'ansori 판소리(盘索里)是一种传统声乐流派,包含叙述、歌唱和演技,一人表演,另一人击朝鲜鼓。通过大量的模仿、动作及音色,歌手和鼓手呈现长达数小时的表演,气氛活跃。

ppong 뽕(嘣)是由뽕짝(如下)一词衍生出来的拟声词,在韩国大众音乐中作为韩国民族或/和种族身份的一种声音符号。当一首歌使用了具有 trot 歌曲的特征或能让人想起 trot 的特定音乐参数(即小调为主的旋律、快速和声变化、二拍子节奏、尖锐的人声音色),熟悉这一概念的韩国听众就能分辨出一首歌包含嘣。在 K-Pop 领域,将其音乐视作全球音乐的唱片制作人会试图避免歌曲中出现嘣,因为嘣会让人联想到老一辈,与传统韩国性相关。

ppongtchak 뽕짝(嘣嚓)是 trot 歌曲中 2/4 二拍子节奏的拟声表达(嘣在第一强拍,嚓在第二弱拍),批评家经常用该词贬低 trot 流派。

samulnori 사물놀이(四物打击乐)是一种传统打击乐流派,由四种乐器组成:puk 북(圆鼓)、changgu 장구(长鼓/沙漏型鼓)、ching 징(钲/大锣)和 kkwaenggwari 꽹과리(小锣),其节奏型源自农乐和萨满仪式音乐。

segyehwa 세계화(全球化)是金泳三政府在 1995 年颁布的全

球化政策的关键词,旨在深化结构改革以推动韩国朝先进国家发展。

sigimsae 시김새(饰音)是韩国传统音乐(国乐)中的审美原则之一,可理解为点缀或装饰,指歌手或歌唱家在旋律背景下对音高的演绎,通过装饰、点缀和表演实践中的细节处理,赋予声音或器乐以生命力。

sŏnbae 선배(前辈)是一种敬语,用于在教育、休闲和商务环境中(即中小学校、大学、体育俱乐部、公司),称呼比自己级别高的同事或导师。前辈的高地位是相对于说话者而言,通常对方年龄较长或工作年限较长/经验较多。资历原则决定了韩国社会的等级制度并影响敬语的使用,从而渗透到 K-Pop 产业的人际关系中(即公司员工、练习生、偶像之间,以及偶像组合内部及偶像组合之间)(参见 hubae 후배[后辈])。

taejung kayo 대중가요(大众歌谣)是韩国本地通俗音乐的一个通用术语,最早用于 20 世纪 20 年代末在日本殖民统治下出现的录制商业化流行唱歌(yuhaeng ch'angga 유행 찬가)。直至今日,韩国人主要使用该词区分国内大众音乐和西方流行音乐、古典音乐以及韩国传统音乐。

t'ŭrot'ŭ 트로트(trot)源于"狐步舞"(foxtrot)一词,是韩国大众音乐流派之一,也称作嘣嚓,于 20 世纪 20 和 30 年代开始流行。trot 歌曲主要是许多人声转音演绎的伤感情歌,因此表现出与日本演歌流派的相似性。直至今日,它仍属于韩国大众流派之一。

yǒnye kihoeksa 연예 기획사(演艺企划社)是韩国国内娱乐管理公司的说法。自 20 世纪 90 年代以来一直是韩国音乐制作的核心角色。它将之前不同领域的运营合并(如经纪公司和唱片公司),提供诸多服务,如偶像明星招募、培养及营销。

附录Ⅱ 2013年韩国音乐销售榜单

2013 年数字单曲前 10 榜单（韩国国内市场）

	歌曲	艺人	发行商	制作公司
1	《绅士》（Gentleman）	PSY	KT 唱片公司	YG 娱乐公司
2	《泪浴》（Shower of Tears）	Baechigi	Neowiz 网络公司	YMC 娱乐公司
3	《因为从有到无》（있다 없으니까）	Sistar19	LOEN 娱乐公司	星船娱乐公司
4	《春春春》（Bom Bom Bom）	Roy Kim	CJ E&M 株式会社	CJ E&M 株式会社
5	《眼泪》（Tears）（成幼真 [Eugene]友情出演）	Leessang	LOEN 娱乐公司	二段横踢娱乐公司
6	《你叫什么名字》（What's Your Name?）	4Minute	环球唱片公司	Cube 娱乐公司
7	《独角戏》（Monodrama）	许阁（Huh Gak），刘承宇（Yoo Seung-Woo）	CJ E&M 株式会社	Cube 娱乐公司
8	《乌龟》（Turtle）	Davichi	LOEN 娱乐公司	核心内容媒体公司
9	《给我你的爱》（Give It To Me）	Sistar	LOEN 娱乐公司	星船娱乐公司
10	《融化中》（Be Warmed）（金真泰[Verbal Jint]友情出演）	Davichi	LOEN 娱乐公司	核心内容媒体公司

2013 年专辑前 10 榜单（韩国国内市场）

艺人及专辑	制作公司	总销量
1　EXO:《首辑重装版 XOXO（亲吻版）》（Debut Album Repackage XOXO［Kiss Version］）	SM 娱乐公司	335 823
2　少女时代:《4 辑》（Fourth Album）	SM 娱乐公司	293 302
3　EXO:《首辑 XOXO（亲吻版）》（Debut Album XOXO［Kiss Version］）	SM 娱乐公司	269 597
4　EXO:《十二月的奇迹》（Miracles in December）	SM 娱乐公司	262 825
5　赵容弼:《19 辑你好》（19th Album Hello）	环球唱片公司	250 046
6　EXO:《首辑 XOXO（拥抱版）》（Debut Album XOXO［Hug Version］）（中文版）	SM 娱乐公司	200 870
7　EXO:《首辑重装版 XOXO（拥抱版）》（Debut Album Repackage XOXO［Hug Version］）（中文版）	SM 娱乐公司	200 183
8　G-Dragon:《2 辑军事政变》（Second Album Coup D'Etat）	YG 娱乐公司	195 603
9　SHINee:《3 辑第 1 章》（Third Album Chapter 1）	SM 娱乐公司	185 357
10　EXO:《十二月的奇迹》（中文版）	SM 娱乐公司	171 546

资料来源:Gaon,2013。

参考文献

Gaon. 2013. Gaon Music Chart. Webpage（Gaon 音乐榜网页）. Accessed November 1, 2014. http://gaonchart.co.kr